禮崩樂不壞

禮崩樂不壞

亂流下聽古典樂

邵頌雄　著

香港中文大學出版社

《禮崩樂不壞：亂流下聽古典樂》

邵頌雄 著

© 香港中文大學 2023

國際統一書號 (ISBN)：978-988-237-288-7

出版：香港中文大學出版社
　　　香港 新界 沙田 · 香港中文大學
　　　傳真：+852 2603 7355
　　　電郵：cup@cuhk.edu.hk
　　　網址：cup.cuhk.edu.hk

Music of the Times (in Chinese)
　By Henry Shiu

© The Chinese University of Hong Kong 2023
All Rights Reserved.

ISBN: 978-988-237-288-7

Published by The Chinese University of Hong Kong Press
　　　　The Chinese University of Hong Kong
　　　　Sha Tin, N.T., Hong Kong
　　　　Fax: +852 2603 7355
　　　　Email: cup@cuhk.edu.hk
　　　　Website: cup.cuhk.edu.hk

Printed in Hong Kong

目錄

I
繆思樂想

看他們用音樂回應時代

II
風流人物
還看今朝

III
舊酒新瓶
古典樂如何還魂於現世

IV
藝評心旅

為甚麼寫？怎樣寫？

序一
音樂的赤誠

今年初，頌雄告訴我他會將過去在紙媒或網媒發表的音樂文章結集，問我可否為他寫一篇序。他說這些文章有一部分是為港大繆思樂季的節目而寫的，還說樂季的節目總監也同意我是寫序的好人選。

我與頌雄不算深交，前後見面不到十次。二○一四年，我有份參與策劃的繆思樂季邀得旅法鋼琴家朱曉玫在港大的 Grand Hall 演奏巴赫的《郭德堡變奏曲》，樂季的節目總監找來頌雄跟朱曉玫做專訪，並撰寫訪談稿（〈朱曉玫獨家專訪：由一席話激起的思想漣漪〉），我與頌雄過去幾年的交往就是這樣開始的。二○一五年九月，樂季安排了一系列巴赫的節目，頌雄剛好回港探親，便邀請他、李歐梵教授與我一起主持名為「人文·巴赫」（The Humanistic Bach）的講座，作為開季節目，「人文·巴赫」這講題也是頌雄的巧思，這也是我跟他第一次見面。

繆思樂季多年來有幸得李教授和頌雄襄助，兩位人文學者為樂季撰寫的專訪、導賞、評論，都是很好的「橋樑」，起啟發引導作用，拉

近普羅觀眾與相關曲目或演奏家的距離。後來，他倆更忽發奇想，通過文字對話的形式，環繞着「晚期風格」這議題寫成一札引領讀者親自體會音樂融通境界的導賞，書名題為《諸神的黃昏》，由牛津大學出版社出版。這也就是我們「繆思文集」的第一本。我上一次與頌雄見面，便是二〇一九年九月，在該書的發佈會上。

跟很多樂迷一樣，我開始留意邵頌雄這名字是因為他在二〇〇九年出版的《黑白溢彩》，然後是二〇一四年的《樂樂之樂》。說頌雄因着這兩本書而在香港文化界聲名鵲起實不為過。有自稱不懂音樂的企管傳媒人對《黑白溢彩》讚不絕口，還買下不只十本，四處送給朋友，希望更多人知道曾經有這麼一本「奇書」。李歐梵教授則稱《樂樂之樂》是「驚天動地之作」。後來，我驚訝「奇書」原來是頌雄為母親八十大壽準備的禮物，由牛津出版只是無心插柳。而更令我嘖嘖稱奇的是：頌雄自出機杼，匠心巧裁，使「驚天動地之作」的書名、篇章與內容都與該書談論的《郭德堡變奏曲》的結構遙相呼應。閱讀這兩本書的過程中，我不時暗忖：華文世界真有這麼一個 Pro-am 嗎？花這麼多時間寫出這樣高水平但又跟自己的本行無關的書，他任教的大學難道沒有出版壓力嗎？

自二〇一〇年起，我一直有追看頌雄定期或不定期發表的文章，因此這趟結集的，我大都看過，但現在重看，不少文章仍令我會心微笑，好像那兩篇二〇一二年十一月見報的〈郎李之爭〉。事緣自千禧年以降，絕大部分參加音樂系面試的學生除郎朗和李雲迪兩位樂壇大腕外，便好像不知有其他鋼琴家，更遑論那些「黃金時期」的傳奇大師。當年在報章上看到頌雄洋洋灑灑鞭辟入裏的論述，令納悶了好一陣子的我拍案叫好。

頌雄謙稱自己不是音樂學家，結集的文章只是他透過古典音樂對文化及政治等議題的反思，希望我不要見笑。其實，音樂學家寫的音樂文章不一定有看頭，而且絕大部分都很「離地」；一些長篇大論、味同嚼蠟的分析文章更是要命，我唸研究院時就啃過不少，現在都拋到九霄雲外忘得一乾二淨。然而，頌雄有好些文章首次發表時給我的驚喜，我至今仍記憶猶新。

　　例如頌雄在〈曲與詞〉一文中比較「先曲後詞」與「先詞後曲」兩種創作方式，他認為後者「往往能將文字昇華，呈現出更為深邃、更堪細味的境界。」而由此衍生的所謂「繪詞法」(word painting)，造就了不少「音樂與文字高度結合、融而為一的藝術創作」。反觀談論粵語聲樂作品的學術文章，往往強調「先曲後詞」的必然，誇大「先詞後曲」的難度。一些則唯傳統至尊，認為當代作品大逆不道，有違中國戲曲說唱的章法套路；但這些保守的學者卻無視傳統藝術類型體現的，是演唱者或寫詞人 —— 而非作曲家 —— 的創造性。竊以為創作粵語聲樂作品，作曲家首要考慮的，並非手法夠不夠前衛，是否追得上西方的潮流，而是如何將音樂與文字結合，既保留、彰顯粵語的特色，亦同時呈現一更高境界的藝術創作；多推敲「繪詞法」的應用可能是其中一途。是故，我認為〈曲與詞〉一針見血的洞見，比很多千篇一律分析甚麼「露字」、「倒字」的文章來得有意義。

　　又例如約翰・凱奇 (John Cage) 的《4'33"》現在已是文化樣本，是音樂教科書必談的作品。一些華人作曲家崇尚複雜結構，以歐陸前衛傳統馬首是瞻，往往對《4'33"》或凱奇的其他作品嗤之以鼻；而更多的是邯鄲學步，弄出一些標榜甚麼空靈，實則是內容空洞的東施效顰之作。試問有幾人真的能參透《4'33"》最重要的特色，是「於創作上完全

放下自我，有音樂而無作者」呢？而能夠像頌雄那樣，將之與古琴曲《普庵咒》和佛家禪宗參悟一併論述，更是絕無僅有（〈何「禪」之有？〉）。

頌雄的文章資料翔實，嚴謹清晰，遣字行文有一種獨特的人文氣息。舉凡歷史典故、趣聞軼事，他都能舉重若輕，處理得有如行雲流水。談論布拉姆斯的第四號交響曲，他先縷述作曲家受希臘悲劇《伊底帕斯王》啟發的背景，然後順手拈來，娓娓道出法國名廚烹調招牌薯蓉的功架如何與布拉姆斯恪守「絕對音樂」（absolute music）的音樂語言同出一轍，再以一個釀酒師的妙喻作結（〈宿命中的激情〉）。我們今天從唱片錄音緬懷上世紀二十年代到六十年代古典樂壇的「黃金時期」，這份欷歔，頌雄認為與王家衛電影《一代宗師》對失傳武學流露出的慨嘆何其相似。同一文章的末段，頌雄以深富個人風格的鋼琴家迪巴葛（Lucas Debargue）於二〇一五年柴可夫斯基大賽三甲不入為例，印證今非昔比，那個尊重個性的古典樂壇已一去不返（〈逝去的古典樂壇〉）。

我唸本科時就讀過傅聰先生的訪談文章，對他把中國詩人和西方作曲家比較，雖覺親切新鮮，實不明其所意。其時，中國新浪潮作曲家在國際樂壇嶄露頭角，作品大量引用或指涉中國詩詞、水墨書法、老莊哲學，個中有多少是出自作曲家的真心或假意，有多少是源於外人的規限與穿鑿，不得而知；總覺得他們的氣質修為，與傅聰先生的不盡相同。我也不時提醒自己創作時不要墮入「自我東方化」（self-orientalized）的陷阱。

很佩服頌雄能夠提出兩個不同角度，去解讀傅聰為何「以中國詩詞境界來灌溉西方音樂」（〈也談《傅雷家書》〉）。難得的是他對鋼琴詩人的見解並不是民粹式的有讚無彈，照單全收，而是中肯地指出內裏「不一定都是精彩之言，當中也有平平、也有不佳」（〈「比中國人更中國」

的傅聰〉）。以下這段美文，頌雄闡釋傅聰的琴藝為何在黃金時代高手林立的國際樂壇仍能別樹一幟，確實精彩：

> 傅聰最成功的地方，正是把音樂都從他體會境界中流溢而出，而這份深刻領受的境界，則是從對自然界的感受、對中國優秀的詩詞歌賦的深刻感情、對西方希臘神話精神的探究、對藝術境界的大愛追求等熏陶出來。……
>
> 若虛無飄渺的「境界」屬形而上的範疇，則樂聲的流露便是形而下的層次。傅聰於處理音樂作品的手法，不落於只重帶出優美旋律的俗套，而更深究旋律背後的層遞和聲，交疊出豐厚迷人的音樂織體；其獨特的節奏感，與形而上的藝術境界無縫結合，令他演奏出來的音樂，富有一股鮮活的生命力。
>
> （〈「比中國人更中國」的傅聰〉）

讀到這段文字，我不期然想起李白的《聽蜀僧濬彈琴》和歐陽修的《贈無為軍李道士》。詩仙寫蜀僧，六一居士寫無為道士，雖相隔三百年，都寫曲中意、弦外音、音樂的更高境界，以及在音樂中忘我。但現今的中國樂壇，正如頌雄所說，大多數的演奏家仍自限於「專挑一些快速、響亮、嘈吵的炫技作品」的層次，舞台上更多的是歇斯底里的浮誇炫技，還有虛情假意的精神面貌，而且好像甚麼都叫「天籟」。

「天籟」一詞出自《莊子·齊物論》，頌雄在《樂樂之樂》的緒論裏對這個詞有很好的詮釋，他認為：「巴赫的創作，不為傳世、不為名留於史，而是純然一份基於對音樂的熱情、對巴洛克音樂美學與意義的堅持、對宗教境界的無我奉獻。這種離於自我而融和於音樂世界的情操，不就是莊子提出的天籟之境嗎？」

且容我將這段文字稍作修改，解釋為何我不假思索便欣然答允寫這篇序：頌雄的音樂文章都不是服膺大學裏「不出版就完蛋」(publish or perish) 的扭曲制度而寫就的，而是純然一份基於對音樂的熱情、對人文學科價值與意義的堅持、對他心愛的藝術有作出捍衛的承擔。這份赤誠、近乎宗教色彩的情操，我還需要其他理由嗎？

陳慶恩

二〇二一年八月一日於愉景灣

序二
古典音樂探索的一點光

　　古典音樂，很少人聽，而拿起這本書、正在讀這篇文章的你，是難得的其中一人。現代人嘛，文字長一點已經不想讀，哪裏有空閒時間，「坐定定」、聽動輒大半小時、甚至更長的古典音樂？

　　沒有很多人聽，不代表古典音樂沒有可取之處。相反，對古典音樂永遠保持距離的人，都是先敬而後遠之，否定的是自己而不是音樂。「敬」是關鍵，不管對古典音樂排斥的人是真心抑或自嘲地說「古典音樂太高深」，從來沒有人會說古典音樂沒有價值，只是天資、時間、閒情，或各種他們以為聽古典音樂所需要的先決條件，都有限、甚至缺乏，所以才向古典音樂說不。簡單說：大部分人的心態，都是知道古典音樂很好，但還是「耍手擰頭」，不了。

　　而更弔詭的是，因為古典音樂很好嘛，所以父母要子女學習音樂，學琴打鼓吹喇叭，花無數金錢無數時間學習幾種樂器，最重要的是換來幾張證書，這比起坐在音樂廳花一個小時、聽一首貝多芬第九交響曲、最後只是握着一根票尾（可以用來做書籤），有價值得多。就像邵教授

在這本書裏就幾次提到的一個數字：今時今日全中國正在學琴習琴的學生，超過四千萬。學音樂和聽音樂，兩者本來沒有衝突，甚至應該是相輔相成。但現實是，有很多人學樂器，但不見得有很多人聽古典音樂。音樂，照正常人的理解，最重要還是用來聽的，應該是藝術，而不是技能。但這個社會這個世界，永遠都不太正常。

無疑，古典音樂比每首三、四分鐘的流行音樂複雜多變，更難以琅琅上口，但這種複雜性正是古典音樂的美好之處。而這種複雜性，其實並非不可突破，寫下樂曲的作曲家是天才，但欣賞這些作曲家的作品並不需要天才的高度。「古典音樂很好，但不是如此遙不可及」，正正是堅持書寫古典音樂的人希望帶出的一點。不過，願意花時間精力書寫古典音樂的人，少之又少。間中難得看到有人寫古典音樂，往往先驚喜而後失望，因為很多時候，文章都是簡單從網上找一些資料炒雜寫成，稍懂行情的，甚至知道文章資料的原來出處。

正如我以前曾經寫過，能把古典音樂寫得好、令讀者獲益，更要文字寫得好看，是雙重難度，邵頌雄是難得的其中一人。在以往的著作裏，能夠如此深入又精準地，就着一個演奏家（《黑白溢彩》裏的荷洛維茲）、一首樂曲（《樂樂之樂》的巴赫《郭德堡變奏曲》），作深入分析解構，即使在英語世界，也沒有幾多人可以做得到、做得好。當邵頌雄的前兩本著作、顯示出古典音樂的深，單是一首樂曲也可以成為獨門似海的學問；那麼他和李歐梵教授所合著的《諸神的黃昏》，則代表了古典音樂的廣，橫跨幾個世紀的作曲家、不同演奏者自身和同儕之間的比較，編織出來的古典音樂地圖，足以構成一個世界。而今次這本文集，也是承接《諸神的黃昏》的任務，繼續修編這個音樂地圖。

每首音樂、每個作曲家和演奏者，本身都是故事。今天我們聽這些樂曲樂章，說是「古典」的音樂，但我們不能忘記的是，當我們坐時

光機回到「古典年代」，這些音樂就是當年流行的音樂，為當時的社交、政治、休閒所服務。我們今天聽到貝多芬的第三號《英雄》交響曲，總是成為不同的電影、紀錄片的配樂（像十幾年前，中共有齣一套八集的經典紀錄片，名為《居安思危：蘇共亡黨的歷史教訓》，分析蘇共的滅亡，以蘇共經歷為鑑，第一集就用到了貝多芬的《英雄》交響曲作配樂，將蘇共奉為英雄）。回到當年貝多芬寫這樂曲的年代，邵頌雄就寫到，貝多芬心裏面一直的英雄不是他自己，而是他的同代人——拿破崙。但當拿破崙禁不住權力誘惑稱皇稱帝之後，他卻不再是貝多芬的英雄，貝多芬甚至開始重新思考「英雄」的意義。

很多時候，想要學懂聽古典音樂的人都會問應該如何開始。聽懂一大堆音符、長長的樂曲，就如要解開一團打了結的繩頭一樣，不知如何開始。在這書裏，邵頌雄至少就為讀者將幾條通往羅馬的大道，點亮了燈。無論是巴赫的幾首作品，抑或是貝多芬的鋼琴奏鳴曲，他寫的不只是有甚麼地方值得欣賞，更回到作曲家自身的故事和思考。很奇妙，當讀完書再聽音樂，你會發現有點不一樣。

除了古典音樂的故事，字裏行間也寫出政治和音樂的密不可分。將眼界放遠一點，幾千年來，亂世始終未曾間斷。江山縱然不幸，還是留下好的詩句好的音樂，伴隨歷史留在人間。無論是樂曲本身，還是演奏者的詮釋，裏面都有時代的意義，或明或暗都藏有政治。

書裏還有一個部分，談及藝評這種文體的作用和好壞，對於無論是喜歡讀藝評或寫藝評的人來說都非常有意義。像邵頌雄所說：藝評是一門藝術，個中都是學問，好的藝評寫出來的都是風格和學養，而不是招搖炫耀。讀這個部分的時候，除了認同，還有佩服。

邵頌雄寫音樂寫得好，固然在於他的古典音樂知識豐厚，聽得多和讀得多，但其實不止於此。引用邵頌雄在書裏寫傅聰的文章，間接

解釋了邵頌雄寫音樂寫得出色的原因所在。傅聰在父親傅雷的培育之下，學音樂之餘也掌握中西文學，從小學習成為「一個真正的中國君子」。所以邵頌雄說：傅聰在音樂上的成就，「正是把音樂都從他體會境界中流溢而出，而這份深刻領受的境界，則是從對自然界的感受、對中國優秀的詩詞歌賦的深刻感情、對西方希臘神話精神的探究、對藝術境界的大愛追求等薰陶出來……這樣當然在詮釋西方藝術的時候，無可抗拒的、自然而然的，一定會有一些東方文化的因素……會有獨到之處」。這獨到的地方，說的其實就是底蘊，可以自然而然地流露。

琴聲能夠融匯中西文化而獨樹一幟，寫琴聲音樂的文字也同樣因為文化底蘊而 make a difference，寫出精采的文章。邵頌雄是人文學者，專門研究佛學，是「首位獲頒授多倫多大學以馬內利學院的釋悟德漢傳佛學教授席之冠名教授」，這當然一方面證明了他在佛學研究的地位和成就，但回到他對古典音樂的透徹和獨到的分析，這正是邵頌雄對人文關懷的重要底蘊，通過文字流露出來。

古典音樂，比海還深，邵頌雄的文章往往都是照亮這個大海的一點光。追隨着這一點光，我們總能看得更多、聽得更多，都會找到更多方向。

亞然

二〇二一年七月二十八日

自序

　　開始整理這輯文字的時候，撰寫有關古典音樂文字的旅程，剛好十年。最初無心插柳寫下對鋼琴家荷洛維茲的個人體會，意料之外的迴響，促使我認真研究巴赫的《郭德堡變奏曲》。此後，不同報刊的邀約，令我慢慢摸索出以文字探討音樂的方向。後來與李歐梵教授合寫《諸神的黃昏》，風格便是循此路向建立。

　　亞然為本書寫的序，認為古典音樂難寫，也是事實。若只按個人喜好評論演奏會或唱片，大概不會很難；又如果只對演奏者或古典樂迷分析演出的優劣，亦非為難之事。然希望能讓有關古典音樂的文字不局限於音樂學語彙、版本學知識，而是有普及作用之餘，尚能引導讀者體會當中境界，則殊非易事。我採用的工具，主要是跨學科的交錯分析與觀察，由歷史、宗教、哲學、文學等作為切入點，令本來與這些課題密不可分的古典音樂，得以其本來面目以作認知。這或許即是陳慶恩教授誇言拙文之「獨特的人文氣息」。

本書第一部分，較着重以人文角度，作各種資料搜集和研究。尤想一提的，是開首〈卡薩爾斯弓下的巴赫《無伴奏大提琴組曲》〉與〈《最後四首歌》與納粹政權下的浮生百態〉兩篇，原為撰寫下一本音樂專書的試筆之作，當時打算以一些經典古典音樂錄音背後的故事為主調，帶出這批偉大錄音的時代意義與藝術精神，惟幾年下來，因心態轉變、時局變遷等，未有繼續這題材的寫作。另外，〈遊走貝多芬鋼琴奏鳴曲的心靈之旅〉一篇，乃為香港電台第四台慶祝貝多芬誕辰二百五十週年所寫的節目稿，擬以九輯一小時節目，從多方面導聆貝多芬的「三十二章人生詩篇」。節目推出時，因各種因緣而整合成五輯的兩小時節目。書中所載的版本，即為構思此系列的原型。書中第二部分，縱論近代一些音樂家與樂評人。第三部分由文化觀點側看古典音樂於現今世代的種種。最後一部分，則主要探討樂評的寫作方向和意義，屬理論部分較重的一環。

多年來，承蒙香港大學繆思樂季、國際演藝評論家協會（香港分會）、香港藝術節《閱藝》雜誌、香港電台第四台、《明報》、《明報月刊》、《立場新聞》、《端傳媒》、《十三維度》等邀寫音樂文稿，於此一一致謝。

十年過去，變化有若滄海桑田。書中文字未有反映此中變化，但如今重讀卻心情迥異。這或許也反映偉大音樂本身的永恆價值，隨年代變遷可有不同體會。

邵頌雄

二〇二一年秋

繆思樂想

看他們用音樂回應時代

卡薩爾斯（Pablo Casals）於上世紀三十年代末灌錄的一套巴赫（Johann Sebastian Bach）《無伴奏大提琴組曲》（*Suites à Violoncello Solo senza Basso*, BWV 1007–1012），至今仍被奉為古典音樂錄音史上「經典中的經典」，從最初推出的78轉黑膠唱片，到後來的33⅓轉LP，逾半世紀以來從未斷版。EMI於一九八八年首次推出的CD版，音效差劣，頗受劣評。最近二十年，便見有Pearl（1999）、Naxos（2000）、Opus Kura（2003/2010）以及EMI自家重新混音（2003）的多種版本面世。唱片推出七十年後，仍有許多品牌致力彌補當年錄音技術的不足，多少反映了這套錄音的重要性。

事實上，卡薩爾斯此錄音不但確立其大提琴一代宗師的崇高地位，更把巴赫這部一直受人遺忘近二百年的作品成功活化。今天，《無伴奏大提琴組曲》被高舉為巴赫的最高傑作之一，而卡薩爾斯的傳世演奏，則啟發了傅尼葉（Pierre Fournier）、托特里耶（Paul Tortelier）、羅斯托波維奇（Mstislav Rostropovich）、史塔克（János Starker）、馬友友、麥斯

基 (Mischa Maisky)、伊瑟利斯 (Steven Isserlis) 等大提琴名家，繼續為深入組曲音符背後的高遠境界而努力。

這些首屈一指的名家，泰半都曾從學於卡薩爾斯。但卡薩爾斯不僅是一位大提琴大師、有教無類的音樂師長，也是出色的指揮家、作曲家、民主鬥士、加泰隆尼亞 (Catalonia) 的民族英雄，以及人道主義和反法西斯的象徵。這位大提琴宗師的傳奇色彩，絕不亞於他的《無伴奏大提琴組曲》錄音。也可以說，沒有這樣的人生經驗，實在沒可能奏出那樣氣度恢宏的音樂。

全套錄音，約長兩個小時，但錄製過程卻花了整整三年，涵蓋整場的西班牙內戰 (1936–1939)。這場內戰，不但響起了戰地鐘聲，也為古典音樂錄音史聳立了一道絕嶺雄峰。

歷史學家視西班牙內戰為二次世界大戰的前奏。原為西班牙本土的左翼和右翼之爭，因為佛朗哥 (Francisco Franco) 發動的武裝叛變得到納粹德國和法西斯意大利的支持，而西班牙共和國政府則獲蘇聯作其後盾，迅即演變為一場「反法西斯」和「反共主義」的意識形態戰爭。共和軍打着民主、自由的旗號，於國際間得到逾三萬志願兵的援助，以及藝術家、文學家的聲援。畢加索 (Pablo Picasso) 的名作《格爾尼卡》(Guernica)，便是這段時期的作品；曾親身參與戰事的奧威爾 (George Orwell) 和海明威 (Ernest Hemingway)，也分別寫成了《向加泰隆尼亞致敬》(Homage to Catalonia) 和《戰地鐘聲》(For Whom the Bell Tolls)。在那個沒有互聯網的年代，這些作品都向世界展示了戰爭下人民的情操、高舉理想主義卻言行不一的左翼實力、法西斯右翼的殘酷鎮壓、媒體炮製的謊言與扭曲等，並透露着對戰爭的迷惘、悲哀和無力感。

西班牙共和國，於內戰前五年才成立。共和政府於一九三一年，給予加泰隆尼亞自治地位。自十五世紀時被併入西班牙王國的加泰隆

尼亞，一直在政治和經濟上受到壓迫，至十八世紀時，連其語言也被禁用。但加泰隆尼亞人的民族意識很強，像建築家高第 (Antoni Gaudí)，一生都以加泰隆尼亞人自居，而對西班牙人的標籤不以為然，亦從不說西班牙語。比高第出生稍晚的大提琴家卡薩爾斯，同樣以身為加泰隆尼亞人而自豪。西班牙內戰過後，佛朗哥針對剛萌芽的加泰隆尼亞文藝復興而製造的白色恐怖，禁絕一切加泰隆尼亞本土文化和語言，令卡薩爾斯更積極支持共和政府抵抗佛朗哥的國民軍，為維護加泰隆尼亞的和平、自由、民主，義無反顧地奉獻他的一生。卡薩爾斯不斷作義演籌款、於電台廣播他的演出時向各國領袖呼籲援助、調配衣食物資予逃亡至法國南部普拉德 (Prades) 的難民，身體力行地對抗佛朗哥的侵噬，成為西班牙和加泰隆尼亞人民的精神支柱。國民軍和長槍黨對他恨得牙癢癢的，攻陷塞維爾的里亞諾將軍 (Queipo de Llano) 更曾下密令，要生擒卡薩爾斯、齊肘斷其雙臂，以洩心頭之憤。

　　內戰於一九三六年七月爆發，其時卡薩爾斯剛登花甲之年。漫天烽火之際，加上自身安危亦受嚴重威脅，卡薩爾斯毅然接受了英國唱片公司 EMI 的邀請，灌錄整套的巴赫六首《無伴奏大提琴組曲》。在此之前，從未有人重視巴赫這套作品，間或有把其中某一二樂章演奏者，但把六首組曲的任何一首拉全的，卻未曾有，更遑論唱片錄音了。即使卡薩爾斯曾於一九一五年，錄下第三號組曲的其中四段舞曲，但全套組曲的錄音計劃，還是等到內戰時期才得落實。

　　這套組曲錄音代表着卡薩爾斯畢生藝術的精華。一八九〇年的一天，父親送了才十三歲的卡薩爾斯一把大提琴。那個下午，父子倆歡天喜地於巴塞隆那一家又一家的二手音樂書店流連，找到了貝多芬《大提琴奏鳴曲》等著名樂譜。無意間，卡薩爾斯看到了一部塵封的大提琴曲譜，封面印有娟麗的筆跡，寫着「無伴奏大提琴組曲。教堂樂長約

翰‧塞巴斯蒂安‧巴赫所作」(*Suites à Violoncello Solo senza Basso* composées par Sr. Joh. Seb. Bach Maître de Chapelle)——音樂學家一致認為,這份手抄樂譜,乃出自巴赫第二任太太安娜‧瑪德蓮娜 (Anna Magdalena) 的手筆。二百年前的巴赫,竟然寫了一套不用任何伴奏的大提琴獨奏組曲!卡薩爾斯如獲至寶,忙趕回家,馬上打開樂譜,忘我地感受樂曲的生命力在他的心田孕育。

此後十二年,卡薩爾斯天天琢磨這六首組曲,直至二十五歲那年,才敢首度公開演奏。據說卡薩爾斯一生,每天早上必在鋼琴上彈上一首《平均律集》中的前奏曲和賦格曲;每天也必拉一首無伴奏大提琴組曲作為圓滿當天的功課。如是幾十年風雨無間的熏陶,巴赫的音樂成就了卡薩爾斯音樂上和人格上的成長。筆者珍藏一段卡薩爾斯在鋼琴上彈奏《平均律集》第一卷升F大調賦格曲 (BWV 858) 的錄音,極為珍貴,雖然以現今的標準來聽,手法是過於浪漫,卻充滿個人風格,音色溫煦動人、造句猶如流瀉自深心的歌唱,感人肺腑。每天以巴赫音樂滋養心靈的功力,實在名不虛傳。

卡薩爾斯面對這套樂曲,猶如仰望一座巍峨高山一樣,如何登臨絕頂,得靠一己不斷的思索深研。傳統對左手指法的要求、把拉弓的右臂緊貼肋旁的奏法等,都不足以達到演奏這套組曲的技巧水平。卡薩爾斯苦心孤詣的研究,全面革新了拉奏大提琴的技巧。但技巧還在其次,更重要的是如何為組曲注入生命力。在缺乏任何錄音範本可作參考、樂譜上也無任何速度和情感標示、學者研究亦鮮的情況下,要進入音符背後的高遠境界,則需窮其一生之力來參悟。

一九三六年十一月二十三日,當卡薩爾斯提着他那把造於一七三三年的葛弗里勒 (Goffriller) 名琴,走進EMI位於倫敦艾比路 (Abbey Road) 的著名錄音室開始灌錄巴赫這部作品時,已對全套《無伴奏大提

琴組曲》經過近半個世紀的思索和沉澱，每個音符都精磨細琢、每段樂句亦已演練過千百遍，真正的千錘百鍊、爐火純青。可是，卡薩爾斯每次奏來，卻像是即興創作一樣，絕不機械僵化、冰冷呆板，深富生命的節奏、樂句都從心如歌唱出。六首組曲，調性各別、韻味各異，在卡薩爾斯的詮釋下，分別帶出樂觀、哀傷、英氣、莊嚴、騷動、田園的風采。

錄音的流程安排，一天分三段時間，上午十時到一時為第一段、下午二時到五時為第二段，傍晚七時到十時為第三段。最先灌錄的，是組曲中C大調的第三號。卡薩爾斯似乎對此第三號組曲情有獨鍾。他二十五歲時首度公開演奏的巴赫大提琴組曲，正是這第三號；一九一五年試為留聲機圓筒留下的錄音，也包括了這首第三號的大部分樂章。

其時共和軍與叛軍的戰事正酣，於馬德里大學城激烈交戰。保衛首都的民兵部隊，誓把馬德里成為法西斯主義的墳墓。國民軍得到德國和意大利的空軍協助，對馬德里肆意轟炸。共和軍頑強抵抗，傷亡雖然慘重，卻也使叛軍攻城失敗，唯有轉而試圖切斷馬德里與全國的聯繫，冀令其孤立無援，始集中火力一舉攻入。最先灌錄的這首第三號組曲，流溢的英雄氣概，似乎就是為馬德里戰役中的竭力苦戰的共和軍而奏。

當天傍晚，正準備灌錄d小調第二號組曲時，卻傳來英國外相貫徹已商定的「不干預政策」，宣布禁止對西班牙共和軍提供武器裝備的消息。當佛朗哥不斷得到德國和意國的軍火配備，國際間的「不干預政策」，無疑是對共和軍面對的嚴峻局面雪上加霜。卡薩爾斯懷着極度沉重的心情，令旋律哀愁的第二號組曲，更添一份落寞神傷。

卡薩爾斯在錄音室，一段復一段地拉着組曲中的各首舞曲，深知發出最微細的音色變化、甚或每個錯音，都像於時間洪流中冰封了一

樣，永傳後世。對於這位已屆六旬的提琴家而言，壓力之重實在難以想像。灌錄兩首巴赫組曲，直如把他的生機元氣都掏空似的，錄音過後，整個星期都倦癱在床，心神耗盡。

然而，有了第一次的錄音經驗後，卡薩爾斯重新調整對這套組曲的處理手法，令經過錄音器的琴聲，仍可以讓聽眾每次把錄音播出時，依然感到生氣盎然。他嚴苛自省地一再拉着這套組曲，花了一年時間準備另一次的錄音。

一九三七年六月二日，卡薩爾斯再次走入位於巴黎的另一所錄音室，灌錄了第一和第六號兩首組曲。此前兩個月，國民叛軍剛空襲了西班牙北部巴斯克自治區的格爾尼卡城（Guernica）。畢加索為控訴這場人類史上第一次的地毯式轟炸，創作了一生最著名作品之一的《格爾尼卡》（Guernica），於六月完畫之際，意大利的法西斯軍隊，又炸毀了鄰近巴塞隆拿的格拉諾列爾斯（Granollers），傷亡甚重。七月份，畫作於巴黎舉辦以現代藝術和科技為題的世界博覽會作公開展覽。其後，於二次大戰期間，德軍佔領了巴黎，德國大使原想招攬他而於寒冬之際送上取暖用的燃料，卻給畢加索冷然拒絕；大使臨走前，出示一副《格爾尼卡》的照片，問是否他畫的，畢加索留下了著名的一句回答：「不，是你們畫的！」

錄音室內的卡薩爾斯，深知共和軍已迅速喪失據點，卻仍未動搖馬德里守城軍民的堅強鬥志。加泰隆尼亞民兵，成為對抗法西斯軍隊的最後一道防線。此次錄音，卡薩爾斯留下了充滿樂觀期盼的G大調第一號組曲，也許是對共和軍的遙遙祝禱。不少人最初接觸巴赫的《無伴奏大提琴組曲》，就是這首第一號開頭十六分音符琶音音組。翌日灌錄的，是D大調的第六號組曲。卡薩爾斯特別為這首組曲賦予一份田

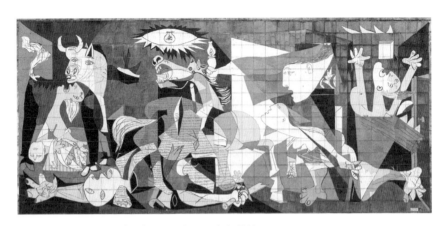

畢家索《格爾尼卡》(*Guernica*)，原油畫藏於 Museo Nacional Centro de Arte
Reina Sofía，此圖為複製於巴斯克格爾尼卡城的壁畫。
圖片來源：Jules Verne Times Two / julesvernex2.com

園風光、一種和諧之美，刻意勾畫出民謠式的樸拙風韻，不啻為對國
民軍肆虐的強烈反諷。

　　翌年一月，佛朗哥的軍隊終於攻陷巴塞隆拿。幾日後，卡薩爾斯關
上他於聖薩爾瓦多 (San Salvador) 莊園的大門，流亡法國，匿居小鎮普拉
德。四月一日，隨着共和軍的投降，西班牙內戰正式結束。佛朗哥全面
禁止加泰隆尼亞民族舞蹈和語言，對卡薩爾斯而言，又是另一記沉重打
擊。卡薩爾斯眼看數十萬來自西班牙的難民，擠進法國為他們開放的集
中營，寒風中飽受飢寒交迫、淚眼深藏國破家亡之痛，不旋踵便陷入深
度抑鬱，於巴黎造訪期間，把自己困在臥房整整兩周。其後在友儕不斷
勸諭下，才返回普拉德，以他於國際上的名聲地位，繼續向各國呼籲制
裁佛朗哥、援助流亡法國的西班牙和加泰隆尼亞人民。可惜事與願違，
英美法等國經過戰略上的考量，承認了佛朗哥的新政權。

一九三九年六月十三日，意興闌珊的卡薩爾斯，重臨巴黎的錄音室，完成了最後兩首組曲的錄音。基調莊嚴肅穆的降E大調第四號組曲，卡薩爾斯的拉奏竟然出奇地平淡，個別樂段卻又聽來略帶急躁。至於c小調第五號組曲，卻像是卡薩爾斯以大提琴聲繪成的《格爾尼卡》，充滿悲嘆、哀愁，對戰亂發出深切的譴責。巴赫筆下的這首組曲，要求把大提琴作變格定弦（scordatura），將第一條弦線由A調低至G，令提琴發出格外厚重、暗沉、深邃的音色，正合卡薩爾斯所欲表達的情感主題。

　　經過三年錄製，於一九四〇年首先發行了第二號和第三號組曲的十二寸78轉唱片；翌年，繼續發行第一號和第六號兩首。最後第四和第五號兩組的唱片，則挨到戰後一九五〇才得出版。然而，錄音雖然完成，卡薩爾斯弓下的無伴奏組曲，卻幾成絕響：他不但發誓不會回到佛朗哥極權統治下的西班牙，更不再於承認佛朗哥政權的國家演奏，以示抗議，從此歸隱普拉德。卡薩爾斯從此極少公開演奏他平生最得意的《大提琴組曲》。

　　例外者，為一九五〇年於普拉德舉辦紀念巴赫逝世兩百週年的巴赫節音樂會（Bach Festival），卡薩爾斯親自拉奏一首《無伴奏大提琴組曲》掀開序幕。唯他要求這次演出不能錄音，觀眾也不能拍掌。一曲既畢，全場默然，紛紛從座位起立，向這位傳奇大提琴一代宗師表達敬意。巴赫節其後發展為每年一度的普拉德音樂節。之後於一九五五和一九五六兩年的音樂節，八十歲的卡薩爾斯分別拉出了第三號和第五號兩首組曲，風采絲毫未減。兩首組曲都有現場錄音，同樣是錄音史上的瑰寶。

　　卡薩爾斯灌錄的巴赫組曲，絕非完美。近代的許多巴赫專家，甚至對他的詮釋多有批判，認為不合學術界對巴洛克風格的認知。批評

聲音卻無損這套錄音的藝術價值。卡薩爾斯的拉奏，多用揉音，也擅於為樂句帶來有生命力的速度變化（rubato）。以此手法來演奏巴赫，於今天的標準而言，不免被視為過份「浪漫」。然而，巴赫的六首組曲，都由一段前奏曲以及五段不同節奏姿采的舞曲組成，而他的詮釋，正是要帶出舞曲的韻律感，讓音樂舞出生命的節奏。各種速度變化，令音樂超脫機械的刻板規律，加上他強調每句旋律都如歌唱出，都令組曲聽來更富人情味。

　　卡薩爾斯的音色，並非一味追求優美。現時一些大提琴家，音色可以非常軟滑亮麗，美得不是卡薩爾斯所能及，但其美卻總帶一份庸俗的浮淺、一種虛偽的流麗。相比之下，卡薩爾斯的琴音，卻是醇厚質樸、極富磁性，也因為他讓音樂自心底率真流瀉，毫不修飾的演奏，聽來雖帶粗造之感，但整體而言則呈現出一份恢宏大氣。此外，卡薩爾斯對音準亦別有要求。他追求的是「活」的音準：音高根據音樂的和聲、調性、意境、內容而作出極為細微的變化，令每個音符都與音樂配合得絲絲入扣，猶如大宇宙中的小宇宙。如此功力，不能學回來，只有長年浸淫於樂海中才能自然流露這份直覺。

　　今天的大提琴家，或許技巧更為洗練、唱片音效遠為出色，但不少都難以超越卡薩爾斯的成就，原因在於鮮有提琴家能那樣流溢出真摯無私的情感、在絕境中散發深富人性光芒的琴音。這種精神境界的高度昇華，於現今世代實在少見。而且，巴赫這部作品立意孤高，深入音符背後的豐沛內涵，談何容易？以羅斯托波維奇（Mstislav Rostropovich）之能，亦於六十歲後才敢為全套組曲留下錄音。對大提琴家演奏巴赫組曲的這份無形壓力，正是來自卡薩爾斯展示令人仰止的高度。

　　一九七一年，卡薩爾斯獲頒聯合國和平獎。領獎時，九十四歲的卡薩爾斯以一句「我是加泰隆尼亞人」為開始，發表了一篇令人動容的

簡短演説，並演奏了加泰隆尼亞的民謠《白鳥之歌》（*El cant dels ocells*）；兩年後，他於波多黎各離世，未及見證佛朗哥政權的結束。在他的最後歲月，仍念念不忘八十年前與父親發現《大提琴組曲》樂譜的情境，連二手樂譜老店的那股霉味，也彷彿感受得到。

參考書目

Baldock, Robert. *Pablo Casals.* London: Victor Gollancz Ltd., 1992.

Corredor, M. Ma., trans. by André Mangeot. *Conversations with Casals.* London: Hutchinson, 1956.

Kahn, Albert E. *Joys and Sorrows: Reflections by Pablo Casals.* New York: Simon and Schuster, 1970.

Littlehales, Lillian. *Pablo Casals.* New York: W. W. Norton & Co., 1929.

Siblin, Eric. *The Cello Suites.* Toronto: Anansi, 2009.

Taper, Bernard. *Cellist in Exile.* New York: McGraw-Hill, 1962.

《最後四首歌》與納粹政權下的浮生百態

「7548960」這組數字，對舒華滋歌芙（Elisabeth Schwarzkopf）來說，就像夢魘一樣，揮之不去。這位傳奇的女高音歌唱家，否認曾為納粹黨員近四十年之久，大概做夢也沒想到於八十年代竟會有研究音樂史的博士生 Oliver Rathkolb，乘學術研究之便，獲准翻閱維也納肅清納粹聯盟局的秘密檔案，證實了她自一九四〇年已成為納粹黨員，還把她這個「7548960」的黨員編號挖了出來。隱藏幾十年的身分忽然曝光，舒華滋歌芙唯有推說當年加入納粹僅為「工作需要」。其後於一九九六年，也有 Alan Jefferson 出版的《舒華滋歌芙傳》（*Elisabeth Schwarzkopf*），當中發掘了更多有關她與納粹千絲萬縷的瓜葛。其時，已年屆八旬的舒華滋歌芙雖試圖竭力反駁，卻也詞窮乏力。雖然晚年的聲譽蒙上污點，但幸運的她於戰後瞞混過了納粹審查，活躍於歌劇舞台至七十年代，倒也風光了大半生。

談起舒華滋歌芙，令人馬上聯想到的，就是她演唱理查・史特勞斯 (Richard Strauss) 的《最後四首歌》(*Vier Letzte Lieder*)。於一九五三年與指揮家阿克曼 (Otto Ackermann) / 愛樂管弦樂團 (Philharmonia Orchestra) 合作的首次錄音 (EMI 7 61001 2)，才三十八歲的她聲線和技巧都在巔峰狀態；其後於一九六六年和塞爾 (George Szell) / 柏林廣播交響樂團 (Radio-Symphonie-Orchester Berlin) 灌錄的版本 (EMI 7 47276 2)，年月的洗禮令她的詮釋更上層樓，不少樂評家都推許為史上最偉大的古典音樂錄音之一。筆者甚至見過有樂評打趣問：「眾多《最後四首歌》的錄音之中，你最喜歡的是哪一個？是舒華滋歌芙的，還是舒華滋歌芙的？」

　　《最後四首歌》是理查・史特勞斯的晚年傑作，也是浪漫派藝術歌曲的最高典範。樂曲透露着作曲家垂暮的心境，卻也帶着一份由絢爛歸於平淡的寧靜致遠。創作上，史特勞斯亦返璞歸真，以傳統的浪漫手法，用上龐大管弦樂團編制襯托出女高音的歌聲，讓兩者絲絲入扣、水乳交融。四首樂曲，其中三首依諾貝爾文學獎得主赫賽 (Hermann Hesse) 的詩篇而譜，還有一首的歌詞則來自艾森多爾夫 (Joseph von Eichendorff) 的詩歌。史特勞斯運用了圓熟的「繪詞法」(word painting) 來創作樂曲，令曲詞與音樂配合得天衣無縫。演唱者需要掌握樂曲意境，以變化多端的音色來表達每句歌詞的情感和內容，亦得具備超卓的音域和技巧，應付樂曲旋律的高低跌宕以及精緻的花音 (melisma) 樂句，音量還要穿透整隊管弦樂團的雄厚音場。於嗓音、呼吸、音準、音域以至感情投放等各方面，都是對演唱者的極大考驗。舒華滋歌芙的詮釋，卻堪以「完美」來形容，每一個呼吸轉接、每一處音色變化，都與管弦樂聲和歌詞渾然為一；其抒情女高音 (lyric soprano) 的聲線類型，更為樂曲帶出面臨死亡的脆弱感。

這兩個經典的錄音室灌錄版本，相距十三年，其間舒華滋歌芙還有兩張現場錄音，皆由卡拉揚（Herbert von Karajan）指揮，分別為一九五六年與愛樂管弦樂團（EMI 7 63655 2）和一九六四年與柏林愛樂樂團（Berliner Philharmoniker）的演出（Virtuoso 2697152）。然而，舒華滋歌芙和卡拉揚這個組合來演出理查‧史特勞斯的天鵝之歌，筆者總覺特別諷刺。卡拉揚一直強調於一九三五年加入納粹，僅屬禮節上的需要，以便成為德國亞琛（Aachen）音樂總監一職。但就在上面提到的 Oliver Rathkolb 發表有關舒華滋歌芙的博士論文那一年，另一位史學家 Fred K. Prieberg 也出版了一部專研納粹時期德國音樂家的專著，同樣把卡拉揚不同時期的納粹黨員編號挖了出來，也論定了卡拉揚參與納粹其實跟獲取工作位置並無直接關係，而其黨員身分的年期，也比他報稱的更早、更長。舒、卡兩人多年以來成功掩飾了他們跟納粹政權的密切關係，於二戰後通過了審查而平步青雲，成為新一代的大師級演藝名家。相較而言，跟納粹一直關係曖昧的史特勞斯，便沒他們那麼幸運。

對於理查‧史特勞斯是否擁護納粹政權的作曲家，至今仍具相當爭議性。他雖從未成為納粹黨員，卻於一九三三年因其當時的名氣而獲委任納粹德國的帝國音樂院（Reichsmusikkammer）院長。史特勞斯天真得以為藝術可以凌駕政治，欣然接受任命，期望希特拉可以推廣德國藝術和文化。但說他跟納粹政府一樣仇恨猶太人嗎？也說不過去。他一直對馬勒、德布西、孟德爾頌等出色的猶太藉演奏家和音樂作品多所維護，甚至反對當時的禁令，於歌劇作品《沉默的女人》（*Die schweigsame Frau*）公演時，堅持註明劇本為合作多年的猶太作家兼友好褚威格（Stefan Zweig）撰作，結果與納粹當局鬧翻而被免去院長職務；而且，他疼惜的媳婦也是猶太人，內孫也就被視為猶太血統。當納粹

軍把猶太人送進集中營時，史特勞斯拼着老命、用盡一切方法人脈保障岳母、媳婦、孫兒等安全。

未幾，納粹德軍戰敗，盟軍欲對理查・史特勞斯作戰犯審訊，他卻選擇自願流亡瑞士，免受屈辱。雖然最後獲聯合國納粹罪犯法庭宣判無罪，但直至一九四八年六月，他的名字才於納粹戰犯名單中除名。《最後四首歌》正是這段流亡期間的作品。

舒華滋歌芙和卡拉揚這類「真・納粹」，主動依附希特拉政權而攀上高位，甚至史特勞斯被辭去的那個帝國音樂院院長職位，亦輾轉由卡拉揚坐上；二戰過後，他倆亦通過了去納粹化而極速把演藝事業發展得如日中天。另一邊廂，史特勞斯這位「糊塗納粹」，卻被納粹政府唾棄、復給盟軍公審。人生來到暮年，家人四散、流離失所，崇高的聲譽亦恐有毀於一旦之虞。人生前景雖已黯淡無光，但他仍撰作不斷，此際不知從何而來的力量，讓他譜出《最後四首歌》，無疑就是寫給自己的輓歌。

理查・史特勞斯可說是大時代裏面的悲劇人物。既想左右逢源，卻又落得進退失據、兩邊不是人的境地。BBC 稱他為「不情不願的納粹黨羽」（"A Reluctant Nazi"），可謂一矢中的。半個世紀後，史學家對史特勞斯的評論，多予同情諒解。

一九四六年，八十二歲的理查・史特勞斯流亡瑞士期間，讀到艾森多爾夫的一篇短詩《日暮之際》（Im Abendrot）時被深深打動，認為就是自己與太太的寫照。詩文描述一對相濡以沫的年老夫婦，於晚霞映照間，雙雙看着雲雀振翅高飛而沒入雲霄的情景；兩老休憩於恬靜的暮色，那份難以言喻的疲憊，寓意死亡的臨近。史特勞斯決定為這首詩歌譜曲，還引用年輕時創作的音詩（tone poem）《死亡與變容》（Tod und Verklärung）

片段，點出牽着摯愛於蒼茫暮色中回顧一生而感心力交瘁的主題。樂曲於一九四八年五月完譜之際，史特勞斯收到一位匿名愛戴者寄來的一本赫賽詩集，遂於當中選了三首詩，於同年的七月、八月和九月，分別譜成《春天》（*Frühling*）、《就寢之時》（*Beim Schlafengehen*）、《九月》（*September*）三首歌曲，同樣不離死亡的主旨。於《九月》結尾，還由法國號吹出了交響詩《英雄的一生》（*Ein Heldenleben*）中「英雄引退」的主題動機，用意至為明顯。

就在創作這幾首樂曲期間，著名的樂譜出版人羅斯（Ernst Roth）和英國指揮家畢勤（Sir Thomas Beecham）得悉史特勞斯已通過納粹審查，特別於倫敦為他籌辦一個音樂節，還邀請他親自指揮壓軸的一場音樂會。如此文化盛事，成為這位作曲家生命進入最後隆冬薄暮之前的一個小陽春。羅斯得到史特勞斯首肯出版《最後四首歌》，條件是要由擅演華格納歌劇的戲劇女高音（dramatic soprano）芙拉格絲塔特（Kirsten Flagstad）為樂曲首演，且有第一流的指揮擔當演出。在知名唱片製作人李格（Walter Legge）牽線下，安排了剛於史特勞斯棒下演出過的愛樂管弦樂團（Philharmonia Orchestra）作此首演，而芙拉格絲塔特則找來了當時最負盛名的福特溫格勒（Wilhelm Furtwängler）擔任指揮。

出生於挪威的芙拉格絲塔特，無疑是二十世紀最偉大的女高音之一，但當時已年逾半百，早已過了她演藝上的巔峰時期，而且樂曲中的一些高音區域也不是她最擅長的，史特勞斯何以選上她來作首演？究竟創作四首樂曲時，是寫給像芙拉格絲塔特這樣的英雄女高音，還是像舒華滋歌芙那樣的抒情女高音？這些大概將會是永遠解不開的謎團。但學者的猜測，一般都認為那是史特勞斯出於一份「同病相憐」的關顧。

戰後多年，芙拉格絲塔特屢被抹黑，流言差不多徹底毀了這位偉大的歌唱家。二戰伊始，挪威已與納粹德國合併，而她丈夫的林業生意則與納粹瓜葛日深。由於擔心丈夫的處境，芙拉格絲塔特於一九四一年毅然離開美國，返回挪威，立刻被認定為投靠納粹，受到恍如漫天箭雨的攻擊。戰後不少有關她如何受到希特拉厚待的謠言，更是由挪威政府散播，甚至財產也被充公多年。但事實上，芙拉格絲塔特一直拒絕為希特拉和納粹軍獻唱，甚至不曾於德國或挪威演出，只間中於瑞士、瑞典等中立國舉行音樂會，亦從不支持反猶太主張。可是直至一九五〇近十年間，芙拉格絲塔特因廣泛流傳的惡意中傷，只能作有限度的演出，而且每逢演出都有大批示威群眾圍堵演奏廳。史特勞斯邀請她為《最後四首歌》首演之時，剛為芙拉格絲塔特擺脫無理政治指控的那個年頭。史特勞斯對於納粹審判的無辜無助，感同身受，點名要她演出，自是對她的無言鼓勵。

同場演出的福特溫格勒，其納粹身分亦一樣甚具爭議。近年不少論著，都談到福特溫格勒不認同希特拉的文化政策，認為完全偏離了席勒 (Friedrich Schiller)、歌德 (Johann Wolfgang von Goethe)、貝多芬的德國文化傳統；他亦曾於音樂會開始前，因獲通知需向臨時決定出席的希特拉致敬而大發雷霆，結果整場音樂會期間，他的右手一直緊握指揮棒而拒絕舉手行納粹禮；甚至有說他一直利用於納粹黨內的崇高藝術地位，背後出力秘密護送克倫配勒 (Otto Klemperer)、華爾特 (Bruno Walter) 等重要猶太裔音樂家逃離納粹魔爪。話雖如此，福特溫格勒雖未曾成為納粹黨員，但於戰時無法擺脫與納粹政權的糾纏，亦與理查·史特勞斯一樣，為人攻訐詬病。至於卡拉揚因其納粹黨員的

關係扶搖直上，鋒芒逐漸蓋過他的「天敵」福特溫格勒，則已是不少樂迷茶餘飯後的談助。

如此說來，由芙拉格絲塔特和福特溫格勒為《最後四首歌》作首演，情理上應是絕配。遺憾的是，理查・史特勞斯就在首演前幾個月離世，不能親耳聽到這套最後傑作的樂聲。

首演安排於一九五〇年五月二十二日於倫敦皇家阿爾伯特音樂廳（Royal Albert Hall）舉行。福特溫格勒並非經常指揮史特勞斯的作品，對於這套才二十分鐘左右的全新作品，於首演當日也花了好幾個小時綵排。至於芙拉格絲塔特，則一直懷疑自己能否勝任《春天》一曲的高音域部分。雖然主辦方早於十天前已於《泰晤士報》刊登廣告，說明此為史特勞斯「四首」管弦歌曲的世界首演，唯臨近演出前兩天，忽然又出通告，把曲目改為「三首」，那顯然是芙拉格絲塔特考慮別除《春天》一曲不唱。最後，在各方調協下，還是決定把全套四首公演，但芙拉格絲塔特卻需把《春天》裏面一個高 B 音降為較低的 G 音唱出。畢竟對於五十五歲的芙拉格絲塔特來說，飆至如此高的音域，實不容易。

另一邊廂，舒華滋歌芙當晚還有《魔笛》的演出，故未能出席首演。但她還是抽空親往觀聽演出前的最後綵排。舒華滋歌芙於二〇〇〇年一期《留聲機》（Gramophone）雜誌中提到，「當年從沒有人，包括我丈夫李格，向我提及這樣的一件大事。如果我於第一次灌錄此曲時，知道是由芙拉格絲塔特作首演的話，大概不敢獻醜了。」這明顯不符史實。究竟是年邁的舒華滋歌芙健忘，還是她故作謙讓，就不得而知了。

此次綵排，得拜熱愛古典音樂的印度邁索爾王國（Kingdom of Mysore）最後一任高王樺迪亞（Jayachamarajendra Wadiyar）捐助，而得

以留下聲音紀錄。然而，這樣意義重大的現場錄音，效果卻差強人意，幾十年來都沒有正式發行，僅於樂迷間輾轉相傳，直至二〇〇八年才由 Testament 推出一個較佳的數碼修復版 (SBT 1410)。其後，於二〇一四年復有 Pristine Classical 以更尖端的混音技術，呈現一個更佳的音響版本 (PASC407)。[1]

首演的曲序，為《就寢之時》、《九月》、《春天》、《日暮之際》，跟後來出版商羅斯編定依《春天》、《九月》、《就寢之時》、《日暮之際》的順序不同。往後其他歌唱家的演唱和錄音 (包括舒華滋歌芙的幾個版本)，都是按照羅斯的編序。

芙拉格絲塔特的唱腔和對樂曲的拿捏，跟後來的舒華滋歌芙處理手法，可謂大異其趣。芙拉格絲塔特大開大闔的架式，不同於舒華滋歌芙的精心雕琢，卻多了一份灑脫的高貴。芙拉格絲塔特沉厚結實的音色，也與舒華滋歌芙晶瑩通透的聲音迥異：前者渾厚的戲劇女高音嗓音，不似後者的抒情腔口帶有脆弱感，反而散發着彩霞壯麗、傾瀉出蒼茫暮色。充沛的中氣、絕妙的換氣技巧，不但讓人感到芙拉格絲塔特不用呼吸似的便能源源發出能穿透整隊管弦樂團的聲音，而且處理四首歌曲中的長句和花音更顯得游刃有餘、從心所欲，相比舒華滋歌芙較為短促的呼吸造句，也展現了不同的風采。

芙拉格絲塔特和舒華滋歌芙唱出如斯不同的《最後四首歌》，詮釋上各有千秋，亦各有支持的樂迷。兩者

1 芙拉格絲塔特於一九五二年另有一張現場錄音，與 Georges Sebastian/Berlin State Opera 合作演出《九月》、《就寢之時》、《日暮之際》三首，錄音效果遠佳 (Hunt Productions: cd 576)，樂迷可作參考比較。

猶如環抱這部作品之日月，一陽一陰、一快一慢、一重意境一重工巧、一流麗一脆弱，樹立了詮釋四首樂曲的兩種範模。筆者略嫌芙拉格絲塔特採取的速度過快，錄音當然也極不理想，但總體而言，還是寧取她的版本多於舒華滋歌芙的經典錄音。主要原因，是舒華滋歌芙「完美主義式」的演唱匠氣太重，失卻自然，技巧雖然無瑕，經營每句每字都巧妙周密，卻難讓筆者感受真摯的感情。芙拉格絲塔特雖然遲暮，處理上也欠細膩，但其樸拙無華卻更能配合史特勞斯的樂曲意境。千帆過盡的慨嘆，由過來人唱出尤為感人至深。

參考書目

Jefferson, Alan. *Elisabeth Schwarzkopf*. London: Victor Gollancz, 1996.

Kennedy, Michael. *Richard Strauss: Man, Musician, Enigma*. Cambridge: Cambridge University Press, 1999.

Krause, Ernst. *Richard Strauss: The Man and His Work*. London: Collet's Publishers, Ltd., 1964.

McArthur, Edwin. *Flagstad: A Personal Memoir*. New York: Da Capo Press, 1980.

Petropoulos, Jonathan. *Artists under Hitler: Collaboration and Survival in Nazi Germany*. New Haven: Yale University Press, 2014.

Prieberg, Fred K. *Musik im NS-Staat*. Frankfurt: Fischer Taschenbuch Verlag, 1982.

Schuh, Willi and Max Loewenthal. "Richard Strauss's 'Four Last Songs,'" *Tempo*, No 15 (Spring, 1950): 25–27, 29–30.

Schwarzkopf, Elisabeth. "The Singer's View," *Gramophone* (July, 2000): 32.

Shirakawa, Sam H. *The Devil's Music Master: The Controversial Life and Career of Wilhelm Furtwängler*. London: Oxford University Press, 1992.

Vogt, Howard. *Flagstad: Singer of the Century*. London: Secker & Warburg, 1987.

附：《最後四首歌》

《春天》 《九月》

(李歐梵譯) (李歐梵譯)

在黑暗的墓地裏 花園在哀傷

我時常夢見 冷雨沁入花叢

妳茂盛的樹葉和藍天 夏日在顫抖

妳的芬芳和鳥鳴 悄然已至臨終

如今妳整體展現 片片金黃落葉

閃爍燦爛 從高大的合歡樹飄下

沐浴在光輝裏 夏日淡淡微笑，驚訝

像奇蹟般在我面前 花園凋謝的夢

妳還認得我 在玫瑰花叢中

妳溫柔地召喚 她眷戀不已，期望安息

我全身震顫於 緩緩地她閉上了

你恩寵似的存在 那雙疲倦的眼皮

《就寢之時》

(邵頌雄譯)

如今白晝已令我厭倦，
我深切期望
那繁星滿佈之長夜
善待我如一個倦極的小孩。

雙手，放下一切所作，
頭腦，忘記諸般思想，
我今所有感覺
都亟欲沉進夢鄉。

無拘無束的靈魂
將自由地翱翔，
於黑夜的魔幻境界
過着深邃千倍的生活。

《日暮之際》

(邵頌雄譯)

我們渡過苦與樂
緊牽着手，
我們從漂泊中休息
於此寧靜的鄉間。

傾瀉之山谷環繞，
天色亦已漸暗。
但見一雙翱翔的雲雀
如夢般飛進暮色之中。

靠近我，任它們飛翔，
瞬間已是就寢之時，
我們不要迷失
於此孤寂之中。

噫，廣闊恬靜之寂寥，
於日暮際如此深沉，
我們實在厭倦漂泊——
或許那就是死亡？

[1] 德語 Das Wohltemperierte Klavier，中文一般翻譯為「平均律鍵盤曲集」，但究竟 Wohltemperierte 所指，是把八度音程以內的十二個音「平均調律」，還是容許不平均調音而能突出各個調性獨特個性的「善巧調音」，於西方學術界至今仍頗有爭論。於此從俗，譯之為「平均律」。

[2] David Ledbetter, Bach's Well-Tempered Clavier: The 48 Preludes and Fugues (New Haven: Yale University Press, 2002).

西方古典音樂史上，固然有數之不盡的不朽作品。但若論最重要的一部，則非巴赫的兩卷《平均律鍵盤曲集》(The Well-Tempered Clavier)[1]莫屬。兩卷曲集，分別就十二個大調和十二個小調，寫成前奏曲 (prelude) 與賦格 (fugue)，對各個調性的音樂內涵、風格、情感，悉予探索。

顧名思義，所謂「前奏曲」者，就是為即將彈奏的樂曲所作一種暖手似的準備，若彈奏者於一台未接觸過的鍵琴上演奏，先來一段前奏也讓他們對該台鍵琴的調音、音色、琴鍵等有所認識。[2]因此，前奏曲既富即興色彩，亦可容納多種不同的曲式，變化多端。例如卷一的升C大調前奏曲 (BWV 848) 和卷二的A大調前奏曲 (BWV 888)，曲式便如吉格舞曲 (gigue)；卷一的e小調前奏曲 (BWV 855)，仿若一曲詠嘆調 (aria)，而此前的降e小調

前奏曲（BWV 853），則為薩拉邦德舞曲（sarabande）；卷一的降B大調前奏曲（BWV 866）乃一闋觸技曲（toccata）無疑，卷二的c小調前奏曲（BWV 871）卻是一首兩聲部創意曲（invention）；鋼琴家休伊特（Angela Hewitt）甚至認為卷二的B大調前奏曲（BWV 892），就如一首協奏曲（concerto）；[3] 兩卷《平均律集》開首的C大調前奏曲（BWV 846 & 870），都明顯帶有濃重的即興味道；卷二的f小調前奏曲（BWV 881），則富當時流行的嘉蘭特風格（galant style）。至於各首樂曲的賦格部分，不但展現對位法的洞見、譜寫四聲部或五聲部的精湛技巧，亦把每一個調性的情感與色彩發揮得淋漓盡致。

3　Angela Hewitt, *Bach Performance on the Piano*. Hyperion Records, DVD.

以上稍具數例，說明兩部共四十八首前奏曲與賦格，不但是巴赫教導兒子和學生作曲的教材（卷一其中十一首的前奏曲與賦格，即來自巴赫教授長子的《致威廉弗里德曼‧巴赫之鍵盤曲集》（*Clavier-Büchlein vor Wilhelm Friedemann Bach*）），對後世的啟發和影響亦非常深遠。《平均律集》卷一，為十八世紀初制定鍵盤樂器的「平均律」調音後，首部全面探索二十四個大小調性的作品，內容豐碩、包羅萬有，對不同曲式、寫作技法都有涉獵，於賦格的處理，更見精微。莫扎特（Wolfgang Amadeus Mozart）的五首弦樂四重奏賦格（K. 405），便是根據《平均律集》卷二的c小調、降E大調、E大調、降e小調和D大調的賦格部分而成。此外，貝多芬的遺物中，亦見他珍藏的《平均律集》，眉批處處，可見他曾下苦功精研；蕭邦（Frédéric Chopin）的《前奏曲》（*Preludes*, Op. 28）和蕭斯塔高維契（Dmitri Shostakovich）的《二十四

首前奏曲與賦格》(*24 Preludes and Fugues*, Op. 87），都受《平均律集》啟發寫成。

　　除音樂創作上的啟蒙，《平均律集》亦是學習彈奏鍵盤技法的重要教材。貝多芬、車爾尼一系，便非常注重這部作品的教學。貝多芬一支，由他傳給車爾尼，車爾尼的學生則有李斯特 (Franz Liszt)，由李斯特再傳克勞斯 (Martin Krause)，並由克勞斯傳阿勞 (Claudio Arrau)。阿勞曾提到，兩卷《平均律集》是克勞斯教法的基礎。他要求所有學生不但把每一首前奏曲與賦格都練得滾瓜爛熟、清楚彈好每一個聲部，並了解由聲部建立起的豐富織體，更需要做到可以隨時能把任何一首前奏曲與賦格移到另一調性彈奏出來。[4] 由於四十八首前奏曲與賦格各具風格、各有特色，故其彈奏技巧亦豐富多變，因此鋼琴家席夫 (András Schiff) 於多次訪問中明言，每天僅好好選彈這些前奏曲與賦格已足，毋須特別作其他的指法練習。但其實除席夫外，每天必彈巴赫此作品的，還有不少音樂大家，其中包括蕭邦；較近代的，則有大提琴家卡薩爾斯，他每天起來必先做的，就是走到鋼琴前彈上一兩首《平均律集》內的樂曲，而每天入寐前，也必拉上一首巴赫的《無伴奏大提琴組曲》，幾十年如一日，風雨無改。筆者慶幸藏有一段他彈奏的卷一升 F 大調 (BWV 858) 賦格部分，句法溫暖感人，幾十年下來的功力果然名不虛傳，非畢生研習不能達至。由此也可了解，不少音樂家視這套《平均律集》如瑰寶，每天從中受其高雅的養份滋養。

4　Joseph Horowitz, *Arrau on Music and Performance* (Mineola: Dover Publications, Inc., 1982), pp. 39–40.

舒曼（Robert Alexander Schumann）視巴赫的《平均律集》為其精神食糧，猶如每天不可或缺的食糧（"Let the *Well-Tempered Clavier* be your daily bread."）。《平均律集》展示的，不僅為寫作及彈奏上的精闢技法，巴赫為每首樂曲賦予高雅而深邃的精神境界，才是其精華之處。彈好兩卷《平均律集》極難，不少著名的鋼琴大師都不敢碰，原因就是演奏者除了需對各種曲式韻律有所認識、能游刃有餘地處理複音織體、具備廣博的彈奏技法，還要能深入曲中的精神意趣，引領觀眾進入樸實恬靜、幽玄枯高的境界。

小結上來所言，巴赫的《平均律集》於音樂創作、彈奏技法和滋養心靈等三方面的高度藝術成就，都天衣無縫地融而為一，是其獨領風騷的地方。

巴赫從來未有打算把兩卷《平均律集》出版，傳世的卻有好幾份其學生謄寫的抄本。但巴赫兒子和學生於鍵盤上炫技而即興的出色演奏，卻深受當時愛樂者的推崇，令《平均律集》廣於當時音樂圈子中傳閱、抄寫、私藏，被視如音樂教學的「無上秘笈」。然而，正因為一直以來《平均律集》的學術氣味甚濃，且當中大部分的樂曲都內蘊篤樸，與巴赫其他如《觸技曲與賦格》（*Toccatas and Fugues*）、《英國組曲》（*English Suites*）、《帕緹塔》（*Partitas*）等較華麗外揚的作品不同，因此直至二十世紀初，都沒有鋼琴家或鍵琴家會把全套《平均律集》搬上表演台上作為演奏曲目。布索尼（Ferruccio Busoni）於1894年出版了他改編的《平均律集》卷一，鑑於現代鋼琴的性能和近代發展的彈奏風格與技術，大大增寫了原曲，說是令這套曲集能作演奏之用。此舉究竟是把十八世紀的音樂作品「現代化」，令樂曲更能得到後世觀眾的欣賞，還是偉大作品上的塗鴉，固是見仁見智，但布索尼的做法，正正說明了《平均律集》到了二十世紀初，仍只是一套「教材」，鮮有將之全套演出。據說貝多

芬和孟德爾頌偶爾也有選彈曲集中的前奏曲與賦格，但也只是選彈當中較為炫技外揚的幾首而已。

若以私下為人演奏《平均律集》而言，首位把整套曲集演全的，不是別的鍵琴家，而正是巴赫自己。他的一位學生格爾巴 (Heinrich Nikolaus Gerber) 曾多番向兒子提到一次本應跟巴赫上堂之時，巴赫並無心情教授，卻為他彈奏了整部《平均律集》第一卷，格爾巴謂畢生難忘。至於在演奏廳首位以此作表演曲目的，筆者的資料搜集恐未周全，只知芬伯格 (Samuel Feinberg) 是第一位於蘇聯演奏整套《平均律集》的鋼琴家，其時為一九一四年。同一年，克勞斯把四十八首前奏曲與賦格分配幾位學生（當中包括阿勞），於柏林把兩卷《平均律集》彈演其全。值得留意的是，此中提及的純《平均律集》演奏會，都有很濃烈的教學意味。芬伯格那時才從莫斯科音樂學院 (Moscow Conservatory) 畢業三年，其演奏對音樂學院的學生來說，具有示範意義；克勞斯指導年輕學生演出（那時阿勞才十一歲），也是讓他們積累演奏經驗，寓練習於演奏。

稍後，於一九三六年，便有圖蕾克 (Rosalyn Tureck) 以首位「巴赫專家」的姿態，於紐約市政廳 (The Town Hall) 演奏多場全巴赫作品的獨奏會，當中包括兩卷《平均律集》。到了一九四八年，已移居紐約的蘭多絲卡 (Wanda Landowska)，以 Pleyel 特製的仿古鍵琴，同樣於紐約市政廳演奏了這套曲集。無獨有偶，演奏史上兩位分別於鋼琴和羽管鍵琴建立演奏巴赫音樂的權威人物，都是女性演奏家。

兩位巴赫權威，對詮釋巴赫的理念大異。蘭多絲卡的名言，謂「你用你的方法演奏巴赫，我則以巴赫的方法來演奏」("You play Bach your way, I'll play Bach his way.")，道出了她對自己詮釋巴赫鍵盤作品的自信。但今天看來，蘭多絲卡的演奏固然不能視為標準，即使圖蕾克樹立的，也不被視為唯一「正確演奏巴赫」模範。兩種迥異的巴赫風格，

不但衍生出何謂「以巴赫的方法來演奏」的問題，也間接引導學界思考究竟《平均律鍵盤曲集》是否特別為甚麼類型的琴而寫的。多年以來，學者的意見不一，但大都傾向認為不是為單一種鍵琴樂器來寫。例如卷二的 a 小調前奏曲 (BWV 889)，便明顯不可能按照曲譜於羽管鍵琴 (harpsichord) 彈出來，而更像是為管風琴 (organ) 寫的一曲。鍵琴家萊文 (Robert Levin) 替 Hänssler 唱片公司灌錄的《平均律》全集，便輪番以羽管鍵琴、翼琴 (clavichord)、管風琴等不同鍵盤樂器來彈奏四十八首前奏曲與賦格，甚得《平均律集》為多種「鍵盤」而寫的意趣。事實上，巴赫既是當時最有名的管風琴家，亦擅各類鍵琴，我們總不能以為他創作的《平均律集》只能限於某一種樂器來彈出，或自限認為不能以另一種樂器演奏。

然而，如果《平均律集》不是為單一樂器來寫，我們也可反過來想想：其實有無必要於一場演奏會中，把一整卷的曲集彈全？

此問題其實不好答。半世紀或更遠的年代，大部分音樂家或許都覺得那是不大適合的曲目安排。甚至巴赫自己的公開演奏，也不會把《平均律集》或其他的《英國組曲》等整套彈完。演奏卷一全卷，需時約兩小時；演奏卷二全卷，更需約兩個半小時。對演奏家來說，準備兩小時這樣織體錯綜複雜的賦格、背譜演出風格多樣的前奏曲，本身已非易事；然而對於觀眾來說，這種需要高度集中、思考、理解的音樂會，同樣要求頗高的文化素養。因此，演奏這套偌長艱深而不大具娛樂性的曲目，一直被視為吃力不討好之舉。但時代不斷在變，近代《平均律集》已是任何學琴者不能不學的首要曲目，全套樂集的唱片也有很多選擇，學人也能通過反覆細聽而熟知各首樂曲。是故，今天以整套《平均律集》作為演奏曲目，已非如半世紀前那樣予人吃不消之感，反而是學人觀摩的機會。

當然，全套《平均律集》的演奏會，今天還是少見。畢竟，在演奏廳中以能耐緊握觀眾逾兩小時於如斯內蘊沉潛音樂的演奏家，實在不多。我們熟悉的，還是以唱片為多。最早灌錄《平均律集》選曲的，是珂恩 (Harriet Cohen)，時為一九二八年。其後於一九三三年那一兩年間，費雪 (Edwin Fischer) 錄下了第一個完整的全套《平均律集》錄音，筆者認為至今仍為最好的演奏之一。往後幾十年間，全套錄音的唱片如雨後春筍，印象尤為深刻的鋼琴錄音，包括紀雪金 (Walter Gieseking: 1950)、圖蕾克 (1953; 1975–6)、妮可拉耶娃 (Tatiana Nikolayeva: 1971; 1984)、顧爾德 (Glenn Gould, 1965)、歷赫特 (Sviatoslav Richter: 1969; 1970; 1973)、德姆斯 (Jörg Demus: 1970)、古達 (Friedrich Gulda: 1972)、柯洛里奧夫 (Evgeni Koroliov: 1998–9)、朱曉玫 (2009) 等。休伊特為 Hyperion 分別於一九九七及二〇〇八灌錄的全集錄音，前者以 Steinway 鋼琴灌錄、後者則以 Fazioli，可以聽出琴聲音質上的差異：一九九七的版本，琴音較為醇厚溫暖，而二〇〇八的版本則偏向乾淨清脆。後出的演奏，也為樂曲賦予更多的音色和節奏的變化，但前出的版本聽來卻更為坦率自然，兩者各擅勝場，都是不少學習《平均律集》學人必聽的版本之一。

至於以古鍵琴灌錄的，有蘭多絲卡的版本 (1949–52)，充滿浪漫情懷，當中不乏充滿洞見的詮釋、感人的樂段，但卻難以說是體現了巴洛克時代的風格，連一度隨她習琴的寇克帕莘克 (Ralph Kirkpatrick: 1959) 亦甚有微言，寇氏於是另外發展出一套近乎學院派的演奏風格。此外，窩爾莎 (Helmut Walcha: 1961) 的演奏，則有如蘭多絲卡的反面，一絲不苟的處理令他手下的巴赫聽來沉重而內斂。蘭多絲卡與窩爾莎，一者側重感性的抒發，另一則着重理性的分析，有若南轅北轍。被稱為「近代羽管鍵琴之父」的里昂哈特 (Gustav Leonhardt: 1967)，卻兼

具兩者之美，琴音造句溫暖而睿智，且奠下不少只此一家的彈奏技巧。八十年代後灌錄過全集《平均律》的鍵琴名家，如庫普曼 (Ton Koopman: 1982)、阿斯培倫 (Bob van Asperen: 1989–90)、韓岱 (Pierre Hantaï: 2001)、艾嘉爾 (Richard Egarr: 2006) 等，都是他的學生，而鈴木雅明 (Masaaki Suzuki: 1996)、魯塞 (Christophe Rousset: 2013) 更是他的徒孫輩。上來所言，都是值得欣賞細聽的《平均律集》鍵琴錄音。

鋼琴與鍵琴演奏的巴赫，帶出迥異的音樂體驗。鋼琴的造句富歌唱性，然鍵琴的造句則近乎言說。兩者性能和音色不同，音質與音量亦大異，是故雖然彈奏的是同一份樂譜，但因應樂器性能而建立的美學觀，自亦大有差別。故所謂追求「原真性」(authenticity) 的口號，委實虛妄。今時以鋼琴演奏巴赫，一般認為「正確」的方法，也不過是因應鋼琴的特性而衍生的一套近代標準。與其埋首於形式上的追尋，倒不如置心於形式外的音樂本質，以一己的性情感悟融入於巴洛克的風格、豐富多姿的織體當中，又或細意體會其他演奏者的獨特個性、詮釋洞見。筆者雖偏愛費雪彈奏《平均律集》的深情、歷赫特獨有的孤高、顧爾德橫空出世的鬼才，也較喜歡帶有男性氣概與稜角的巴赫詮釋，但亦佩服休伊特以其無瑕的技巧，對每個音符、每個樂句、每段樂章等極為細膩的琢磨，由是展露出女性陰柔嫵媚的觸覺、一份由女性角度綻放出的人生景觀。獨尊一說、排外自矜的心態，與音樂和藝術的本質背道而馳。對於愈益趨近「一言堂」的社會環境，更需汲取藝術的多元風格、自由詮釋，以滋養我們的心靈。《平均律集》對每個調性與曲式的探討，不論是大調或小調、常用或較僻的調性、高昂抑低潛的樂境等，都一一「平均」處理，本身也是海納百川的胸懷，值得偏狹封閉的文化借鏡。

遊走貝多芬鋼琴奏鳴曲的心靈之旅

一‧總說

三十二首鋼琴奏鳴曲，三十二段人生詩篇。

全套鋼琴奏鳴曲，可視為貝多芬的三十二段人生縮影，涵蓋貝多芬不同時期的創作與人生經歷，串連起來，便是這位偉大作曲家的藝術演進全紀錄，當中亦可窺見貝多芬於二十七年間，創作這三十二首不朽作品的心路歷程、風格蛻變，以及藝術昇華。

從音樂學家的角度，可以看到年輕的貝多芬如何在海頓和莫扎特的巨大身影下撰寫他的音樂篇章，然後逐漸擺脫他們的影響，於中年作品完美展現出一己的獨特風格，然後於晚年最後五首鋼琴奏鳴曲中，由外揚的英雄氣魄沉澱為內斂的心靈獨白。另一方面，貝多芬少時以神童姿態出現，不但能把巴赫的《平均律鍵盤曲集》中任何一首隨時改以另一調子彈出，也具備精湛技巧、即興演奏的能力，鍵盤音樂

對貝多芬來說，佔有很特殊的地位。他的室樂或交響曲等創作，不少樂思都能於這些鋼琴奏鳴曲中找到雛型，當中可以窺見貝多芬音樂世界中最原始的構思。

歷史學家的角度，着眼於把整套鋼琴奏鳴曲的寫作，契合貝多芬人風高浪急的人生起伏，以體察其心理變化，例如比較他寫下《海利根施塔特遺書》(*Heiligenstadt Testament*) 前後作品呈現的風格蛻變、理解晚年全聾時期對音樂境界追求的不同。

但這三十二首音樂作品的重要性，並不局限於作為探討西方古典音樂發展或理解貝多芬曠世之才的文本，更重要是整套鋼琴作品的創作，橫跨十八世紀末以至十九世紀初，正值法國大革命的大時代。「自由、平等、博愛」(Liberté, Égalité, Fraternité) 這個主導這場運動的理念，也是推動貝多芬創作的價值觀。這份普世價值，仍是我們現今追求的理想，即使相隔二百多年的文化差異、生活模式，貝多芬的音樂依然能為我們鼓蕩出對「自由、平等、博愛」的熱情，啟發我們為這份恆久不衰的理念繼續努力，滋養心靈，活出更豐盛的人生。

坊間深入研究貝多芬鋼琴奏鳴曲的著作不少，卻大多從音樂學角度分析譜例、研其曲式、和聲，以體現貝多芬匠心獨運之處。以下這輯文字，則試從文化角度縱論整套鋼琴奏鳴曲，為不諳樂理的愛樂者作一導讀式簡介，選來當中的十五首稍作停駐討論，並推介錄音，與眾樂樂，一起躞步於貝多芬的心靈之旅。

二‧心靈之旅的開展

大革命爆發時，貝多芬還只是十九歲，主導這場反君主制度、衝破封建約束運動的拿破崙 (Napoleon Bonaparte)，成為年輕貝多芬心目

中的英雄。貝多芬深受拿破崙思想影響，通過抗爭而達至勝利，也演變成貝多芬作品的印記。直至一八○四年，拿破崙修改憲法、永保權位、自封為帝、排除異己時，才令貝多芬大為失望，痛罵拿破崙原來不過是個凡夫俗子，打倒自己推行革命的理念、踐踏人權來滿足他的野心，結果成為被權利腐化的暴君。由拿破崙英雄形象的幻滅，引領貝多芬走向中年風格，作品由個人的淒滄壓迫，邁向人類精神的高潔偉大。其後再往返璞內省、神馳物外的靈性探索，則成就了他晚年作品的特色。但總的來說，貝多芬藝術的起點，還是從反對專制、捍衛自由的理念出發。

法國大革命的期間，歐洲自經歷文藝復興運動發展出人文主義後，醞釀出另一波思想浪潮，是即所謂「新人文主義」（Neuhumanismus），由康德（Immanuel Kant）、歌德、席勒等德國思想家，對古典人文主義的啟蒙思潮加以超越同突破，這份哲思，成為貝多芬音樂背後所秉持的美學理念。「古典人文主義」從神權獨大的思想解放出來，以人為本位來認識自己、認為自然、認識宇宙；「新人文主義」則將人的地位再作提升，結合浪漫主義，以真誠觀察個人情感、培養對個人性情的熏陶，通過梳理內心糾結，讓理性與感性之間得到和諧，由是建立與大自然的融和。由此引申的美學觀，便有「優美」（beauty）與「壯麗」（sublime）兩個層次。我們或許可以理解這兩種美，把人類對藝術的追求，由形而下的形式優美，躍升至形而上的崇高壯麗。貝多芬的鋼琴奏鳴曲，從初期發展到晚期，正是由圓滿「優美」的美學邁向「壯麗」，體現了當時哲學家與文學家為新人文主義賦予的精神。

全套鋼琴奏鳴曲，由 Op. 2 的三首樂曲展開。三首樂曲於一七九五年完成，那是貝多芬從學於海頓三年後，初試啼聲試寫海頓擅長的範

疇。我們不妨視之為貝多芬的「畢業作品」。貝多芬把它們題獻給老師海頓，也在海頓面前演奏過。但貝多芬一直認為海頓對他的教導敷衍了事，從沒真正從海頓處學過甚麼。因此，貝多芬也不肯按照當時慣例，於出版Op. 2三首樂曲時，在樂譜上的署名之前印上「海頓學生」的字樣。雖然如此，貝多芬始終對海頓懷有很大敬意，既視他為能與巴赫、莫扎特並列的偉大作曲家，也是引發自己音樂風格的啟蒙老師。

Op. 2出版時，貝多芬已二十五歲。這位當時久已名聞歐洲的音樂神童，當然不會這個歲數才寫出他的第二首作品。事實上，貝多芬早於1782年已開始撰作鋼琴作品，才十二歲已寫成一首名為《德萊斯勒進行曲主題變奏曲》(*Variations on a March by Ernst Christoph Dressler*, WoO 63)，同年創作的還有三首《為選帝侯而寫的鍵盤奏鳴曲》(*Kurfürstensonaten*, WoO 47)。貝多芬於一七九五年開始為他寫的三首《鋼琴三重奏》(*Piano Trios*, Op. 1)賦以作品編號，顯示一種學而有成的自信，不再只是模仿海頓或莫扎特的寫法，而能於作品中滲透出別樹一幟的個人特色。

雖然貝多芬的《f小調第一號鋼琴奏鳴曲》(Op. 2, No. 1)不見海頓幽默睿智的宗師風範、莫扎特順手拈來的渾然天成，但當中展現的嚴謹結構、澎湃激情，卻把鋼琴奏鳴曲這個音樂類型 (genre) 提升到前所未有的高度。貝多芬不但完美地掌握了十八世紀中葉已確立的「奏鳴曲式」(sonata form)，也建立起他的獨有風格，以短小的主題動機貫串全曲，且不以當時音樂崇尚的優雅曲風為終點，毫不猶豫地為作品灌注其轟烈剛強的性情，但同時亦將理性的樂曲格式與感性的真摯感情置於一道藝術天秤的兩邊，平衡處理。

Op. 2, No. 1以名為「曼海姆火箭」(Mannheim Rocket) 音型展開，爆發出迅速爬升的琶音主題。不少人認為這是貝多芬向莫扎特寫於一七

八八年的第四十號交響曲最後樂章致敬，但其實這動機已早見於貝多芬一七八五寫的《E大調鋼琴四重奏》第一主題。貝多芬的寫作，往往將一個樂思醞釀好一段時間，才於後來的作品正式提出。例如席勒的《歡樂頌》(*Ode to Joy*)，貝多芬於三十歲前已構思入樂，將主題草稿寫於筆記簿內，但近二十年後才將之寫入第九號交響曲之中。

這首第一號鋼琴奏鳴曲，一開始已完全擺脫了海頓和莫扎特的風格，於快板 (*Allegro*) 的第一樂章，充斥了戲劇性的激情；第二個慢板 (*Adagio*) 樂章，帶出猶似歌劇詠嘆調的如歌旋律；稍快 (*Allegretto*) 的第三樂章，為一首充滿強弱色彩對比的小步舞曲；最後的第四樂章，以最急速 (*Prestissimo*) 的速度、最強勁的和弦、不斷重現的三連音，輔以充滿詩意的中間樂段完成。如斯戲劇性的變化、強弱音的互動、具詩意的篇章、極炫技的刺激，都奠定了往後貝多芬的作品特色。十年後，貝多芬同樣以 f 小調寫成的《熱情奏鳴曲》("Appassionata," Op. 57)，亦以爬升的琶音開始，可說為跟這首第一號奏鳴曲一脈相連。

法國大革命於一七八九年爆發，至一七九九年才結束。貝多芬受其感染，畢生崇尚以「自由、平等、博愛」為基礎的英雄本色、反對獨裁帝制、以共和主義為依歸。這套 Op. 2 寫於此期間，以剛烈不懈而黯然神傷的 f 小調作為開展，也可說是對這場時代革命的精神支持。

此輯文字亦會推薦相關作品的錄音。對於貝多芬第一首鋼琴奏鳴曲的錄音，不妨從鋼琴家舒納堡 (Artur Schnabel) 於一九三四年灌錄的版本聽起。他是第一位灌錄全套鋼琴奏鳴曲的鋼琴家，被譽為攀登這座音樂高峰的第一人。舒納堡從學於萊謝蒂茲基 (Theodor Leschetizky)，而萊謝蒂茲基的老師，就是貝多芬的得意弟子車爾尼 (Carl Czerny)。舒納堡學成之後，與大提琴家卡薩爾斯和傅尼葉、小提琴家西蓋蒂 (Joseph

Szigeti）幾人經常合作演出，就在這段期間重新思索整套貝多芬鋼琴奏鳴曲，還整理出他編定的樂譜版本，經多年演奏和思考後，於倫敦演奏全套作品的期間留下這套經典錄音。他的詮釋，在今天的標準來看，可能未必「正確」或「正宗」，但其渾厚的音色、絕妙的句法，以及對每個音符的仔細處理、對整首樂曲架構的掌握，呈現出音符背後的音樂境界，卻堪稱為演奏貝多芬的殿堂級經典。

三‧傳統與突破

自十八世紀的巴洛克時期開始，作曲家認為各各調性，都有不同賦性或情感特質，而且對於各調性的賦性，也有頗為一致的認知。例如C大調，便普遍認為代表純潔、天真；c小調，代表哀傷、失落；D大調代表凱旋、勝利，諸如此類。也就是說，調性不是興之所至的隨機選擇，而是根據各調賦性，挑選能配合樂曲內容的來為一曲定調。

隨着新人文主義與浪漫主義的興起，十九世紀的音樂家除了創作更具濃烈個人感情的作品外，也為各調性賦予一種深具個人特色的印記，調性的意義也變得私人化，甚至私有化。例如貝多芬為c小調建立的涵義，便只此一家、與別不同，通過這個調性表達的，是革命席捲起來的漩渦、面對殘酷現實無情打擊時無畏無懼的奮勇抗爭，以至過程中勾起的繃緊情緒。音樂學家及鋼琴家Charles Rosen認為，「貝多芬的c小調是其藝術個性的象徵，通過此調性透露出貝多芬的英雄色彩。c小調並非低調地呈現貝多芬的性情，而是以最外揚的方式，表達出貝多芬絕不妥協的剛烈本色」。

貝多芬以c小調寫成的樂曲，包括著名的第五號交響曲（Op. 67）、第三號鋼琴協奏曲（Op. 37）、第八號《悲愴》鋼琴奏鳴曲（Op. 13）、最

後一首鋼琴奏鳴曲 (Op. 111) 等。貝多芬的秘書辛德勒 (Anton Schindler) 曾透露貝多芬比喻《第五交響曲》的開首動機，猶如命運在叩門，故後世也以「命運交響曲」名之；但那個著名的「三短一長」(da-da-da-DA) 動機，巧合地成為摩斯密碼中 V 的代號，而 V 不但代表羅馬數字的第五，於二次大戰時更成為「勝利」(V for Victory) 的符號。這一番轉折，剛好帶出《命運交響曲》由 c 小調開始對命運的掙扎，最後轉為 C 大調，比喻衝破種種困難得到勝利。事實上，這個「三短一長」的動機，正是法國大革命時期的軍樂元素，經常見於梅於爾 (Étienne Nicolas Méhul)、凱盧比尼 (Luigi Cherubini) 等法國作曲家的作品。貝多芬將其個人的掙扎結合到時代抗爭，由黑暗到曙光、艱困到勝利，都是歌頌「自由、平等、博愛」的理念。如此將個人榮辱提升到人性光輝的追求，是貝多芬由初期邁入中期的風格演進。c 小調可說是貝多芬的創作中最能扣準「提起勇氣對抗困阻」這個命題的調性。

以 c 小調為主調的鋼琴奏鳴曲，共有三首，分別為 Op. 10, No. 1 的第五號、Op. 13 的第八號，以及最後一首 Op. 111 的第三十二號。

第五號鋼琴奏鳴曲出版時，貝多芬約為二十八歲，仍屬後世音樂學者定義為初期的創作時期，作品內容環繞的，仍是個人命途起落的投射。這段期間貝多芬撰寫的鋼琴奏鳴曲，完全服膺古典時期建立的奏鳴曲式，美學上講求架構的工整。第五號鋼琴奏鳴曲對於奏鳴曲式的「呈示部」(exposition)、「發展部」(development)、「再現部」(recapitulation) 和「結尾」(coda)，於和聲的演進、各部的平衡、架構的建立等，都作出了完美的示範。但海頓主導的音樂風格，後世稱為「嘉蘭特風格」(Style Galant)，以輕盈優雅的織體、簡單愉悅的旋律為主，即使引入十八世紀後期發展的「真情風格」(*Empfindsamer Stil*)，把真摯的情感修飾為感染力強的音樂，始終是高度修飾、精緻簡約的作品。在海頓奠定

的基礎上，貝多芬深化了他對簡短動機的應用，也改變了古典時期追求「典雅優美」的美學，引入當時德國文學的「狂飆風格」(*Sturm und Drang*)，將創作者從束縛的框架中解放出來，成為「真情風格」的延伸。雖然中年的海頓已開始朝這個方向邁進，但仍是規範於嘉蘭特風格的情感宣洩。真正將「狂飆風格」發揮得淋漓盡致的，還是貝多芬。

第五號鋼琴奏鳴曲一開始便以高亢激昂的節奏開展，那種猶如歇斯底里的強勁和弦、頑強的節奏、戲劇性的轉折，忠實地反映了他喜怒無常的性情，同時也有細膩親切的一面。如此將一己性情以藝術或音樂手法提升，灌注入作品裏面，前所未見，是把音樂邁向浪漫時期的先導。「狂飆風格」比起古典時期的「嘉蘭特風格」少了一份理性，但多了一份激情；不講求優雅，卻注重真摯的感染力。第二樂章深富詩意的旋律，鋼琴家 Alfred Brendel 認為應待之如一首藝術歌曲。音樂學家的眼中，這首以 c 小調寫成的奏鳴曲，不但是《悲愴》鋼琴奏鳴曲的先導，其中第三樂章的不少技法，也能窺見《命運交響曲》的苗芽。

Op. 10, No. 1 有一個很特別的錄音，那是俄國鋼琴家列夫席茲 (Konstantin Lifschitz) 二〇一七年於香港大學繆思樂季演奏全套貝多芬鋼琴奏鳴曲的現場錄音。列夫席茲這個錄音，凸顯了第五號鋼琴奏鳴曲的古典美，一種距離海頓、莫扎特等尚未太遠的年輕貝多芬。與其他鋼琴家演奏此樂曲不同的是，列夫席茲於第二樂章末，加插了一段貝多芬原來打算用於最後樂章前的一個小樂章。Op. 10, No. 1 原為四個樂章的架構，但後來貝多芬刪掉了這個同樣以 c 小調開展的小樂章，於他離世後，出版商才以 WoO 53 的編號出版。雖然貝多芬決定刪掉這個樂章，一定有他很好的理由，但細心傾聽，卻不難發現當中的動機、樂句，都可與原曲配合，聽來饒富趣味。

○

Op. 2和Op. 10都是一個作品編號內有三首樂曲，那是貝多芬年輕時樂譜出版商較為常見的做法，一般都是大小調並見。Op. 10以c小調的No. 1開始，隨後兩首都以大調寫成，即F大調的No. 2和D大調的No. 3。No. 1奮迅、No. 2甜美、No. 3激情，各具姿彩。

　　Op. 10, No. 3 D大調鋼琴奏鳴曲，作為這套作品總結的一首，四個樂章的規模，比另外兩首更為寬闊宏大、情感更為熱熾濃郁，也更具感染力量。貝多芬曾說要以各種音樂光影的微妙變化，呈現當時心內糾結的悲哀。第一樂章極為緊湊、充滿張力，明亮華麗的旋律背後隱然透露一份不安的焦躁。第二樂章的調性由D大調轉為d小調，譜註標記為 *Largo e mesto*，用上不常見的 *mesto* 一字，指明這個樂章不只以緩慢的速度彈奏，且需賦以哀傷的感觸。樂章後段，讓我們窺見傳說中貝多芬即興彈奏而能令聽眾潸然淚下的功架。第三樂章的小步舞曲，一掃憂鬱之氣氛，明朗而輕快，以音樂句法幽默地反映第一樂章的繃緊。最後樂章以迴旋曲式寫成，開頭的三組音符，像是勾起第二樂章的動機，復像叩問，但隨之而來卻是即興般的回答，一種療癒式的自我安慰、富幽默感的自嘲，散發化悲哀為力量的豪情。

　　於樂評家焦元溥博士《遊藝黑白》一書中，受訪的鋼琴家巴福傑（Jean-Efflam Bavouzet）提到一次聽完一個貝多芬鋼琴協奏曲音樂會後，與樂團首席史圖勒（Gyula Stuller）消磨時，史圖勒想到與巴福傑太太娜梅姿（Andrea Nemecz）三十年前，曾於布達佩斯一起出席鋼琴家歷赫特的獨奏會，「當時演奏貝多芬《第七號鋼琴奏鳴曲》，他的第二樂章彈得出神入化，音樂在他指下苑如人生，帶領全場聽眾一起經歷最深刻的情感。那樂章結束後是一段絕對的靜默，充滿音樂的沉默」，而當歷赫特「開始彈第三樂章的小步舞曲，他的歌唱苑如天堂般輕盈溫暖——刹那間，全場聽眾緊繃的情感在那一刻全然釋放，大家竟同聲一

哭……」。甚至三十年後回憶當時的情境，史圖勒與娜梅姿仍能馬上掉下淚來。

這個奇蹟般的動人演奏，幸而有錄音保留下來，大碟名稱為 *Budapest Recital, August 27, 1967*，收入 Doremi Records 的 Sviatoslav Richter Archives Vol. 17。

四・苦樂交雜

接下來介紹的兩首貝多芬鋼琴奏鳴曲，都是有「暱稱」的作品。一首是第八號 Op. 13 的《悲愴奏鳴曲》，另一首是第十四號 Op. 27, No. 2 的《月光奏鳴曲》。所不同者，「悲愴」是貝多芬親自題簽，而「月光」則是後世的人附加。兩首奏鳴曲都見到貝多芬逐步脫離古典時期奠定的「奏鳴曲式」，而為奏鳴曲賦予新的模範、架構、曲風和意義。

Op. 13 的寫作時間，約為一七九八年，翌年於維也納出版。貝多芬把樂曲題獻給贊助他的李希諾夫斯基公爵 (Karl von Lichnowsky)。他出版第一號作品 Op. 1, Nos. 1–3 的《鋼琴三重奏》(*Piano Trios*)，以及之後的第十二號鋼琴奏鳴曲 (Op. 26)、第二號交響曲 (Op. 36)，都是獻給李希諾夫斯基這位伯樂。

貝多芬在樂譜封面題上《悲愴大奏鳴曲》(*Grande Sonata Pathétique*) 之名，為當時鮮見的做法。海頓六十二首鋼琴奏鳴曲，莫扎特十九首鋼琴奏鳴曲、三十六首小提琴奏鳴曲，無一附上標題。這說明了貝多芬很在意通過此樂曲，傳達出悲愴難過的心情。

那個時候的貝多芬，是維也納迅速冒起的後起之秀，一手超技鋼琴，也讓他聲譽日隆。但就在事業剛走上順途之際，貝多芬已面臨聽覺衰退的困境。他給友人的書信中提到，自己「過着悲慘生活，終日與大自然的造物主爭拗，詛咒祂創造如此不幸的遭遇在他身上。」正是耳

疾的困惱、感到上天對他天縱之才的不公，造就了樂曲所表達的內心痛苦、對抗命運的掙扎、深深的嘆息、不甘被命運搬弄的熱情。如此種種，都完美襯托出貝多芬的鮮明個性和澎湃的感情。

　　樂曲先來一段緩版的序奏，也是貝多芬嘗試打破奏鳴曲傳統「快—慢—快」的樂章設計。一開始單獨一個強勁 c 小調和弦，直擊入魂，猶如命運的無情打壓。接着而來以附點節奏帶出的和弦，則勾起送葬進行曲的莊嚴肅穆，像是貝多芬訴說他的耳疾，有若把原本雄心壯志的音樂事業送進墳墓一樣。代表「悲愴」這命題的，是連串以小調寫成的半音階。其中凸顯的下行半音階，代表一記無奈的嘆息。此為古典音樂常見代表哀傷的手法。例如普賽爾（Henry Purcell）歌劇《迪多與安涅雅思》（*Dido and Aeneas*）中的詠嘆調〈當我長眠地下〉（*When I Am Laid in Earth*），便是以半音階的下行，來象徵迪多悲慟的沉重心情，刺痛得把她推往死亡。

　　序奏莊嚴哀傷的動機，其後一再出現於間奏及樂曲尾段。悲愴的氛圍，即如此透過一再出現的序奏動機散發整個第一樂章。序奏後正式帶出第一樂章洋溢力量充沛、洋溢熱情的主題，且有大段雙手交叉彈奏的炫技樂段，毫不休止地對抗悲愴的心情，絕不停留於自怨自憐的消極沉溺，可謂表達出一種悲劇式的英雄氣概。密集的和弦、強弱變化的音量、轉換的速度，都是貝多芬以充滿戲劇性張力的手法，突破往昔着重優雅平衡的奏鳴曲式。

　　第二樂章如歌似的旋律，猶如從心流露，竟有一絲樂觀的怡然自得，平靜地面對生命的挑戰。最後的第三樂章，從第一樂章序奏開首同樣的音符、同樣的節奏變化出來，輪旋曲式的間奏樂段，分別以降 E 大調、降 A 大調和 C 大調寫成，帶有衝破命運桎梏的意味。

值得一聽的，是鋼琴家阿勞的《悲愴奏鳴曲》錄音。杜巴爾（David Dubal）寫的 *Reflections from the Keyboard* 一書裏面，有一篇阿勞的訪問。其中，阿勞提過年紀很少已學會彈奏這首《悲愴奏鳴曲》，但直至十七歲那年，才真正了解其意義。對於不少其他鋼琴家把第三樂章彈得明快，阿勞未敢苟同，認為經過悲涼的第一樂章和祈禱似的第二樂章後，第三樂章的一節一句都應充滿無比焦慮，由此領悟，乃奠下了他對此曲的詮釋。

寫於兩年後的第十四號鋼琴奏鳴曲，比《悲愴奏鳴曲》帶來更具顛覆性的突破，以如歌似的慢板（*Adagio cantabile*）為第一樂章，徹底捨棄了傳統「快─慢─快」的奏鳴曲型態。樂章開首標記為「猶似幻想曲式的奏鳴曲」（*Sonata quasi una fantasia*），意味整首三個樂章的奏鳴曲，如一首大幻想曲般，充滿意想不到的旋律、節奏、曲式等轉折。

貝多芬離世後五年，德國詩人萊爾斯塔伯（Ludwig Rellstab）認為此曲第一樂章，予人於閃爍月光的瑞上琉森湖上泛舟之感。自此開始，「月光」的標題即不脛而走，廣為人知。伴隨此「月光」標題的，還有不少後來創作的故事，例如說貝多芬為一對失明兄妹演奏時，一道疾風把屋內的蠟燭吹熄，月光於此之際，灑滿三人身上，貝多芬把此情此景看在眼內，大受絕美的月色啟發，即興作出此曲。

貝多芬於一八〇一年把此曲獻給他的學生、才十七歲的瑰齊雅蒂（Julie Guicciardi）。我們從貝多芬的書信中，見到這段時期的貝多芬過着稍為愉快的生活，而改變他的，是一個與他相愛的迷人女孩。這個女孩，就是瑰齊雅蒂。可惜瑰齊雅蒂是伯爵的女兒，貝多芬自知他的階級身分，不可能與貴族結婚。這段情緣，成為貝多芬寫作另一首《G大調迴旋曲》（Op. 51, No. 2）的靈感泉源。貝多芬原把這首迴旋曲獻給

瑰齊雅蒂，但在當時各種原因的驅使，這首迴旋曲最後改贈給李希諾夫斯基公爵的女兒。其後，貝多芬才再寫此首奏鳴曲，題獻給瑰齊雅蒂。

《月光奏鳴曲》緩慢如夢的第一樂章，是一個異數，既富高雅恬靜的旋律，如夢似幻，令人沉醉，同時帶有即興意趣，節奏卻是送葬進行曲般沉重；甜美怡人的第二樂章，猶如一道間奏，由此導入第三樂章，可說是往後貝多芬鋼琴奏鳴曲將末二樂章無縫連在一起的先導；緊迫疾速的第三樂章，將第一樂章的簡單分解和弦擴展為充滿炫技色彩的華麗終章，極具刺激性之餘，亦同樣富有即興的玩味，末尾猶如鋼琴協奏曲華彩樂段（cadenza）的寫法，預示了貝多芬日後對鋼琴奏鳴曲的發展。如此三個樂章，帶出三種迴異的面貌，也許亦暗暗代表了貝多芬與瑰齊雅蒂的關係。

樂曲開始，貝多芬標明全個樂章應細膩柔美，並踩着延音踏板（*si deve suonare tutto questo pezzo delicatissimamente e senza sordino*）。當中「*senza sordino*」的指示，可理解為全程不換踏板。於貝多芬時代的鍵琴，可能達到他心目中特定的效果，但對現代鋼琴而言，如照足指示來彈奏，則會造成樂聲混濁一片。但鋼琴家席夫卻提倡即使於現代鋼琴，也應照足標示來彈奏，但僅把踏板踩下三分一左右而不作更換，認為能帶出一種猶如印象派油畫般的詩意。讀者不妨留意席夫演奏《月光奏鳴曲》的效果。

五・人生關口

一八〇二年，對貝多芬來説，是一道人生關口。他跟瑰齊雅蒂的戀情，也在這一年無疾而終；翌年，瑰齊雅蒂便出閣到意大利，嫁給

一位伯爵。但最困擾貝多芬的，還是他的耳疾。從一七九八到一八〇二的五年間，他的聽覺一直惡化，即使看過多位醫生、試過各種藥物治療，以至耳灌杏仁油、全身浸冷水等「另類療法」，也完全無濟於事。貝多芬一方面感到與人交談溝通變得日漸困難，出席演奏會也難聽到樂聲，另一方面又感到自己當時作為名滿歐洲的作曲家和演奏家，患上最不該有的耳疾，實為難於啟齒之事。結果，還不到三十歲，他便給人性情乖僻、離群索居的印象。

這其實是無可奈何的選擇，貝多芬身體上既飽受日夜不停的耳鳴折磨，心理上也承受誤解、孤寂、委屈、缺憾的苦痛。但亦正因為與世隔絕的生活，令音樂成為他唯一的依賴和慰藉，他那幾年間創作出數量可觀的作品，包括Op. 18的六首弦樂四重奏、Op. 13開始共十一首鋼琴奏鳴曲、Op. 23、Op. 24和Op. 30共五首小提琴奏鳴曲、第一號和第二號兩首交響曲、Op. 34和Op. 35兩首鋼琴變奏曲、《普羅米修斯的創造物》(*The Creatures of Prometheus*, Op. 43) 芭蕾劇等。

但至一八〇二年，貝多芬的聽力衰退到一個地步，令他對茫茫前路感到絕望。耳疾的摧折，既是命運對貝多芬的播弄，同時也是讓他深刻體會人性的契機、對其驚人意志的磨練、於藝術新猷的啟發。被迫逐漸與人斷絕溝通的貝多芬，於一八〇二年獨自搬到維也納附近的小鎮海利根施塔特 (Heiligenstadt) 靜養。就在這段期間，耳疾的煎熬令他萌生自尋短見的意念，寫下了一封詳述其痛苦和心理鬥爭的書信，後世稱之為《海利根施塔特遺書》。貝多芬於信中抱怨世人誤解他為「惡毒、頑固，且厭世」，坦言耳疾對他造成的心理傷害，述說六年間庸醫如何加劇他身心的痛苦，被迫遠離親友、盡量減低社交的孤獨，字裏行間充滿對前路的恐懼、惱恨上天對他的不公。貝多芬寫道：「我如何能承認

這種感官上的缺憾？我此感官理應比任何其他人都更完美，而我也曾擁有這感官的極致完美，完美程度於過去和現在都無人能及」。如此猶如命運的嘲弄，令貝多芬感到極為羞辱，只差一點便寧可了結自己的生命。後世認為這是貝多芬一生中最黑暗的時期，但他通過對音樂的熱忱、盡量發揮一己天賦的責任感、有如宗教情操對至善的追求，令他熬過了這個黑不見底的深夜，最後見到黎明的曙光，於藝術上突破過往的藩籬，成就了一個前所未見的音樂風格。

暱稱「暴風雨」("The Tempest")的 Op. 31, No. 2第十七號鋼琴奏鳴曲，正是寫於這段天人交戰般困惱掙扎的時期。據說貝多芬就在一八〇二這一年，曾對他的小提琴家好友克倫佛茲（Wenzel Krumpholz）說過，不甚滿意過去寫的所有作品，而從那時開始，當會朝着嶄新的路向發展。此番話後，便出版了作品三十一裏面的三首樂曲。因此，我們可以視作品三十一為一道分水嶺，而啟發貝多芬進入其藝術新領域的，或許就是他客居海利根施塔特那半年時間的沉澱和反思後，從生死邊緣的掙扎領悟出的人生境界。

「暴風雨」倒不是貝多芬為這首 Op. 31, No. 2所題的名字。據說貝多芬的秘書辛德勒曾問他如何了解 Op. 31, No. 2和 Op. 57這兩首作品，而貝多芬的回答，謂「欲了解這兩首作品，先讀莎士比亞的《暴風雨》吧！」後來 Op. 57有了《熱情奏鳴曲》的暱稱，Op. 31, No. 2便順理成章地被稱為《暴風雨奏鳴曲》。

這類軼事，就如環繞《月光奏鳴曲》的各種故事一樣，其實真假難辨。詮釋上若以一己對「月光」或「暴風雨」的幻想加諸樂曲之上，便容易衍為一個錯讀錯解的方向，把《月光奏鳴曲》彈成沉溺煽情的靡靡之音，而《暴風雨奏鳴曲》則一味對着琴鍵暴躁狂打，以為就是狂風暴雨的效果。

肯普夫 (Wilhelm Kempff) 彈奏的《暴風雨奏鳴曲》，為儒雅而深情的詮釋，帶出第一樂章一道一道內心的問答、逼迫的焦慮，凸顯第二樂章無可傾訴般的寂寞、低音部猶如耳鳴般的騷擾，以及第三樂章絕不鬆懈停頓的激情，為巴洛克時代「無窮律動」(perpetual motion) 的美學注入浪漫時期的新時代元素。貝多芬的學生車爾尼說貝多芬撰寫這個樂章連綿不斷的四個音符，靈感來自窗外經過的馬蹄聲。即使硬要透過莎士比亞的《暴風雨》來理解此樂曲，我們也無須局限那是疾風暴雨的場面，那可以是無時無刻的耳鳴困擾，也可以意會為內心無休無止、一浪接一浪的苦痛。肯普夫對此曲內斂自省的演奏，堪稱一絕。

○

　　至於屬於同一作品編號的Op. 31, No. 3第十八號鋼琴奏鳴曲，展現的卻是完全另一個面貌的貝多芬。當中的幽默、充滿玩味的寫法，都是貝多芬作品中前所未見。也許這反映了《海利根施塔特遺書》中的一句：「曾有人說，我必須選擇以『忍耐』作指南。我已這樣而為，希望可以一直堅穩決心，一直堅持到它被無情的命運女神割斷其生命線。也許我會好轉過來，也許我不會，然我亦會泰然處之」。當中提到的忍耐和泰然、對一己狀況的自嘲，或許就是這首Op. 31, No. 3的靈感泉源。

　　這首樂曲也有一個較少流通的暱稱，叫做「狩獵」("The Hunt")，又是穿鑿附會之說。樂曲以降E大調寫成，那是貝多芬用以表徵「英雄」、「勝利」的調性，《英雄交響曲》、第五號鋼琴協奏曲，都是以降E大調寫成。但Op. 31, No. 3展現的又是另一種「勝利」，盡洗之前堆積的陰霾，輕鬆幽默，神采煥發，泰然自若，玩味十足，四個樂章聽來漫不經意，但每一音符其實都用得極為審慎，卻又不見痕跡，舉重若輕。音樂學者認為這首樂曲，尤其是最後的第四樂章，是貝多芬真正踏入藝術生命另一階段的里程碑。

鋼琴家布蘭德爾 (Alfred Brendel) 詮釋全套貝多芬鋼琴奏鳴曲之中，Op. 31, No. 3 是尤其出色的一首，特別能呈現出音符背後的幽默感。那份幽默感，來自他對時間和節奏極其精準的掌握，強弱音量對比也能突顯出其不意的元素。如此不依肢體動作、不靠語言諷刺，純從音樂帶出一份令人莞爾的幽默感，委實不易。布蘭德爾也許將他演奏海頓作品的心得融入其中，成功呈獻隱藏於音符背後的詼諧幽默，而且整體詮釋帶有一份古典感，風格合乎那個時代的美學觀。

六·重新出發

貝多芬走出《海利根施塔德遺書》的谷底後，有如脫胎換骨，昂然邁進一個更高層次的藝術創作。後世劃分的貝多芬初、中、晚三期，其中的「中期貝多芬」，正是這個後《海利根施塔德遺書》時期。這段期間，除首先構思的第三號《英雄交響曲》，還包括第四號到第八號交響曲、小提琴協奏曲、第四號和第五號鋼琴協奏曲、歌劇《費德里奧》(*Fidelio*)、第七號到第十一號弦樂四重奏 (Op. 54、Op. 74、Op. 95)、暱稱《大公》的鋼琴三重奏 (*"Archduke" Piano Trio*, Op. 97) 等。鋼琴奏鳴曲方面，這時期首先撰寫的，便是第二十一號《華德斯坦奏鳴曲》("Waldstein," Op. 53)、第二十三號《熱情奏鳴曲》("Appassionata," Op. 57)、第二十六號《告別奏鳴曲》("Les Adieux," Op. 81a) 等，都是從首演開始已被高舉為經典的殿堂級作品。這是貝多芬的豐收時期。

《華德斯坦奏鳴曲》是貝多芬呈獻給華德斯坦 (Count Ferdinand Ernst Gabriel von Waldstein) 伯爵的作品，寫於一八〇三至一八〇四年。一七九二年，貝多芬就是經華德斯坦伯爵的資助和引薦，得以拜入海頓門下學藝。這首樂曲，是貝多芬答謝華德斯坦的知遇之恩。曲中，貝多芬以重拾的自信、廣博的藝術視野，帶出這首奏鳴曲雄偉的四樂章結

構。原來寫給這首樂曲的第二樂章，後來被貝多芬抽出，據說因樂曲已太長，故另寫一個遠為簡短的樂段代替；至於原來寫好的，則獨立出版，題為《心愛的行板》（*Andante Favori,* WoO 57）。

　　較少人留意的，是貝多芬把這首《心愛的行板》，致送給他當時的戀人──布倫瑞克家的約瑟芬（Josephine Brunsvik）。他給約瑟芬的信中，把這首樂曲稱為「妳的《行板》」。近代學者從各類文獻中，推斷約瑟芬就是後來貝多芬書信中沒具體寫出名字的「永遠的愛人」（immortal beloved），而約瑟芬也是他於一八一六年所寫聯篇歌曲《致遠方的愛人》（*An die ferne Geliebte,* Op. 98）時心中的對象。貝多芬不但把《心愛的慢板》的旋律主題直接搬往《致遠方的愛人》第一首歌曲中，也將它引用到晚年所寫的 Op. 109 及 Op. 110 兩首鋼琴奏鳴曲。約瑟芬，就是貝多芬一生的最愛。

　　上文提到貝多芬自己不滿意之前寫下的鋼琴樂曲，苦思突破，而《華德斯坦奏鳴曲》以 C 大調寫成，不知是否帶有進入藝術上另一頁、以嶄新境界再出發的意義。可以肯定的是，這樂曲呈現特別華麗的樂段，為之前寫下的二十一首鋼琴奏鳴曲所未見。尤其當中以大段顫音（trill）配合十六分音符，運用尾指帶出旋律，其刺激性和炫技色彩，直如鋼琴協奏曲的鋼琴獨奏部分無異，尚有其他部分聽來像極協奏曲的華彩樂段（cadenza）。貝多芬不但提高了鋼琴演奏的技巧門檻，也為鋼琴奏鳴曲的寫作方向，啟開了另一道大門。

　　演奏貝多芬作品，通常都是男性演奏家為主，理由不難明白，就是因為貝多芬的音樂深富陽剛之美、英雄氣慨。但俄國女鋼琴家葛琳伯格（Maria Grinberg）指下，也同樣可以彈出大開大合的架式、展露超卓的技巧，音色的厚重，絕對「巾幗不讓鬚眉」。

○

第二十三號鋼琴奏鳴曲《熱情》，同樣跟貝多芬的最愛約瑟芬有關。此曲題獻的對象布倫斯威克伯爵（Count Franz von Brunsvik），正是約瑟芬的兄長。

　　貝多芬的學生里斯（Ferdinand Ries）說過一段往事：一天他與貝多芬如常在維也納的林間散步，一直走了好幾個小時。期間，貝多芬一直在吟唱、時而咆哮，音域高低起伏，但完全聽不出一個所以然。里斯問老師唱的是甚麼，貝多芬答道：「剛想到了那首奏鳴曲最後樂章的主題。」走到晚上八時許，他們倆回到貝多芬居所時，貝多芬連帽子也不脫，二話不說便跑到鋼琴前彈奏起來，似乎已經忘掉了里斯的存在。他彈了約一個小時，很滿意這個美妙的樂章。轉過頭來，驚訝見到坐在一旁的里斯，然後對他說：「今天不教了，有些工作我必須馬上做。」《熱情奏鳴曲》就是這樣完成。

　　「熱情」倒不是貝多芬親擬的曲題，而是出版社為方便樂曲流通而起的名字。樂曲奔放豪邁，洋溢激情，而且充滿力量、氣勢磅礴，極具戲劇效果，同時也展現出緊繃的不安和不屈的鬥志。樂曲中第二和第三樂章的無縫連接，跟《華德斯坦奏鳴曲》處理手法一樣，也是貝多芬為奏鳴曲注入的新思維。此曲表現的彈奏技巧，也與《華德斯坦》同樣輝煌奪目，可謂中期貝多芬鋼琴奏鳴曲中的兩道高峰。

　　傳說謂貝多芬曾說過可讀莎士比亞的《暴風雨》來理解 Op. 31, No. 2 和這首 Op. 57，但這類故事的可信度有多高，不可而知；貝多芬會否創作兩首內容都跟同一部莎士比亞著作有關的音樂，也是疑問。若故事屬實，貝多芬的意思會否僅指那兩首樂曲的其中一首，可依莎士比亞這部劇作來理解？也許，所謂的《熱情奏鳴曲》更適宜配上「暴風雨」的暱稱。

　　Deutsche Grammophon 於二○○三年推出鋼琴家波里尼（Maurizio Pollini）的一張貝多芬奏鳴曲大碟，當中除了波里尼在錄音室灌錄 Opp.

54、57、78、90四首鋼琴奏鳴曲錄音外，還附送一張 bonus CD，收錄了波里尼在一個獨奏會中彈奏《熱情奏鳴曲》的實況錄音。這個現場錄音的自然奔放，令原本已充滿激情的錄音室版本顯得拘謹。現場版那份猶如暴風雨般毫無保留的真情傾瀉，可謂深得樂曲神髓，令人一聽難忘。

七・告別與前瞻

貝多芬的第三號《英雄交響曲》歷來都有不同解讀，包括這首交響曲龐大的結構、第二樂章〈送葬進行曲〉是為哪一位英雄的殞落而悲嘆和致敬等。但不論第三交響曲描繪的「英雄」是誰，其展示的英雄色彩、恢宏結構，都被視為中期貝多芬的作品特徵。《英雄交響曲》的最終章，活脫自一八○二年的作品《降 E 大調變奏與賦格曲》（*Variations and Fugue for Piano in E-flat Major*, Op. 35），可說是另一個線索，了解貝多芬在海利根施塔德那半年期間，對孕育這段「英雄時期」的重要性。

也有一種解讀，謂「英雄」就是貝多芬自己，但似乎把貝多芬看得太過自戀。當然，與《英雄交響曲》離不開的，是拿破崙——這位貝多芬一直意在把這首自覺甚為完美的作品題獻予的英雄。貝多芬得悉拿破崙稱帝後，氣憤得馬上把手稿上原來題獻給拿破崙的名字劃掉。拿破崙從一介草民到領導席捲整個歐洲的法國大革命，期間披荊斬棘的奮鬥歷程，對貝多芬的啟發極為深遠。但當拿破崙被權慾昏心、自稱為帝時，英雄形象突然幻滅，對貝多芬來說，既是一記打擊，也是一種激發，讓他重新思考「英雄」的意義，將個人崇拜轉化為對人性光輝的體會、「自由、平等、博愛」理念的堅持。貝多芬的音樂，不再是個人情感的宣洩、不為任何贊助者來創作，也不對某個特定偶像作膜拜，而是為全人類來寫作、作品倡導的是一種深植法國大革命的普世價值，鼓舞

的也是為這種理念奮鬥不懈的無數「英雄」。法國大革命本來要打破的，是舊社會階級觀念造成的腐化、矛盾和不公，從中解放出屬於每個人的自由和平等。貝多芬對拿破崙稱帝的憤怒，道出了他心目中的英雄，絕對不是專制獨裁的掌權者，而是肯挺身為普世價值犧牲的勇士。

　　貝多芬創作 Op. 81a 時，約為一八〇九年五月，正當拿破崙將要攻陷維也納之時。當時逃亡的貴族，包括一直資助貝多芬創作多年的魯道夫大公 (Archduke Rudolf)。魯道夫也是貝多芬的學生。不少貝多芬的作品都題獻給他，當中包括之前提過的《大公鋼琴三重奏》。Op. 81a 的原稿上註明此曲開始「寫於一八〇九年五月四日的維也納，在我所尊敬的魯道夫大公爵殿下臨行前」；近九個月後，魯道夫的回國成為這首樂曲第三樂章的靈感，貝多芬乃於第三章末另註明「我尊敬的魯道夫大公爵殿下回來，一八一〇年一月三十日」。

　　這首降 E 大調鋼琴奏鳴曲，別名《告別》("Les Adieux")。貝多芬鮮有地於頭三個和弦上寫上德語「Le-be-wohl」，表明這三組音說的就是這首樂曲的主題：告別。這是貝多芬唯一一首賦以標題 (program) 的鋼琴奏鳴曲。第一樂章題為「告別」(*Das Lebewohl / Les Adieux*)，第二樂章題為 (*Abwesenheit / L'Absence*)，第三樂章題為「重逢」(*Das Wiedersehen / Le Retour*)，都以德語和法語標出。貝多芬於一八〇一年初完成全曲後，翌年特別寫信給出版商，叮囑注意校稿，確保以德法兩種語言作三個樂章的標題。但出版商發行的初版，卻只印出法文標題，令貝多芬極度氣憤，寫信痛罵他們「應感羞愧」，對於出版社諂媚法國之舉極為不齒。貝多芬刻意於樂章開頭加上德文標明速度與情感，也是一種表態。還有一個說法，謂樂曲表達的細膩情感，可能是關於一八〇七年約瑟芬因家人壓力而疏遠貝多芬，並於翌年遠赴瑞士。樂曲的「告別」，可能也是為約瑟芬而寫。

Solomon是二十世紀英國最偉大的鋼琴家之一，尤擅演奏貝多芬的作品。他曾於BBC電台演奏全套鋼琴奏鳴曲而轟動一時，其後為EMI Records灌錄整套作品，卻不幸於一九五六年中風，未竟全功，只留下了十八首鋼琴奏鳴曲的錄音，首首精彩，尤以晚期作品為然。他一九五二年灌錄的《告別奏鳴曲》錄音，音色變化甚廣，完美配合各段音樂的標題，堪稱經典。Solomon的技巧精湛，但從不予人炫耀之感，所有驚人的技法都巧妙地投放於音樂之中，這首《告別奏鳴曲》的錄音即是一例，令人忘記彈奏者與鋼琴二者的區間，彷彿融而為一。

○

《告別奏鳴曲》寫於貝多芬中期創作的尾聲。隔四年後出版的第二十七號鋼琴奏鳴曲 (Op. 90)，可說是猶如「間奏」般的過渡期，復過了兩年，於一八一四年出版的第二十八號鋼琴奏鳴曲 (Op. 101)，才正式踏入後世稱為晚期的貝多芬。貝多芬於這些晚期奏鳴曲中，每以德文與一般慣用的意大利文為每一樂章作標示，延續了作品81a的愛國情懷。

西方的文化評論家，建立了所謂「晚期風格」(late style) 的概念，以之作為一種論述工具，評論文學家、作曲家於藝術生命中不同時期所呈現的風格蛻變。所謂「晚期」，也不純指生命中的暮年階段，其意涵尚包括藝術上無可超越的終極境界，又或對自己已發展出的各種技巧和風格來一個大糅合，集己之大成而令矛盾對立的元素都得到調和。更者，亦有部分藝術家深感韶華老去而於後期作品中表現出一股蒼涼寂寞，又或由於後浪湧現而在意自己作品的認受性，於是作出若干妥協，把個人風格的稜角磨平。凡此種種，都成為了文化評論的一個切入點。像薩伊德 (Edward W. Said) 的《論晚期風格》(*On Late Style*)，便承接着德國文人阿多諾 (Theodor W. Adorno) 的觀點，縱論貝多芬、莫扎

特、理查·史特勞斯、托瑪斯·曼 (Thomas Mann)、顧爾德等藝術家的「晚期風格」。

或許如榮格 (Carl Jung) 的心理學說所言，不同文化都有一個「老智者原型」(senex archetype)，對於年華漸長的藝術家，我們總帶有一份期許，仰望他們的「功力日深」、「爐火純青」以臻「登峰造極」之境。由此出發，「晚期風格」間亦成為了睿智、昇華、成熟的同義詞。

這類「概論」，始終是外加於藝術家及其作品上的概念模型，雖可作為論述工具，然使用不當的話，也容易流於空泛、失焦，甚至曲解。以貝多芬而言，把他的作品分為早期、中期、晚期，今天已是一種流行通識。這種分法，自貝多芬離世後不久已開始建立，大致反映了當時歐洲哲學把人生概括為三期或四期等的思維模式。然而，對於他的作品如何作三期之分，卻莫衷一是，既有依作品編號來分，亦有依年代來分，更有把奏鳴曲與交響曲分別歸類，甚至根據貝多芬的耳聾程度復作細分。

李斯特慧眼獨見，率先提出這類重床疊架的三段分法障人耳目，妨礙了對貝多芬作品的認知和欣賞。事實上，貝多芬的「晚期」作品，除了是他晚年創作之外，可說完全顛覆了上述對「晚期」的定義。諸如他的第九號交響曲、最後六首弦樂四重奏、《迪亞貝利變奏曲》(*Diabelli Variations*, Op. 120) 和最後五首鋼琴奏鳴曲、《莊嚴彌撒》(*Missa solemnis*, Op. 123) 等作品，都是創作於貝多芬潦倒、困滯、孤獨、失聰的晚年，但無論於風格、技法，以至樂曲境界，都豐富多樣、不斷蛻變，毫無停滯之象，亦無企圖建立所謂無可超越的終極美學，或結合以往的創作而締造一個最能代表自己風格的作品。

以第十四號升 c 小調弦樂四重奏 (Op. 131) 為例，樂曲由賦格曲式的慢板樂章作為開始，已不斷打破種種古典時代既定的曲式範限。據

法國作曲家白遼士（Hector Berlioz）所述，他於一八二九年往聽這首作品的演出時，甫開始不久，九成觀眾已不耐煩地相繼離場，可想而知這首共七個樂章一氣呵成而不作絲毫間斷的四重奏，不論於曲式進程、樂章編排，都大大顛覆了當時愛樂者的天地。甚至不少十九世紀的樂評，都認為晚年的貝多芬受生活折磨過甚，影響了藝術上的情操，變得艱澀難懂。貝多芬卻像預見如此景況，早已明言他的弦樂四重奏不是為跟他同一時代的人而創作，而是為未來世代的人而寫。

貝多芬的偉大，於此曲中表露無遺：不受形式困囿的創作力、無窮的想像力、精妙的筆觸、深邃的意境、孤高的氣質、令人低迴再三的絕妙旋律、睿智的幽默、對生命的熱誠等等，填滿了接近四十分鐘的演出時間。然而，同一時期的貝多芬，卻又寫出了嚴守格式的第九號交響曲，最終章甚至以「歡樂頌」為題，境界溫煦感人，跟升c小調四重奏的沉潛孤高，有着天淵之別。其餘像最後的五首鋼琴奏鳴曲，亦各具姿彩，各有不同的情感和靈性感觸。勉強以一個「晚期風格」的概念橫加於性情、特質、技法皆迥異的作品上，予以鑿實，豈不容易一葉障目？

早中晚三期貝多芬之說，是一種概括式、指南式的論說。若以比較中性的語言來劃分，或許說為早年貝多芬、中年貝多芬和晚年貝多芬的作品，誤導較少。兩者的分別，在於前者把各種「風格」獨立起來，賦以某種特性，然後更將此特質擴展到其他作曲家和文學家，把風格推論為人生某階段必然演發的藝術特質，殆為本末倒置；但以貝多芬不同年齡階段來整體認識，則較能體會當中有機性的聯繫，把中年作品建築於早年、晚期作品建築於早年及中年，並結合不同人生階段遇到的政治氣候、社會氛圍、際遇起伏、情緣離合等，此中沒有導往放諸任何藝術家皆準的「晚期風格」理論，而是立足於專屬貝多芬個

人的藝術生命而言。施設三期貝多芬的原意，無非把他一生百餘種作品來作概念性劃分而已，方便世人認識，殊非阿多諾或薩伊德後來建立的風格理論。

貝多芬的晚年創作，把外揚的英雄氣概衍為內斂的自省玄思，風格更具個人色彩，也更為自由、更具幻想力。各種曲式都運用得從心所欲、揮灑自如，和聲設計、樂曲織體也別出心裁，彈奏技巧的要求有了新的高度和深度，探索鋼琴極高和極低的音域，而且創新之餘也復古，在他高度發展的古典時代奏鳴曲式中，引入了巴洛克時代卡農與賦格的對位寫法，情感處理則大步邁向浪漫時代，既回顧也前瞻。

四十六歲的貝多芬，已差不多完全聽不到任何聲音。寂靜的世界，不但加劇了他內心的孤獨，也讓他以其他人從未體會的角度來思索音樂的本質，把音樂昇華成一種哲思，與心靈合一，沉澱出冥想觀照人性的內省境界。

第二十八號鋼琴奏鳴曲創作於一八一六年，翌年出版，題獻給女鋼琴家德洛特亞（Dorothea von Ertmann）。德洛特亞也曾跟貝多芬學琴，對於她兒子的夭折，貝多芬深感同情。

貝多芬也給這首奏鳴曲的四個樂章，寫下了標題解釋，謂第一樂章應「稍活潑且具豐富情感」（*Etwas lebhaft und mit der innigsten Empfindung*），第二樂章為「活潑地，如進行曲」（*Lebhaft. Marschmässig*），第三樂章「緩慢而充滿憧憬」（*Langsam und sehnsuchtsvoll*），而第四樂章則為「疾速然不過度，並須果敢堅定」（*Geschwind, doch nicht zu sehr und mit Entschlossenheit*）。已經難以聽到任何聲音的貝多芬，未能為此曲作首演，但出席了樂曲的首演音樂會，並對演奏的鋼琴家說：「這是極富詩意、非常難以演奏好的作品。」樂曲引入早已於古典時期棄用的複調寫法，定下晚期貝多芬鋼琴奏鳴曲的基調。

俄羅斯鋼琴家列維特 (Igor Levit) 是近代年輕一輩鋼琴家之中，演奏貝多芬非常出色的一位。樂評對演奏家詮釋貝多芬的作品，期望往往很高，因此不少技巧大師自問未到火候，也不敢貿然演奏貝多芬，以免惹來負評累累。但列維德卻反其道而行，二○一三年首張推出的唱片，便是貝多芬鋼琴作品中最巍峨高聳的最後五首鋼琴奏鳴曲；六年後，更錄齊全套三十二首奏鳴曲，廣受樂評推崇。列維德手下的晚期貝多芬奏鳴曲，即使與過往不少經典錄音並列，仍能別樹一幟，言而有物。他的技巧洗練、結構穩健、音色通透，樂句也富詩意，情感亦見深刻，以最後五首奏鳴曲的第一首 Op. 101 為例，其詮釋與現今一些所謂貝多芬專家的鋼琴大師相比，絕不遜色，只有過之而無不及。

八．殫精竭力

導入晚期的幾年，貝多芬的創作銳減，部分原因是他的弟弟卡爾 (Kaspar Anton Karl van Beethoven) 去世，令貝多芬全心投入爭取姪兒的撫養權，消耗不少精神，也經常為此事奔波爭拗，不勝其煩。

晚期的五首鋼琴奏鳴曲之中，以一八一七年開始創作的年降 B 大調第二十九號鋼琴奏鳴曲的規模最為龐大。樂曲於一八一九年出版，貝多芬附上一個標題：《為槌子鍵琴寫的大奏鳴曲》(*Große Sonate für das Hammerklavier*)，獻給他敬重的好友魯道夫大公。貝多芬也曾說過：「這首曲子會令鋼琴家大為懊惱，再過五十年才能演奏。」可見此奏鳴曲技巧之艱深、意象之廣博。

貝多芬花了兩年時間來完成此曲，寫作時已宣稱這將是他最偉大的作品。孕育此氣勢磅礡的巨作，令他殫精竭力、費盡心神，以至多病憂鬱，承受極大精神壓力。期間，有英國鋼琴製造商送上一台新型鋼琴，性能大幅改進、音域更廣，亦成為創作此作品的靈感泉

源，令最後兩個樂章出現極高和極低音域、標示柔音踏板（una corda）的樂段等。

貝多芬為第一樂章標明的速度極快，幾近不可能的地步。鋼琴家如舒納堡雖極力嘗試以譜註的速度彈出，但效果也不理想。但也有不少其他鋼琴家以較自由的速度詮釋。我們可以比較，舒納堡彈奏第一樂章，時間為6'38"；基遼斯（Emil Gilels）花了9'19"；而顧爾德更用上10'52"。至於最後第四樂章的賦格曲式，複雜程度更令不少鋼琴家望而生畏。整首樂曲，就如一座喜馬拉雅山高峰一樣，巍峨聳立，標誌着鋼琴音樂的巔峰。

但隨着時代變遷，二百多年後的今天，不少音樂學院出來的鋼琴家都能於技巧上應付這首《槌子鍵琴奏鳴曲》。有趣的是，二〇一六年王羽佳在卡內基音樂廳演奏此曲時，其超卓技巧讓她於各個樂章都能如履平地、從容不迫地彈出，但有樂評則批評她彈來實在太容易，尤其於最後的賦格樂章，完全展現不出艱辛用力的掙扎感。原來貝多芬創作技巧如此艱澀的一曲，不是為了技巧而技巧，而是通過鋼琴家克服種種技法挑戰，來表達出一種奮力掙扎、絕不言棄的深意，跟中期《華德斯坦奏鳴曲》那類華麗炫目的作品非常不同。

第二十九號鋼琴奏鳴曲架構甚巨，演奏一遍約為四十五分鐘，接近全首《英雄交響曲》的長度。單是當中的慢板樂章，便已十餘分鐘。細心聆聽，樂章呈現無語問蒼天般的孤寂、無奈，如冥想般的思緒、如自我傾訴的喃喃細語，卻也需要這樣的篇幅才能營造出來。同樣，極為短促的第二諧謔曲樂章、漫長得如不見終結的最終賦格樂章，都通過各自篇幅來彰顯樂曲背後的意義。這樣以技法和篇幅拓展奏鳴曲的音樂語言，將自我胸懷吟嘯於天地之間，也是一種藝術境界的突破。

歷來許多鋼琴家都試攀這道高峰絕嶺，留下不少非常出色的錄音。其中一個廣被推崇的演奏，是德國鋼琴家巴克豪斯（Wilhelm Backhaus）一九五九年於貝多芬故鄉波恩（Bonn）的「貝多芬音樂廳」（Beethovenhalle）的現場錄音。巴克豪斯曾於五十年代灌錄全套貝多芬鋼琴奏鳴曲，那是單聲道的錄音；其後於六十年代，再一次走進錄音室，為雙聲道技術留下第二套全套奏鳴曲錄音，可惜尚欠第二十九號一首便與世長辭，誠為憾事。可幸的是，除了錄音室版本外，Backhaus還留下另外兩個現場演奏的錄音。擅於演奏貝多芬作品的美國鋼琴家高華卓維契（Stephen Kovacevich）說過，巴克豪斯是唯一了解這首《槌子鍵琴奏鳴曲》的鋼琴家。曾灌錄《槌子鍵琴奏鳴曲》的名家林立，此番對巴克豪斯版本的推許，由高華卓維契道出，不論同意與否，也值得留意。筆者雖亦喜歡基遼斯、所羅門、塞爾金、阿殊堅納西、尤金娜（Maria Yudina）等錄音，但巴克豪斯的演奏確然別有韻味，陽剛處充滿豪情氣概，悽楚處亦真摯感人，樂句渾然天成般自然流露，音色帶有胸懷山嶽般寬廣之感，端的是不可多得的偉大詮釋。

九 · 繾綣不捨

　　完成第二十九號《槌子鍵琴奏鳴曲》後整整兩年，貝多芬才開始寫作新的三首鋼琴奏鳴曲。作品109、110、111為同一兩年間的創作，約為一八二一年前後。

　　貝多芬於創作作品109期間，形容此為一首「小曲」。或許後來繼續寫作時，把樂曲規模擴大了，但相比之前宏偉的《槌子鍵琴奏鳴曲》，這首E大調奏鳴曲無疑簡短精煉。貝多芬將之獻給好友的女兒瑪格施蜜莉安（Maximiliane Brentano）。瑪格施蜜莉安自少即為貝多芬非常疼愛，

當她還只十歲的時候，貝多芬已特別為她寫了一曲《鋼琴三重奏》(*Piano Trio*, WoO 39) 以鼓勵她好好學習鋼琴。作品 109 出版前，貝多芬特別寫了一封信給她，說明這是獻給她的樂曲：「不是其他千萬人濫用的所謂『題獻』，而是載着把地球上高貴和傑出的人連繫起來、時間所不能摧毀的精神來獻給你。如今你讀着的，正是這份精神，而它又令我想起你，尤其回想到少時的你以及你敬愛的父母。」

貝多芬對瑪格施蜜莉安真摯的關懷，令一些學者曾懷疑這位當時僅十九歲的女孩，就是貝多芬「永恆的愛人」(Unsterbliche Geliebte / The Immortal Beloved)，但近世的文獻考據，則認為貝多芬那位神秘的最愛，其實是之前一再提到的約瑟芬。但這種懷疑，卻也並非無的放矢，因為貝多芬的聯篇歌曲《致遠方的愛人》旋律，也出現於作品 109 之中。但其實兩首樂曲，都是引用《心愛的行板》(*Andante Favori*, WoO 57) 那句後世稱為「約瑟芬主題」(Josephine's theme) 的旋律。

事實上，約瑟芬於一八二一年的三月離世，只活了短暫的四十二年。那個時間，正值貝多芬寫作最後三首鋼琴奏鳴曲的那一年。傅雷先生翻譯 Romain Rolland 寫的《貝多芬傳》中提到，作品 109「能看見情人的倩影和思念中別離的痛楚」，而於作品 110，「這些苦惱都變成一道道的光芒」。也許所說的別離痛楚，便是哀悼約瑟芬的辭世。

那個時候，貝多芬也為爭取侄兒卡爾的撫養權而捲入多番爭訟，與卡爾的母親對簿公堂，費盡心神，不但作品數量劇減，內心的苦痛也難與外人道。加上罹患多種病痛、完全失聰，更令貝多芬陷入遺世獨處、孤寂淒清的憂鬱心情。音樂創作仍然是他賴以寄託、尋找慰藉的天地。作品 109 由小品般的短曲開始，與之前的《槌子鍵琴奏鳴曲》深富交響色彩的處理大相徑庭，而顯得猶如室內樂般綿密細膩，豐富

的複調織體交錯出多個緊密相連的聲部層次，更深刻地回顧巴赫對位寫法。

載有「約瑟芬主題」的第三樂章，貝多芬於開首以德語加上註文「*Gesangvoll, mit innigster Empfindung*」，要求演奏者以最內在的情感如歌唱出旋律。這道由心而發的歌聲旋律，開演出多段變奏，也許就是對約瑟芬的片片追憶嗎？

俄國鋼琴家基遼斯遽然去世前兩個月在錄音室留下了 Op. 109 的錄音。當時基遼斯正為 Deutsche Grammophon 灌錄全套貝多芬鋼琴奏鳴曲，結果尚欠五首才完成此傳世傑作。基遼斯的音色別樹一幟，光亮而厚重、清澈而深不見底，採用的速度雖然偏慢，但氣象磅礴、極富感情，與晚期貝多芬鋼琴作品尤為絕配。

○

作品 110 第一樂章的甜美和抒情，絕少見於貝多芬的晚年作品。第二樂章，根據學者 Martin Cooper 近年的發現，原來是採用了兩首通俗的民謠，一首是 *Unsa Kätz Häd Katz'ln g'habt*（《我家的貓有了小貓了》），另一首是 *Ich bin lüderlich, du bist lüderlich*（《我是放蕩不羈，你也放蕩不羈》），都是玩味十足、民風樸素的小曲。到了第三樂章，忽然沉痛起來，旋律如泣似訴，甚至讓鋼琴以半唸半唱的宣敘調（*Recitativo*），繼之以一段悲傷的詠敘調（*Arioso*），在第十小節甚至加上標示說明為「哀傷的詠嘆調」（*Arioso dolente*），復以德文再註「悲痛之歌」（*Klagender Gesang*）。由此導入一段具宗教色彩的賦格樂段，然後詠敘調與賦格輪番，速度變化甚大。一再強調的下行半音階，就是無言的嘆息，纏綿不捨；宗教意味的賦格主題，其緩慢處則有如安魂曲。筆者出席過一場鋼琴家奧康納（John O'Conor）的獨奏會，演奏曲目為貝多芬最後三首

鋼琴奏鳴曲。他於演奏每首樂曲之前，都為觀眾用心講解一番。其中最特別的，是提到Op. 110的第三樂章開首的第五小節，一連十幾個A音，原來在貝多芬年代的鋼琴彈來，效果跟現代鋼琴非常不同，因為古代鋼琴的結構，於重複彈奏同一音符，會令第二次彈出的音色顯得黯啞，因此於現代鋼琴彈奏同一段落，便有必要模仿這種特性，才合貝多芬寫作此段的本懷。事實上，奧康納對這樂章的處理，的確與別不同，能完全呈現出他講解時提到「非常悲哀卻也昂然凱旋」(very tragic but also triumphant)的情懷。

將鋼琴奏鳴曲化為歌劇似的手法，也是貝多芬以深具個人風格的音樂語言、極富幻想力的藝術觸覺，為奏鳴曲的發展推往另一道里程碑。告白式的宣敘調，像是把靈魂深處的悲痛喃喃細訴，極為動人。回顧全曲，不禁再次令人聯想：這也是思念約瑟芬而寫的一曲嗎？開首的甜蜜是他倆的美好時光嗎？兩首民謠，是他們一起唱過的小歌嗎？莊嚴的賦格，是哀悼她的離世嗎？

當然我們不會有答案。可以肯定的是，如此動人的一曲，是貝多芬以面上的淚水和內心的悲痛寫成。

加拿大鋼琴家顧爾德彈奏貝多芬的手法，絕不傳統，甚至令人驚詫。如此破格的詮釋，不能偏狹地評論其為「好」或「不好」，反而值得我們留意他的處理，帶出甚麼其他鋼琴家都忽略的地方。顧爾德的貝多芬，映照出X光似的解構圖，所有結構上的紋理都一目了然，予人鬼斧神工的讚嘆。但他的詮釋倒不是純理性的機械分析，於用情處也極為深刻細膩、動人心弦。尤為值得留意的，是他彈奏Op. 110賦格樂段手法之獨一無二，每一聲部都有自己生命、各別音色，就像幾位鋼琴家聯彈一樣，技巧高超之餘，也很具感染力。

十‧黑暗與光明

　　貝多芬最後一首鋼琴奏鳴曲作品，編號111，寫於一八二二年，緊接着作品109與110完成。三首作品的創作一氣呵成，但各有不同面目、風格互異，也展現了迥異的情感、匠心獨運的章法。但貝多芬晚期的音樂語言和境界，直至百多年後二十世紀中葉，仍然有不少學者、文人等認為晦澀難明、陰陽怪氣。貝多芬聽不到世界的聲音，世人也不明白貝多芬的音樂。

　　創作最後這首鋼琴奏鳴曲時，貝多芬也同時在創作《第九號交響曲》。在此之前，拿破崙已於一八一四年戰敗，隨之而有「維也納會議」（Congress of Vienna）的成立，商討調節列強權力的平衡。期間，拿破崙重建「百日王朝」，最後於滑鐵盧一役徹底崩潰。「維也納會議」的召開，最終導致戰前歐洲的舊有秩序得以恢復，自由主義和民權平等廣被壓制，而且列強之間各懷鬼胎、互相監視，社會被高壓氣氛濃罩，言論受到箝制，滿街秘密警察，秘密舉報成風。一八一九年通過的「卡爾斯巴德決議」（Carlsbad Decrees），旨在鎮壓大學和學生，禁止任何宣傳自由主義的文章刊行；書刊出版需經嚴格審查，大學也有駐校官員監管，隨時解僱支持學生爭取自由民主的教授。於此同時，「決議」也劍指傳媒，收緊新聞審查、取締不願作官方喉舌的報章，徹查一切顛覆國家的革命運動。貝多芬在一八一八至一八二四年間創作《第九號交響曲》，面對如此沉重的政治氣候，仍不避嫌採用席勒高呼「手足情誼」（brotherhood）的一闋《歡樂頌》將之寫入第四樂章，就是對「自由、平等、博愛」的高調支持，以樂聲聯結為民主理念努力的高潔情操。

　　出版商收到貝多芬作品111的手稿，一度懷疑這首奏鳴曲為何僅得兩個樂章，以至兩度發信貝多芬，詢問是否慢板的第二樂章之後，還

有第三甚或第四樂章漏了寄出。這首奏鳴曲於一八二三年出版，再一次題獻給他的學生、贊助者兼摯友魯道夫大公。自此之後，貝多芬還活多四年，但創作的心思都投放於弦樂四重奏和小品式鋼琴短曲（*bagatelle*），沒再往奏鳴曲回頭，甚至他的草稿也不見任何續寫鋼琴奏鳴曲的樂思。通過鋼琴奏鳴曲發揮的音樂語言，可謂言盡於此。

貝多芬完全失聰後，不時通過記事簿與人筆談。一八二〇年二月的一天，記事簿中記下貝多芬回應別人而寫的一句：「內心的道德律與上方的星空。康德！」後人無可了知當時貝多芬何以引用哲學家康德的名言，但當中提到內心為堅持道德律而奮鬥、反照星羅棋布的神聖天空，也許就是作品111兩個樂章的內容。

如謎一樣的兩個樂章，引來不少學者和鋼琴家臆測。十九世紀中葉以演奏貝多芬作品聞名的鋼琴家彪羅（Hans von Bülow），便有過一個著名的比喻，認為樂曲的兩個樂章，前者於困境中艱苦奮鬥、後者豁然開朗，充滿冥思般的寂靜，於是借用當時歐洲不少文人關注的印度哲學，將第一個樂章比作充滿困苦掙扎的輪迴，而第二樂章則為超越一切人性醜惡的純真境界，廓然瑩徹，恍如涅槃。這個比喻，或許太多過度詮釋，但如果貝多芬創作此作品時，心中念念不忘康德的哲思，也大有可能於前樂章描繪內心堅守道德底線，於險惡敗壞的環境下苦苦掙扎，而後樂章則是對「自由、平等、博愛」等理念的嚮往和堅持。調性設計，由第一樂章表徵於困苦奮迅的c小調，轉往第二樂章純潔清淨的C大調，也可視為這份理念的提示。貝多芬選擇以一個最簡單的C大調和弦，作為全套三十二首鋼琴奏鳴曲的最後一組音符，實在饒富深意，近乎傳統中國文化所言「返璞歸真」的意趣。

常言道，時勢造英雄。我們也可以說，沒有十八世紀歐洲的時代革命，便沒有貝多芬洋溢奮勇抗爭和勝利精神的作品；沒那樣嚴苛

的父親寄望他成為另一個神童莫扎特而強迫他鍛鍊琴藝，也沒有以超卓琴藝名聞歐洲的貝多芬，寫出如此技巧豐富多變且光彩炫目的鋼琴作品；沒有拿破崙稱帝而背棄法國大革命的理念，也不會令貝多芬將英雄形象從個人的讚嘆擴闊為對高潔人性的歌頌；沒有失聰的痛苦，貝多芬也寫不出如此激盪心弦的音樂境界；沒有對一生最愛的纏綿追思，也寫不出樂曲中深刻的悲痛、孤寂、惦念；沒有當時歐洲自文藝復興之後發展出的新人文主義，也不會令音樂家從權貴走往大眾、從教堂通向人間。

如此等等，都是一個時代框架內的社會氛圍，對人性、良知、藝術、哲思等的啟發。雖然卡爾斯巴德決議之類的政治氣候，不斷於世界不同角落輪番重演，但人性的光輝並未因此而熄滅。從法國大革命序幕揭開到維也納會議的召開，不過短短二十五年，於時間長河中，僅為一瞬間。但偉大藝術就是能夠以芥子領悟須彌、從短暫體現永恆。

貝多芬的鋼琴奏鳴曲是芸芸眾多作品中，最能代表其藝術生命成長的載體。也許，貝多芬作品能深深感動人心，就是他從來本着人性的良知，秉持普世價值的理念，努力不懈地衝破自身殘疾的局限、時代和社會的規限，獲得終極勝利，成就永恆不朽的藝術瑰寶。

塞爾金 (Rudolf Serkin) 一九八七年於維也納，有過一場演奏貝多芬最後三首奏鳴曲的獨奏會。那時的塞爾金已八十四歲，於一場演奏會中背譜演出如此艱深的三首鋼琴奏鳴曲，對體能和精神的挑戰不可為不大。塞爾金的技巧雖已無盛年的凌厲，但對音樂境界的深入、於鋼琴把旋律由心唱出的能耐，卻是這個年紀才能達至，尤其最後一首 Op. 111，不但放出老驥伏櫪的光芒，也像把畢生功力奉獻，把魂魄都掏出以向貝多芬致意，其演出之動人心魄，難以言詮。

○

歷史上能藉一套特別類型 (genre) 作品紀錄一生藝術發展的作曲家，已是鳳毛麟角，尤其該作曲家把生命的跌宕起伏都寫進音樂之內，於該類型上不斷突破求變，更是鮮見。

　　貝多芬的三十二首鋼琴奏鳴曲，正是個中典範，把他少年時從海頓學藝有成的心得，以及在此基礎上不斷推陳出新的孤詣；邁向中年時遭逢耳聾、失戀、與家人齟齬難合的打擊；以至晚年時於寂靜無聲的境界中，寫出直擊心靈深處、衝破形式局限的天籟之音，都囊括其中。聆聽這三十二首樂曲，恍如細讀貝多芬人生的三十二段詩篇，當中不論激昂抑或低迴、優美還是尖銳，所散發對生命的真摯和熱情，即使二百多年之後聽來，依然激盪心靈、令人動容。

　　任何藝術作品的優劣，都不能脫離其時代背景及該門藝術的發展而作評價。今時聽來曲風一致、和聲設計相近的兩首樂曲，可以因為創作年代不同，而有創新與因循之別。貝多芬的鋼琴奏鳴曲，卻是每一首都走在那個時代的最尖端，不但啟發了往後鋼琴音樂的寫作，當中對奏鳴曲式的破格處理，也影響了其他類型的發展；其晚期奏鳴曲，前衛之處，直至二十世紀初，依然有學者及樂評認為離經叛道、艱澀難解，可見其前瞻性與創作力之遠之廣。

　　從時代背景而言，這套寫作年份橫跨四十年的鋼琴奏鳴曲，適值法國大革命前後，而「自由、平等、博愛」標誌這場運動理念的口號，亦成為貫穿音樂作品背後的精神。當此理念已不再局限於法國、十八世紀、革命口號，而成為現代文明的普世價值時，我們今天領受音樂對這份理念洶湧澎湃的熱情、深刻睿智的反思，也能受其熏陶、滋養心靈。音樂照耀出在那樣的大時代背景下，於面對困苦、孤獨等衝擊時，依然閃亮璀璨的人性光輝。由瞬間窺見永恆；兩個世紀前的音

樂，也能讓我們體悟現今制度思想對普世價值的挑戰，矢志為「自由、平等、博愛」精神不懈奮鬥的大愛與堅持。

　　貝多芬三十二首鋼琴奏鳴曲既是他人生的縮影，也是喚醒心靈的一道旅程。

宿命中的激情

　　希臘悲劇令人感到惋惜與無奈之處，往往源於「命運」的無可抗逆，有時甚至是竭盡所能企圖打破宿命的同時，正正是一步一步走進預言中早已預設的軌道。最著名的例子，是索福克勒斯 (Sophocles) 筆下的《伊底帕斯王》(*Oedipus Tyrannus*)。故事中早被遺棄的伊底帕斯，長大後從太陽神阿波羅 (Apollo) 的神諭中，得悉自己將來「弒父娶母」，乃刻意離城出走、自我流浪，卻正因為他努力改寫命運，而令神諭中的預言一一成真。情節的峰迴路轉，讓主角深陷宿命的落網，最後以悲劇終結。

　　亞里士多德 (Aristotle) 於其《詩學》(*Poetics*) 中，解讀希臘悲劇的本質，為「透過憐憫和恐懼，以把情感淨化」。希臘悲劇的「悲劇」精神，不在於塑造悲涼煽情的故事，而是透過劇中急轉直下的情節，讓讀者

對於主角產生憐憫之餘，也啟發他們對命運的深刻體會，令人心得以淨化。

《伊底帕斯王》故事中的「神諭」，表徵不能逆拒的先天局限。生老病死，本身就是一種無可抵抗逃避的人生軌跡。一八八四年夏，布拉姆斯 (Johannes Brahms) 在維也納西南面一個小鎮慕爾蘇切拉格 (Mürzzuschlag) 避暑，期間捧讀《伊底帕斯王》，為之深深打動，啟發他寫成偉大的第四號交響曲 (Op. 98)。當時的布拉姆斯，剛過了五十歲。步過半百之齡，於那個時代而言，也有一種遲暮心態吧。

布拉姆斯不作抗逆的，還有舒曼與孟德爾頌發揚，並由海頓、莫扎特、貝多芬確立的交響曲形式，恪守「絕對音樂」(absolute music) 的音樂語言，嚴拒李斯特、華格納 (Richard Wagner) 倡議的「標題音樂」(program music)。這種近乎「認命」的保守態度，令布拉姆斯矢志從既定局限中尋找新意義，不因循而自限，為作品賦予獨特的音樂生命，把貝多芬建立的短小動機發揮得更為徹底，拓展奏鳴曲式的原型，將發展部和再現部的主題以變奏手法來處理，形成後來荀伯格 (Arnold Schoenberg) 名之為「發展變奏」(developing variation) 的寫作技法，讓樂曲的旋律、節奏、調性轉移、和聲設計等，都變得更為自由廣闊。同時，布拉姆斯以極其緊密的架構建立其交響曲，不同聲部都各司其位，互相呼應、交織成篇，並將貝多芬援引巴赫的理念更作推演，構出嶄新的音樂思路。如此對古典交響曲式的堅持、對創建個人風格的重視，負載承先啟後的沉重壓力，令布拉姆斯花了二十一年才完成他的第一號交響曲，於1876年公演時，代表了他終於在這個音樂作品的範疇內，找到了屬於自己天地的自信。那時的評論，高度讚揚這首第

一號交響曲，認為布拉姆斯把古典交響曲式的生命重燃起來。

八年後，背負着「三B」(Bach、Beethoven、Brahms)[1] 期許的布拉姆斯，完成了第四號交響曲。這首作品被推許為布拉姆斯的樂思、風格、技法最為圓熟的一部作品，濃郁而深沉、苦澀而凝重，卻於三個沉潛氣氛的樂章之間，加入豁然開朗的樂章，猶如從烏雲密佈的隙縫灑進的一線陽光。布拉姆斯以浪漫手法流露一己性情之餘，也從傳統的素材推陳出新，把多樣化的音樂元素予以調和，煥發出遼闊的意象、沉鬱的氛圍，幻起一個既深且廣的音樂世界。如此於不變中尋求無窮變化、從傳統中迸發創意，加上整體鬱悶惆悵的意境，反映了《伊底帕斯王》奮力與神諭周旋、於宿命中謀求自由，最終被命運吞噬的「悲劇」的無奈。正是這種無奈，造就了希臘悲劇的「英雄」特質——一種踏平歧路、偏向虎山行的豪情氣概。所謂的理想，不是毫無規限下的自由發揮，而是於種種範限之中活出奇蹟。

這種平凡中見不平凡、局限中見突破的精神，不一定體現於希臘式的奇情悲劇，卻是刻板生活中溢出異彩的啟迪。法國名廚 Joël Robuchon，做出享譽國際的招牌薯蓉，靠的不是耍小聰明地加入甚麼珍貴食材，而是用最簡單的薯仔、牛油、牛奶，出來的效果卻顯出高手功架；一場馬拉松賽，若無預設的賽程距離、參賽規則，也沒有打破紀錄完成的可能。第四號交響曲就是以海

「3B」由德國作曲家柯內留斯 (Peter Cornelius) 於一八五四年提出，原指「Bach、Beethoven、Berlioz」，至一八八三年才經彪羅 (Hans von Bülow) 修訂為「Bach、Beethoven、Brahms」，將布拉姆斯代替了白遼士。

頓、莫扎特、貝多芬等確立的曲式架構和音樂語法為限，達至音樂史上的另一道里程碑。

第四號交響曲第一樂章，由哀傷的e小調展開。此著名旋律，動機比起貝多芬第五號交響曲那da-da-da-DA的四音符動機還要短小，僅以一組由兩個相隔三度音程的節奏形成，樸素之餘卻跌宕有致，含蓄優美但也如聲聲嘆息，那份濃厚的憂鬱，帶出命運悲劇之慨嘆。然不旋踵，憂傷的旋律即被號角齊響般的木管樂器突如其來地打亂，衍生出新的樂段、截然不同的旋律，原來拉奏開首旋律的弦樂組，亦隨之拉出新的旋律，卻又馬上被一組嘹亮的法國號打斷。如此緊湊的安排，不過是兩分鐘內的段落。樂章往後即繼續有機地衍生下去，時而勾起原來的美妙旋律、時而又被出其不意的節奏截斷。也許，這便是宿命人生所面對的種種無常打擊。

第二樂章以復古的教會調式開展。這種名為「弗利吉安調式」（Phrygian mode），予人莊嚴蕭穆之感，讓人聯想到穹蒼的造物弄人。然而，樂章亦從教會調式轉為小調，細膩而競奏的旋律從木管交由小提琴帶出，復演變為大提琴具力而速度減半的旋律，帶出的精妙的音色變化，使整體的氣氛在遠古的教會調式與現代的調性之間來回穿梭。宿命為古今中外人類恆久面對的命題。

第三樂章為全曲唯一以大調寫成的樂章。由陽光壯麗的C大調帶出的詼諧曲，安插於如此沉重的交響曲中，恍如一張對人歡笑的面具，尤其加上三角鐵與短笛，更添充滿諷刺的弦外之音。

偉大的第四終章，是仿效貝多芬晚期作品對巴赫的致敬，刻意用上帕薩卡利亞（passacaglia）的變奏手法寫成，既復古也創新。布拉姆斯鍾愛巴赫的夏康舞曲（chaconne），亦即與帕薩卡利亞非常相近的舞曲。

巴赫著名的第二號無伴奏小提琴組曲第五樂章的《夏康》(BWV 1004)，布拉姆斯便曾將之改編成單以左手彈奏的鋼琴版，將之獻給他心愛的克拉拉 (Clara Schumann)。於此第四樂章，布拉姆斯則引用巴赫第 150 號清唱劇《上主，我仰望祢》(*Nach dir, Herr, verlanget mich*) 末段的夏康舞曲主題。如此以低音部簡短的不變主題為基調，衍出三十種變奏，然後回歸最初的 e 小調主題，同樣深具萬變不離其宗的意味，無論如何努力改變，始終在不變的宿命基調中徘徊。

對於交響曲這個音樂類型，布拉姆斯至此已臻巔峰，大有無以為繼之感，再無創作交響曲的構思。四首交響曲的調性，分別為 c 小調、D 大調、F 大調、e 小調，剛好是他最仰慕的莫扎特最後一首交響曲《朱比特》("Jupiter," K. 551) 第四樂章的主題 (C-D-F-E)。布拉姆斯大概有意藉第四號交響曲，為他於交響曲的貢獻，劃上一個圓滿句號。

布拉姆斯於一八八五年夏完成全曲寫作後，曾懷疑如此濃重巴洛克風味的交響曲，於那個早已往浪漫風格大步邁進的時代，未必為聽眾與樂評所理解。於一八八五年的十月初，布拉姆斯特於友人家為這首交響曲預先舉行一場雙鋼琴版的首演，但演出後的意見不一，有認為部分樂章過於冗長，也有認為第三、四樂章都應重寫等，更削弱了布拉姆斯對此曲的信心。最後，布拉姆斯稍作修改，於十月底於麥寧根 (Meiningen) 親自指揮其首演。一曲既畢，反應出乎意料地熱切；其後於萊比錫的演出，更是空前成功，布拉姆斯不斷被現場如雷掌聲邀到台前接受他們的嘉許。

然於維也納卻多見對此樂曲的負評，因此直至十二年後，於一八九七年三月，才由歷赫特 (Hans Richter) 指揮維也納的首演。這場首演於維也納音樂協會金色大廳 (Musikverein) 舉行，布拉姆斯亦有出席。觀眾

於每個樂章之後都予以鼓掌致意。其時布拉姆斯以病入膏肓，聽着震天的掌聲，強忍的淚水溢出眼角，潸然而下。一個月後，布拉姆斯便與世長辭。彌留之際，醫生為他遞上一杯萊茵河產的白葡萄酒。布拉姆斯喝了一口，勉力說出最後一句話：「噫，真美！」（Ja, das ist schön!）

他的第四號交響曲就如白酒一樣。歲月雖能把木酒桶內的葡萄醞釀成濃郁芬芳的酒，然酒是好是壞，卻已由那一季陽光雨水以及葡萄品質等決定。不管葡萄收成如何，酒還是要盡力釀好，這是釀酒師的「宿命」。

邊嚐一口佳釀、邊捧讀《伊底帕斯王》，個中滋味，堪比聆賞一場布拉姆斯第四號交響曲的演奏。所謂「聽止於耳，心止於符，氣也者，虛而待物者也。唯道集虛，虛者，心齋也」，人間世者，亦不過如此。

浴火重生

一八九二年前後，德國漢堡正值霍亂大流行。馬勒（Gustav Mahler）的第二號交響曲，就是在疫情蔓延之時誕生的作品。這首名為「復活」的交響曲，由一八八八年開始創作，直至一八九四年才完成。在此期間，馬勒的父母與妹妹相繼離世，他自身亦受各種病痛折磨，加上疫情肆虐，死亡陰霾重重籠罩，揮之不去。

首先寫出的第一樂章，是原題為《送葬》（*Totenfeier*）的交響詩。其時馬勒已完成第一交響曲，然首演的風評甚差，動搖其作曲的信心，故經年未能梳理出第二交響曲的創作方向。

一八九二年，馬勒有感於在布達佩斯擔任匈牙利國家歌劇院指揮後，飽受當地高漲的民族主義紛擾，遂決定接受漢堡歌劇院指揮一職。因緣際會下，讓馬勒能多親就他最崇敬的指揮家彪羅。可是，彪羅雖對馬勒的指揮藝術讚賞有加，卻對《送葬》頗有批評。往後，馬勒

繼續創作此進行曲的第二、第三及第四樂章，但對整首交響曲的方向依然未明。

　　兩年後，彪羅離世。就在他的葬禮上，馬勒聽到以克洛普斯托克（Friedrich Gottlieb Klopstock）詩篇《復活》（*Resurrection*）而譜的聖詠曲後，彷遭電擊，由此領會到如何把各個樂章化零為整。於是把之前所寫的樂章重新改寫，並將以「復活」為主題的第五樂章加以總括，緊緊扣合各樂章的主題。馬勒通過這五個樂章，依次深刻反思人生的幾大議題：死後何去；回顧生前歡愉時光；人生中無義利之所為；如何從無意義的人生中解脫；生命的昇華以及對永恆的希冀。

　　「復活」是生死以外的境界，亦是只有通過生死才能達至的永恆。馬勒將他對死亡的畏懼、人生各種不如意的苦況，都寫進此深具宗教意味的作品。他能完成此曲，固然是啟發自彪羅葬禮上的唱詠，但亦同時有賴彪羅當初的直言狠批，才有後來的置之死地而後生，讓此曲得以神奇地「復活」。是故所言「復活」雖具宗教語境，但不妨以其象徵意義，來檢視生死，甚至擴大涵義範圍——「生死」不僅指生命的開始與終結，亦可視為人生中的得與失、事業的成與敗、時代的盛與衰。

　　浴火重生的鳳凰雖是傳說，然而也是經歷沮喪、淒冷、哀傷、絕望之後，重新發揮的煥然新姿。黎明來臨前的時光最為黑暗，好比《復活交響曲》第三樂章的「死亡尖嚎」（death shriek）；能捱過此境地而活出生命中的另一頁，需要無窮的信心和勇氣。2003年，大病初癒的阿巴多（Claudio Abbado）選擇以此交響曲作為於琉森復出演奏的曲目，親身示範於現世「復活」的奇蹟，亦為此曲留下一個不朽的偉大錄音。

慢慢長夜領會《時間終止四重奏》

捧讀瑞貝卡・莉欽 (Rebecca Rischin)《為時間終結而作：梅湘四重奏的故事》(*For the End of Time: The Story of the Messiaen Quartet*) 一書，是一次大開眼界的經驗。此書研究法國作曲家梅湘 (Olivier Messiaen) 的《時間終結四重奏》(*Quatuor pour la fin du temps*)，是二十世紀最傳奇的音樂作品之一。

根據梅湘的說法，這首共八個樂章的室內樂作品，乃他於一九四○年被德軍關押至哥利茲 (Görlitz) 戰俘營期間構思和創作。梅湘初抵戰俘營時，跟其他戰俘一樣，被勒令全身脫得精光，但他即使全身赤裸，依然死命守護隨身攜帶的幾本袖珍版管弦樂總譜，當中包括巴赫 (J. S. Bach) 的《布蘭登堡協奏曲》(*Brandenburg Concertos*)、伯格 (Alban Berg) 的《抒情組曲》(*Lyric Suite*) 等。目睹梅湘拼死抗命的德軍軍官，竟然對他萌生敬意，後來知道他是著名作曲家後，更加以善待，不但豁

免其勤務，還提供紙筆、另置營房，鼓勵他專心作曲。戰俘營飢寒交迫的日子裏，梅湘輾轉遇上單簧管演奏家阿科卡 (Henri Akoka)、大提琴家巴斯奇耶 (Étienne Pasquier)、小提琴家勒布雷 (Jean Le Boulaire) 等同被俘虜的戰俘。

梅湘是虔誠天主教徒。一天，他受到《若望默示錄》(*The Book of Revelation*，亦作《啟示錄》) 一段文字啟發，開始構思這首為鋼琴、單簧管、大提琴、小提琴而寫的四重奏作品。半年之後，這首作品在一個寒風徹骨的冬夜，於戰俘營內首演，由梅湘親自擔任鋼琴部分的演奏。四位音樂家能用以演奏的，是一把只餘三根弦線的大提琴、一把臨時找來的小提琴、一台部分琴鍵按下去後會被卡住的直身鋼琴，和一支按鍵被燒至部分熔化的單簧管。他們衣衫襤褸地以殘破的樂器，為塞得水泄不通的營房內五千觀眾，傾盡全力完成了此曲首演。觀眾雖來自不同階層，不少甚至從來未接觸過室內樂，但全都靜默專注、屏氣凝神聆聽近一小時，樂聲打進每個觀眾心底，讓梅湘感受到「之前從未有過被這麼專注聆聽的經驗」。首演後約一個月，梅湘獲釋，被遣返法國，於巴黎音樂舞蹈學院獲得教席，並舉行了《時間終結四重奏》的巴黎首演。如此傳奇，由作曲家親自娓娓道來，無疑增添上一份可信性。

莉欽此書，帶領讀者走往法國巴黎、尼斯等地，訪問多位曾於哥利茲戰俘營參與《時間終結四重奏》首演演出的音樂家或其家人、出席首演的觀眾，抽絲剝繭地重現此樂曲的創作和首演過程，力陳梅湘所說種種悉為誇誇其談：單簧管未曾損壞、樂曲不可能於只得三條弦線的大提琴拉出、樂曲部分概念於梅湘關進戰俘營前早已萌生，甚至出席的觀眾數目，也只得二三百人。然而，莉欽的田野調查，非旨在戳破神話，而是引領讀者思考梅湘版本故事的意義，如何上契超凡脫俗

的宗教體驗，下啟絕望迷失的悠悠眾生。整首樂曲的精神面貌，不再局限僅為戰俘營內的絕望者重新燃起希望；對於世間任何時間受困於無盡黑暗者，此曲亦為他們示以永恆的寧謐。

曲題所謂「時間終結」，其實一語雙關，既指天主教信仰中時間不復存在的永恆之境，同時也是樂譜上節奏和節拍，以嶄新而具創意的作曲技法，透過對調式（modes）的運用、對印度音樂塔拉節奏的借鑑、對猶如「回文」（palindrome）之「不可逆行節奏」（nonretrogradable rhythms）的設計等，把音樂上的時值抹掉。甚至樂章數目為八，也與《創世紀》「七天創造」之說有關，以「八」來表徵通往永恆的新天新地。然而，寓意如此深遠寬廣、技法如此別出心裁的一首作品，就如一篇艱澀的學術巨著，不易為普羅大眾消化或理解。

梅湘編撰的故事，強調樂曲從無到有，完全依仗當時湊巧出現的條件造就，而且即使條件於凡庸眼中有着千瘡百孔的缺陷，若盡心盡力以圓滿之，往往能達至超越我們想像的絕美之境。也許，梅湘執意誇談此曲創作與首演，就是通過這樣一個充滿轉折的傳奇故事，勾起世人對此曲的注意，間接滲出宗教語境，揚起福音，令《時間終結四重奏》猶如一闋無言的「默示錄」。整個創作和構思的故事，無非是一寓意而已。

這部四重奏模仿鳥兒蘇醒時競唱的聲音，是梅湘寄懷對大自然的敬意、對鳥聲的熱愛。值得令人深思的，是以管弦樂器模仿自然之聲的意義。想當然引生的疑問，是如此大費周章模仿，何不直接往聽夜鶯歌聲？然置心樂曲，不難體會梅湘以無限多變的鳥聲，衍為有限樂譜音符的做法，可藉之讓聽眾通過有限的樂聲，寄心無限的穹蒼，於困滯中得見解脫，於壓迫際感受自由，以至於時間流逝之間體會時間終結的永恆。

有關西方古典音樂的文字，報刊雜誌所見，往昔一般以評論唱片或演奏會為主，此外尚有簡介作曲家及其著名作品的導讀書籍；另一邊廂，僅於象牙塔內為專研音樂學的學術著作，精微深入剖析作曲技法、和聲設計、寫作背景、作品寓意等，大都需要一定程度的音樂學知識才能讀通。近二十年，漸漸多了一些普及音樂著作，為上述兩端之間架起橋樑，例如劍橋大學出版社的 *Cambridge Companions to Music*、*Cambridge Music Handbooks* 等系列，悉由音樂學者撰寫，寫法深入淺出，移除艱澀繁瑣的門檻，輔佐讀者直接細味作品的神髓；另外尚有非音樂學者，以哲學、人文、歷史等角度作為切入點，深研偉大音樂作品，此如 Eric Siblin 的 *The Cello Suites: J. S. Bach, Pablo Casals, and the Search for a Baroque Masterpiece* 便是一例，同樣可讀性甚高。前者可謂入乎其內，後者出乎其外，為推廣和普及古典音樂，留下精彩的文字紀錄。莉欽此作，卻能兼具兩者之美，委實難能。

莉欽是俄亥俄大學的教授，也是著名單簧管演奏家，故其寫作有關《時間終結四重奏》，不但具備音樂學研究的紮實工夫，亦能從單簧管演奏的角度來分析樂曲的特色。此書架構同樣分作八章，與樂曲配合得絲絲入扣，組織嚴謹、研究詳盡，其生動活潑的文筆，令文字讀來毫不枯燥，無縫結合音樂學的分析、歷史背景的重塑、近乎新聞工作的獨家採訪、恍如小說寫作般描繪細緻的文筆。最後一章，追尋幾位參與《時》曲首演音樂家日後的發展，命途各殊，讀來竟有餘音裊裊之感。樂曲與書，一者出世，一者入世，意外地能相融為一。

梅湘寫成《時間終結四重奏》，依賴許多客觀條件湊合；從另一角度來看，也是他憑其慧見、天賦，以及信仰與堅毅，才能把貌似並無關聯的條件整合出一首絕世佳作。此外，梅湘於戰俘營獲特別優待，其後甚至得德國軍官幫忙偽造文件，始得及早獲釋，如此種種，對他

來說自有宗教上的意義。然對非教徒而言，梅湘身處絕望困境之際，能拋開小我的畏懼，全情投入以完成其大我，並以其獨有天賦安慰其他同處營中的戰俘，也是一份深刻啟迪。

　　《時間終結四重奏》不是家傳戶曉的一類曲目，但二○二一年適逢此曲問世八十周年，世界各地亦見有紀念演奏會的籌辦。八十年後的今天，世界上仍然有地方長夜漫漫、牢籠處處。這首四重奏，是燃點希望的一點火光。火光未必照出平坦的前路，卻足以照亮內心的靈知。

風流人物

還看今朝

由朱曉玫一席話激起的思想漣漪

　　二〇一四年夏，答應替香港大學繆思樂季（MUSE），跟旅法鋼琴家朱曉玫做一個電話訪問。但在一個星期六早上與她談過一個多小時以後，卻遲遲未能下筆，原本只是因為不想以問答形式來整理這次的訪談，但又一時想不到適合的文體。朱氏多張唱片的附冊，都總有一個有關該唱片曲目的問答記錄。再多一篇類似的訪問稿，對熟悉這位鋼琴家的樂迷而言，便顯得太也形式化了。

　　可是真正令我兩個星期還提不起筆的，是與她通電話後兩天，在香港掀起翻天覆地的變化。在那所謂「大是大非」的時候，對部分人來說乃勿容置疑的「大是」，卻可以是另一些人口中的「大非」，傳媒觀點各走極端、社會嚴重撕裂；即使在個人層面，亦有社交媒體上的 unfriend 潮。這已超過黑白對錯的分野，而是非黃即藍、非抗爭即維穩，雙方劍拔弩張，皆膨脹得容不下兩者之間的任何立足處。在此當

下，對於一位中國鋼琴家從法國來香港演奏一首兩百多年前的巴赫作品，還值得我們關注嗎？Who cares？

其後想到，歷史上最偉大的藝術作品，許多都不是在個人或社會最得意順遂、風和日麗的環境下寫成的。貝多芬的第三號交響曲，醞釀於法國大革命之時；馬勒的交響曲，不少都創作於種種逆境與死亡的陰霾之下。不論是文學、畫作、哲學等，都有一種共同點，就是把人生的歷練昇華為高潔的藝術與思想。這些不朽傑作所以能歷久不衰，正在於其對後世的深刻啓發，令我們不論面對順緣或逆境，都可以由主觀而狹隘的判斷中超脫出來，從中領略生命意義、生活真諦。當社會被空泛的口號引導至極端，更需要我們把思緒沉澱下來，冷靜探索前面的道路，且由「黃」與「藍」以外，感受斑斕繽紛的人生色彩。這也許就是一向被認為毫不實用的人文學科的實際意義。

那倒不是說凡喜歡聽古典音樂的，其情操都高人一等。這份興趣究竟只是一份對聲響的沉溺、對傳奇或當紅演奏家的追捧，抑或是得其薰陶啓發，而對人生衍生出別一樣的感悟、培養出高貴的情操，都是聽者自己的修為。我們可以做到的，就只有盡量把自己的所知所學，對年輕一輩加以灌溉；當然，真能潤澤他們的心靈，肯定需花無窮心血。但我們豈會介懷他們是否「省油的燈」？為人父母師長的，只會在意自己的油是否足以燃亮他們的生命。

是故一場巴赫音樂會，可能比起各別媒體加重社會分化的偏頗報道，來得更為實際——尤其是演奏者本身是飽經文革創傷後，於國際建立起崇高名聲的一位鋼琴家。

筆者幾年前遊巴黎時，逛過Fnac等當地唱片連鎖店，見到朱曉玫的多張唱片都放在古典音樂部門最當眼位置；她推出巴赫《賦格的藝術》

的新錄音，如斯艱澀的一首大曲，竟然甫推出便登上古典唱片暢銷榜的榜首，並旋得權威法國音樂雜誌 *Classica* 頒發為年度最具震撼力唱片大獎 (Choc de l'année, 2014)；此外，她灌錄的《郭德堡變奏曲》(*Goldberg Variations*)，更是長期熱賣。甚至她以法語寫成的自傳《河流與她的秘密》(*La Rivière et son secret*)，亦是當地的暢銷書，其後也有英譯版問世。說朱曉玫是法國當今古典樂壇的 "living legend"，絕不為過。但她的成功實在得來不易。

有關朱曉玫如何熬過文革，以及她往後於香港、美國、法國的經歷，都詳細寫於她的自傳，在此不贅。值得一提的是，她的成名，就是源自她寂寂無聞之時所灌錄的《郭德堡變奏曲》。那時，她還得到處借貸，籌夠五萬法郎，才得以讓那間面臨倒閉的唱片公司完成製作她的錄音。這筆欠債，好幾年下來才得清還，而唱片卻仍是乏人問津。

不過，朱曉玫手下的《郭德堡變奏曲》畢竟別樹一格，感情澎湃卻又出奇的灑脫幽默，既入乎其內地帶出各各變奏獨有的情感色彩，亦出乎其外地逍遙闊達，清新雋永、言而有物。比起許多「後顧爾德時代」的詮釋，特別顯出其自家風貌 —— 她不像普萊亞 (Murray Perahia) 或揚多 (Jen Jandó) 那樣帶有濃厚顧爾德的影子，亦不似席夫或休伊特 (Angela Hewitt) 那樣為巴赫裹上打磨精緻的糖衣。朱曉玫的演奏，讓我們認識到巴赫不屈不撓的堅毅精神，以及超脫自我縛束的豁達性情。因此，唱片於多年後，就如陳年的上佳波爾多葡萄酒一樣，漸漸為人稱許傳誦而得知音收藏，成為此樂曲逾百錄音之中，最受好評、最為暢銷的其中一張。

我按耐不住自己的好奇心，唐突地問朱曉玫有否聽過顧爾德的錄音。我得到的是非常真誠的回答：當然有，而且不止是顧爾德的，其

他版本的錄音也盡量多聽，只是聽過後把它們都一一忘掉。這種類似「坐忘」的境地，大概只有對道家思想有深切體會的人才能做到。齊瑪曼（Krystian Zimerman）當年聽過荷洛維茲的李斯特《b小調鋼琴奏鳴曲》錄音後，十年不敢碰這首樂曲，就是由於荷洛維茲的風格強烈得猶如夢魘一樣揮之不去，難以建立個人對此曲的詮釋。然顧爾德對詮釋《郭德堡》的影響，又怎會不及荷洛維茲的李斯特奏鳴曲？

能為一部已被詮釋過千萬遍的作品賦予嶄新而具說服力的境界，真的談何容易。此中不能缺少的，是演奏者本身的文化素養和人生歷練。跟朱曉玫交談，當會發現她最為在意的，就是從演奏中所投射出來的文化氣息。也是這個緣故，她也特別因為文革對中國造成的文化斷層，深感嘆息；即使有年輕中國鋼琴家走上國際舞台，由於缺乏文化長養故，他們的演奏還是空洞而綻放不出藝術的異彩。

那是朱氏自抬身價的豪語嗎？恰恰相反，她對於自己成長於那滿目瘡痍之時代，似有無限感概，尤其對她那一代人普遍缺乏優秀的文化熏陶，更是引以為憾。話雖如此，交談之間實不難發覺朱曉玫對西方的建築、文學、畫作，都有認識，以至如里昂哈特論證巴赫《賦格的藝術》（*The Art of Fugue*）乃為鍵琴而寫等等殿堂級的音樂學論著，亦有涉獵。說自己「讀得書少」，只能理解為朱氏「學然後知不足」的喟嘆而已。

朱曉玫雖長居法國，但對自己是「中國人」的身分認同，卻尤為深切。對於中國傳統文化的思想，也有其個人洞見。正是這份洞見，讓她的琴音展現出無窮的動力、超然物外的灑脫、真摯的情感、通透自然的音色。

以《郭德堡變奏曲》及《賦格的藝術》兩首巴赫的大曲為例，朱曉玫認為雖然那是德國文化的結晶，但當中展露的境界，卻分別與《道德經》

中「反者，道之動」以及易學裏面「生生不息」的智慧，深深扣緊。於她而言，以中國文化作為詮釋巴赫的底子，沒有半分忸怩不當。她認為道家的境界，其實跟巴赫的音樂沒有兩樣。例如《賦格的藝術》以幾個簡單音符而幻化成十四段不同形式的賦格曲與四段卡農曲，便深具道家所説「道生一，一而二，二而三，三生萬物」的神韻；《郭德堡變奏曲》最後重返開首的詠嘆調 (aria)，對她而言也別具道家「消息盈虛，終則有始」的理念。

　　我故意提及休伊特於宣傳她晚近灌錄的《賦格的藝術》時，曾説過此曲艱深，《郭德堡變奏曲》與之相比，便顯得非常「兒戲」("child's play")，問她又如何理解兩曲的分別？朱曉玫聽後，哈哈大笑，説她自己也曾把《賦格的藝術》與兩卷《平均律鍵盤曲集》相提並論，認為前者猶如吃力地在陡坡上走，後者則如履平坦大道，如是道出征服《賦格的藝術》是何等艱難，可是若因此而貶低《郭德堡變奏曲》為「兒戲」，則究為不妥。她認為《郭》與《賦》兩曲比較，所不同者，以《郭德堡》為生命中高低起伏、憂悲喜樂的縮影，有如一首人生交響曲，當中蘊藏着各種情感，包括苦難、委屈、幽默、喜悦等；《賦格》則已超越人的境界，也已脱離凡人對「美」的狹義追求，當中的意境非常的充實而無樊籬，可姑且稱之為「神」的境界。二者，是人生層次上的分別。

　　此番見地，我認為遠遠超越學院派的識見；她的彈奏，也不是現今注重洗練技巧、詮釋正確那種一板一眼的彈法可以攀比。誠然，她的技巧絕非毫無瑕疵，但她注重的，是形而上的音樂境界，而非形而下的人工完美。因此，當朱曉玫提到她喜歡的演奏家，都是費雪、舒納堡、塞爾金等上一個世紀的大師時，便毫不讓人意外。她認為二次大戰前後活躍的那批音樂家的演奏，特別富有人文氣質，而且都不以營造膚淺的旋律美感為尚，演奏帶有一份真誠，有如聽他們夫子自道似的侃侃而談，

無半分造作之態，這才是她嚮往的音樂境地。她謙說距離這樣的境界還遠，但我們聽她演奏，卻不難找到上世紀黃金時代眾位大師那種造句猶如順手拈來的神髓。她彈琴時，也一如許多上一輩的大師，總是要有觀眾才能進入狀態，即使為唱片公司錄音，也需有聽眾在座，因為她於演奏時，很能直覺地感受到自己的彈奏能否與聽眾交流，而他們又是否能被自己的演奏牽引和打動。她對一次成功演奏的期許，不是如雷的掌聲，而是滿場觀眾都全情投入時的那份寂靜。

這種境地，朱曉玫二〇一四年於德國萊比錫巴赫音樂節 (Leipzig Bach Festival) 假聖多馬教堂 (St. Thomas Church) 舉行的一場《郭德堡變奏曲》演奏，便達到了。觀眾都屏息沉醉於她幻舞起來的音樂造境中，渾然不覺一個多小時的逝去，一曲既畢，才被喚醒過來，靜默良久，震動屋瓦的掌聲始徐徐響起。是時有觀眾獻花，她接過後，二話不說即轉過身來，把花獻往鋼琴後方教堂中殿那塊標誌着巴赫安葬此間的石碑，然後深深一鞠躬。她的謙卑和真誠打動了在座的每一位，嘉許的掌聲與喝彩聲登時更為響亮。這一幕令我莫名的感動。

巴赫的音樂，令朱曉玫着迷之處，還有其精妙的對位法和複調結構。音樂沒有所謂「一鎚定音」，總是有條不紊地讓樂聲流注於聽者心靈。《郭德堡變奏曲》所重的複調曲式，呈現多聲部的同時競唱，好比人生中扮演的不同角色，以及社會容許不同意見百花齊放。而且，澎湃動人的樂聲，都是以理性的巧妙對位為基礎，由此建構出理性與感性絕妙平衡的音樂境界。激情，還需智慧來疏導。巴赫一生都在對權貴的抗爭中渡過，其作品卻以理性和良知 (如對穹蒼的虔敬) 為基調，閃爍着人性的光輝。最近社會太多扭曲理性、甚或缺乏人性的聲音，這份對複調音樂的哲思，正是值得我們深刻反省的。

「禮崩樂壞」聽巴赫

此前應香港大學繆思樂季之邀，為旅居法國的鋼琴家朱曉玫來港舉行的首演獨奏會，做了一個訪問。其時正值雨傘運動展開的初期，社交網絡上壁壘分明，媒體也往黃藍兩邊靠攏，社會嚴重撕裂。往後只見撕裂加劇，黃藍兩營之間的鴻溝更深。於二○一六年見到一個以「香港管治：禮崩樂壞？」為題的論壇，然則「禮崩樂壞」控訴的，是政府近年的管治能力、法治質素，抑或是宣誓風波中被DQ資格的議員、立法會上擲蕉撒溪錢粗口橫飛的行為？論壇主辦方的政治背景，似乎劍指前者，但有趣的是，這似乎跟「禮崩樂壞」的原意背道而馳。

「禮崩樂壞」固然可引伸為對社會秩序混亂、人心不古、道德淪喪的嗟嘆，但它原來所指的，則是對禮樂制度的破壞。西周時期制定的禮樂，採「節樂」以替「淫樂」，令貴族不因「淫樂」耽誤政事；至東周後期，周室衰弱，各國諸侯紛紛脫離禮樂約束，是即所謂「禮崩樂壞」的局面。無可否認，通過樂舞形式的規範來結合禮教，這樣的禮樂制度

確有建構社會秩序的功能。但隨着對禮樂的踵事增華，施行禮樂制度演變為鞏固封建階級制度的工具，令社會階級劃分井然，不敢踰矩，不啻為管治人民思想行為的利器，建制色彩極濃。因此，當一個推動自由民主、公民實踐的機構，提出香港管治是否已淪為「禮崩樂壞」之問，實在令我大惑不解。主辦機構提倡的，不應就是對專政桎梏的擊潰，以達社會平等自由等的民主理念嗎？

因此，對「禮崩樂壞」不宜就其字面意思而過早予以價值判斷。為利為害、是損是益，還須視乎實際社會環境而定。西方也不是沒有經歷過「禮崩樂壞」的時代。中世紀時的歐洲，神權獨大，音樂、藝術、文學、法律、教義等文化領域，都受宗教思想規範。音樂創作，由單聲部的葛里格聖詠，到多聲部的奧干農（organum）和經文歌（motet），都為教會服務，可說是歐洲奉行「禮樂制度」的時期。至十四世紀末文藝復興時期，人文主義抬頭，藝術創作不再以「神」為中心，風格和內容都朝向展現文化風俗、入世感情。其風潮之大，甚至一度令教廷頒下不許俗歌流入教堂的禁令，猶如中國周朝對淫樂的貶抑。唯文藝復興的發展銳不可當，宗教音樂也演為更為貼近世俗，聖俗之間的分野變得模糊，技巧上也愈益繁複精巧，展現華麗多變、感情豐富的新氣象。後世稱此為「巴洛克」（Baroque）風格，並以巴赫作為此時期成就最高的作曲家。歐洲社會的「禮崩樂壞」，成就了巴赫以及往後古典音樂的發展，為人間帶來無數深邃廣大、抒發人類內心靈性感情的不朽作品。

中國文化的發展，卻朝另外的方向邁進。中國傳統文化中不是沒有人文精神，但在儒家思想為主導的發展下，卻更注重把「人本」概念納入建構出來的社會秩序當中，以道德意識籠罩一切，漸漸成為一種獨特的文化。謙和持中、敬老尊賢等思想固然陳義甚高，但在實踐

上，卻難免墮入尊因循而賤創新的保守意識型態。筆者近日稍稍觀看了兩個有關飲食的電視節目，對於中西文化的某些差異，便感慨很深。其一為《舌尖上的中國》，看到的一集，據說一對夫婦開的那家街邊麵檔，遠近馳名，而一位中年男子便花了好幾年時間，向這對夫婦學做那碗麵。鏡頭下的這位男子，畢恭畢敬地向夫婦倆端上他做的麵，夫婦夾起一箸，嚐過後便含糊批評一下，顯示還未及格。另一節目，則是 *MasterChef Junior*，一連追看了幾集，看到那些八、九歲的小朋友，刀法嫻熟、技巧精煉，即席就臨場提供的食材，在限定時間內製作出菜式並設計擺碟賣相，創意爆棚，心智活潑，毫無包袱。兩者並觀，令我慚愧至極，對於自己九歲和六歲的兩個孩子，從來不敢讓他們入廚舞刀弄火，生怕切損燙傷，其實是對他們的不信任。這種對年輕一輩的不信任、對既定規則的維護遵從，更下劣者，甚或對知識技術的懷寶自秘、藏私不傳，幾成中國傳統看待文化傳承的夢魘。

巴赫雖極力捍衛巴洛克的音樂風格，把這門藝術綻放出最高潔的光彩，卻也有教無類，從不藏私；對兒子紛紛嫌捨巴洛克而鑽研嶄新的洛可可風格，亦予以鼓勵和尊重，未曾因家法傳統而加以阻撓，幾位兒子也因此成為獨當一面的作曲家，對後來古典時期的發展亦有深遠影響。這是西方「禮崩樂壞」下呈現獨特文化傳承的寫照：對傳統尊重的同時，不妨礙創意的發揮，於教會聖樂的模範以外開拓出深具人性感觸的入世作品。當中，也透露着對年輕一輩的信任。寫給兒子的四部《鍵盤練習曲集》（*Clavier-Übung*）——《郭德堡變奏曲》是其中的第四部——技法多變、感情豐富，也是對兒子演奏能力的肯定。

今次再為港大繆思樂季，與來港舉行獨奏首演的尚隆多（Jean Rondeau）進行訪問。跟二〇一四訪問的朱曉玫一樣，尚隆多也來自法

國，同樣是在香港大學的 Grand Hall 演出，演出的都是巴赫的《郭德堡變奏曲》。為了這個訪問，擬定了兩組問題，一組有關尚隆多個人如何看待羽管鍵琴 (harpsichord) 這種已被淘汰的古樂器，另一組則有關演奏曲目《郭德堡變奏曲》。一星期後，收到尚隆多經理人傳來他的回應，只見第一組問題的答覆，至於《郭德堡》那一組，則説是「選擇不答」。我看後哈哈大笑，暗罵了一句「年輕人」，對自己演奏的唯一一首樂曲都隻字不提，叫我如何完成這篇訪問稿？但回心再想，自己期望的，究竟是甚麼呢？音樂家具備這種不輕言妥協的「風骨」，有何不妥？

事實上，對於這位「九十後」的年輕音樂家，在極度萎縮的古典音樂市場內，竟然選上了羽管鍵琴這種已被現代鋼琴淘汰近兩百年的樂器來開展他的音樂事業，也不得不佩服他的膽量和勇氣。這就是法國人的浪漫嗎？一頭蓬鬆的尚隆多，言談舉止透着一份隨意、自傲、優雅、深情；二〇一六年發表他第二張專輯 Vertigo 時，他在一台十八世紀的羽管鍵琴前彈奏的照片，甚至是赤着腳的。不帶半分矯揉造作的性情，完全表現於他的音樂之中。但最令筆者詫異的，是尚隆多竟有能耐把很多時聽來冷冰冰的羽管鍵琴，彈得時而深情悸動、時而激情澎湃，無拘無束、溫煦感人，甚至能令撥弦裝置的樂器歌唱，絕對是從未聽過的羽管鍵琴演奏，無怪乎自二〇一二初出茅廬的他，已連年獲頒幾項音樂大獎，而二〇一五、二〇一六推出的兩張專輯，都好評如潮，邀約不絕。除羽管鍵琴外，尚隆多亦擅於鋼琴上演奏爵士音樂。在鋼琴彈奏的近代作品，與羽管鍵琴演出的巴洛克音樂，猶如南轅北轍，卻出乎意料地互相輝映，讓尚隆多的古琴演奏亦具備爵士樂的即興韻味。這亦正好印證了「甚麼樣的文化氛圍孕育出甚麼樣的文人和藝術家」這句話。

跟尚隆多的文字交談中，感覺到一份毫無包袱的逍遙。選擇羽管鍵琴，只因為對這樂器的聲音有着一份難以言喻的喜愛和觸覺，僅此而已，不像蘭多絲卡矢志復興羽管鍵琴那樣的雄心壯志。他的詮釋也沒有甚麼合乎歷史原真性之類的傳統負擔可言，總之我手彈我心，忠於一己性情。比較那些削尖腦袋、拼命追求所謂「歷史真確」的巴赫彈奏方法，而置音樂本身於不顧的學棍樂棍，尚隆多隨心隨性的姿態來演奏巴赫，無疑就是一種「禮崩樂壞」。問題是，我們如果持着這種守舊心態，還願意聆聽年輕人的聲音嗎？

年輕人的聲音告訴我們的，不是距離傳統有多遠，而是將來的世界會是如何。

筆者自詡為半個《郭德堡變奏曲》專家，對樂曲的歷史、文本、寫作、詮釋，都有深入研究。雖曾聽過逾百錄音、十數場現場演奏，也難以想像尚隆多指下流瀉出來的，會是怎樣的一番光景。我相信以巴赫的才情，以其超卓的琴技、喜作即興演奏的豪邁本色、對學生的關顧，應對尚隆多的《郭德堡》演奏甚感興趣。能有開放信任的氣度，不以萊昂哈特、蘭多絲卡、羅斯（Scott Ross）、寇克帕萃克等建立的經典詮釋規模為前設、不以「禮崩樂壞」為禁防，來融入年輕演奏家所欲表達的音樂世界，那才是真正的「Bach‧Connect」。

歡迎，杜達美

　　二○一七年的古典樂壇，政治氣氛似乎特別濃厚。七月份，戴上歐洲聯盟旗幟襟針的鋼琴家列維特，於英國著名的BBC夏季逍遙音樂會 (The Proms)，彈出李斯特改編貝多芬第九號交響曲的「歡樂頌」作為「安歌」(encore)。這首貝多芬家傳戶曉的樂曲，自九十年代初已被用作歐盟盟歌，由一直批評英國脫歐不遺餘力的列維特彈出，其政治含意可謂不言而喻。這場音樂會旋即受到不少媒體報導，也牽起了支持和批評的兩極聲音。誰料翌日，巴倫波恩 (Daniel Barenboim) 指揮完一場純英國作曲家作品的演出後，也對着全場觀眾發表一番講話，謂擔心分離主義日趨白熱化，呼籲團結以及尊重歐洲文化的大同。巴倫波恩不愧為老江湖，連在台上演說也具壓場感，節奏掌握極佳，適時散發幽默感，短短八分鐘內贏得多次如雷掌聲。巴倫波恩雖明說這不是政治宣言，但其隱喻卻也明顯不過，是故互聯網上的抨擊亦更為猛烈。

批評者認為兩人不應把音樂政治化，也有指責兩位演奏家「騎劫」了BBC這個音樂會平台，令本應不具政治立場的逍遙音樂會，蒙上了反脫歐的色彩。

然而，音樂與政治真能劃清界線嗎？

到八月份，指揮家杜達美（Gustavo Dudamel）率領委內瑞拉國家青少年管弦樂團原定於九月的美國巡演，忽然被迫取消。然後，到了上星期，連十一月的亞洲之行（其中包括香港藝術節演出的全套貝多芬交響曲），也告取消。事緣委國近年爆發一浪接一浪的抗議活動，政府不斷鎮壓，至五月份一名「系統教育計劃」（El Sistema）的小提琴學生 Armando Cañizales Carrillo 於衝突期間死亡，作為這個「系統教育計劃」活招牌的杜達美，亦打破緘默，公開呼籲總統馬杜洛（Nicolás Maduro）「聆聽人民聲音」。馬杜洛下令不許國家樂團出國演出，巡迴之旅自然無法成行。雖然古典音樂在北美，已不再像半世紀前那樣受到公眾的高度關注，但音樂會被取消一事既與政治掛鈎，還是得到傳媒廣泛報導。

媒體的「造神工程」，威力實在不容小覷。在杜達美於 Facebook 發表聲明後，《洛杉磯時報》（*Los Angeles Times*）立即以長文解說杜達美雖一直不談政治，唯到此關頭，亦不再沉默，責成委國政府正視暴力打壓的情況；[1] 兩天後，同報還有另文報導這位洛杉磯愛樂（Los Angeles Philharmonic）的音樂總監，把即將演出的舒伯特交響曲音樂會獻給那位遇害小提琴學生，作為表達他

[1] Mark Swed, "Gustavo Dudamel Has Tried to Stay Out of Politics. Now, He's Demanding Action in Venezuela," *Los Angeles Times*, May 4, 2017. http://www.latimes.com/entertainment/arts/la-et-cm-gustavo-dudamel-interview-20170503-story.html.

2　Mark Swed, "Column: Dudamel Dedicates Concert to a Slain Student in Venezuela—And Opens a New Chapter with the L.A. Phil," *Los Angeles Times*, May 6, 2017. http://www.latimes.com/entertainment/arts/la-et-cm-gustavo-dudamel-venezuela-schubert-20170507-story.html.

3　Geoffrey Baker, *El Sistema: Orchestrating Venezuela's Youth* (Oxford: Oxford University Press, 2014).

「措辭最嚴厲的聲明」。[2]各國的媒體也一窩蜂地作出相類報導。馬杜洛對他的打壓，亦令杜達美由一位指揮天才，一夜間被冠上了民主和人權鬥士的光環。

然而，委內瑞拉的亂局，由經濟上的惡性通脹，到民生上的食糧藥物極度短缺和暴力罪案不斷，以至政治上的憲政危機，都是長期積累的問題，非一時所致。杜達美多年來一直採取不涉政治的態度，公開宣傳自己沒有政治立場，也惹來不少批評。事實上，整個「系統教育計劃」，雖說有着崇高理想，以普及免費音樂教育來防治基層家庭青年陷於毒品及偷盜等罪行，但英國學者Geoffrey Baker近年的深入研究，指出該項計劃的成效，不乏言過其實之處，真正能得其惠的，往往也不是貧困家庭，而且涉及獨裁、過分操練、性別歧視等問題亦不少。[3]整個「系統教育計劃」，實際上也是委內瑞拉對外展示文化軟實力的一種政治工具。杜達美作為這個計劃成立四十多年來最成功的代表人物，自然無可擺脫政治。所謂「政治中立」、「不談政治」之言，極其量只能算是一廂情願的美好願景。

杜達美本身固然天才橫溢，二十三歲便接管成為洛杉磯愛樂的音樂總監，實在殊不簡單，但其發展和成功卻也不能抹掉前總統查維茲 (Hugo Rafael Chávez) 對他的支持和資助。即使自二〇一四年因反對委國政府經濟政策導致以百倍計的通脹率、物資嚴重短缺、暴力犯罪率飆升等而爆發連串示威抗議活動，杜達美對國內情況依

然沉默，「委內瑞拉之春」爆發初期，還為政府指揮音樂會。二〇一五年，他於《洛杉磯時報》發表了一篇題為〈我為何不談委內瑞拉政治〉的文章，[4] 用詞委婉，一方面「被示威者深深感動，即使並不同意他們所有的見解，亦感受到他們的熱情，且聽到他們的心聲」，另一方面則謂「即使不一定同意他們所有決策，仍尊重委內瑞拉的執政者」，並堅持「沒有政治立場」，希望「系統教育計劃」不要成為政治分歧的犧牲品。二〇一七年四月初，有「系統教育計劃」的學員前往排練時，路過抗爭據點而被暴力拘禁，杜仍堅持默不作聲，惹來輿論不少抨擊。其後於四月底上載的一個視頻，他所作的首度回應，還只是「呼籲執政者尋找可行方法，化解委內瑞拉面臨的危機」；直至五月的抗議活動，軍警鎮壓導致幾十人喪命，還包括了「系統教育計劃」學生，這才不得已公開「揚聲反對暴力、反對任何形式的鎮壓」，並點名要求總統及委國政府聆聽人民聲音。[5]

　　"Welcome to politics, Gustavo Dudamel"，這句半帶調侃的開場白，就是馬杜洛對杜達美的公開回應。說此為「調侃」，因為馬杜洛深知整個「系統教育計劃」從來都是他的政治籌碼。當委國經濟陷於水深火熱之際，馬總統仍能撥出九百萬美金予杜達美領導的國家青年樂團作世界巡迴演出之備，另聘著名建築師 Frank Gehry 於委國拉臘州（Estado Lara）首府巴基西梅托（Barquisimeto）興建以杜達美名字來命名的音樂廳，都在在顯示杜達美作為委

4　Gustavo Dudamel, "Op-Ed: Gustavo Dudamel: Why I Don't Talk Venezuelan Politics," *Los Angeles Times*, September 19, 2015. http://www.latimes.com/opinion/op-ed/la-oe-dudamel-why-i-take-no-public-stand-on-politics-20150929-story.html.

5　Gustavo Dudamel, "Levanto Mi Voz / I Raise My Voice." https://m.facebook.com/notes/gustavo-dudamel/levanto-mi-voz-i-raise-my-voice/10155493367329683/#_=_.

內瑞拉對外宣傳的「代言人」，其實早已身陷這個政治漩渦。這位紅透半邊天的天才指揮家，此時才忽然關注人民聲音、呼籲各方克制以求化解當前危機，還點名要求馬杜洛負責，對於委國的馬總統來說，不是諷刺得過分嗎？

杜達美遲了三年的政治表態，對委國人民來說，不論國外還是國內、親政府抑或反政府，都極不討好，落得兩邊不是人的境地。反對派期望以他的名氣能於西方為改變國家的困境發聲，固然失望非常，但親政府陣營又覺得他是「系統教育計劃」孕育出來，國家歷年為他投放的資源不少，而且委內瑞拉高舉「反美帝」的旗幟，杜達美卻掌管了洛杉磯愛樂、長期在美國居住，現在反過來對國家指指點點，自也憤慨難消。

對於杜達美一直處於兩難局面，我們可以諒解。但他這樣的背景，若企圖以音樂藝術超越政治作藉口而避談後者，則無疑是鴕鳥政策。

藝術可以超越政治，卻不離政治。崇高的理想、美好的憧憬、不平的憤怒、國家的感情等等，都可以由政治牽動。種種真切的感情，一方面可以啟發藝術的創作，另一方面則以藝術作為媒介而得到表達、亦通過藝術而得以昇華。政治也不過是生活的一部分，若認為藝術不應涉及政治，說法就如衛道之士的見解，認為文學電影等不應涉及同性戀等議題一樣荒謬。藝術脫離生活、離棄感情，剩下的就只有技術、形式；於音樂而言，亦徒具音效的營造、技巧的追求。然匠為下駟，是亦已離藝術境界甚遠矣。

西方古典音樂自浪漫主義開展後，對人性的刻劃更為細膩深邃，灌注的感情亦遠為澎湃，甚至民族色彩、政治立場，都不是創作上的禁忌。杜達美原本來港演出其全套交響曲的貝多芬，正是當中的佼佼者。其中第三號交響曲，便表達了貝多芬嚮往法國大革命提出的自

由、平等、博愛，而對當時挾此理念而席捲歐洲的拿破崙極為崇拜，視其為英雄，故以此樂曲題獻給他；但當知悉拿破崙稱帝，貝多芬則立時憤怒得把原來的題獻刪掉，最後僅以「英雄」來命名此交響曲。另外，於第九號交響曲最後一章，選上了席勒的《歡樂頌》一詩來表達懷抱大愛的精神，也同樣貫串了一定的政治理想。甚至其後拿破崙戰敗、波旁王朝復辟，貝多芬因生活而為「維也納會議」寫出了《威靈頓的勝利》（Wellingtons Sieg），雖是他一生藝術品味最差劣的作品，但其故作庸俗或多或少也算是一種政治宣言。

藝術家不以左右逢源為美事、不以媚眾討好為己任。我們不期許藝術家都具備政治洞見、或跟自己一樣的政治理念，但我們卻希望藝術家展露的是真性情，而不是虛偽的公關手段。文首提及巴倫波恩於音樂會後的發言，便肯定不是許多英國人想聽到的聲音。而且，如果他期望幾分鐘的「微言大義」，可以引起各國社會對教育、文化、音樂、以至政治的反思，也實在過於天真。至於其內容也盡是不明不白的信息：他「擔心」的分離主義，是僅指英國而言，抑是任何情況下的分離主義？對年輕一代加強音樂等文化教育，是否就如他所說的，能力挽狂瀾？對今天加泰隆尼亞的處境是否另作別論？這類疑問，當然不可能在短暫的「安歌發言」得到答案。但這也沒有所謂，言論自由的國度，任何人都有發表政治立場的權利，而對這些意見也總有附和與批評的聲音。

權力的行使，許多時不是體現一個政權有多強大，反而闡露其恐懼、懦弱的一面。強大得只剩下權力，就是外強中枯的景況。馬杜洛的兩度禁演，彰顯了委國政治猶如強弩之末，而被禁演的靜默卻令杜達美棒下的其他演出更為響亮出彩。杜達美的聲明雖來得晚、來得不易，但還是值得歡迎。Welcome to politics, Dudamel!

與普京割席：
古典音樂界如何成為「表態」的戰場？

　　烏俄戰爭揚起的硝煙，幾乎從一開始已籠罩着古典音樂樂壇。當今的頂尖演奏家不少來自俄羅斯，而他們對戰事的取態聚焦了全球目光。

　　戰火自二〇二二年二月二十四日點燃，此前一天，位於義大利米蘭的史卡拉歌劇院 (Teatro alla Scala) 剛開始了首場柴可夫斯基歌劇《黑桃皇后》(*The Queen of Spades*)，由有聖彼得堡馬林斯基劇院「沙王」之稱的俄羅斯指揮家葛濟夫 (Valery Gergiev) 領導史卡拉歌劇院管弦樂團及合唱團 (Teatro alla Scala Chorus and Orchestra) 演出。然就在戰爭開始的第一天，米蘭市長薩拉 (Giuseppe Sala) 對葛濟夫嚴正表明，若這位眾所周知的普京支持者不公開譴責俄羅斯的侵略行動，即馬上跟他終止合約。

　　這樣的脅迫，當然不單是因為葛濟夫的俄羅斯國籍。葛濟夫對普京的力挺，早已接近惡名昭彰的地步——二〇〇八年，俄羅斯與格魯吉亞 (Georgia) 就地緣政治發生衝突之際，他特別到九十年代從格魯吉

亞宣布獨立的南奧塞提亞（South Ossetia）演出，替俄羅斯作外宣交流；二〇一二年，葛濟夫在普京的文宣廣告中粉墨登場，細訴往昔到美國演出，於入境時經常遭遇關員的不禮貌對待，甚至看到他拿的是俄羅斯護照便將之扔在一旁，但自從普京上台後，這種情況已不復見，並指大概是因為「（對俄羅斯的）畏懼或尊重」。二〇一四年俄羅斯吞併克里米亞（Crimea），葛濟夫也毫不猶豫公開支持。到了二〇一六年，時為俄羅斯軍事介入敘利亞（Syria）內戰翌年，葛濟夫又重施故技，擔起普京的外宣大任，率領馬林斯基交響樂團到敘利亞演出。

戰事開始前，樂壇普遍對貴為大師級的葛濟夫，依然容讓有加。二月二十五日，葛濟夫原定從米蘭飛到紐約，於卡內基音樂廳指揮維也納愛樂樂團作三場演出。音樂會前一星期，《紐約時報》的記者埃爾南德斯（Javier C. Hernández）質問維也納愛樂樂團主席弗羅紹（Daniel Froschauer）有關葛濟夫對俄軍入侵烏克蘭的政治取態，弗羅紹即大耍太極，推說葛濟夫到紐約演出，目的是詮釋音樂；而他們都不是政治人物，只是嘗試架起溝通橋樑。[1] 至於卡內基音樂廳執行與藝術總監基林森（Clive Gillinson）也口風一致，較早之前已開始為葛濟夫護航，指藝術家不應被剝奪表達政治意見的權利。[2]

一切都隨着烏俄戰爭的爆發而改變。戰事一觸即發的二月二十三日，葛濟夫於米蘭演出《黑桃皇后》，遭現場觀眾喝倒采。市長薩拉翌日即向史卡拉歌劇院的藝術總監邁耶（Dominique Meyer）施壓，要求葛濟夫表明不

[1] Javier C. Hernández, "Global Tours Were Key for Orchestras. Then the Pandemic Hit," *The New York Times*, February 22, 2022.

[2] Javier C. Hernández, "Carnegie Hall Counts Down to Its Reopening," *The New York Times*, September 30, 2021.

支持侵略行為，但葛濟夫不予理會。同日，紐約卡內基音樂廳與維也納愛樂樂團發表聯合聲明，宣布葛濟夫將不再領導接下來的三場演出，臨時改由大都會歌劇院的音樂總監聶澤—賽金（Yannick Nézet-Séguin）指揮。又復一日，德國慕尼黑市長瑞特（Dieter Reiter）也脅迫葛濟夫表態，若不與普京劃清界線，即勒令慕尼黑愛樂樂團（Munich Philharmonic）終止與他的合作。隔兩天，葛濟夫的經理人費爾斯拿（Marcus Felsner）宣布與他解約，彼此分道揚鑣。至二月二十八日，米蘭市長薩拉向記者表明已與葛濟夫失聯，三月份的四場《黑桃皇后》不會由他指揮，改由年輕的俄羅斯指揮家桑吉爾夫（Timur Zangiev）頂上。隨後，與葛濟夫割席的，還有巴黎樂團（Orchestre de Paris）、鹿特丹愛樂管弦樂團（Rotterdam Philharmonic Orchestra）、琉森音樂節（Lucerne Festival）。這位原本邀約演出排得密麻麻的當代大師，在戰火燃起的一星期內，即被歐美古典樂界完全封殺，而他也自行向韋爾比耶音樂節（Verbier Festival）和愛丁堡音樂節（Edinburgh Festival）請辭。

　　葛濟夫輝煌的演藝事業，竟於幾天之間崩潰，不但惹起古典樂圈內的關注，也把火頭燃燒到其他活躍於國際樂壇的俄羅斯演奏家。首當其衝的，是葛濟夫一手捧紅的著名女高音歌唱家涅特列布科（Anna Netrebko）。眼看居於風眼的伯樂葛濟夫瞬間被西方封殺，承受巨大壓力的涅特列布科於二月二十六日在社交媒體發表聲明：「首先，我反對這場戰爭。我是俄羅斯人，我也愛我的國家，但我也有很多身處烏克蘭的朋友。他們的悲痛和折磨，令我心碎。我希望這場戰爭結束，人民得以和平生活」。然而聲明的下半部，卻加上一段：「強迫藝術家或公眾人物公開表達他們的政治立場，並且譴責他們的家國，是不對的。這應該是一個自由選擇。像我的很多同行一樣，我不是政治人

物，也不是政治專家。我是一名藝術家，而我的宗旨是把政見分歧的人團結起來」。

涅特列布科企圖於這場「靠邊站」的風波中全身而退，似乎是不切實際的幻想。聲明發出後，她立時被媒體翻舊帳，指她於二〇一四年底，到烏克蘭東部，剛剛分裂出來的頓涅茨克 (Donetsk) 演出，還向分離分子兼前國會議員查瑞夫 (Oleg Tsaryov) 捐贈了一百萬盧布，稱作為支持頓涅茨克歌劇與芭蕾劇院 (Donetsk Opera and Ballet Theatre) 之用。涅特列布科也高調拿起新俄羅斯聯邦國旗 (Flag of Novorossiya) 與查瑞夫合照，似以行動認同盧甘斯克 (Luhansk) 和頓涅茨克兩個地區組成的邦聯為政治實體。

二〇一五年初，涅特列布科回到紐約大都會歌劇院，在葛濟夫棒下演出，謝幕時她走出台上，接受滿場如雷掌聲及不斷送往台前的鮮花，其時一位抗議人士，趁機衝到台上，展示批評普京的標語和烏克蘭國旗。[3] 事件在當時未受重視，淪為花邊新聞一則。但與普京頗有私交的涅特列布科，今天想憑一段立場模糊的「反戰」聲明企圖置身事外，卻又以「愛俄」作為附註，實在沒有可能。也可能是意識到自己無可左右逢源，涅特列布科接續在社交平台上的帖文用詞愈來愈激烈，譏諷西方國家批評普京的人其實是「偽君子」、甚至「人渣」(human shits)。

涅特列布科發表回應後的第二天，大都會歌劇院宣布不再與任何支持普京或獲得普京支持的演藝家與機構

[3] Michael Cooper, "As Diva Is Cheered, Protester Climbs Onto Stage at the Met," *The New York Times*, January 30, 2015.

4　Alex Ross, "Valery Gergiev and the Nightmare of Music under Putin," *The New Yorker*, March 3, 2022.

合作，直至俄羅斯的侵略和殺戮停止。諷刺的是，大都會歌劇院的聲明，由歌劇院的總經理蓋爾伯（Peter Gelb）發出，但此前不久，蓋爾伯才飛到莫斯科，親自打點由大都會歌劇院與莫斯科大劇院（Bolshoi Theatre）一同製作的華格納歌劇《羅恩格林》（*Lohengrin*），還說這製作「與當前的政治氣氛無關」。[4]另一邊廂，烏克蘭駐德國大使梅爾尼克（Andriy Melnyk）於推特上發文，呼籲杯葛涅特列布科的演出；同樣出生於俄羅斯的鋼琴家列維特，多年來高度參與各種社會和政治活動，對於涅特列布科的言論嗤之以鼻，公開反駁謂「作為一個音樂家，並不免去你的公民身分、責任承擔、個人成長」、「拜託，千萬、千萬不要將音樂和你作為音樂家成為藉口」，最後還補上彷如周星馳於《少林足球》的一句：「別再侮辱藝術」。往後數天，涅特列布科即主動或被動地，宣布退出於大都會歌劇院、史卡拉歌劇院、巴伐利亞國家歌劇院（Bavarian State Opera）、蘇黎世歌劇院（Zürich Opera House）等多場演出，並把社交媒體上的多篇言論刪走。大都會歌劇院也即時宣布，於四月底公演的歌劇《圖蘭朵》（*Turandot*），原屬涅特列布科的角色，將改由烏克蘭女高音莫納斯提絲卡（Liudmyla Monastyrska）演出。

　　葛濟夫與涅特列布科，都是當今古典樂壇炙手可熱的演藝名家。如果最初被封殺的，不是這兩位與普京私交甚篤的演奏家，可會演變成如今樂壇的反俄風暴？同

在封殺名單上的，還有原與葛濟夫於卡內基音樂廳演出的鋼琴家馬祖耶夫（Denis Matsuev）。曾支持普京侵吞克里米亞的馬祖耶夫，今年稍後於歐洲的演出雖暫未受影響，但於美國的演出則已全告取消。其餘挺普京的，還有別列佐夫斯基（Boris Berezovsky）。三月十日，這位鋼琴家亮相俄羅斯電視台時，宣稱烏克蘭的戰事乃西方國家挑起，還建議切斷基輔（Kyiv）的電力供應，即使節目中的俄羅斯軍官解釋這做法將會造成人道災難，他亦不以為意。[5] 別列佐夫斯基馬上成為眾矢之的，幾天後也寫了一封道歉信，藉口所謂對基輔斷電的言論，其實說得不清楚，原意只想減少對基輔的空襲以減低傷亡云云。但之前在電視台意氣風發的尖刻言論，再也收不回來。三月十七日，其合作近二十年的經理人公司 Productions Sarfati，宣布與他解除合約。

當然，公開反對俄羅斯揮軍烏克蘭的音樂或藝術界人士比比皆是——俄羅斯鋼琴家紀新（Evgeny Kissin）就發表了錄影聲明，直指「對於支持獨裁者及殺人狂挑起戰爭罪行者，文明世界的演奏廳不應留位置給他們」。小提琴家兼指揮家史柏華歌夫（Vladimir Spivakov）連同傳奇冰棍球手別奇科夫（Mikhail Bychkov）、影星佐洛托維茨基（Igor Zolotovitskiy）等共十七位俄羅斯文化名人，聯署致信普京，呼籲立刻停止入侵烏克蘭。才兩年前，史柏華歌夫曾向白俄羅斯總統盧卡申科（Alexander

5　Boris Berezovsky, "Pianist Boris Berezovsky: 'Can We Spit on Being Delicate, Surround Ukraine, Shut Off Electricity?'" Signerbusters, YouTube video, 0:45, https://www.youtube.com/watch?v=NsD2F4JeyqY.

Lukashenko）退回該國最高榮譽的斯卡里亞納勳章（Order of Francysk Skaryna），以表達他對盧卡申科頒令武力鎮壓示威者的不滿，恥與為伍。

但這些敢於挑戰普京，直斥他為「獨裁暴君」的俄羅斯音樂家，絕大部分都已移居俄羅斯境外。而數周以來，雖然不少俄羅斯人民堅持走到街上舉行反戰示威，但當局嚴加鎮壓，被拘捕的示威者近一萬五千人以上。俄羅斯女主播柯芙斯雅妮科娃（Marina Ovsyannikova）在報道新聞時戳穿普京的謊言，結果被馬上拘捕，拘留期間不獲法律援助、被盤問十四小時[6]——在俄羅斯國安法的脅迫下，仍居於俄羅斯、或經常往返俄羅斯的其他音樂學人，如不想落得跟柯芙斯雅妮科娃一樣下場的話，唯有頂着良知責備，對自己的言論作自我審查。

也許出自這份同情，出生於烏克蘭東部大城哈爾科夫（Kharkiv）的鋼琴家列夫席茲對於西方新一輪禁制俄羅斯音樂家演出的行為，非常光火。三月一日，他於臉書上帖上烏克蘭國旗以示支持，於同一天也轉發烏克蘭人的言論：「我們反對的，不是俄羅斯人民，我們反對的是你們的普京。那是你們的領袖！把這野獸解決了吧！當你們的子女在我們領土上搞出一個爛攤子，這老怪物卻溫飽舒適地安坐着。」他又轉發前往參戰的烏克蘭民兵的影片，題為「若我死在戰爭上，不要為我哭泣」。然後，令他於臉書上大發雷霆的，是由愛爾蘭都柏林國際鋼琴大賽（Dublin International Piano Competition）統籌所

6　"Marina Ovsyannikova: Russian Journalist Tells of 14-Hour Interrogation," BBC, March 15, 2022, https://www.bbc.com/news/world-europe-60749279.

發出的一封信，裏面提到因應當前戰局，鋼琴大賽不能接受來自俄羅斯的參賽者。由封殺幾位與普京關係密切的演奏家，作為配合西方國家對俄羅斯的制裁，封殺俄羅斯音樂家的風潮隨即捲起——除非他們發表譴責普京和俄羅斯的聲明，否則一律禁止演出。然而，發表聲明後，他們還能回國嗎？

開戰後短短兩星期內，這類反俄禁令極速發展，已有演出把原定曲目內的俄羅斯作曲家作品全數刪掉，即使沙俄 (Russian Empire，1721–1917) 時代的柴可夫斯基亦難逃此劫。各大音樂廳、歌劇院，以至國際大賽的統籌，承受巨大輿論壓力下運作，稍一放鬆，便可能被批評為姑息普京、助長俄羅斯氣焰、不支持烏克蘭，全都是世紀大罪。是故唯有寧枉莫縱、逢俄必禁，即使犧牲幾位演奏家或年輕音樂學人，也在所不惜。至於替代俄羅斯演奏者演出的，如有可能，便是找一個烏克蘭籍的，以示「政治正確」。例如找來烏籍的莫納斯提絲卡頂替涅特列布科演出《圖蘭朵》，究竟是藝術上的考量，抑或是政治上的決定？莫納斯提絲卡是否除涅特列布科之外最好的人選？大都會歌劇院於三月十四日籌備演出的一場為烏克蘭人民而設的慈善音樂會 (A Concert for Ukraine)，當全體歌唱家在台上獻唱烏克蘭國歌時，安排站在正中最搶眼位置的，是烏克蘭小鎮別爾江斯克 (Berdyansk) 出生的低男中音波耶爾斯基 (Vladislav Boyalsky)。此前，波耶爾斯基一直飾演開角，現在把鎂光燈都往他投射，是讓觀眾感覺良好的公關手段，還是對烏克蘭人民的支持和尊重？

烏俄開戰前一週，雖然兩國已劍拔弩張，大都會歌劇院依然以「藝術無關政治」的藉口，支持與普京關係密切的葛濟夫與涅特列布科演出。二〇一五年涅特列布科於大都會歌劇院謝幕時，有示威者衝上台抗議普京侵佔克里米亞，不論現場觀眾還是報章翌日的報道，都視之

7　Brian Wise, "Q&A: Lisa Batiashvili on New York Residency, Russia," WQXR Editorial, October 8, 2014, https://www.wqxr.org/story/q-lisa-batiashvili-putins-russia-new-york-residency/.

8　Lisa Batiashvili, "Requiem – Dedication to Freedom (Lisa Batiashvili)," Lisa Batiashvili, YouTube video, 4:37, https://www.youtube.com/watch?v=L8yEe7ylESE.

9　Igor Levit, "BBC Proms: Beethoven: Ode to Joy – Liszt's transcription," BBC Music, YouTube video, 2:08, https://www.youtube.com/watch?v=hV80IICVTMs.

為滋事分子打擾觀眾慶賀當代偉大 diva 成功演出。音樂廳內，有幾多愛樂者在乎克里米亞的命運？烏俄開戰前已訂購了大都會歌劇院《圖蘭朵》的觀眾，又有幾多關心烏克蘭面對的危機？古典樂壇忽然颳起一場挺烏制俄風暴，大眾都以「制俄」為正義，卻往往只是安坐自己舒適區拍着手喊喊口號，鮮有問實質上對烏克蘭有何援助。

　　古典音樂意外地成為烏俄戰爭伸延的另一戰場，固然是因為樂壇上不少來自俄羅斯的大師級演奏家，向來都是高調的普京支持者，以其顯赫地位參與不少外宣工作，卻又祭出「音樂不涉政治」的護身符。然而，古典音樂從來都與政治不可分割。二〇一四年九月，格魯吉亞小提琴家巴蒂亞什維利（Lisa Batiashvili）在葛濟夫棒下演出後，走回台前「安可」（encore）她委託作曲家洛波達（Igor Loboda）創作的一首小提琴獨奏曲《烏克蘭安魂曲》（*Requiem for Ukraine*），作為她對葛濟夫支持普京吞併克里米亞的無言抗議。其後，巴蒂亞什維利接受訪問時提到，那次對葛濟夫的公然奚落，是展現文化的力量：「《烏克蘭安魂曲》是團結的表示，而（烏克蘭）正被侵略和分裂。」[7] 她二〇一五年在基輔獨立廣場演奏《烏克蘭安魂曲》，就是一道響亮的政治宣言。[8]

　　上文提到的鋼琴家列維特，二〇一七年於英國的「逍遙音樂會」（The Proms）演出後，以李斯特改編貝多芬的《歡樂頌》（*Ode to Joy*）作為「安可曲」，[9] 而演奏這首

被用作歐盟盟歌的《歡樂頌》，即成為列維特呼籲歐盟團結、反對英國脫歐的表態。那可不是硬把貝多芬「政治化」之舉。貝多芬的音樂，不少都是個人政見的宣洩，洋溢着主導法國大革命「自由、平等、博愛」的熱情。蕭邦的多首《波蘭舞曲》、《馬厝卡舞曲》等，都是寫給波蘭的愛國作品。至於柴可夫斯基的《1812序曲》，則是紀念沙俄軍隊成功抵禦拿破崙進擊而寫。還有其他數不完的例子。

即使蘇維埃政權亦深諳此理，當年派遣鋼琴家歷赫特、基遼斯等到西方表演，便是展現國家「軟實力」的手段，雖然蘇共亦深恐這些演奏家在外變節，派遣情報人員嚴密看守。一九五八年，二人擔任在莫斯科舉行的第一屆柴可夫斯基鋼琴大賽評審。冷戰時期，由美國抑或蘇聯的鋼琴家贏得這場舉世矚目的音樂盛事，深富政治上的弦外之音——當時來自美國的范‧克萊本 (Van Cliburn) 明顯技高一籌，歷赫特和基遼斯皆屬意范‧克萊本為冠軍。但當行事謹慎的基遼斯還在請示上級時，桀驁不馴的歷赫特已在評分紙上大筆一揮，在原本以十分為滿分的一欄，給了一百分。

此後，歷赫特與《齊瓦哥醫生》(Doctor Zhivago) 小說作家帕斯捷爾納克 (Boris Pasternak) 成為摯友。這位諾貝爾文學獎作家因在書中批判蘇聯體制，被政府打壓軟禁、開除作家協會會籍，但歷赫特一直對他不離不棄，在他逝世時甚至不理警戒，於帕斯捷爾納克喪禮上彈奏他生前最喜歡的音樂。蘇聯政府因為歷赫特在全球享有崇高聲譽，也不敢對他加以懲治。基遼斯則沒有歷赫特那般幸運，他的妹夫、也是著名小提琴家柯岡 (Leonid Kogan)，就是為國家安全委員會提供情報的間諜。基遼斯每天在妹夫行監坐守下規行矩步，不敢稍有逾越。根據歷

10 Bruno Monsaingeon, *Sviatoslav Richter: Notebooks and Conversations*, translated by Stewart Spencer (Princeton: Princeton University Press, 2002), p. 32.

赫特的説法，基遼斯最後還是被下毒處死，公布的死因卻是心臟病發。[10] 偉大如歷赫特和基遼斯，也不能從政治漩渦中獨善其身。湊巧的是，兩人都生於烏克蘭。

古典音樂被人認為是崇高藝術，能啟迪心靈，原因不在於它「離地」、「不食人間煙火」、或純潔得與政治完全無涉。相反，古典音樂觸動人心之處，正在於它對生命的各個環節，不論是愛情、友誼、政治、戰爭、飢寒、宗教、哲思等，種種恐懼和憧憬，都深刻地寫進作品之中，激盪聽者心弦，讓他們反思人生。不然，音樂只是一組組無機的和弦、一堆堆無意義的靡靡之音。如此説來，若演奏者不具備勇於表達自己的氣魄、只關注自己的利益、不顧人民福祉、甘願為強權服務，即使技巧超卓，其演出也只會空洞無物，談不上是「藝術家」。如沒有深刻的國家民族感情、灌注被俄羅斯入侵國土的悲痛，巴蒂亞什維利演奏的《烏克蘭安魂曲》又何來其感染力？

烏克蘭總統澤連斯基（Volodymyr Zelenskyy）在開戰前以俄語發表演講：「他們告訴你説我們討厭俄羅斯文化。然而我們怎可能討厭一種文化？或者任何文化？相鄰的國度能豐富彼此的文化，但那不代表我們是一個主體的一部分……我們是不同的，但這種『不同』不能成為敵對的理由。」然而，無差別的反俄不止見於古典樂壇。體壇、文壇，以至大小規模的商業制裁、職位聘請，都不乏聽到類似的無差別式制俄，這無異將所有俄

羅斯人民同質化。我們或許經常強調「愛國不等同愛黨」；我們也知歧視的基礎，就是依靠刻板印象來想像一國人民都是「同一副德性」。然而，如果我們繼續不實際的撐烏、無差別的制俄，結果衍為對俄羅斯人民蔑視，那麼，我們跟那些國黨不分或種族歧視的行為，又有何分別？

雖然也有像費格森（Niall Ferguson）的歷史學家，對制裁的效果深感懷疑，但問題是，制裁似乎是現今各國希望可以阻止俄羅斯繼續侵略，而又避免捲入大規模世界大戰的唯一手段。這種局面，卻又不容許根據個別個案或企業來考慮是否應受制裁，總的來說，就是對不少並非親普京政策的人，造成附帶傷害（collateral damage）。也許，那些被拒於都柏林國際鋼琴大賽的部分年輕俄羅斯學人，便是不幸承受附帶傷害的受害者。一場戰爭之中，任何人都是輸家。

我們可以做的可能不多，但提醒公眾烏克蘭擁有其獨立國主權、獨特文化、輝煌歷史，卻是幫助世人於當前釐清黑白的一步。古典音樂而言，烏克蘭是近代演奏大師的搖籃，除上述提及的基遼斯和歷赫特，還有鋼琴家荷洛維茲、徹爾卡斯基（Shura Cherkassky）、萊玟（Rosina Lhévinne），小提琴家米爾斯坦（Nathan Milstein）、歐伊斯特拉赫（David Oistrakh）等等，都於烏克蘭出生。那是烏克蘭對藝術文化的重要貢獻，應該予以正視，而不是再把他們籠統稱為「俄羅斯音樂家」。

十九世紀末，烏克蘭作曲家李森科（Mykola Lysenko）寫了一首著名的《為烏克蘭祈禱》（Prayer for Ukraine）；今天，英國作曲家盧特（John Rutter），也寫了一首《烏克蘭祝禱》（A Ukrainian Prayer），可謂互相輝映。盧特的樂譜可供免費索取，也為烏克蘭人民募捐，出心出力。於日本，村上春樹上週五在其電台節目中，以播放反戰歌曲為該集節目

的主題，回應俄羅斯對烏克蘭的侵略。於台灣，巴哈靈感音樂文化協會將其總票房的兩成，捐贈逃難至斯洛維尼亞的烏克蘭青年交響樂團成員，以保護烏克蘭音樂幼苗。於英國，俄國出生的指揮家佩特連科（Vasily Petrenko），拒絕為俄羅斯的交響樂團執棒。於巴黎，格魯吉亞出生的鋼琴家賓尼亞堤菲莉（Khatia Buniatishvili），為烏克蘭舉行和平音樂會。紐約考夫曼音樂中心（Kaufman Music Center）的莫肯音樂廳（Merkin Concert Hall），每年舉辦烏克蘭當代音樂節（Ukrainian Contemporary Music Festival），也是讓我們認識現代烏克蘭文化的重要渠道。凡此種種，形式不同、手法各異，卻都秉持人道和人文的思想精神，支撐烏克蘭熬過這場戰爭。希望我們從中能體會到和平的可貴、人性的高潔，而不把自己推往狹隘的刻板印象。

也談《傅雷家書》

　　二〇一六年為傅雷先生逝世的五十週年。由李雅言博士牽頭譯出初稿，並得翻譯家閔福德 (John Minford) 及其妻女、以及金聖華教授等人合力修訂潤色的《傅雷家書》英譯本，出版事宜一波三折。際此週年紀念，既未有緣得見英譯問世，唯有撿起這部書信集在家重讀。

　　傅雷給兒子的家書中，勉勵傅聰應具備「中國人的氣質，中國人的靈魂」。此番體悟，令傅雷認為蕭邦音樂，深富李白「渾厚古樸」的詩意。至於傅聰，則對蕭邦作品另有見解，指出其中思念故國的愁緒，一如李後主的詞；至於莫扎特，傅聰甚至直言為「本來就是中國的」。另一邊廂，經歷過文革洗禮的女鋼琴家朱曉玫，近十數年於法國以演奏巴赫的《郭德堡變奏曲》而聞名，同樣提出巴赫的音樂極合老子的思想。這類見解，代表了那一代中國鋼琴家的抱負，志在融匯中國與西方的文學意境和藝術境界，圖於西方古典音樂世界綻放異樣的光芒。從另一角度來看，是民族意識的矛盾，他們身為中國音樂家，卻不事

傳統國樂而去演奏西洋音樂，他們要以「中體西用」的變奏來管理這一重「身分危機」。

半個世紀以後，樂壇出現的，卻是另一番的景象。年輕一輩的中國鋼琴家，再不見致力呈現中國文化精神於他們的演奏之中。也許，中國的崛起令他們不再感到背負着需向世界證明甚麼的包袱。文革後的一代，既欠缺傳統中國文化的熏陶，十來歲開始到國外修學的，亦只及技法上的深造，難顧西方文化、思想、美學觀的深層體會，他們的表現便往往被譏為虛有其表、空洞蒼白。

擺脫融合東西文化束縛而「輕裝上路」，成了年輕鋼琴家專注技巧鍛鍊的契機。然而，今天活躍於國際舞台的華裔鋼琴家，不少被批評為只懂表現指頭技巧，鮮有被推許為睿智的思考型音樂家。這與傅聰年代的中國鋼琴家相比，恰成強烈對比。賣弄技法、譁眾取寵，無疑有商業上的實際效益，但即使演出連場爆滿、唱片大賣，亦難保藝術上有何成就。若演奏缺乏深厚的人文素養，剩下的便只餘雜耍般的技藝、馬戲團的貨色，距離藝術殿堂甚遠。

傅雷對兒子自我修養的期許，在在見於書信集中多番提醒傅聰博覽群書、增廣視野的重要，提防精神繃緊於音樂而忽略包括冥想等其他培養藝術涵養的途徑。在那個沒有影印機、互聯網和電郵的年代，傅雷甚至手抄丹納 (Hippolyte Adolphe Taine)《藝術哲學》(*Philosophie de l'art*) 中有關希臘雕塑的章節，凡五萬字，讓兒子領略其中的思想精神。如此的苦心孤詣，不獨展現出教育兒子的慈愛，亦散發着謙沖堅毅的人格。此即書中贈言傅聰首先學做人，然後學做藝術家，再其後學做音樂家，最後才做鋼琴家的一份無言身教。

對於走紅而演出甚多的演奏家，傅雷也有微詞：「他們的一千零一個勸你出台的理由，無非是趁藝術家走紅的時期多賺幾文⋯⋯一個月七八次乃至八九次音樂會實在太多了，大大的太多了！長此以往，大有成為鋼琴匠，甚至奏琴機器的危險」。這份直斥匠為下駟的感懷，正是現在當紅演奏家所應借鏡。《家書》寫於六十年前，筆者不得不由衷佩服先生的高瞻遠矚。

岔筆一提，史坦尼斯拉夫斯基（Konstantin Stanislavski）的《演員的自我修養》（*An Actor Prepares*），提出從內而外、復由外而內的演技理念，其實亦可視為音樂演奏的根本理念，所說與傅雷強調培養文化涵養的訴求，並無相違：演奏音樂，正是需要一份修養氣度為其「內」，才能通過臂膊指尖把音樂呈現於「外」，而偉大的音樂復增益啟發演奏者的人生感悟。然而，《家書》暗示的藝術情操，似乎比此更高：信中說以「化」的態度達到融會貫通、彼為我用的境界，又一再強調經常接觸大自然以「蕩滌胸中塵俗」的重要，才能體會過去大師都是從大自然「泡」出昇華現實的能力，所暗示的，已是超脫「內外」的道家精神矣。

「比中國人更中國」的傅聰

早天才於報刊讀到鋼琴家傅聰在英國罹患新冠病毒的消息，想不到不到二十四小時，便收到友人傳來大師病逝的噩耗。樂評家焦元溥曾以「罕見的馬厝卡大師」來稱呼他，而傅聰一生亦以演奏蕭邦的作品最負盛名。甚至傅聰自己，也於一次訪問中提過「蕭邦好像是我的命運，我的天生氣質，就好像蕭邦就是我，我彈他的音樂，我覺得好像我自己很自然地在說我自己的話」。這樣的身分認同，多少由於傅聰體會蕭邦音樂最深的，是對「故土」無限惋惜及無奈悲哀所勾起的去國感懷。令人感嘆的是，傅聰亦一如蕭邦因肺病隕落，永別塵世。

傅聰的傳奇，由他「叛逃」英國、贏得華沙蕭邦大賽第三名及「馬厝卡獎」、父母於文革初期被迫至自殺的慘痛、《傅雷家書》的出版、多年來留下的演奏錄音等，層層疊疊地交織出來。但僅以中國鋼琴家這個身分而言，傅聰達到的高度、所獲音樂家與樂評人的尊重，卻如孤峰

獨聲，即使當今大紅的鋼琴家亦難望其項背。時代巨輪，推出了一個別樹一幟的中國音樂家，成就空前，唯望不是絕後。

文革之前，雖有比傅聰成名更早、贏得第十四屆日內瓦國際音樂比賽的顧聖嬰，其彈奏技巧較傅聰更為紮實，以飽覽中外文學與畫作的學養、塑造出細膩詩意與豪邁真情的獨特演奏風格，於國際樂壇享譽甚隆，甚至有經理人登門造訪，安排她作世界巡演。但造物弄人，這位天資極高的音樂奇才，卻未如傅聰般幸運，得到出國留學深造的機會，而走上被折磨羞辱至與母親和胞弟一同自殺的悲慘命運。文革之後，因這場浩劫造成的文化斷層，令新一代的音樂學人「有才能沒文化」、「只了解自己學的樂器，對音樂其他方面不了解」（傅聰語），缺乏對作品的透徹了解、談不上具備藝術觸覺的建立，只餘炫技一途，演出自然亦難有品味可言。

傅聰對蕭邦馬厝卡舞曲的節奏掌握，尤為精妙，甚至他自己也提到，波蘭人都說他的節奏「比波蘭人更波蘭」。這樣的評語，於今天的語境來看，不知是褒是貶，但傅聰歷年受邀到波蘭教授這種波蘭獨有的舞曲音樂，倒是事實。千變萬化的馬厝卡節奏，不能依公式規定每個小節的第一拍和第三拍都作重拍便能彈出其韻味，而要對此曲式有一種自然的感觸。這種既有規矩也無規矩的節奏，不能硬梆梆地教、呆登登地學，而需從文化精神中體會。傅聰一方面天生具備那份節奏感，另一方面也在父親傅雷培育下，自小於中西文學中浸淫，其後把中國和歐洲生活和西方古典音樂的曲譜「化」作直覺感受、昇華為藝術境界。

傅聰最成功的地方，正是把音樂都從他體會境界中流溢而出，而這份深刻領受的境界，則是從對自然界的感受、對中國優秀的詩詞歌賦的深刻感情、對西方希臘神話精神的探究、對藝術境界的大愛追求

等薰陶出來。像「入無我之境」、「聽無音之音」等中國文化的特有氣質，成為傅聰演奏的精神面貌，可謂「只此一家」。但他把中國文化有機地融入西方古典音樂，卻是自然而然，正如傅聰自言，「假如一個東方人有很深厚的東方文化根底，長久受到東方文化的薰陶，這樣當然在詮釋西方藝術的時候，無可抗拒的、自然而然的，一定會有一些東方文化的因素。這也就是我們東方人可以對西方藝術作出的一種貢獻」，也如他提出的「不同文化的人看另一種文化，會有獨到之處」，卻不是「要在西方古典音樂硬加一些中國的成分」。

若虛無飄渺的「境界」屬形而上的範疇，則樂聲的流露便是形而下的層次。傅聰於處理音樂作品的手法，不落於只重帶出優美旋律的俗套，而更深究旋律背後的層遞和聲，交疊出豐厚迷人的音樂織體；其獨特的節奏感，與形而上的藝術境界無縫結合，令他演奏出來的音樂，富有一股鮮活的生命力。「鋼琴詩人」的美譽，讚嘆的正是傅聰的琴音如詩如畫；若胸無丘壑、心無詩書，即使勉強模仿大師彈法、強合舞曲節奏，亦只能徒具其形。——我聽過好幾次傅聰的演奏會，其中一次由老同學參與安排到多倫多演出，也是我與大師接觸最近的一次。幾次的演奏，包括他彈奏的蕭邦第二號鋼琴奏鳴曲 (Op. 35)、舒伯特的第二十一號鋼琴奏鳴曲 (D. 960)，以及他一組一組彈出的蕭邦馬厝卡舞曲，當中印象最深的，還是他為這些樂曲賦予的生命，琴音幻化出來的境界彷彿是活的。

如此獨特的風格，既是傅聰能在黃金時代高手林立的西方古典音樂樂壇中佔一席位的重要因素，同時也是他演奏上的局限。傅聰認為舒伯特的音樂有陶淵明詩歌的境界、德布西的作品體現中國天人合一的境地、莫扎特則給比喻為「賈寶玉加孫悟空」，一方面固然是了不起

的體會，但另一方面，舒伯特卻不一定是陶淵明那樣的田園隱逸，德布西也可以比傅聰理解的更為入世，至於莫扎特是否如傅聰所言「本來就是中國的」和「中國人其實就是莫扎特」，也都值得商榷。但他彈奏德布西就是能表現出外國演奏家從來未有想像過的超然氣魄、他彈奏的舒伯特也帶了一種灑脫自然的獨家姿彩。這種詮釋未必一定能說服國外的演奏家或樂評，卻是一種絕對真誠的流露。其感人之處亦正在於這份毫無造作、自然流瀉的詩人情懷。這是五四那一代中國文人別具的文化底蘊。

所謂由境界導出音樂，固然不是只有中國文人獨有的看法，但中文語境有較多對於這重玄思的表達，諸如「意在筆先，神餘言外」的概念，頗合此中所說，亦是傅雷教導傅聰所言，於感性投入與理性認識以外，尚須「感情深入」——一種「熱烈的、真誠的、潔白的、高尚的、如火如荼的、忘我的愛」。此即傅雷父子不斷強調的「赤子之心」，不僅純潔無邪，還具無私深廣的大愛。如何從鋼琴家學會做音樂家，再由音樂家學會做藝術家，最後由藝術家學會做人，說為「師今人、師古人、師造化」的次第，關鍵便是大愛和赤子之心的深刻領會。

金庸先生評價《傅雷家書》為「一位中國君子教他的孩子如何做一個真正的中國君子」，可謂一矢中的。傅聰的音樂就是君子之聲，但這並不是規範性的標準，而是一種真誠對待藝術與人生的態度。其他人可以不同意他的見解或詮釋，即如《走出〈傅雷家書〉》所附 Peter Charlton 的一篇文章所提到，傅聰「有些錄音，非常精彩；其他平平，也有不佳的」，但不論好壞，都是傅聰忠於內心境界、一己性情與理性認知而作的詮釋，不是沉溺於所謂「個人風格」的庸劣之作，也不是迎合甚麼絕對標準的虛偽所為。所謂「君子和而不同」，傅聰自己也認為「演繹蕭邦

我說不上是權威」，他彈奏的就只是一個君子看待蕭邦作品的角度而已，可容納其他演奏家的角度而「和而不同」。

傅聰的訪談，每喜把詩人和作曲家比較、判別高下，當中的見解，也不一定都是精彩之言，當中也有平平、也有不佳。例如傅聰認為李白的詩是直接從心底裏流出來的語言，而杜甫則太用力，可能是很早期已有的體會，於一九五四年傅雷的家書便見有遷就傅聰這看法而解釋言：「你說到李、杜的分別，的確如此。……但杜也有渾然天成的詩，例如『風急天高猿嘯哀，渚清沙白鳥飛回。無邊落木蕭蕭下，不盡長江滾滾來……』這首胸襟意境都與李白彷彿。……但比起蘇、李的離別詩來，似乎還缺少一些渾厚古樸。這是時代使然，無法可想的」，見解便比兒子深刻。對於傅聰把莫扎特比作李白、貝多芬擬為杜甫，由是將他們又分高下，其實也如傅雷所言，當中也有時代風格局限，而貝多芬亦有莫扎特那樣渾然天成的作品。至於傅聰以韓德爾較巴赫為高，而莫扎特也更接近韓德爾多於巴赫，理由之一是「聆聽《彌賽亞》之後，會有一種解放、昇華的感覺，對生命充滿了希望；但聽了巴赫的受難曲後，則會覺得一輩子沒希望！永遠都要受苦受難！」，而且巴赫的說教味重、「愁眉苦臉」的，甚至比較韓德爾所採多為《舊約》故事、巴赫所用者則為《新約》，從而判定「羅馬人」與「基督徒」的分別，當中便不無誤解之處。傅雷有教誨云：「主觀的熱愛一切，客觀的了解一切」，也許我們從這些例子看到的，更多的是傅聰對韓德爾和莫扎特的主觀熱愛。但畢竟以傅聰的家學淵源，所秉持的赤子之心，即使有所發明亦不被困囿。正是這份真誠潔白的赤子之心，讓傅聰於晚年不把音樂之境定於莫扎特、蕭邦或德布西，而重新發現了海頓，留下了精彩動人的演奏錄音。

「主觀熱愛」和「客觀了解」，成為傅聰看待藝術時不斷遊走的兩端。傅聰自言：「凡是我演奏的東西，一定是第一次面對時，就馬上有一個強烈的感受。有了強烈的感受，才會去分析，再經過一個階段，然後是很艱難的過程，往往在這個追求的過程中，我會找不到了，完全找不到了，連開始的那種直覺上的感受，都找不回來了。在大部分的時候，最後我還是會找到的。」以赤子之心為本而湧發鍥而不捨的精神，是其藝術境界和品味能得不斷提升的泉源。但這份態度用之於人生，則往往衍成矛盾。一方面傅聰認為「在美學上，我們東方比西方高，老早就比他們高」，但另一方面他也坦言「只要曲子能讓我體會到其中的精神世界，並讓我覺得可以去追求去陶醉，我就會去彈。不過到現在為止，我還沒有看到這樣的中國作品」；既入英籍，卻也因國內演奏會的宣傳不稱他為「同志」而不滿意；雖高度讚揚中國文化最美最優秀的地方，卻亦指出中國文化創造了「最殘忍的最恐怖的人為社會」。

　　曾有對談，傅聰被問到是否自覺是一個矛盾的人，既嚮往淡泊寧靜，又説一生從來未曾平靜過。傅聰沉默良久，答道：「……其實我天性中有很多平靜的東西，很多平靜的時刻。正是這個救了我，使我還能活下去。可是這個世界上的很多事情難以讓人平靜下來。假如一個人真是還維持着一顆真正赤誠的心的話，就不可能不為現在世界上許多骯髒的、不公平的、特別是我們自己祖國的許多可怕的事情而痛心」。或許也是本着大愛的赤子之心，即使父母於文革被迫害至死，傅聰於七九年改革開放後，即連年自費到中國開演奏會、從事音樂教育工作；八九年的民運令他哭泣，越幾年依舊回國演出、教授大師班。傅聰的愛國情懷，也同樣在「主觀熱愛」與「客觀了解」之間不斷徘徊。傅聰曾言：「對我來講，祖國是土地、文化、人民，跟政權沒有甚麼關

係」，愛國情懷亦不是任何狹義民族主義所能理解。也許傅聰體現的，一如他「比波蘭人更波蘭」的蕭邦馬厝卡節奏，是比中國人更中國的氣質和靈魂。

（本文所引，悉出自《傅雷家書》及《走出〈傅雷家書〉——與傅聰對談》二書）

奉獻

二〇一九年，被稱為「中國第一代鋼琴家」的巫漪麗離世，國內網絡登時湧現了許多「悲傷」、「致敬」的帖文，連「一生只守一架琴」的溢美之詞都搬出來了。然與巫漪麗一度同於梅百器（Mario Paci）門下學藝的傅聰病逝時，卻被謾罵為「可恥的叛國者」、「作為英國國籍音樂家，不值得特別憐憫」、「尊重大可不必」，再不然就是質疑英國醫療如何「殺死了傅聰先生」，這類「義正辭嚴」聲音大大蓋過了對愛國鋼琴詩人的悼念。

以中國文化精神灌注西方古典音樂，是為傅聰演奏的風格。精神無形、樂聲具形，傅聰是以中國詩詞境界來帶動音樂，配合得宜時，能幻起別樹一幟的靈逸瀟脫，品味脫俗，讓他躋身世界演奏名家之列。尤其他的一手蕭邦馬厝卡舞曲，節奏掌握得妙絕毫巔，多年來從學於他的鋼琴家絡繹不絕，隨便一數，便有陳薩、Lifschitz、Avdeeva，甚至 Argerich 贏得蕭邦鋼琴大賽時，也說受了傅聰啟發。Fleisher、

Lupu等大師都對傅聰由衷敬佩，與他往來的好友，包括Ashkenazy、Argerich、Barenboim、Du Pré等一流音樂家。如此成就，難怪令國內標籤他為「叛徒」的戰狼恨得牙癢癢的。這類嫉妒之言固然不會令傅聰的藝術蒙上污點，令人遺憾的，反而是國內出來的古典音樂家能達世界稱頌的藝術成就，已是鳳毛麟角，傅聰卻得不到他心懷故土的同胞尊重。由此勾起各種鞭屍式批鬥，大概絕不是傅聰心儀的「大國風範」。

Ashkenazy、Yablonskaya等於六十、七十年代自蘇聯時代出走的音樂家，當年被視為「叛徒」，其後一一獲邀回國演奏教學，受到英雄式歡迎；荷洛維茲於離國一甲子後，八十年代中以「美國鋼琴家」身分返回故地的傳奇演奏之旅，同樣贏得蘇聯音樂家的蜂擁和讚揚；Hlinka於七十年代選擇移民挪威，亦被當時捷克政府當作叛徒所為，但於千禧年後，亦獲捷克頒授榮譽獎章，表揚他於國際弘揚捷克文化的貢獻。同是共產國家，國民質素卻不太一樣。於五十年代於英國授業的傅聰，行將畢業時面臨應否回國與其父「互相揭發、批判」的徬徨絕望，選擇了出走。七九年後，傅雷獲平反、傅聰受邀回國，而多年來傅聰亦不計前嫌，於 From Mao to Mozart 紀錄片展現的那個音樂文化貧乏的國度中，孜孜不倦地教學新一代學人，但國人仍然對他六十多年前的出走忿忿不平、恨意難消，卻不作反思是甚麼原因，迫走了一個國寶級的音樂大師。

五十年代初，有所謂「中國鋼琴五聖手」，傅聰以外的其餘四位，為劉詩昆、李名強、殷承宗、顧聖嬰，都是那個時代中國音樂家的希望。文革前，他們於國際舞台已嶄露頭角。若當年傅聰選擇回國的下場又會如何？我們不妨看看那個年代音樂家的際遇：

劉詩昆被關進他形容為「希特拉集中營以外最殘酷的監獄」，還未入獄雙手手骨已被打斷；「靠邊站」的李名強被派到農村，每天提豬糞等不斷勞動以致雙手嚴重發炎，張開十指亦難，即使後來靠打類固醇針演出，最後還是無可救藥，曾贏過恩奈斯可國際音樂大賽冠軍的雙手，從此廢掉；巫漪麗遭毒打時苦苦哀求只打腳、別打手，腳患伴隨一生，其小提琴家丈夫楊秉蓀被扣上反黨頭目帽子，判監十年，為免連累妻兒，與巫離婚；殷承宗則自言於文革期間「因禍得福」，把鋼琴「洋為中用」，大彈鋼琴伴唱《紅燈記》之類的樣板曲，但文革後則被打作四人幫於中央樂團的代表，須受政治審查多年。

「五聖手」中天資最高、技巧亦最穩健的，是顧聖嬰。顧家與傅家交情甚篤，傅雷特別栽培兒子和顧聖嬰於音樂以外的文學修養。顧聖嬰除天賦極高，教授她琴藝、音樂史、樂理的，都是當時的頂級大師（包括李斯特再傳弟子楊嘉仁、英國鋼琴學派代表馬泰伊〔Tobias Matthay〕的再傳弟子李嘉祿），而她練琴亦比傅聰刻苦，技巧上乘，於贏得日內瓦音樂大賽女子組冠軍的那一年，男子組冠軍便是近代鋼琴大師波里尼。如此寶貴菁英，於文革時的遭遇，讀之令人心中滴血，連稍作陳述亦覺不忍，讀者可讀趙越勝《燃燈者》(增補版)〈若有人兮山之阿〉一篇。顧聖嬰於傅雷夫婦結束自己生命後，也與母親和弟弟一起自殺，享年不過三十。另外，顧聖嬰的老師輩，包括音樂學者沈知白、上海音樂學院鋼琴系教授李翠貞、指揮系主任楊嘉仁、管弦系主任陳又新，都於文革期間相繼自殺。顧聖嬰的父親顧高地，則於一九五五年因涉「反革命」案而被投冤獄，至一九七五年放監時，才知早已家破人亡，一夜白髮，傷痛終生。

顧聖嬰的錄音之中，令我最深刻的是彈奏李斯特改編舒曼歌曲《奉獻》(*Widmung*)。原曲歌詞云：「你是我的靈魂、我的心情、我的喜樂，噫，我的悲痛。你是於我所居之處，你是我的天堂，我漂浮其間。噫，你是我的墳墓，埋藏我永遠的哀痛。你是慰藉，你是安寧，你是上天賜我的。你對我的愛給予我意義，你的雙眼令我變容昇華，你的愛令我提升，我的靈魂、更好的自我。」當中的「你」，既是顧聖嬰熱愛的音樂境界，也是她與傅聰心目中的中國。樂曲結尾，隱括一段舒伯特《聖母頌》的旋律。願顧聖嬰於聖母懷中得到安息，也希望傅聰於一片民粹唾罵聲中得到安息。

郎李之爭（上）：郎朗的浪漫與「郎慢」

　　約半個世紀前，基遼斯是二次大戰後首位受邀到美國演出的蘇聯鋼琴家。當年蘇聯在鐵幕管治下，基本是與外界隔絕。盛傳他們於藝術的高度成就，令不少人產生遐想。因此，他於紐約的首演，成為令人引頸以待的文化盛事，基遼斯亦不負眾望，但在一片喝彩聲中，他對自己的表現卻不以為然，反而留下了一句令人震撼不已的說話：「你以為這就是極棒的演奏嗎？待你有機會聽到歷赫特的神奏再說吧！」就只一句話，令歷赫特未現身已轟動整個西方樂壇。

　　半世紀後，近世當紅的兩位中國鋼琴家，卻可以為一個電視台的春節聯歡晚會跟一個流行歌手作雙鋼琴演奏而生是非。事緣是二〇一四年初的央視春晚節目中，李雲迪與王力宏在兩台透明塑膠架起的電子琴上，聯手演奏的《金蛇狂舞》，居然「好評如潮」。更奇的是惹起了郎朗在微博上，酸溜溜地透露此節目原來是屬意他的，只是早答應了

其他演出而婉拒；言下之意，即指李雲迪不過是「執其二攤」。博文一出，即引來網友的猛烈批評。當然，與基遼斯的胸襟對比，不得不叫人搖頭嘆息。我也實在想不到有甚麼大師級的鋼琴家，會為失去與流行歌手聯彈的機會而扼腕。——試想想，長駐倫敦的布蘭德爾，會有興趣跟艾頓莊（Elton John）在英女王登基七十週年的白金禧音樂會上合奏嗎？

另一邊廂，李雲迪也在另一文娛節目中，忽然坐在鋼琴前，模仿郎朗的招牌表情和台風，同樣引起網民激烈抨擊。事實上，自李雲迪於二〇〇〇年奪得蕭邦大賽冠軍後，有關郎李二人明爭暗鬥之說，已時有所聞，連《誰殺了古典音樂》（Who Killed Classical Music）的作者萊布列希（Norman Lebrecht）亦甚關注，於其網誌多番撰文形容兩人白熱化的競爭，或說某交響樂團向他透露，郎父提出樂團與其子演出的一年內不得與李氏合演，否則往後再無合作機會；或指郎朗雖與李雲迪同屬DG旗下，卻趁後者的銷量未如理想，向公司施壓把李氏逼走，直至Sony以三百萬美元的「贖身價」邀請加盟，李雲迪才得重被DG羅致。

此中的是是非非，不論執真執假，都透着一陣濃厚的商業味。這份商業味，也正是郎朗演奏的特色。今天咸皆推許為鋼琴大師的阿嘉麗治（Martha Argerich），被問及對郎朗的成功有何感想，率性的她直接了當地答道，"I don't understand"。從藝術的角度來看，郎朗的走紅令人困惑，但如以商業視野分析，則馬上豁然可解。郎朗已不僅是一位鋼琴家，也是一個成功的品牌。他於社會上不同界別的滲透，超過歷史上任何一位古典音樂演奏家，比當年的巴伐洛堤（Luciano Pavarotti）更「無遠弗屆」：郎朗參與的音樂演出，除獨奏會、鋼琴協奏曲、室樂外，還有電影配樂，甚至電子遊戲的配樂；他還應邀到美國白宮並為

英國皇室演奏，北京奧運的開幕禮也少不了他，也在慶祝英女皇在位六十週年的音樂會上獻藝；還有，就是一連串的教育節目，大師班不在話下，於各國亦舉行過多場與百個學童的同台演出；他的網站除了出售他的CD及DVD外，還有多款T-shirt、波鞋等，而且著名的社交網站都有他的蹤影；史坦威鋼琴為他在中國開了一條以他為名的專線系列，尚有五星級酒店、名錶等廣告，簽約Sony後亦宣傳其產品；他為國內的富豪開設了私人俱樂部，入會費動輒十萬人民幣以上，自己則定期作其「沙龍」式演奏。如是等等，都是其靈活公關手段的商業王國的一部分經營而已。

誰說商業產品必有甚麼藝術保證？郎朗即使每年的演奏超過一百五十場、唱片大賣，也不代表他藝術上的「偉大」。他的李斯特獨奏會，挺着閃爍反光的黑外套，在多個令人目眩的巨型屏幕前演奏，鐳射燈光四閃、煙霧彌漫，令他看來真活像是二十一世紀的黎勃拉茲（Liberace）。

初出道時的郎朗，還不過是一個音樂略帶浮誇、文化素養淺薄的音樂系畢業生。一時的風雲際遇，卻令他沉醉在建立起來的光環中，肆意曲解所謂浪漫風格，實則是一種郎式的自戀傲慢，演出一味往一些小聰明的枝節效果追尋，音符不成樂句、樂句不成樂章，品味庸俗得嚇人。外國樂評說他「vulgar」、稱他為「Bang Bang」，都不是「浪得虛名」。郎朗的風格，似乎受荷洛維茲的負影響甚大。荷洛維茲一些藝術品味不高的炫技演奏，成為郎朗的目標，但他缺乏驚人音色和技巧，只能把荷老一些習癖厚顏地放大一百倍，近年復添上一點年老巴倫波恩的江湖味。不過，他還有一點特質是其他鋼琴家所無的，那就是於一些速度較快、節奏與旋律又多有重複的樂段，表現出的莫名亢奮，

那種不具音樂性、不經大腦的機械感，聽來即是饒舌（rapping）音樂的元素無疑。在《江南Style》也可以紅透半邊天的二十一世紀，郎朗的成功便不足為奇矣。但對於基遼斯與歷赫特所達致的藝術高峰，卻是無論郎朗如何亢奮跳躍仰望，也是遙不可見的。

郎李之爭（下）：李雲迪的"open"式演奏

中文媒體把焦點放在郎朗與李雲迪的國籍上，認為他們的成就，是華人能於西方藝術世界中吐氣揚眉的莫大光榮，我看大可不必；至於兩位「鋼琴王子」互視對方為假想敵，更是無謂。

原因之一，是郎李兩位，只能依賴演奏炫技作品，內裏卻空洞無物。當然，黃金時期的大師亦有炫技之時，但他們炫技之餘亦展露出藝術上的涵養，如齊夫拉（György Cziffra）的舒曼，連柯爾托也嘆服；歷林特彈奏的巴赫，淡樸韻味令人難以忘懷。可是李雲迪只予人機械之感，郎朗則浮誇低俗。正如我不覺得成龍電影在荷理活賣座便是華人的榮耀，若幾位中國鋼琴家只能讓世界覺得他們「十指發達、頭腦簡單」，也不是值得慶賀之事。況且，單就技巧而言，郎李也僅算平穩，讀者試在 YouTube 上找別列佐夫斯基、普雷特涅夫（Mikhail Pletnev）、荷洛維茲、阿勞等彈奏的《伊斯拉美》（Islamey），比較郎朗的演出，便可體會郎朗的技巧屬於甚麼層次。

其次，欣賞音樂，只就演奏本身的品味及境界評價已足，無須替演奏者加上民族感情分。基遼斯及歷赫特於第一屆柴可夫斯基大賽任評判之列，雖然蘇聯舉辦比賽的原意，是於冷戰期間向世界宣示其文化上的輝煌成就，但他們卻力排眾議，把首獎屬意表現最出色的美國鋼琴家范・克萊本，此即不以民族情緒凌駕藝術之例。我們的着眼點，應是考慮李雲迪的蕭邦，是否有其獨特之處能成一家之言，不是單看「首位華人奪得蕭邦大賽冠軍」這名頭，便立刻歡呼拍掌，許為大師。

李雲迪能於第十四屆蕭邦大賽（二〇〇〇）中奪魁，而此冠軍寶座已懸空十五年之久，其成就不容抹殺。但他令人惋惜的，正是十多年來仍停留在「比賽得獎者」的階段而沒令人看到音樂造詣上的成長。能晉身大型國際比賽而得名次，猶似博士畢業。但博士畢業生距離大學者的學養，還是很遙遠。李雲迪近年來的表現，卻是與大師的境地愈來愈遠。

以參賽的水平而言，李雲迪當年的演奏雖嫌拘謹生硬，但終究讓人感覺到每個音符都經過悉心打磨，細膩的表現已算不過不失。其後由 DG 推出的兩張唱片，基本以蕭邦及李斯特比賽的參賽曲目為主，也能保持「比賽冠軍」的演出水準，但當中亦充斥着不少李雲迪的局限：其演奏，一如台下面接受訪問的他，給人木訥、呆板、沒趣的感覺，笑容牽強、神經繃緊；其技巧，缺乏順手拈來的從容自然，斧鑿痕跡甚深，聽得出是靠一股狠勁練回來的，與上面所舉名家演奏《伊斯拉美》那種游刃有餘的天賦技巧，不可同日而語。有限的天資，稍欠勤練即容易走樣。而他近年不少演奏，即使淺易如蕭邦的夜曲或圓舞曲，也錯音連連。樂評人周光蓁便曾對這樣漫不經心及大量錯音的演奏，直

接向李提出疑問，他的回答竟是「……我覺得現場演出可以多一點的表現，……不用顧忌。當時你有這個心情，你可以把它 open 一點，why not？」如果當年蕭邦大賽，李雲迪也敢這般「open」，不要說取得名次，就連華沙也不用去了。堂堂蕭邦大賽冠軍手下的蕭邦可以是這個模樣，就只能以「欺場」來形容，而李的樂迷也只有希望他能建立視觀眾如比賽評判的尊重。郎朗在這方面的表現顯然較佳，不論任何場合都令人覺得他盡情投入。

同樣是蕭邦大賽出身的波里尼、齊瑪曼、阿嘉麗治等，得獎後都韜光養晦、潛心深造，始晉身大師之列。但李雲迪獲獎後，雖說仍有繼續修學，演奏卻一直走下坡，他的舒曼欠缺想像力，李斯特沒有神采，史卡拉第也呆滯平板。簽約 EMI 後，李雲迪易名 Yundi，他的演奏亦一如去掉姓氏之舉顯得無根。他於二○一○年推出的北京現場錄音，竟然八成曲目來自十年前蕭邦比賽，給人感覺疏於拓展演奏曲目之餘，詮釋深度卻未見寸進。後來推出的貝多芬專輯，李氏在發佈會上的介紹，硬把貝多芬與蕭邦拉在一起，說「這兩位作曲家彷彿是硬幣的兩面……貝多芬是一個浪漫主義者，他展現了與蕭邦很不一樣的德國式的浪漫風格，而這也是我要傳遞給聽者的。」如果這番說話是甚麼笨公關為他「度身訂造」的台詞，也情有可原，但如果這就是他對唱片中三首貝多芬奏鳴曲的理解，便太令人失望矣。

所謂「大師」，必然得到行家的推崇備至，而不是靠作品銷量推算出來。郎李兩位顯然尚未贏得同行的高度崇敬，對他們的宣傳也就請別再胡亂冠以「鋼琴大師」之名，兩位鋼琴家也更不要對這些廣告用語過於認真。現時古典音樂在西方日漸式微，而中國據說學琴的人在四千萬之上，市場龐大，正是捧紅華人鋼琴家的時機。平心而論，較郎

李兩位技巧優異、音樂造詣也更深厚的鋼琴家，大有人在，只是欠缺他倆的際遇而寂寂無聞。他們今天的地位，真是可遇不可求。兩人的性情，一者樂於乖張外揚，另一不善表達情感，本來亦無從比較。與其糾纏於無謂之爭，勉強遷就市場而彈一些不合自己的曲目，不如多作修學、痛加自省，祈望有天看到兩位如傳媒所言，在各各音樂領域上，做到令國人為他們自豪的境地。

　　二〇二〇年九月四日推出的《花木蘭》，據說是一封「對中國的情書」。但一向品味極為高雅的中國觀眾，對於這種質素的製作當然不會領情，網軍把電影批評得體無完膚，直斥電影「藝術水平低劣、誤解中國文化」。無巧不成話，就在同一天，中國鋼琴家郎朗也推出了他演奏巴赫《郭德堡變奏曲》的專輯，雖不知算不算是「對德國的情書」，卻肯定是「藝術水平低劣、誤解德國文化」之作。「雜碎木蘭」與「豉油巴赫」竟在同一天問世，互相輝映。

　　天啊！堂堂一首《郭德堡變奏曲》被蹂躪至如斯境地，真的聞者傷心、聽者流淚。好不容易才把這個「史上最長」的 long long 錄音聽完，還自虐地把專輯所附的現場錄音聽了一遍，對於巴赫神曲被這樣的肆意塗鴉，實在黯然神傷。早幾年因寫作有關這首變奏曲的專著，不但花了長時間研究其曲式架構、對位設計，也聽了百餘張錄音；這許多錄音之中，即使成就有高有低，也從未見如郎朗那樣庸俗不堪的演

奏。如此評價，並非出自甚麼「殖民種族歧視」。事實上，長駐中國的中央音樂學院鋼琴系副教授盛原、旅居法國的中國鋼琴家朱曉玫，都灌錄過非常出色的《郭德堡》，前者法度嚴謹、處理細密，後者行雲流水、超然物外，風格雖異，卻都能以不同方式掌握巴赫作品的精神。郎朗的嘛，只能評價為矯揉造作、恣意歪曲、沉溺自戀、品味不高，當中僅有刻意營造的效果，而沒有深邃的音樂、沒有壯麗的架構、沒有高潔的靈魂。郎朗的藝術品味，屬於克萊德曼 (Richard Clayderman)、黎勃拉茲之流，彈奏那類「抒情」作品，可謂天作之合，但用之於巴赫則顯得格格不入。

讀過網上一些「讚好」評論，謂郎朗呈現的是「個人化演繹」、「浪漫式詮釋」。對不起，配得上以個人風格演奏巴赫的讚譽者，是顧爾德、蘭多絲卡、圖蕾克，堪稱能以浪漫手法詮釋巴赫的，是妮可拉耶娃 (Tatiana Nikolayeva)、彼得‧塞爾金、索科洛夫 (Grigory Sokolov)，他們為這闋《郭德堡》留下了傳世名演，深入樂曲神髓之餘，亦展現出不同韻味的巴赫。「個人化」與「浪漫手法」不能作為亂彈曲解的藉口和遮羞布。至於說他技巧「精湛卓越」之類的讚美，我也不敢苟同。當然，如果郎朗沒有一定程度的鋼琴技術，是不可能攀上這個位置。然而，郎朗的技術偏重花巧，充滿猴戲雜耍般能引來一時注意的炫目效果，但距離出類拔萃的技巧大師之境尚遠。用以宣傳的第二十六變奏，郎朗彈得飛快，卻是不合情理的快。比較圖蕾克與席夫的版本，兩人都多次灌錄《郭德堡》，所用時間分別約為 2'15" 和 2'00"；郎朗呢？厲害了，只花了 1'45"，但那大堆十六分音符，不論於速度和輕重，都彈得不夠平均，出現礙耳的個別音符，顯得突兀無禮，整體效果如踉蹌而奔，彷似差利卓別靈黑白默片中調快了速度的滑稽動作。顧爾德所作的兩

次經典錄音，同樣以超速彈出此段，卻能與其他變奏配合融為一體，而且粒粒音符悉如大珠小珠落玉盤的清脆通透、平均有致，讀者不妨到YouTube搜尋比較，立時可知大師與庸手的分別。

郎朗的《郭德堡》，基本上就是把快的地方彈得比任何人快、慢的地方也比任何人慢；高昂處故作幽潛、低迴處卻如病態式的憂鬱；舞曲部分亢奮不已、佈滿無情敲打的和聲，卡農部分則鬆散無章、潰不成形。個別如第十五變奏的最後一個音符，遲遲不肯彈出，自以為深情，卻是不可理喻。總言之，整體處理上以「你估我唔到」的心態出發，標奇立異，難登大雅之堂。當中刻意彈出一般不會突顯的內聲部，不代表對樂曲結構有所體會；多加了一些裝飾音符，也不等同理解巴洛克時期的演奏風格。

二〇二〇年二月，郎朗臨急抱佛腳地跟大師級鍵琴名家史塔亞（Andreas Staier）上了六天課，然後於三月初，便於聖多瑪教堂演奏此曲。宣傳片中見到史塔亞對郎朗的彈奏，即使很基本的節奏也需作糾正，而郎朗則向史塔亞請教「巴赫作品可以彈多大聲」之類。史塔亞聽到這種程度的問題後，不期然流露出一個無奈表情，只客氣地以「應該彈多大聲便多大聲」含糊回應。可憐的史塔亞，便因為這六天的課而要為郎朗抬轎，成為唱片宣傳的一部分。

據說灌錄《郭德堡變奏曲》是郎朗自少的夢想。郎朗甚至豪言對此曲「練了二十八年」。説來動聽，但真有能力掌握這首樂曲的，不需要練二十八年。列夫席茲彈奏此曲的第一個錄音時，才不過十四歲。比《郭德堡》更為艱澀複雜的《平均律鍵盤曲集》，歷赫特只花了一星期便自學全卷二十二首前奏與賦格，還背譜演出。所謂「練了二十八年」的宣傳伎倆，只有自暴其短。

長久於電影市場佔領導地位的荷里活，尚且由於製作《花木蘭》的因循和諂媚姿態、對政治倫理的冷酷淡漠，大大栽了一跤。郎朗以其淺薄庸劣的識見，企圖在德國文明的殿堂展現「話語權」，這樣的「郎朗夢」未免發得太早。

變化中的永恆

藝術之難,在於每一時期的作品,都具不變與變兩方面。不變者無色無形,難以體察;變者則幻化多端,難以觸摸。迷於不變每易流於淺俗,滯於變化往往囿於因循。於藝之一道臻大成者,能於變化中呈獻出不變之理、恪守不變時演活無窮變化。偉大藝術作品或演出能啟迪人心,正是由於此藝入哲的高度。

如上所言之藝術觀,不論於書法、畫作、舞蹈、音樂等皆然,亦於東西方無異。所謂不變與變,猶言真俗。藝境之真,無可仿效,唯靠悟入;俗之變化,涉技巧與創意,美感亦隨時代變更。古人從字體文風觀察世道變遷,即審流俗之遞演,如《廣藝舟雙楫》所言:「人限於其俗,俗趨於變。……散文、篆法之解散,駢文、隸體之成家,皆同時會,可以觀世變矣」;復言:「人未有不為風氣所限者,制度文章學術,皆有時焉,以為之大界。美惡工拙,祇可於本界較之。學者通於古今之變,以是二體者,觀古論其時,致不混焉」,是謂書法之鑑賞,

宜通曉古今變化，而於特地界限之內以作高下較量。這番見地，同樣適用於其他藝術範疇，不能僅憑個人喜好對單一作品來作褒貶，而應考慮該作品成於甚麼年代、發揚何種美感、繼承哪門技法、氣象有何革新，並於這種對「俗變」的品評中，體會作品對「真理」的深入和彰顯。

筆者前文評郎朗演奏巴赫的《郭德堡變奏曲》「藝術水平低劣、誤解德國文化」，亦本着不變與變二分來評析。變的部分，例如如何添加裝飾音、應否用上踏板、各變奏營造何種音色等，我的態度都比較開放，認為可隨着時代、鋼琴性能、音樂廳大小來作改變。至於不變者，包括巴赫作品含攝基督教路德宗的宗教思想、樸拙真誠的精神，還有各類曲式的固定節奏，則可謂郎朗完全不能掌握的硬傷。例如《郭德堡》開首的詠嘆調 (aria)，以薩拉邦德舞曲 (sarabande) 的曲式寫成，緩慢的三拍子，特點是以第二拍為重拍。這可説是基本到不能再基本的認知，不論是被視為模範的席夫或休伊特，抑或是鬼才顧爾德，甚至故意以弱音彈出第二拍的圖蕾克，都以不同方式把重心灌注每個小節的第二拍，甚至以不能發出強弱音的羽管鍵琴演奏，在萊昂哈特、寇克帕萃克、史塔克等名家手下，亦能以節奏的緩急配置來帶出曲式意趣。樂曲節奏跟舞步的頓挫配合，即使巴赫已把舞曲從舞蹈的伴奏昇華為純音樂的創作，曲式的節奏感不會因此改變，猶如華爾滋舞曲的「蓬測測」節奏，是該曲式的固定元素一樣。惟郎朗演奏的詠嘆調，則連這最基本的原則也未能達標，原來的舞曲被肆意糟蹋，出塵樸實的曲意則被演作沉溺自戀的庸俗哀歌，從各方面作考量都難以將之充作「入流」的巴赫演奏。

《紐約時報》古典音樂評論的主筆托馬席尼 (Anthony Tommasini)，月初有一文章細析郎朗灌錄的《郭德堡》種種過猶不及之處，當中對其風格和品味的質疑，甚至用上 vulgarity、labored、unlistenable 等形容

詞。讀後隨手於面書分享，不久即有樂評人賜教，提示我如能以聽中國古琴的角度來欣賞，便可理解郎朗所採的速度。自問對此留言看得一頭霧水，在網上稍作搜尋，才知道該樂評認為郎朗的《郭德堡》跟孔孟儒家思想有關，「像是古琴譜，沒有速度標記，可演奏得很快，也可演奏得很慢。而慢有慢的章法，看似無形，其實有形。西方文化重結構，東方文化重意境，郎朗在郭德堡融入古琴演奏風範，可說是意境超脫於結構之上。」

這種聽來高深莫測的推斷，委實似是而非。巴赫樂譜不附速度標記，其中一個原因，就是曲式已暗示了速度，不是因為沒有標記便喜歡怎樣快怎樣慢來演奏皆可，總不能因為具備中國文化智慧便能以耍太極的速度來跳華爾滋吧？至於「儒家思想」云云，更是令人詫異之語。托馬席尼批評郎朗的演奏 "overindulgent," " too muchly," "exaggeration"，正是孔子所惡的「鄭聲淫」也。《史記》載孔子習樂的精神，謂由「曲」、「數」之技術層面，進入「志」的樂曲精神，繼而深得與「人」合一的境界，此與速度無關，而是由變悟入不變的過程，所重的是「雅樂」而非「靡靡之音」。把郎朗的《郭德堡》等同孔孟思想、古琴風範，不是對後者的侮辱嗎？

或有人認為筆者的批評過於辛辣尖刻。相對郎朗對巴赫神作的暴力蹂躪，我相信拙文只是作出適當回應而已，論「尖刻」實遠不如托馬席尼。真心愛護一門藝術，便需有作出捍衛的承擔，不能把批評都視為破壞力量。

巴赫的《郭德堡變奏曲》正是由不變衍生萬變、萬變不離其宗的絕佳示範，有其宗哲上的高度，讓習者於變化中見其規律。祝願各位紛亂中得到寧靜。

華沙凱旋之後
──網訪劉曉禹

二○二一年的十一月底，與鋼琴家劉曉禹 (Bruce Liu) 做了一場訪談。那天訪問流程的安排，讓我感受到「蕭邦大賽得獎者」光環的亮麗，於半空映襯出古典樂壇的陣陣迴光。

約談當天，適值劉曉禹首張錄音專輯的記者招待會。身處韓國首爾的劉曉禹，通過視像出席於北京舉行的記者會後，即接受連串傳媒訪問。排得密密麻麻的受訪日程，令我想起《摘星奇緣》(Notting Hill)裏面茱莉亞羅拔絲飾演的角色，於麗思卡爾頓酒店輪番接見記者的情景。「蕭邦大賽冠軍」光環照耀下的劉曉禹，展現的就是那樣一份明星風采。

也許我定居加拿大、又是香港移民，近月接觸到有關劉曉禹的新聞，確實異常地多，既有加拿大各大傳媒恭賀贏得是次蕭邦大賽者是來自滿地可的「加拿大人」，也有中港台三地的報章強調大賽得主的「華

裔」身分。在古典音樂已日漸遠離群眾視線範圍的今天，一個鋼琴比賽的得獎者竟有這種篇幅的報導，實在不可思議。可以想像，六年前趙成珍獲得這項大賽首獎時，於韓國也同樣有過一番震天價響的歡呼。

國籍或種族身分，可以是事業上的輔助，也可以是藝術上的包袱。傅聰銳意為蕭邦作品注入中國文化的意境，固然是只此一家的獨特風格，但同時也造成詮釋上的一種範限。劉曉禹的「多元文化」背景，卻是一種祝福多於負擔。其指下的蕭邦，風格近乎其出生地巴黎的法式風情。事實上，他於多篇訪問中也不時提到近日鑽研的，主要還是拉莫（Jean-Philippe Rameau）和拉威爾（Maurice Ravel）兩位法國作曲家，認為他們與蕭邦的共通之處，在於那一抹「法國色彩」。這種風格，亦表現於演奏上的即興特質、節奏上的彈性處理、音色上的晶瑩通透、情感上的自然奔放。

也是劉曉禹重即場靈感的偏向，令其演奏帶有一股鮮活的氣質，不落呆滯。評論往往把他與李雲迪比較，因兩人都是華裔、比賽曲目的重頭戲之一又是同一首波蘭舞曲。僅就比賽的表現而言，李無疑較劉穩健，但機械感卻也較重；劉曉禹參賽時的現場錄音，沙石不少，但音樂也較李遠為活潑靈動。當然，我們不應以劉曉禹的一張唱片來把他定調。訪談時我們談至參賽時的臨場發揮、重聽現場錄音時的感受，他的回應並不滯留於一時的得失，只說錄音令他回想到參賽時的心情和回憶。至於詮釋上有否遷就評判口味，他坦言不能完全排除這方面的考量；但不用再參與任何音樂競賽的劉曉禹，從此可以更無拘無束地發揮一己的詮釋與演奏風格。其琴藝成就如何，還看明天。

劉曉禹贏得首獎，雖然沒有多大異議，但比賽期間，不少人更喜歡反田恭平的演奏，也是事實。今天回看，劉曉禹的表現仍稍欠穩

定，卻也受惠於他勇於冒險的態度，不時為早已聽過千百遍的樂曲，帶來耳目一新之感，例如彈奏作品第二十二號《平靜的行板與華麗的大波蘭舞曲》時，他於行板部分做出令鋼琴嘆息的效果，便是令人驚豔之例。此外，他選彈極為冷門的《唐璜》主題變奏曲（作品第二號），也是非常聰明和自信的表現。

有關劉曉禹的出身、師承，網上已多見訪問提及，故亦不花時間在這些話題上。我比較有興趣的，是他如何構思一首音樂作品的詮釋手法。尤其在網上看過他兩年前於柴可夫斯基鋼琴大賽時彈奏的蕭邦《練習曲》作品十第四號，實在驚詫他今年於蕭邦大賽中彈奏同一樂曲的差異。在華沙彈出的這首《練習曲》，樂句不像之前的短促，氣度也開揚不少。如果他依然是兩年前演奏蕭邦《練習曲》的水平，很難想像他有可能贏得蕭邦大賽首獎。那期間的蛻變，究竟是如何催生的？是鄧泰山的教導使然，還是受了其他鋼琴家的錄音影響？劉曉禹的解釋，是疫情期間多了自處時間和空間，讓他專心把各曲目的樂譜從頭細研，同時多讀作曲家創作該作品時的書信或理解作品出現時的時代背景。這是他對「忠於樂譜」的手法，其中不乏主觀臆測，卻是他呈現樂曲風味不可或缺的一個過程。

這種對音樂的思考，原本就應是音樂家長時鑽研不懈的工夫。我對一些不務正業、寧花時間跑去投身綜藝節目做馬騮戲的鋼琴家加以批評，也是出於這份對音樂家的期許。音樂家能為演奏的作品賦予靈魂，靠的就是對作品作無休止的深研和思考。

劉曉禹鍾愛黃金時期的鋼琴家，經常掛在口邊的是柯爾托和弗朗索瓦（Samson François），都是法國鋼琴學派的代表人物。此外，他也提到李帕蒂（Dinu Lipatti）、米凱蘭傑利（Arturo Benedetti Michelangeli）等，

劉感到他們與現下鋼琴家最不同之處，是黃金時期大師能讓鋼琴歌唱的本領，以及渾然天成的演奏風格。過於分析計算即易流於一板一眼、完全不對樂譜細研則落得空洞無物，如何於兩者之間取得平衡，端的是「藝」之所在。期望劉曉禹往後繼續循此方向精研其藝。

與劉曉禹交談的一夕間，感受最深的是他在「身分」上的心理矛盾：一方面他贏得古典樂壇極為看重的蕭邦鋼琴大賽，另一方面他又似乎不甘被視為「蕭邦專家」，希望能多彈其他作曲家的作品；這個世代的年輕人，大都與古典音樂甚為隔膜，而劉曉禹大概也不希望被冠上「琴呆子」的形象，因此每篇訪問都見他一再強調，他喜歡小型賽車、游泳、快棋對弈等。這些嗜好，都具速度和刺激性，未知會否投射於其選彈的曲目。其他的心理糾結，也見於他拒被局限於古典範疇，而嘗試加入一些爵士樂曲；這位「加拿大華裔」鋼琴家，希望長居的地方，既不是加拿大、也不是中國，而是法國；對於大會為他安排了好幾週的演奏會，彈的都是得獎曲目，內心似乎納悶，一有機會便吐苦水，期待早日回到滿地可跟朋友歡聚。

忽然曝曬於閃光燈下，比賽後連家也未能回去，便被安排到不同城市的酒店接受檢疫隔離，然後演出同樣曲目的演奏會，實在令人疲倦。然這樣的黃金機會，卻是其他參賽者或鋼琴家夢寐難求，往後的演奏生涯，大概也不會差別太大，如當紅的話，還是馬不停蹄地走訪不同城市，於一樂季內把一兩套選曲不斷輪演。每年作幾十場、甚至過百場的演出，還要準備下一季或下一張專輯的新曲目、與交響樂團彩排，這樣的生活，表面風光，其艱苦處卻需有很好的心理素質作支撐。

也許，這種心理上或身分上的衝擊，正是一名現代古典音樂演奏家摸索前路的過程。

黃牧的樂府春秋

多倫多時間二〇二一年的一月二十五日上午，驚聞黃牧先生離世。才於月初仍與他聯繫，上月更有好幾次的電郵往來，他的語調還一派樂觀。噩耗傳來翌日，Facebook 的 Memories 功能，赫然彈出了一幅九年前黃牧蒞臨我家的照片，當時記云：「二十多年前，讀黃牧老師寫荷洛維茲的文章而成長；今天，黃老竟駕臨寒舍，一起聽荷洛維茲、米開蘭基利等，真有點不可思議。」照片恍如一道無形利刃，直刺入心。

記得少時逛書局，見到流行讀物之中，有一兩書架總放滿黃色書脊的「古鎮煌系列」，內容蕪雜，從古董筆和古董錶收藏，到旅遊、投資、食經、職場處世等，包羅萬有，家母尤喜捧讀。正是那個年代，有機會看到《明報周刊》時，總第一時間找尋黃牧寫的古典音樂專欄。有次於書局中購得黃牧寫的《音樂演藝名家》，愛不釋手，其後久不久便見有他的音樂著作出版，前後六、七本，篇章都讓我一讀再讀。若

干時間後才發現「古鎮煌」與「黃牧」竟是同一人，對於分別是古、黃書迷的家母與我而言，驚詫尤甚。

很多年後，終於有緣識得這位奇人。一次黃牧訪港，家母與我跟他相約於將軍澳見面。當我倆仍在躊躇如何招待這位食家晚膳時，他已爽快地提出帶我們往嚐附近一家小店的獨門咖喱。黃牧隨和健談、生鬼幽默，令人如沐春風，那頓晚飯回味至今。往後聯繫更密，每年總有機會碰頭一、兩次，也許是我訪港時碰巧他也剛短留幾天，或是他在多倫多轉機而住上幾天探親。有時知他轉乘的是長途機，送他往機場前也會準備一盒美食，供他於機上消遣，免受飛機餐之苦。即使不常見面，與他的電郵通信則一直無斷。多年來的感情就這樣點點滴滴般積聚起來。

近日於社交媒體上讀到對黃牧的懷念，大都提到因為他的文字才得導入古典音樂殿堂，中文大學出版社所發的悼文，直言他的著作「更是現今一兩代樂評人⋯⋯年輕時的啟蒙音樂讀物」，所言非虛。我所認識於香港長大的古典音樂愛好者，無一不是讀他幾本音樂專著長大的，也許這是黃牧的文字魅力使然。他的中文功底深厚，但並非表現於精雕細琢的造句，而在通過引人入勝的敘事方式、令人着迷的有趣故事，生動地介紹了演奏家的演藝特色，亦不乏附以進階閱讀指南。我到多倫多升學時，便在圖書館找到了不少黃牧提到的讀物，從皮亞弟哥斯基（Gregor Piatigorsky）的自傳讀到勛伯格（Harold C. Schonberg）的樂評等，都是日後自己涉獵有關音樂文字寫作的重要基礎。而他以「古鎮煌」撰寫的名錶、名筆導讀，同樣引領了不少人進入鑑賞之門，影響了我這個年紀的一整代知音人。

我從黃牧身上所獲極豐，雖見面時以 Albert 相稱，心內一直視他如師。或許唯一可以回饋的，是這許多年來介紹了不少香港和多倫多兩

地喜愛音樂的朋友讓他認識，當中好幾位與他成為知交，《明報月刊》的樂評人路德維便是其中一位，其餘還有他稱為「駱天王」的Lawrence、多倫多馬勒協會的Patrick、香港大學繆思樂季總監Sharon等，相聚時永遠有說不完的話題。那一夜於多倫多，幾位音樂朋友與他飯聚後同到我家，一起聽樂閒聊。想不到的是，大夥兒都自備了他的著作，輪流請他簽名。輪到我時，呈上一本早已翻破的《音樂的故事》，他見之與我相望一笑。

雖然樂友間對音樂的興趣各有側重，既有歌劇發燒友、專研器樂作品或馬勒交響曲的樂迷，也有演奏家，但無論談到哪一部作品、哪一位演奏家，黃牧都能如數家珍地接口細談、分析入微，所不同者，是對於「神級」的黃金時代大師，不論是指揮名家華爾特、克倫佩勒，抑或歌唱家費雪—迪斯考（Fischer-Dieskau）、阿拉加爾（Giacomo Aragall）、器樂家如米爾斯坦、歐伊斯特拉夫等，我們聽的都是唱片，而他聽的卻是現場。他說少有朋友能暢談音樂，我們這一班樂友，算是於他晚年時激起了一點漣漪，勾起了不少親聆大師演奏的美好回憶，也激發他重拾早已擱筆不寫多年的音樂文字。

黃牧偶然提及觸發他撰寫樂評的，是近半世紀前於台灣讀到一位筆名「吳心柳」的作家，亟想找來以撰寫樂評的角度重溫，惜他的文字已難找到。我對此事一直放在心上，不時多方搜尋。有次跟一位熱愛古典音樂的台灣朋友提起，竟然於她書架上便有一本塵封多年的吳心柳音樂文字結集。後來與黃牧敘舊時，她把那部絕版書送了給他。黃牧大樂，喜悅之情溢於言表。

黃牧一生獨來獨往，但並不孤僻，甚至頗為熱情。認識他的十餘年，他已開始雲遊四海的生活多時，但每年總會回香港一、兩次，期

間亦必與好友搞一場他口中的「大食會」。當悉其中一位年輕朋友的岳父曾任他下屬時，他對這兩夫婦亦特別關顧，提攜協助。我寫報刊專欄，最早也是由他拉線引薦的。至於另一位從事音樂會策劃的朋友，黃牧每次見面時都鼓勵她要把多年圈中所見所聞筆錄成書。他於江湖打滾幾十年，待人接物固然有其公關技巧，但他對視作朋友者都真誠以待，念舊而不拘泥，頗有一種逍遙的真人風範。

玩樂半生的黃牧，其極致可見於他於成都所開的一家私房菜，名「草堂樂府」，卻亦有別號作「收藏音樂博物館」。餐館裝修講究，四千餘呎的地方只容幾十食客，預留別緻庭園以增靜謐的空間感。列排的古董飾櫃，展示他珍藏多年的古董相機、墨水筆，尚有音響設備，以供來賓隨便挑出展放的逾萬黑膠唱片及CD來欣賞。門庭原來的虛壁，掛滿西方名家的版畫，大門位置則裝上巨幅荷洛維茲照片。他經常提起的一個笑話，是有食客問那是否餐廳老闆的玉照。這樣一個可供朋友聚腳聊天的地方，窖藏上好紅酒、席備珍饈款客，環抱他的是醉心數十載的音樂與收藏，可謂最能代表他的一個物象符號。

我與黃牧的結緣，始自有關荷洛維茲的文字。我最先接觸他寫的文章，就是有關荷洛維茲；他最初讀我所撰者，亦然。二〇〇八年，我冒昧把自己寫荷洛維茲的一札草稿寄上，他讀那些篇章時，便是於草堂樂府。我未有機會告訴他的，是那大段莫斯科音樂會的楔子，便是由他紀錄專程飛往倫敦聽荷洛維茲那篇文章啟發而成。

Albert，真的很掛念你。

逍遙一生

　　過去一星期，私下與黃牧的一些舊雨新知多有聯繫，每天也讀到悼念他的文章。其中一篇，提到黃牧遊經柏林之時，倏地給路德維兄發一個短訊，稱呼這位為德國通為「柏林先生」，問路到柏林愛樂森林音樂會場地，還不拘泥長幼輩份，向路兄直言「您可跟我上上課，說說森林舞台的擴音處理嗎？」讀到此處，頓起音容宛在之感，久久難以釋懷。黃牧說話一向多精準而生鬼的形容詞，與其玩世不恭的人生取態，相映成趣。

　　未識其人，總會把黃牧臆想為一名樂癡。交往多年，發覺其實不然，因為他有興趣鑽研的事物太多。晚年的他固然是世上數一數二的旅遊癡和芭蕾癡，早年的他也是紅酒癡、筆癡、錶癡、相機癡、美食癡。有次他到寒舍作客，閒談之際聊到書法，原來他年輕時也曾是書法癡，對各種碑帖興致勃勃地談了一個晚上。擁抱偌大森林，當然不

會只見音樂這片樹葉。他癡而不着、執而不迷，有興趣的都可以玩得刁鑽精專，甚至提早退休來全職遊玩，但玩過便算，拿得起亦放得下，貫徹其遊戲人間的抱負。

有朋友以為「古鎮煌」為其筆名、「黃牧」才是本名，其實兩者都是筆名。早幾年他送了一部由他編纂的英文小書給我，用的又是另一筆名，還解釋名字背後令人忍俊不禁的含義。該書以機場過境旅客為對象，黃牧謂想不到甫推出便賣斷市，之後一再翻印，輕鬆賺了一筆供他耍樂。他寫文章也不失遊戲本色，分享經驗之餘，往往不乏嬉笑怒罵，印象尤深的，是他寫收藏古董筆的一篇，說到某品牌時，忍不住口便加上一句「有趣的是，這商標今天成了甚至『不大會寫字』的一些暴發戶的一種身分象徵」；談到古董錶，則寄語「古董錶之精，正是因為它是『費時失事』的產品。藝術的價值，正是『花許多時間做極少的事！』」。

林道群先生早日於社交媒體上登出金庸寫給董橋的「手諭」，當中提到「像黃牧的文章，以輕鬆活潑之筆調談知識性內容，相信是我們努力的方向」。藝術評論文章，任何愛好者都可以寫，但故作高深卻又錯漏百出者則在在可見，反而深入淺出、閒話家常而有導引入門的實際效果，可謂只此一家，是為金庸慧眼識其與眾不同之處。這種文風，令他的著作不賣弄、不吹捧，而具有綜觀整門學問、簡述個中發展、比較今昔轉變、細析名家風格等的善誘功能。

我最早擁有的黃牧著作，是一九八八年出版的《音樂演藝名家》。如今翻出，讀見篇首序言：「我在香港的刊物上寫有關古典音樂的文章，轉眼間似乎已寫了六七年。在這段日子裏，無論寫的是甚麼，我的目標始終一貫──希望籍此誘導更多的年輕人，去掌握能夠大大改

善生活質素的機會。……要做到真正愛音樂，一定還得有相當的音樂修養。而要有修養，其實別無他途：只有多聽，多讀書，多研究。」環顧香港年輕一輩的樂評人，近日紛紛撰文追悼這位樂評前輩，不少提到最初建立對古典音樂的認識和興趣，就是因為讀了黃牧的文字。這顆撰寫樂評的初衷種子，三十年後得見開花結果，桃李滿枝。

如今他大部分的樂評結集早已絕版。幾年前曾替他把新作與舊文稍加整理，他將之重新編排，上冊以《現場：聽樂四十年》的書名出版，內容為他親身聆聽一眾頂級大師現場演奏的紀錄。下冊題為《傳奇：二十世紀的樂壇巨匠》，以導賞上世紀古典音樂黃金時代的大師風範為主，但由於種種原因未有付梓，文稿幽幽地寄存我的電子郵箱內，誠為可惜。他常笑言，撰寫樂評是經濟效益最低的寫作，是故也已擱筆多年不寫，若非遇上我們圈內好幾個樂癡，也未必重拾這方面的著述、與眾樂樂。

如此寓癡愛於寫作的人生，晃眼四十餘年。每次與他匆匆一聚，總見他神龍見首不見尾的趕往下一個目的地。他通過藝術而體會的人生，猶如歌劇般如幻如化，你不一定會同意他的口味或觀點，他也不會如臨大敵般竭力辯斥，就任由他討厭的丑角或英雄隨着劇情登場或退場。

黃牧最鍾愛的作曲家，是理查·史特勞斯，尤愛他的歌劇《玫瑰騎士》、《阿拉貝拉》等，及其遺作《最後四首歌》。敍舊之時，談到酣暢淋漓之處，他往往按耐不住輕吟一段，還會眉飛色舞地細說哪一位歌唱家在該段旋律的處理如何精妙。那份對生命的熱忱、對生活的追求，令人動容。

逍遙幾十載，他忽然自舞台從此隱佚，尤教諸友好懷念。他年初給我的最後電郵，其中有言 "2020 can't be worse especially for me. But

surely 2021 will be better! Happy New Year to you and family. …"。今天翻看他的書時，不意見到一段他翻譯晚年理查·史特勞斯的一封書信：「一年容易又除夕……我的生機恐怕已經斷絕了。現在，我要自問為甚麼上天讓我生在這個世界上：這個除了我和家人和一、二位好友之外，一切都這麼討厭、這麼冷淡的世界。我希望你和尊夫人新年愉快，過的不是我在這個『刑室』裏過的這種新年。」所說竟與給我的電郵如出一轍，讀之茫然。

　　唱片公司戮力宣傳的，都是一套套的大部頭錄音，是故肯普夫、舒納堡成了貝多芬與舒伯特的代言人；巴赫的權威，則是蘭多絲卡、圖蕾克、萊昂哈特等；聽蕭邦的話，便想到柯爾托（Alfred Cortot）、魯賓斯坦（Arthur Rubinstein）；至於李斯特，亦非齊夫拉、荷洛維茲等莫屬。這股標籤風氣發展至七十、八十年代，造就了布蘭德爾、席夫一類的「貝多芬專家」與「巴赫專家」。此宣傳手法固然有市場學的理由，結果卻令人以為「凡專家必然偉大」、「不是專家則未必可靠」的雙盲局面。由是，連肯普夫出神入化的巴赫及舒曼也遭冷待。

　　一九五一年，肯普夫出版了一部自傳，題為《鐃星鈴下：一個音樂家的成長》（*Unter dem Zimbelstern: Das Werden eines Musikers*）。鐃星鈴者，乃管風琴上方的星形設置，旋轉時可令繫上的銅鈴叮噹作響，一般用於聖詠唱讚。如此謙卑的書題，隱約透露了他對昔日於波斯坦的教堂

內，伴隨管風琴樂聲成長的那份懷念。兒時的生活點滴、成長的環境氣氛，加上日常聽着的巴赫《清唱劇》、在大學修讀的哲學和歷史，如是等熏陶，凝聚成他的藝術特質。

肯普夫的演奏，帶人文氣息、富哲理味道，內斂而不張揚，表面淡淡然，內裏卻蘊藏深刻情感。其次，他的琴音具生命力，無強記死背的呆板，一切都自其心底有條不紊地娓娓道來。還有他為作品賦予的詩意，境界深遠令人回味再三。其音色的端莊高貴，具有君子坦蕩蕩的恢廓大度。最為含蓄細膩的，是他的造句，流暢自然而展現出如歌如訴的親切韻味。他的手下沒有一個突兀難聽的音符，整體的音量對比都在均衡的動態中徐徐展露。

肯普夫演奏時喜歡眼望前方，非必要也不看琴鍵。炯炯有神的雙眼，總是不斷探索尋覓，彷彿前面有着無盡綺麗風光。那份沈醉於幻起境界的怡然自得，令他的琴音沒有叫人透不過氣來的繃緊刺激，有的卻是寬廣的天地，容納聽眾的心神自在馳騁。

一九六八年法國廣播電視局錄下他現場演奏貝多芬《d小調鋼琴奏鳴曲》，可視為其藝術特質的典範。肯普夫的處理，不落詮釋此曲為「暴風雨」的俗套。傳說貝多芬對人說欲了解此曲，當讀莎士比亞的《暴風雨》，近代學者考證實無其事（甚麼「月光」、「熱情」、「暴風雨」等副題，多屬附會）。肯普夫的演奏，會令期待聽到「狂風暴雨」者大失所望，但撇除此陳腐解讀，放耳此曲的精神境界，便不難被他細緻經營猶如希臘神話的悲劇色彩所深深感染。如此詮釋的洞見和深思、不落陳套的想像力，如今已難得一見。鏡頭還拍下了在場觀眾的反應，都是全情貫注，英語中的spellbound一詞，大概是最貼切的形容詞了。這樣的演奏、這樣的觀眾，如何不叫人慨嘆古典音樂的黃金時代已逝？

肯普夫的舒曼，帶有令人神馳物外的詩意。筆者首次聽舒曼的《大衛同盟舞曲集》（*Davidsbündlertänze*），便是他的版本。當時對樂曲並不熟悉，感覺卻奇妙，全曲聽來就是一篇廣長詩篇。他的《兒時情景》（*Kinderszenen*）、《克萊斯勒偶記》（*Kreisleriana*），亦是詩意盎然的佳作。

當然，即使肯普夫對他的演奏曲目精挑細選，也非全都精采可期。他的蕭邦便是敗筆。六十年代末灌錄巴赫的《郭德堡變奏曲》，雖別樹一幟，延續布索尼、雷格爾建立的演奏傳統，着重樂曲的骨幹以及帶出有如管風琴般的豐厚樂聲，但畢竟與我們印象中的演奏方式大異其趣，故為不少樂評人詬病。

布蘭德爾認為肯普夫最出色的演奏，是他的幾首李斯特小品，但筆者始終對他的巴赫情有獨鍾。他於一九五四年在日本廣島的世界和平紀念堂，留下了絕無僅有的管風琴錄音，演奏了巴赫的聖詠前奏曲《耶穌基督，我在呼喚您》（*Ich ruf' zu dir, Herr Jesu Christ*）、《您指引道路》（*Befiehl du deine Wege*）及偉大的《c小調帕薩加利亞及賦格》（*Passacaglia & Fugue in C Minor*）。他灌錄自己改編的《醒來吧！聲音在呼喚》（*Wachet auf, ruft uns die Stimme*），亦是一絕。巴赫此曲原為《清唱劇》第一百四十首，其後改編為管風琴作品，但肯普夫為鋼琴改譜的，非從管風琴曲而來，而是直接自清唱劇編譜。樂曲開首原為小提琴與中提琴合奏帶出的基礎旋律，以及十二小節後男高音部加入的聖詠主題，都活靈活現地呈現出來，令人嘆服。當中真摯的情感，誠懇熱切，也是來自鐃星鈴下的兒時情景吧。

肯普夫意境高遠的巴赫

　　已是二十年前的事了，當時的財政司司長發表他任內第一份預算案，結語引用了《獅子山下》的歌詞，登時勾起香港市民的集體回憶。在今天的政治環境而言，那已是難得的「佳話」。翌年的預算案，財爺故技重施，引用的卻是英國文豪狄更斯 (Charles Dickens)《雙城記》(*A Tale of Two Cities*) 的名句：「這是最好的時代，這是最壞的時代⋯⋯」(It was the best of times, it was the worst of times, ...)，但這次只惹來城內一些文化評論人批評為亂拋書包，未能引起任何共鳴。

　　兩種反應，正好說明文化基礎如何影響我們對藝術與文學的認受能力。一曲《獅子山下》，伴隨着不少香港人成長，歌曲響起時令人懷緬昔日時光——不論是晚上與家人圍坐一桌吃飯時，不經意地聽着旁邊電視播出這首港台劇集的主題曲，還是走過大街小巷時從店鋪老闆的收音機上偶然聽見，畢竟此曲曾經成為香港人生活的一部分。其中

寄意同舟共濟、不懈奮鬥的歌詞，在沙士期間顯得出奇應景，觸動了香港人的懷舊情緒，連帶對於三十年前的生活點滴也一併勾回來。至於《雙城記》的名句，則是注定難以產生回響。英國人對狄更斯的感情，不是讀他一兩部作品便可理解。英國出生的孩童，父母晚上在床邊為他們講的故事，便包括了《聖誕頌歌》（*A Christmas Carol*）；及長，《苦海孤雛》（*Oliver Twist*）、《塊肉餘生記》（*David Copperfield*）等，都是上學必讀的文學作品，適時還由老師帶領憑弔狄更斯的故居；校內的話劇組，排演的戲目也不乏改編自狄更斯作品。大銀幕上，還有朗奴高文（Ronald Colman）與狄寶加第（Dirk Bogarde）不同年代主演的《雙城記》、大衛連（David Lean）執導的《苦海孤雛》等，多不勝數，狄更斯也早已融進英國人的生活裏。

以上絮叨的開場白，只想為筆者認為「肯普夫、舒納堡等手下令人仰止的貝多芬已成絕響」的感觸，下一注腳。今後難有那種層次的演奏技藝，因為我們早已跟古典音樂脫節。我們且看看當今紅得發紫的鋼琴家郎朗，接受英國廣播公司電台（BBC）第四台的長青節目《荒島唱片》（*Desert Island Discs*）訪問時，挑選八張可帶往荒島伴渡餘生的唱片。看着這唱片名單，實在有點啼笑皆非的感覺：其中排第一位的，竟然是米高積遜的 *Thriller*！筆者不想依自己的標準來評價別人的喜好，我們也難以判斷這選擇是否經過甚麼公關的形象定位，但這名單真有點啓發性，讓我們了解在時代的推移下，這世代的音樂家早已走出了巴赫、莫扎特等的音樂世界。當古典音樂不再是我們生活中的一部分時，那份無形中架起的隔膜，令今天的演奏家難以對那些二三百年前的作品生起甚麼真感情。情況就像一個小孩在父母的威逼利誘下，每天練琴兩小時，但眼睛一半時間看着樂譜、另一半則盯着牆上的掛鐘，時間

到了即興高采烈走去跳他的K-pop舞蹈，那又怎會對所彈的樂曲生起半分感情？

「黃金時代」鋼琴家的演奏，流注着一種難以言喻的特質，而此特質實源自他們的生活。生活於甚麼樣的文化背景當中，即熏染出甚麼樣的氣質；長年呼吸着該種文化氣息，自也培養出一份真摯的感情。於此再以肯普夫演奏的巴赫為例。

肯普夫家學淵源，祖父和父親都是出色的管風琴家，父親更是著名聖尼古拉教堂的樂長（cantor），故他從少即聽着巴赫《清唱劇》及管風琴作品成長。其鋼琴老師白雅夫（Karl Heinrich Barth），是彪羅及陶西格（Carl Tausig）的學生，教導也秉承着李斯特、貝多芬的傳承，以巴赫作品為基礎。十歲前，肯氏已通達全套《平均律鍵盤曲集》。是故對肯普夫而言，巴赫的作品有着一份特殊的感情。成名後的他，把多首巴赫的《清唱劇》及《眾讚歌前奏曲》改編以供鋼琴彈奏，即有把這些原來作為宗教儀式伴樂的絕妙旋律，廣為普及之意。

肯普夫早於二十年代已開始錄音，都是一些零碎的貝多芬小品。三十年代灌錄的貝多芬奏鳴曲，則尚欠六首而未成全套。四十年代嘗試彈過一些蕭邦、李斯特、佛瑞、拉姆爾等作品。五十年代除了著名的單聲道貝多芬鋼琴奏鳴曲全集外，也錄下了貝多芬、莫扎特、舒曼、布拉姆斯、李斯特等多首鋼琴協奏曲，亦開始灌錄布拉姆斯的獨奏作品。六十年代，他以雙聲道錄音技術重錄全套貝多芬奏鳴曲，並錄下了不少舒伯特作品。七十年代初期，集中於舒曼的作品，至七十年代末，已逾八旬的肯普夫着手他退隱前最後一批錄音，都是巴赫的作品，包括《平均律集》、《英國組曲》、《法國組曲》等選曲，以及他親自改編巴赫作品。

如此概述肯普夫的錄音，雖然籠統，但他進行錄音的特色，也的確是於一段時間內集中灌錄某一作曲家的作品。他以巴赫總結自己的演藝生涯，正是源於從兒時已建立對其作品的深厚感情。這些巴赫錄音，雖然未必是現今流行的所謂「正確演奏」，但境界高遠、用情深刻，最為人嘆服的，是他能捕捉到巴赫音樂中那份淡然質樸的神髓，堪稱經典絕奏。

波里尼杖朝之年

　　一九六〇年的蕭邦國際鋼琴大賽，擔任比賽評判主席的魯賓斯坦已屆七十三之齡。一頭銀髮的魯賓斯坦，對於贏得大獎的波里尼極為欣賞，一手拍着他的肩膊時，暗地以中指按了一下，然後在他耳邊說：「我就是以這樣的力度來彈琴，無論彈多久都不會感到疲累。」波里尼如飲醍醐，頓時領會到魯賓斯坦向他傳授如何通過肩臂指尖發力的竅門。直至六十多年後的今天，波里尼仍然認為那電光火石間的一按，是他學過最珍貴的一課。那一年，波里尼才十八歲。

　　時光荏苒，二〇二二年為波里尼的八十歲生辰。相比當年年屆七旬的魯賓斯坦，今天波里尼雖亦為古典音樂圈子中備受推崇的傳奇人物，但兩人事業橫跨的年代，卻分別見證了古典音樂的盛衰。

　　魯賓斯坦正式開展他的演奏事業時，約為一九〇五年，剛巧亦為十八歲。其時，作曲家布拉姆斯逝世還不到十年，其他如聖桑、拉威爾、德布西、馬勒等，則仍然活躍，不斷有作品推陳出新。今天稱為

「古典音樂」的，為當時歐洲文化生活的一部分，是那個世代的「流行曲」，緊貼當時流行的哲思、藝術、文學、宗教、神話傳説等。至二十年代末，錄音技術逐漸成熟，魯賓斯坦於往後幾十年間陸續留下了不少不朽的經典錄音。一直到八十年代，古典音樂唱片仍然有着極佳的銷量。據説指揮家卡拉揚的唱片總銷量，便達二億張之多，不遜於任何流行歌星；男高音巴伐洛堤，也有逾億的唱片銷量；單是顧爾德一九八一年灌錄的巴赫《郭德堡變奏曲》，亦賣了超過二百萬張。魯賓斯坦於一九八二年逝世時，可説是古典音樂唱片的全盛時期。

但隨着互聯網、串流的普及，整體的唱片銷量一直下滑，對古典音樂錄音的打擊尤為嚴重。二〇一六年，古典音樂於北美的銷量，佔唱片總市場不到百分之二；六月份，古典音樂錄音的一週總銷量（包括新舊錄音的實體唱片和網上下載），更首度不及一百之數。市道之差，令人擔憂。

造成這個現象，不獨是由於消費市場的變更。更重要的，是古典音樂與現今社會文化脱節，勾不起年輕一輩的共鳴和關注。一項二〇一五年的大學研究，發現美國人最不喜歡的音樂類別，排首位的便是「古典音樂」。生活模式的改變，也令年輕人寧可把時間花在電子遊戲、社交媒體、網上娛樂，亦不願意把心神投放於學習彈奏與他們生活世界無關的音樂作品。

古典音樂其實跟哲學一樣，可以超越時間隔閡而具備永恆不朽的人文價值，問題只是大眾能否有豐富的人文素質，洞入樂聲背後的精神境界。

不少西方評論都説，古典音樂的未來是在中國。他們喜歡舉的數據，便是在中國單單學習鋼琴的學童，便有四千萬之多。然而，這種

論調只論述表面的興旺，而置深層的文化底蘊於不顧。究竟於當代中國社會文化氛圍長大下的學童，如何能對「古典音樂」這塊幾百年歐洲文化的結晶，產生生活文化的共鳴？抑或學習西方古典音樂，只是一種社會階層的象徵？一種爭取入讀名校的裝備？一股源自國際級中國鋼琴家的光環而造就的短暫熱潮？

三十多年前筆者初聽古典音樂時，對七八十歲的演奏家高山仰止，從他們的音樂聆聽來自另一世代的聲音，而對三四十歲仍處盛年的演奏家，則予以無限寄望。但現時看着波里尼、克雷默（Gidon Kremer）這批從「黃金時代」信步走至今天的「七十後」大師，由絢爛歸向平淡，卻以風燭殘年之力為古典音樂守着最後一道防線，心下黯然。至於近年冒出頭來的年輕音樂家，則似乎卡在時代巨輪的無情推移，尷尬地參與各種跨界音樂、為電玩遊戲配音，又或以趨時打扮來減低「古典」形象、以超技炫目的演出來吸引年輕一輩的觀眾，凡此種種，都透露了他們對一己的藝術缺乏自信心，只是在一個頻臨消失的市場內勉力掙扎求存。對此景況，心下更為黯然。

二○二二年的九月底，一心歡喜地預購了波里尼十月份於卡內基音樂廳（Carnegie Hall）的獨奏會門票，準備於音樂會當天，特地飛到紐約「朝聖」。豈料買票後幾天，忽然傳來波里尼因急性心臟病，臨時取消了於薩爾茲堡音樂節（Salzburg Festival）的演出，心下登時涼了一截。到了九月中，終於收到卡內基音樂廳的電郵，正式通知波里尼因健康問題，無奈取消這場演奏會，實在遺憾。

魯賓斯坦舉行最後一場告別演奏時，已八十九歲，演出仍能深深感動聽眾。於此祝願波里尼於其暮年，仍能為這門日漸式微的藝術，繼續綻放異彩。

悼念羅森（Charles Rosen）

　　羅森（Charles Rosen）是一位文學系學者，於普林斯頓大學專攻法國文學，廣泛的興趣包括數學、哲學、藝術史、歐洲文學、建築、旅遊等，於五十年代起即於麻省理工學院教授法語，其後經常在《紐約書評》（*The New York Review of Books*）等主流報刊上發表文化評論，內容蕪雜，從華格納的反猶太傾向到法蘭仙納杜拉的歌聲，又從韓波（Arthur Rimbaud）的散文詩到英國王政復辟時期劇作家康格里夫（William Congreve）的喜劇作品，都有精闢獨到的剖析；於另一領域，音樂系也有一位羅森（Charles Rosen）教授，受聘於牛津大學、柏克萊大學、芝加哥大學、紐約州立大學等著名學府，著作等身，其中的《古典風格》（*The Classical Style*），論述海頓、莫扎特與貝多芬作品的架構特色及風格建立，乃備受推崇的經典鉅著，曾獲美國國家圖書獎，而其後的《浪漫主義世代》（*The Romantic Generation*），縱論蕭邦、李斯特、舒曼、孟德爾

頌等各別的浪漫風格，亦同樣精采。這兩位羅森教授，前者廣博、後者精專，卻竟然是同一人。大學裏不是沒有跨學系聘請的學者，但一般都是相近的學科，例如歷史與人類學、哲學與宗教、認知科學與心理學等，像羅森那樣於兩個幾近風馬牛不相及的學科中同時有此成就，實為罕見，故他於一九八〇年被推舉為著名的哈佛大學諾頓詩歌講座教授（Charles Eliot Norton Chair of Poetry）。令人難以相信的是，這位學術界響噹噹的人物，也是一位出色的鋼琴家，留下了不少絕佳的錄音，而且演奏曲目範圍廣泛，從巴赫到莫扎特、德布西到玄伯格都有涉獵。

羅森教授於二〇一二年離世，享年八十五。但他絕對不像是這個時代的人——當我們印象中的蕭邦與李斯特，都已是久遠以前的「古人」時，羅森的老師洛森塔爾（Moriz Rosenthal）不但從學於蕭邦的得意弟子米庫利（Karol Mikuli），學習能令鋼琴歌唱的絕藝，其後更成為李斯特的入室弟子，每天親自教授。是故羅森可說與阿勞同輩，而阿勞二十年前離世時，已與塞爾金、荷洛維茲等同被視為碩果僅存的上一代黃金時期鋼琴大師。

羅森自七歲便獲朱莉亞音樂學院取錄，十一歲開始跟洛森塔爾學藝，同時跟懷格爾（Karl Weigl）學習作曲。但羅森認為對他影響最深的，還是鋼琴家霍夫曼（Josef Hofmann）的演奏。話雖如此，若熟識洛森塔爾或霍夫曼留下的錄音，當會發覺羅森的演奏沒見半分他們的影子。羅森知性的冷峻風格，一如他的文章，反映他建基於深厚文化背景的才情、高度的分析能力、獨到的個人理解、聰明而博學的魅力。聽他的演奏，就如往聽一場出色的講座一樣，發人深思，讓人有一份理性的滿足感。但羅森給人的感覺，並非死心眼的迂腐學究，而是具備名士氣質的風流才子。

作為作家及文化評論家的羅森，風頭蓋過作為鋼琴家的羅森。事實上，蒐集洛森塔爾及霍夫曼唱片的收藏者，仍大有人在，但特別搜羅羅森錄音的人則極少，一來是因為他擅長演奏的，不少都是乏人問津的二十世紀作曲家，例如卡特（Elliott Carter）、馬替奴（Bohuslav Martinů）、達拉皮科拉（Luigi Dallapiccola）等，二來他的處理手法，着重的是具穿透力的分析、均衡的架構形式、帶學者風範的詮釋，崇尚細緻的變化而避開誇張的對比，貶低沈溺濫情的音樂語調，學術風味過濃，故缺乏一種令人一聽難忘的吸引力。

即使羅森的文化評論，在今天凡事講求「公平」、「開放」的價值觀底下，亦被批評觀點過於狹隘，反映的是一種具結構性的崇優傾向（structured elitism），而且往往被形式主義所縛，即使在他的年代來說，他的理論與演奏曲目都可算是十分前衛，但這只就外表而言，骨子裏的品味卻始終是極其保守的。他的演奏亦同樣以此思想風格為基調。

於彈奏拉赫曼尼諾夫改編克萊斯勒的《愛之悲》（*Liebesleid*）一類的作品時，羅森無疑是欠缺了應有的跳脫瀟灑，不能說是成功的詮釋，可見他的風格局限甚大。當然，他是卡特作品的代言人，但筆者則更喜歡他的巴赫《郭德堡變奏曲》與《賦格的藝術》，以及貝多芬最後幾首鋼琴奏鳴曲。那是非常細膩的詮釋，當中令人心暖的人情味，也需要經過一段時間發酵沉澱始能領會其動人處，即如英語中所謂的 "it grows on you"。他的德布西亦與眾不同，不以精巧的音色變化競勝，而以精微的韻律帶出作品中的另一番天地。至於他的蕭邦，融和了十九世紀與二十世紀對蕭邦作品的不同理念於一爐，別具一格。

羅森並不是布蘭杜爾、圖蕾克一類以鋼琴家身分為本而兼寫音樂的作家，也不是托維（Donald Francis Tovey）一類以音樂學者身分為本而

兼作演奏的鋼琴家，而是寫作與演奏雙線平衡發展的奇才，而這兩重角色卻又互為影響，建立出能統一兩者的獨特藝術風格。今天的文化界，能達如此藝術境界、復有此等識見者，尚有幾人？

古典音樂也有棟篤笑

大眾對音樂家（作曲家、演奏家）的期許，無非是鍥而不捨地鑽研這門藝術，術有專精而不故步自封。其餘有關私生活取態，實在沒甚麼值得關注。舒伯特因梅毒而死，卻無損其《聖母頌》（*Ave Maria*）高貴聖潔之分毫。與其妄設道德高地來自抬身價，不如花精神反躬自省，或依藝術熏陶來怡養性情。

豪言「古典音樂有甚麼大不了」者，祭出一副鬥天鬥地的勇士姿態，固然不宜虛耗光陰與之辯解。然另一方面，若一味以為古典音樂高不可攀、深不可測，因而敬而遠之，亦非可取之道。古典音樂既是藝術，也是大眾娛樂，只因與今天時代隔閡，今人往往忽略其通俗的娛樂一面，而僅強調其孤高的藝術境界。例如莫扎特的《費加洛的婚禮》（*Le nozze di Figaro*），便是一部充滿了政治諷刺的喜歌劇，但如非對當時貴族社會、帝國主義、歌劇形式等有一定認識，而是特別為了解歌劇

內容而硬啃這類資訊，則喜歌劇的娛樂性便蕩然無存，猶如一個需要解釋和翻譯的笑話，也不再好笑。

埔柱 (Victor Borge, 1909–2000) 演出引人發噱之處，較像 Mr. Bean 式由動作帶動，笑點較少文化或年代局限，或可讓我們體會到古典音樂的娛樂面。在演奏層面而言，埔柱不算「大師」，但不妨視他為一位「古典樂壇棟篤笑泰斗」。這位於丹麥出生的笑匠，家學淵源，父親為小提琴家、母親為鋼琴家，而他自己也是從小顯露音樂天份，八歲開始已有演出，其後受正統音樂學院訓練，師事佩特里 (Egon Petri)、克勞思 (Olivo Krause) 等名家。他畢業後即展開鋼琴家的生涯，逾幾年已不堪現場演奏的壓力。一次，不自覺的反叛性搗蛋演出，卻觸發他另闢蹊徑、結合棟篤笑而作滑稽演奏，盡情展露他的幽默感。如此意外翻出人生的另一頁，令他頓時紅透整個歐洲，而他在台上的反納粹笑話，也令其名字被列於德軍獵殺的名單之上。二戰期間，埔柱登上最後一班從斯堪地納維亞 (Scandinavia) 出發到美國的客船。其時已三十一歲的埔柱完全不懂英文，每天到戲院流連，從電影中學會一口英語，其才華亦迅即得到冰·哥羅士比 (Bing Crosby) 賞識，由在電視節目中客串一兩幕，到擁有自己的個人節目，然後長駐百老匯演出，至今依然是百老匯個人演出場數的紀錄保持者，共八百四十九場。

埔柱其中一幕最出色的演出，是與 Şahan Arzruni 合作彈奏的李斯特《匈牙利狂想曲第二號》。[1] 短短兩分幾鐘

[1] Victor Borge and ahan Arzruni, "Victor Borge - Hungarian Rhapsody No. 2 piano jokes," thepolonaise, YouTube video, 2:47. https://www.youtube.com/watch?v=W8R0ZwYvXpg.

2　Victor Borge, "Victor Borge – 'Page-turner,'" Johanna, YouTube video, 8:10. https://www.youtube.com/watch?v=LWqFaGwNCMU.

3　Victor Borge, "Victor Borge - Performance at the White House," DocCaeruleus, YouTube, 7:29. https://www.youtube.com/watch?v=ei9VVDNxCc8.

4　Victor Borge, "Victor Borge playing eight pianos in his first film (1937)," Jens Cornelius, YouTube, 1:45. https://www.youtube.com/watch?v=v1hgXIWIA98.

5　Victor Borge, "Victor Borge — William Tell Backwards," Oleksii Peñuelas Calderon, YouTube, 0:26. https://www.youtube.com/watch?v=jPwNwNdE7pE.

內，每段小節、每個動作，都精心設計，充滿喜感，可謂百看不厭。另一幕非常經典的，是由台上翻譜而引出的連番笑料。[2] 這一幕玩的不只動作，還有英語。被召上台翻譜的，是一位幕後工作人員。埔柱問及他的工作，這位靦腆的工作人員答是「負責燈光」（"I call the lights."）。埔柱即大玩食字，追問 "What do you call the lights?" 工作人員不懂回答，而他自己洋洋地答 "Bulbs"。然後引申出的動作篇笑料，同樣令人忍俊不禁，值得回味。其他的演出，YouTube 上尚有不少，例如他早年應邀於白宮為美國總統獻藝、[3] 以類似差利·卓別靈（Charlie Chaplin）的形象同時彈奏八台鋼琴[4]等，都非常出色。

埔柱的笑料，可以理解為周星馳式「無厘頭」的相反。「無厘頭」似與英語中的 non sequitur 理趣相近，都是從出人意表的反邏輯應對帶出笑感。然埔柱往往朝另一方向進發，以頑固地遵從邏輯來展現出滑稽的情景（例如琴譜調轉了依然按之彈奏《威廉·泰爾》（*William Tell*），[5] 輔以 timing 極準的反應、瀟灑自如的壓場感、順手掭來的彈奏，如是即建構出其獨一無二的個人風格。

值得一提的，是埔柱本身的琴技功底十足，貌似荒誕不經，卻不是等閒能達到的水準。而且，他總是毫不經意地彈奏出來，即是困難如柴可夫斯基第一號鋼琴協奏曲片段，似是漫不經心隨便彈出的樂段，實在絕不容易，至於其他如圓舞曲一類樂曲的韻律感，亦是渾然天成。這也可以看出他的音樂天賦，並不是靠一股蠻勁死

練出來。就像周潤發、梁朝偉演的荷里活電影，不管演技表現如何，對白卻聽得出是背出來的不自然。如今一些華裔鋼琴家所犯的毛病，正正是由死背彈出半鹹不淡式的西方音樂「口音」(accent)。我們從埔柱一本正經演奏的德布西《月光曲》(Clair de lune)[6]和戈多夫斯基(Leopold Godowsky)《舊日的維也納》(Alt Wien)，[7]可聽到他優雅的音樂感和深厚功底。尤其《舊日的維也納》一曲，彷彿有一股濃得化不開的氤氳瀰漫。

埔柱的「套路」，是經幾十年不斷演練醞釀出來。例如上引翻譜的一幕，較早年已見其雛形，[8]卻遠不及後來的精緻和精彩。此外，與不同人合作、在不同觀眾面前，演出亦有分別，如四手聯彈《匈牙利狂笑曲》，與Amalie Malling的合奏，[9]雖然與Arzruni聯彈的套路一致，但效果亦相差頗遠。

這也是埔柱作為一代「古典音樂棟篤笑泰斗」的特色，基本套路與功架雖已精心設計和反覆預演無數次，但演出卻總是「活」的，根據臨場環境、對手及觀眾再作調整，而非機械式搬演。這就好像水晶球內的燈光折射，把種種光芒都包含其內，但亦有機地隨角度轉變發放出不同色彩。當中展現的氣度和涵養，絕不是以玻璃為本質的狀態所能理解。

[6] Victor Borge, "Victor Borge - Clair de Lune," Qitipput, YouTube, 4:54. https://www.youtube.com/watch?v=1mPJ3hm6M5I.

[7] Victor Borge, "Victor Borge plays Godowsky: Alt-Wien, from Triakontameron," Alistaire Bowler, YouTube, 2:36. https://www.youtube.com/watch?v=ABxA9V8PKZk.

[8] Victor Borge, "Victor Borge - Turning pages (1970) - English subtitles," stigekalder, YouTube, 8:52. https://www.youtube.com/watch?v=zapT8_mmG4Y.

[9] Victor Borge and Amalie Malling, "Victor Borge & Amalie Malling - One Pianist Too Many (1989) - English subtitles," stigekalder, YouTube, 6:08. https://www.youtube.com/watch?v=DrYJK6_Hrqo.

登峰造極之嘆

香港管弦樂團榮獲英國老牌古典音樂雜誌《留聲機》（*Gramophone*）二〇一九的年度樂團大獎 (Orchestra of the Year)，表揚港樂於灌錄唱片所表現的卓越成就，實在可喜可賀。然而，此消息在動亂的環境下，未受關注，傳媒報道也少。

對於這段喜訊，實在百感交集。原因不在於我熱愛古典音樂，而在於其背後的象徵意義。

香港管弦樂團前身為中英管弦樂團，成立於一九四七年，其歷史可參考朱振威先生的網上文章〈百年神話是怎樣煉成的〉。[1] 文章提到樂團只有七十年歷史，至於說樂團雛型於一八九五年已成立之說，朱氏的研究則謂欠缺史料支持，類同「神話」。有關樂團發展歷史，於此不贅。但我感慨的，是港樂作為中西文化交流的結晶，

1　朱振威，〈百年神話是怎樣煉成的〉，https://leonchu.net/2016/07/21/20160721/。

歷練七十載，竟於香港硝煙四起之際，力壓柏林古樂學會樂團(Akademie für Alte Musik Berlin)、倫敦交響樂團(London Symphony Orchestra)、波士頓交響樂團(Boston Symphony Orchestra)等九隊「超級班霸」，通過全球一人一票的公平選舉，獲頒這個「古典音樂界的奧斯卡獎」。

　　獲獎的錄音，是港樂於荷蘭指揮家梵志登(Jaap van Zweden)棒下演出華格納《指環》四部曲的現場錄音，以音樂會形式分年呈現《萊茵的黃金》(*Das Rheingold*)、《女武神》(*Die Walküre*)、《齊格菲》(*Siegfried*)和《諸神的黃昏》(*Götterdämmerung*)，歷四年完成，錄音達十五小時，由拿索斯(Naxos)發行。可惜自己一直無緣在港親身感受此浩瀚壯舉，但喜歡古典音樂的朋友已一直分享他們的讚嘆。如黃牧老師便認為港樂的演出水準，比倫敦交響樂團尤佳；李歐梵教授，也發表過一篇題為〈登峰造極梵志登‧港樂的《萊茵的黃金》〉，結語謂「他領導港樂更上一層樓，不僅是港樂也是香港所有樂迷之福」。如今的港樂，由梵志登銳意注入近乎柏林愛樂的音質，具備大開大闔的架式、深邃嚴謹的風格，正是華格納音樂的絕配。

　　梵志登是舞台上的巨人，港樂有緣在他的鞭策下蛻變為一隊世界級的頂尖樂團，實屬萬幸。如此傳奇，隱然透射了香港以中西文化交融而磨合出傲視全球的成功歷程。香港大學的校歌，包括以下這句歌詞：「西來新學傳逾博，從此文瀾賴汝榮」。香港過往的成功，幾乎可由此總括。港人努力憑着中國文化中謙厚勤奮的特質，努力與西方文明融合，以超過一世紀的時光建構出這顆獨具韻味的東方之珠。所謂薈萃之都，香港這個彈丸之地孕育出別具特色的中華文化、法制文化、殖民地文化，不論美學建構、飲食品味、電影風格、文學氣魄，都散發出別一番的姿彩。

　　今天港樂的殊榮，勾起不少過往「香港之最」的回憶：香港國際機場獲選二十世紀十大建築之一、李麗珊於一九九六年阿特蘭大奧運會

破浪奪金、蝙蝠俠也駐足過的全球最長戶外電動行人電梯、全球最古老雙層有軌電車、全球最多摩天大廈、全球最大型燈光音樂匯演等，都是文化交匯的難得成果。

二〇一九年的香港，卻由一位年年考第一的創造出新一輪的「全球第一」，包括二百萬人遊行上街的世界紀錄、中文大學成為全球首個發生大規模警民鬥爭的校園戰場，大概也保持着民間狂放催淚彈數量的最高紀錄。聽來心酸，與港樂獲獎的消息對比，反差更大。

梵志登二〇一二年來港後首度與港樂合作，適逢為國慶音樂會，第一首演出的是《義勇軍進行曲》，據樂評家周光蓁博士說：「短短一分鐘的音樂，演得乾淨俐落，莊嚴但富音樂感，引來全場站立聽眾自發熱烈鼓掌」。此情此景，恐怕難以再現。

二○二○年二月份，普萊亞 (Murray Perahia) 於多倫多的鋼琴獨奏會，臨時取消。上一次普萊亞打算到多倫多演出，已是二○○三年的事。那一次因沙士疫情嚴峻而告吹，想不到今次的演奏也碰着另一次的肺炎病毒。不同之處，為今趟普萊亞是因自身健康問題而取消北美的整季演出。

這場音樂會還有另一轉折。普萊亞原定二○一九年五月來多倫多獻藝，但我從來不是他的粉絲，故未有購票。後來普萊亞因身體抱恙而取消行程，主辦方臨時找來彼得‧塞爾金 (Peter Serkin) 頂替。當時聞訊，甚為欣喜，連演出曲目也沒看便馬上訂票。後來得悉他準備演出的，都為作曲家的「晚期」作品，包括莫扎特的《b小調柔版》(K. 540) 和《B大調鋼琴奏鳴曲》(K. 570)，以及巴赫的《郭德堡變奏曲》(BWV 988)。其時剛埋首與李歐梵教授合寫探討「晚期風格」的《諸神的黃昏》

一書，更覺演奏會來得合時。惜未幾，於演奏會舉行前一星期，彼得・塞爾金也宣布因病未能演出，主辦機構又得到普萊亞首肯於二〇二〇年二月補彈一場。因此，我本應拿着彼得・塞爾金門票去聽普萊亞，卻不但收到音樂會告吹的消息，也傳來彼得・塞爾金離世的噩耗。

　　最初留意彼得・塞爾金，固然是他父親魯道夫・塞爾金的關係。音樂界鮮有如兩代克萊巴（Erich Kleiber 與 Carlos Kleiber）那樣能「子承父業」的例子，塞爾金父子算是例外。但魯道夫始終是公認最偉大的鋼琴家之一，彼得於他巨大身影下發展，外界自然寄予過份期許，衍成演藝生涯的無形壓力，故七十年代曾一度隨着嬉皮士浪潮而往印度、西藏等地尋找靈性生命，直至一天流浪於墨西哥街頭，偶然聽到久已遺棄的巴赫音樂，秒間感動涕流，才驀然醒覺古典音樂對他的深刻意義，遂回美國重新發展演奏事業，將其於東方宗教哲思的體會融於嶄新演奏風格。曲目雖與父親的範疇多有重疊，但已不為拘束，自成一格。

　　多年前與黃牧老師初相識時，聽他提到魯道夫・塞爾金於六十年代曾到香港大學陸佑堂演奏，且有香港電台的錄音廣播，實在難以置信。二〇一五年香港大學的繆思樂季邀請彼得・塞爾金與許佳穎舉行一場四手聯彈音樂會時，又勾起了魯道夫於港大獻藝的往事。勾稽文獻，得悉那場演奏會於一九六〇年舉行，於是冒昧向繆思樂季建議邀請彼得・塞爾金於二〇二〇年到港大，呈獻一場重演其父當年演奏曲目的一甲子紀念演奏會。唯當我細讀魯道夫傳記等資料，卻未能找到陸佑堂那場曲目，只看到有關那一兩年間他於東南亞演出的零碎資料。正為重塑完整曲目躊躇之際，港大音樂圖書館館長竟於一九六〇年的《南華早報》中，找到那場音樂會的廣告，其中附上全場曲目！此

建議經由繆思樂季總監向彼得‧塞爾金的經理人提出，據說彼得曾考慮演出部分樂曲，但後來還是因健康狀況而未能成事。誰想到原來計劃舉辦紀念音樂會的二○二○，會是彼得‧塞爾金辭世之年？

一九六○年《南華早報》上魯道夫在港大陸佑堂演奏會的廣告。

幾年前撰寫《樂樂之樂》一書時，曾據史料提出《郭德堡變奏曲》乃巴赫送給愛兒 Wilhelm Friedemann 的三十歲生日禮物；此外，也留意到此曲於塞爾金父子間的特別意義。魯道夫還未成名前，接受了原為一場玩笑的建議，以整首逾四十分鐘的《郭德堡》作為演奏會 encore，結果彈完才發現全場只剩四位觀眾，如此逸事卻也廣為流傳。後來他於二十年代所作的第一次錄音，為技術尚未成熟的紙卷錄音，灌錄的曲目便是《郭德堡變奏曲》。然於他中晚年時雖多走進錄音室灌錄唱片，《郭德堡》卻始終不見蹤影，甚至絕跡其演奏曲目，反而彼得卻以之為其拿手好戲，先後三度灌錄此曲，以至定於多倫多的演出，也包括《郭德

堡》。竊以為此乃魯道夫見兒子對此曲別有心得，故意留一手不彈，以免聽眾多作比較而掩其光芒。此番心意，與巴赫譜出的父子情誼遙相呼應。魯道夫的追思會上，彼得為亡父彈奏的，正是《郭德堡變奏曲》。

那天聽到彼德·塞爾金離世的消息，錯愕之餘，走到鋼琴前翻出好幾年沒碰過的《郭德堡》，不覺間把全首彈竟，默默向塞爾金父子致敬。

古典音樂的魷魚遊戲

　　五年一度的蕭邦鋼琴大賽，本屆原應於二○二○年舉行，卻因疫情延後一年。

　　蕭邦大賽的吸睛程度，大概比柴可夫斯基鋼琴大賽有過之而無不及。如今回看歷屆得獎名單，絕對可以用星光熠熠來形容：當今紅極一時的特里福諾夫（Daniil Trifonov），於二○一○年拿下第三獎（翌年於柴可夫斯基大賽奪得首獎）；趙成珍、阿芙蒂耶娃（Yulianna Avdeeva）等，今天也是邀約不絕的樂壇紅人。但最令人驚嘆的，是早年的一些得獎者，都成為後世仰止的大師：一九五五年獲二、三名的阿殊堅納西和傅聰；分別於一九六○年和一九六五年獲首獎的波里尼、阿嘉麗治；一九七○年首兩名的歐爾森（Garrick Ohlsson）和內田光子；一九七五年與一九八○年贏得首獎的齊瑪曼與鄧泰山，都是傳奇名字。此外，即使未曾獲獎、於一九七八年參賽至第三輪被踢出局的波哥雷里

奇 (Ivo Pogorelich)，因評判之一的阿嘉麗治憤而離場、抗議評決不公，也廣受注目，日後同樣成為炙手可熱的名家。

雖然不是凡得獎的都能憑藉蕭邦大賽的光環而前程似錦，也不是所有贏取獎項的都有錄音合約，但大部分依然繼續演奏或教學。當中最羞家的，自是厲害了的李雲迪莫屬。李雲迪贏得大賽後，發展一直平平。約十年前在不知哪一位市場公關天才的建議下，改以 "Yundi" 之名行走江湖，連姓都不要了。其他國家再繞口百倍的姓氏不是沒有，諸如蘇俄的 Zaritskaya 和 Geniušas、波蘭的 Jabłoński 和 Małcużyński、伊朗的 Achot-Haroutounian 等，都不會予以摒掉，偏偏 "Yundi" 嫌棄他那最容易拼寫發音的 "Li" 姓。除為了「去中國化」的形象考量、寄望能於國際樂壇殺出一條血路外，我實在想不到其他原因。但真正羞家的，是堂堂蕭邦大賽冠軍，居然「紆尊降貴」去參與綜藝節目《跨界歌王》，面不紅耳不熱地載歌載舞，還兼賣某牛奶品牌的植入廣告。與他同年參賽而僅得第二、三名的弗里特 (Ingrid Fliter) 和寇伯林 (Alexander Kobrin)，今天依然活躍於古典樂壇，若有緣看見 "Yundi" 淪落如此，不知有何感想。

話說回來，音樂學人幾經艱苦鍛鍊以參加這類國際音樂大賽，原因跟少艾參選香港小姐有點相似：若以選美作為進入娛樂圈的途徑，則國際音樂大賽也是學人得以登臨樂壇、獲唱片公司垂青的門路。幾十年來，不靠音樂比賽而能冒出頭角的音樂家還是少數，而且也愈來愈少。音樂比賽提供了一個由著名音樂家評審的基準門檻、一個省卻經理人或唱片公司不少宣傳經費的獎項光環。但這種淘汰制的比賽，畢竟有其殘酷一面。且看今屆蕭邦大賽的賽制：評審團先從好幾百個參賽錄影中，挑出一百六十四名進入預賽。於預賽中，又篩走當中過

半參賽者，剩下七十八名進入於華沙舉行共三輪的比試，每一輪再篩走若干人，到第三輪時，參賽人數不超過十人，最後定出第一至第六名的得獎名單。這種設計，跟《魷魚遊戲》(Squid Game) 的賽制可謂不相伯仲。朋友駱少傳來俄國選手雅絲科 (Anastasia Yasko) 於第一輪比賽時的錄影，[1] 一直看來還相安無事、平穩過渡，但彈到第三首《a小調練習曲》(Op. 10, No. 2) 時，從影片 11'30" 開始，不到兩秒就出現嚇得令人目瞪口呆的場面：雅絲科竟然彈出唱針跳線的效果，反覆彈着同一句，然後再彈多幾個小節，又忽然跳針重頭來過。如此災難性的演出，還不夠更後的「記憶斷片」(memory lapse) 驚嚇。看着雅絲科鐵青着面勉強彈完此曲，隔着螢幕也感受到其心驚膽顫，值得一讚的是，她稍作閉目止歇，便繼續用心彈完這一輪比賽的最後一曲。

雅絲科最後未能晉級，也是意料之內。據說當年陳薩參賽，也是因為去到最後一輪時忽然「斷片」，而僅獲第四名。若細心看雅絲科的表現，彈奏《a小調練習曲》時指法的嫻熟程度，不可能不把樂曲演練過千百次。惟比賽營造儼如生死關頭的壓力，卻絕非演奏音樂的理想氛圍。不容有失、no second chance 的賽制，加上依着評審團口味的詮釋、小心翼翼的演奏、務求符合某些陳套標準的彈法，都是藝術以外的悉心計算。

若把音樂視作一種語言，則古典音樂已近乎 dead language 之列（若再把古典音樂細分不同時期，甚至可以

1 Anastasia Yasko, "ANASTASIA YASKO – first round (18th Chopin Competition, Warsaw)," Chopin Institute, YouTube video, 21:24. https://www.youtube.com/watch?v=Bf_VsffaLmw.

說是好幾種的 dead languages），與半世紀前尚具生命力的樂壇相比，不可同日而語。如今的音樂大賽，恪守的往往是僵化規條，就如研究梵文、拉丁文的學人，往往僅能達到熟知文法結構及個別字彙的層次，談不上懂得欣賞文章之美，更遑論以此文字撰寫出文學作品。雖然今時學習古典音樂的學人，平均的技巧水平已大大提升，但深富個人風格或別具詮釋角度的演奏，畢竟是冒險之舉；欲博評審青睞，唯有求諸穩當平凡而技巧超凡的姿態參賽。換個角度來看，這類猶如「魷魚遊戲」的生還者，藝術上難有保證，技巧上則仍算可靠——當然凡事總有例外，蕭邦大賽也可出一個技術平庸的 "Yundi"。

《魷魚遊戲》內不斷出現的圓形、三角形、正方形，據說跟組成「魷魚」的幾何圖案有關，也可作階級編制之分。我沒有深究其意義，瞥見此幾何組合，首先聯想到的卻是日本江戶時代臨濟宗禪師仙厓義梵（1750–1837）的名作：

仙厓義梵，《〇△囗》，江戶時代，出光美術館藏。
（感謝 Idemitsu Museum of Arts 提供圖片）

這幅作品，後世一般稱之為「○△□」。仙厓義梵曾言：「我對筆墨的遊戲，既非書法亦非畫作，惟不知者誤以為此乃書法、此乃畫作。」這番充滿禪味之語，未能為我們即時道破三個圖像的意涵，卻不妨藉此反觀音樂大賽的本質。

　　以上從批判角度列出不少缺點與局限，然要確保古典樂壇代有人才出，音樂大賽始終是不可或缺的一環。我們不期望每一屆都發掘出特里福諾夫這種才情超班的年輕鋼琴家，但即使二三十年才找到一個特里福諾夫，音樂大賽也是樂壇傳承的重要支柱。當中固然有雅絲科一類令人扼腕的故事、"Yundi" 一類的笑話，但經音樂比賽而為人知的真正王者，卻是阿嘉麗治那種大師級人馬，以「君臨天下」的姿態參與，一出場已是比同儕高出幾班，不問賽果而忠於一己性情讓音樂自然流露，做到猶如禪師所言：其對音樂的遊戲，既非彈琴亦非比賽，惟不知者誤以為她在彈琴、她在比賽。

樂壇背後

新冠肺炎疫情已持續兩年，情況依然嚴峻，醫院滿擠、確診數字維持高位。猶似七擒七縱的限聚管制，影響的不單是零售、餐飲、旅遊、戲院劇社、個人護理、健身場所等，也是對音樂表演行業的沉重打擊。

世界頂級交響樂團，於兩年間不斷傳出裁員、減薪的消息。隨着音樂會被迫停演、商演活動取消、捐款減少、勞資談判膠着等，無論對音樂家、樂團、管理層、音樂廳與歌劇院，都是前所未有的重創。疫情反覆，也令管理層對演出節目的安排無所適從。即使疫情受控的城市，要邀請歐美演奏家舉辦音樂會也非易事，往往因為數以週計的隔離檢疫而叫演出者敬而遠之。此外，也聽說有國外演奏家接受為期三週的隔離，滿心準備演出之際，忽又傳來演出場地因更新的防疫措施被勒令關閉，演奏會被迫取消，可謂苦不堪言。

從觀眾的角度而言，固然可以退而求其次，在家聆聽唱片錄音、觀看現場錄影，但對演奏家的損害，卻是難以彌補。不少音樂家都是過着「手停口停」的生活，演出機會「清零」、樂器網課吸引力低迷，便是零收入的景況。但影響更為深遠的，是缺乏台上演出機會、與觀眾交流的經驗。音樂藝術，不是單靠困在家中「死練爛練」便可成就。這就像在家對着鏡練一萬遍小念頭、尋橋、標指，無論架式如何標準、師承如何輝煌，如無實戰經驗，也可以在台上或街頭一秒間被KO，成為另類「一秒拳王」。音樂家能成為大師，不能不培養出通過音樂與觀眾交流的觸覺和能耐。疫情扼殺的，正是讓他們深化此番體驗的機會。不僅個人獨奏的器樂家如此，樂團成員亦然。交響樂團的樂師，不是只依從指揮拍子奏出自己負責的部分；更重要的是耳聽八方、把一己的樂聲有機地融進其他樂師的音樂中，產生音樂廳內的心靈共鳴。現場聆聽樂團演出的深度感染力，即由此而來。那是無論多昂貴高檔的音響器材，也不能複製模擬的賞樂經驗。

演藝事業的路，實在不容易走。音樂家欠缺演出機會，不代表可以停歇休息、不作演練。器樂演出需求的肌肉記憶，不是短時間可以累積得來。他們需要牢記的，不只是樂譜上的每個音符和標記，更需把樂譜「內化」（internalize）成為身體的一部分，不經思考分析而讓肌肉自然帶領四肢與手指，做出分毫不差的指頭跳躍、手腕位置、用力輕重、投射深淺等等。如此一切，都不是機械演練，而是根據場地大小、迴聲效果、樂器性能、觀眾反應，以至演出者臨場的心情和體會，即時作出調節，成為「活」（live）的演出。

台下十年功，可能只為完成台上一分鐘的演出。當然，台上演出不會只有一分鐘，能把百來個一分鐘串連成一場優異的藝術表演，便是濃縮畢生功力於瞬間的展現。

Jennie Dorris, "Mike Tetreault's BSO Audition," *Boston*, June 26, 2012, https://www.bostonmagazine.com/2012/06/26/boston-symphony-orchestra-audition/.

不是每位演藝學人都有演出機會。十年前讀過《波士頓》（*Boston*）雜誌一篇文章，印象猶深。[1]文中描述一位打擊樂手Mike Tetreault到波士頓交響樂團面試作成員的一場經歷。波士頓交響樂團是美國五大樂團之一，能成為樂團的一分子，可說是不少精習古典音樂學人的畢生夢想。那是一己藝術才華被肯定的身分象徵。然而，波士頓交響樂團的樂手空缺從來不多，對上一次樂團聘請全職打擊樂手，竟然已是四十多年之前。這一次還是因為有現職樂手退休，加上另一位新樂手不獲續約，才有一次世紀難逢的機會。

Tetreault雖然已是幾個較小樂團的演出成員，也有科羅拉多大學的教席，然得聞波士頓交響樂團的樂手空缺，依然興奮莫名。他花了足足一年時間來作準備，期間奉行嚴格生活規律，除了大學教學以外，其餘時間都充分用作練習，每天晚上七時，背着百來磅重的小鼓等樂器，到附近一家教堂練習，還分配時間於不同大小與天花高度的房間來作練習，以習慣不同的迴音效果。如此一練，練到半夜方休，還把最後一節的練習錄下來，每天把錄音細聽三遍，又定期選段寄給已於紐約愛樂長期當打擊樂首席的老師給予批評。甚至飲食也像職業運動員那樣控制嚴格，一般以糙米、蔬果及其他營養食品為主，把帶有咖啡因的飲料都戒掉，又每天晨早跑步、每夜睡覺前亦輔以瑜伽伸展練習，確保把身體狀況維持最理想的水平，好讓最精細的動作也能完全掌握。如此

日復一日，從無間斷，每週工作連練習的時間，高達一百小時以上。碰到大學假期的日子，更來個十天的閉關式密集訓練，每天練鼓二十小時。如此一年下來，才敢踏進波士頓交響大廳（Symphony Hall）來作面試。

結果如何？Tetreault因為臨場演出的一個失誤，連第二輪面試也未能進入。至於那個不獲續約的打擊樂手，原來正是Tetreault的多年同窗。這位同窗因為樂團連續三年的評審，都未達標，對自己的才華極度懷疑，從此走不出被解僱的陰霾，往後於其他樂團的面試都以失敗告終。

故事很灰，寫實地描畫出職業樂手面對的困苦。讀者可以想像，如此披荊斬棘獲聘為樂團成員，竟又因一場沒完沒了的新冠疫情而致生活逼迫，委實無奈之極。

我從自己的工作環境，看到學術機構也有相近情況。學院教授雖然在體能上或技巧練習上的要求，不如音樂家那麼高，但博士生競逐難有空缺的大學教席、或已擁有教授職銜的學者爭取頂尖大學的位置，性質亦大同小異。不獲聘者，可能就是因為臨場表演失準、一時無心之過；獲聘者，也可能只是某些條件符合遴選委員會的偏好而已。

得失切莫看得過重。人生的意義，往往不在於工作機構的名堂有多響、擠身其中的職位有多高。從事藝術或學術研究者，能享受其賦予的心靈養料，已是最大得着。

指揮的「煉金術」

　　執筆之時，剛聞訊七十七歲的杜鳴高 (Plácido Domingo) 於拜萊特音樂節 (Bayreuth Festival) 指揮的一場《女武神》(*Die Walküre*)，謝幕時竟給觀眾大喝倒彩，但幾位主角的表現，則被觀眾呼喊叫好。五年前的整套《尼伯龍根的指環》(*Der Ring des Nibelungen*)，觀眾對導演卡斯多夫 (Frank Castorf) 大喝倒彩，卻為指揮佩特連科 (Kirill Petrenko) 報以熱烈的掌聲。同一場的演出，對不同崗位的人應褒或貶，分得清清楚楚。

　　杜鳴高當然也唱過《女武神》，而且齊格蒙德 (Siegmund) 更是他演唱最滿意的華格納角色，我們不能說他不了解這齣歌劇。有人認為《女武神》這種龐大編制、結構複雜的作品，不是「業餘指揮家」可以勝任得來。但「專業指揮」和「業餘指揮」的分別在甚麼地方？如果是一位業餘鋼琴家的演出未如理想，我們不難分析得出哪兒技巧不足、甚麼基本功訓練不夠之類。但對於一位業餘指揮，表現不濟的原因究竟是拿捏指揮棒的技巧不純熟，還是未能在台上與樂團成員達至有如禪宗「拈花微笑」式的溝通，抑或是對樂曲整體的理解不深入所致？

對有指揮經驗的行家而言，可能一目了然看出問題癥結所在。但對普羅大眾來說，演奏台上那位拿着一根棒不斷打拍子的「樂團領班」，其技巧優劣、其藝術高下，實在不易理解。曾聽過一個有趣的故事：一個小孩問爸爸，台上的管弦樂團樂師各有不同樂器，但那個站在中央拿着一根棒舞來舞去的，在做甚麼？爸爸一時難以說明，忽然靈機一觸，幽默地解釋：那是一根魔法棒，把樂師奏出許多動聽的樂音，不斷用棒攪勻，令我們能聽見和諧悅耳的音樂。

指揮棒卻真像《哈利波特》世界內的魔法棒，能令管弦樂團奏出偉大的樂聲。二〇一七年底出版莫切里（John Mauceri）撰寫的一本書《眾位大師與其音樂》（*Maestros and Their Music*），其副題《指揮的藝術與煉金術》（*The Art and Alchemy of Conducting*），[1] 多少道出指揮藝術神秘莫測的魔幻一面。莫切里以指揮家的視角，輔以扎實的資料搜集，為讀者簡述「指揮」這門獨特藝術工作的發展史，並詳說指揮的技巧要求、如何學習總譜、錄音與現場演奏的區別，以及剖釋指揮如何經營跟音樂、樂團樂師、觀眾、樂評和管理層的關係等，文筆睿智幽默而深入淺出，當中還提到不少指揮名家的有趣軼事、技法特色，讀來予人如沐春風，值得向讀者推薦。讀後，或能對杜鳴高如何會栽了跟頭，有多點理解。

[1]　John Mauceri, *Maestros and Their Music: The Art and Alchemy of Conducting* (New York: Alfred A. Knopf, 2017).

瞬間就是永恆

十年前開始撰寫有關古典音樂的文字，起初是一本有關一位鋼琴家的專論，然後是一些報刊專欄。期間，一直反思和建立自己這方面的寫作風格。因此，對於其他樂評家的著作，也就讀得格外留神。可以說，寫作的時候，我會用讀者的眼光、以批判的角度來審視自己的文字；但讀書的時候，則會用作者的立場，想像自己如何撰作同一課題，由是鞭策自己，更上層樓。這是有趣的經驗，不論是讀自家或者是別人的作品，都進入一種既主觀、亦客觀的微妙心境。許多時候，關注的層面也因之而擴闊了。

近日讀麥華嵩的《永恆的瞬間：西方古典音樂小史及隨筆》，便深深體會到撰寫這樣一部「小史」之難。這類通史式的著述，以往於西方學術界，都是大學者的傳世力作。近年學術界被蛋頭學究充斥，鑽牛角尖的「研究」則多似汗牛充棟，具宏大視野、深富人文意義的著作，則

反如鳳毛麟角。事實上，專題研究往往僅是特定範圍內的資料搜集和搬弄，然而通盤式的觀察，卻需要廣博而深厚的文化素養。可是，「文化素養」正是現今學院派「窄士」（以別「博士」之稱謂）普遍欠缺的一環。

麥華嵩博士是當今文化沙漠的一道清泉。他雖是大學教授，著作中卻無半分呆板的學究味，反而多有文學創作，如長短篇小說、散文等；至於古典音樂的文字，多年以來亦散見好幾份報章雜誌。麥的文字簡練自然，衍詞講究、文采斐然，且具宏觀氣象。本書上半部概談西方古典音樂的發展史，稍欠文筆或認識的話，便會把這部分寫得不是呆板沉悶、就是艱澀難懂。麥華嵩卻有能耐以少於二百頁的篇幅，帶出古典音樂從遠古至當代幾百年間的思潮變化，還每每以精闢見解作穿梭貫連，更為每位具代表性的作曲家勾劃其藝術特質，是為難能之處。

至於第二部分，則以濃筆帶出海頓、莫扎特、舒伯特、布拉姆斯、布魯克納、馬勒、西貝流士、佛漢威廉士、巴爾托克、梅湘等十位作曲家的藝術神髓，繼後還有對於「風格」和「演奏」的感言，皆有很高的可讀性。

其實對於「音普」（普及古典音樂）類的著作，寫法可有多種，從八十年代黃牧、鄭延益那類隨筆式介紹各各演奏家的風采特長，以至近年焦元溥所作深入的版本比較等，都是引導讀者認識古典音樂的重要參考書籍。可是，像麥華嵩這種對作曲家特色、音樂藝術發展等縱橫交錯而立論的通史著作，始終是華文世界的空白。誠如為此書撰寫序文的劉志剛引述他對作者所言，「大家是『行家』，你沒有增進我的音樂知識；可是我喜歡讀你的文章，因為我喜歡你述說的方法。重要的不是內容（what），而是你如何（how）去表達」，我讀此書時也有同感。寫

作上，麥最出色的地方，就是盡量不把煩悶的資料羅列，而是言簡意賅地把最精要之處，以令人如沐春風的清爽文字娓娓道來，這正是所有「行家」讀得痛快過癮的地方，絕不會感到作者賣弄（當然，「行家」亦會理解到寫作背後所需的時間心血）。這份真誠，對於希望多點認識古典音樂的「新手」，恰是令人感到文字親切吸引的主調。當然，讀者欲藉此書「按圖索驥」，登入古典音樂的殿堂，便需要真的找尋相關的音樂多聽多想。幸好現在互聯網上，要找到這些音樂，絕不為難。

音樂響起之際，對於永恆而言，雖只剎那之間，然若從瞬間可瞥永恆，是即如一粒沙中看世界，此亦為古典音樂的偉大之處。

金庸的「笑傲江湖曲」

據說金庸先生對西方古典音樂頗有研究，但他的文字之中，直接論及這門藝術的，似乎就只有以下一段：

> 俄國鋼琴大演奏家魯平斯坦（是與柴可夫斯基同時的那位魯平斯坦，不是目前在美國的那一個）的傳記中曾說到他演奏的一個特點，說他因為身體肥胖、手指粗大，彈鋼琴時有時不小心會彈到隔鄰的一個鍵上去，但因為演奏中充滿了熱情和詩意，這種技巧上的小錯誤絲毫不發生影響。當然，錯誤終究是錯誤，但與其是冷冰冰的完美無缺，遠不如偶有小錯而激動人心。
>
> （出自〈「任是無情也動人」〉，收《金庸散文》頁76–77。）

引文中提到的魯平斯坦（Anton Rubinstein, 1829–1894），於古典音樂世界裏面，就如金庸武俠小說中的傳奇人物。他是俄國鋼琴學派的開山祖師，也是柴可夫斯基的作曲師父；年輕時的他，曾於蕭邦和李

斯特面前獻藝，亦獲孟德爾頌資助其藝業的發展。盛年時期，一頭蓬鬆而濃密的頭髮，幾成他的標誌；加上他個子不高而為胖、面容繃緊，更令李斯特戲稱他為貝多芬再世（"Van II"）。由於時代太早，他的鋼琴演奏都無錄音記存，僅餘有緣得聞者的文字記錄。這類對魯平斯坦的描述，猶像武俠小說中的絕頂高手：琴聲之厚重幽邃，深不可測，指法技巧之變化多端，精妙絕倫；此外，他能令鋼琴如歌高唱的絕藝、恢宏磅礴的氣魄，都成為了俄國鋼琴學派的基石。

我們固然不能單憑這段短短的文字，評價金庸對古典音樂的研究有多深入、興趣有多濃厚，正如倪匡先生說金庸「對古典音樂的造詣極高」，就是因為他能對隨便挑的一張古典音樂唱片聆聽片刻，便能道出是甚麼樂曲，落於偏頗。然而，有趣的是金庸評論「與其是冷冰冰的完美無缺，遠不如偶有小錯而激動人心」，正合西方古典音樂黃金時期（golden age）的美學觀。此與近年由鋼琴比賽衍生的「零瑕疵」標準、並以演奏是否依足「原作版」（urtext）忠實詮釋作為演奏高下之判別，可謂大異其趣。

同一樂曲，能忠於個人性情而奏出不同境界，卻是音樂這門藝術的精髓。金庸先生深諳此理，而通過中國音樂的古琴與簫展示出來。一部四大卷的武俠小說，竟以一闋《笑傲江湖曲》作為靈魂，不得不佩服其藝高膽大。《笑傲江湖》中，此曲出現過三次。第一次為曲洋與劉正風臨終前的最後合奏，自問不懂音律的令狐沖，只聽得「莫名其妙的感到一陣酸楚，側頭看儀琳時，只見她淚水正涔涔而下。突然間錚的一聲急響，琴音立止，簫聲也即住了。霎時間四下裏一片寂靜，唯見明月當空，樹影在地。」第二次由化身「簾後婆婆」的任盈盈先彈琴、後吹簫，令狐沖「依稀記得便是那天晚上所聽到曲洋所奏的琴韻」，「但覺

這位婆婆所奏，和曲洋所奏的曲調雖同，意趣卻大有差別。這婆婆所奏的曲調平和中正，令人聽着只覺音樂之美，卻無曲洋所奏熱血如沸的激奮。」第三次，乃令狐沖與任盈盈於婚宴上的合奏，「琴簫奏得更是和諧」，與會者「無不聽得心曠神怡」。

三段情節，通過一首琴簫合奏的樂曲，化出三種情懷，勾連整個故事，並帶出幾個重要角色的性情抱負，處理極為高明，舉重若輕、毫不費力地把音樂的境界也滲透其中。

常有爭論，金庸作品為流行文學抑為嚴肅文學。我的理解是，「滄海一聲笑」是流行曲詞，「笑傲江湖曲」則是經典文學。

　　路德維兄與香港中文大學的麥敦平與張智鈞兩位教授，為香港電台第四台主持的古典音樂節目《非常音樂家》(Madly Musical)，於二〇一七年度的紐約節國際廣播節目大獎 (New York Festivals International Radio Program Awards) 中的「文化藝術」類別中，榮獲銅獎，值得恭賀表揚。節目共分八集，由兩極情緒症聊到舒曼、從專注力缺乏過度活躍症談到莫扎特，復以焦慮症作為切入點論及馬勒；其他涉及的精神疾病，還有自閉症、抑鬱症、圖雷特綜合症、物質使用障礙，而關係到的音樂家亦包括貝多芬、歌舒詠、史克里亞賓、拉赫曼尼諾夫、柴可夫斯基，以及鋼琴家顧爾德等。三位主持，分別為心理學、精神科和生物醫學的研究學者，各由專業角度解釋種種症狀，分析多位作曲家的心路歷程和性格，以及如何克服各種心理或精神上給予他們的挑戰，令障礙昇華成各別音樂藝術的特質。

節目出色的地方，在於它並不是一個「資訊節目」。資訊爆棚的今天，令不少人產生錯覺，以為掌握資訊便即等同認識。然而，這類所謂「認識」，很多時只是把一些概念口號化，但實際上卻缺乏任何深度認知或生活聯繫。這情況其實也常見於古典音樂愛好者，不少關注的都僅及「資訊」上的事宜，譬如指揮家福特溫格勒共有多少個貝多芬第九交響曲的錄音、哪一首馬勒交響曲的樂隊編制規模最少、鋼琴家歷林特哪一次彈奏的舒伯特降 B 大調鋼琴奏鳴曲的速度最慢之類，以至琅琅上口的作品編號等等。

　　但能夠把資訊堆砌，不一定代表對音樂本身有深刻體會和感悟。甚至可以說，愈是刻意炫耀自己對各種資訊背得滾瓜爛熟的，也許就是對音樂體會最皮毛的。難道我們經過藥房門口，見到滿口「抗氧化」、「游離基」、「排毒」、「抗癌」的推銷員，真的會以為他們懂得任何醫學嗎？前幾年鬧過的笑話，有專欄作家大言不慚，批評小提琴家海飛茲拉奏巴赫作品「難聽」、不懂樂曲結構云云。那便顯然是把一些有關海費茲「技巧無人能及」、「演奏速度偏快」等片面資訊，硬套入另一堆所謂理想巴赫演奏準則的資訊而推論得出的結果。

　　《非常音樂家》則不落此窠臼，不以提供哪位作曲家患有甚麼精神病的獵奇資訊為賣點，而是深入剖析各位作曲家如何面對他們的精神病或心理桎梏，由此思考音樂的本質，從而帶出逆境轉化成為具人生意義力量的可能性。資訊爆棚的後遺症，還見於今天動輒對精神病患者貼上各類標籤，甚至對學童亦多了諸如「亞氏保加症」（Asperger's syndrome）等標籤，由此層層建立誤解、歧視。這類標籤，往往只見精神或心理障礙的負面那一邊。事實上，如果莫扎特、貝多芬、布魯克納等都是「正常」人，他們的一生大概就只有庸常的營營役役，只有

ordinary的人生而不會有extraordinary的生命，而我們今天也不會聽到這些不朽的「非常」音樂作品。

三位主持為每一集的內容，都花過不少工夫作資料蒐集，披讀各位作曲家的傳記；所作的分析，都為謹慎、中肯、深入而具啟發性。這份情操，不獨是「電台節目主持人」身上鮮見，即使於今天充斥着造假抄襲、爭相發表「研究成果」的學術界而言，也是異數。近年便讀過一位加拿大「心理學家」的論文，企圖論證鋼琴家顧爾德患有「亞氏保加症」，那便是極不負責任的信口雌黃，與《非常音樂家》展現嚴謹而深刻的態度，實在判若雲泥。

當然，古典音樂不一定要從精神醫學的角度來認識，亦可以從文學、哲學、歷史、視覺藝術、政治、經濟等領域作探討。重要的是，三位主持不但把他們的專業知識帶進古典音樂的世界裏，同時也把古典音樂融入他們的生活中。就筆者所知，三位不時雅集玩樂，麥、張二人更組成了香港醫學會管弦樂團室樂團，上月於大會堂演出了舒曼和舒伯特的作品。正是這樣的一份互動，古典音樂才不致淪為一種考入名校的工具、一個炫耀藝術品味的口實、一件只於博物館內才能看到的陳列品。

筆者作為香港土生土長的古典音樂愛好者，對於三位朋友的獲獎，與有榮焉。期望他們更把節目資料整理成文字出版，為普及這門日漸失去光彩的偉大藝術，注入一支強心針。

　　讀路德維兄的《錄音誌》，令我想起一齣老電影：《時光倒流七十年》（*Somewhere in Time*, 1980）。

　　這電影當然不是甚麼偉大作品，而且於歐美推出時，口碑和票房都不過了了。當年於香港，只有銅鑼灣的碧麗宮獨家放映。那個年頭，還沒有錄影帶、光碟，更沒有盜版、網上下載，電影就是要到電影院去觀看。香港觀眾卻出奇地受落，電影竟然連續放映了半年以上，對於中年以上的港人，也算是一種集體回憶。

　　電影由當時因飾演《超人》（*Superman*, 1978）而紅透半邊天的基斯杜化李夫（Christopher Reeve）領銜主演，帶紅了女主角珍茜摩爾（Jane Seymour），而男配角則是鼎鼎大名的基斯杜化龐馬（Christopher Plummer）。故事說男主角獨自外遊時，於下榻的酒店看見一幅畫像，絕美的容顏似曾相識，令他着迷不已；其後，他利用催眠術而把自己回到七十年前，與畫中的女主角相會，譜出戀曲。電影配樂也叫不少

人津津樂道，令拉赫曼尼諾夫的《帕格尼尼主題狂想曲》（*Rhapsody on a Theme of Paganini*）之第十八變奏，也如巴瑞（John Barry）為電影寫的主題曲一樣流行。

家母帶着我去看這部電影時，自己年紀還少。年前特別帶了家母往遊美國密芝根州的麥其諾島（Mackinac Island），為的就是讓她親臨電影中的維多利亞風格的古老酒店 The Grand Hotel。電影雖然俗套，卻於三十年後仍令我勾起無限緬懷，不禁慨嘆：時光可會倒流？

話題說遠了，那直如路兄給我音樂文字的評語一樣，總喜歡「拉雜談」。但忽然說起這老電影，也不盡是無的放矢。本書中說到樂迷對錄音迷戀，猶如跟相片偷情，那跟《時》片中的主題，便如出一轍。尤其是不少像我這類「冥頑不靈」的頭腦，總愛通過舊唱片一窺幾十年前「黃金時代」一眾大師的風采，那就更與電影故事中的「情癡」無二。「時光倒流七十年」，七十年前也就是上世紀的四十年代，當年的錄音便包括理查‧史特勞斯指揮自己的多首作品、福特溫格勒的不少貝多芬作品的實況錄音、荷洛維茲改編穆索爾斯基（Modest Mussorgsky）的《展覽會圖畫》（*Pictures at an Exhibition*）、舒納堡重錄的兩首貝多芬晚期鋼琴奏鳴曲（Op. 109 及 Op. 111）；更早的還有卡薩爾斯和費雪於三十年代灌錄的巴赫作品等，都是不朽經典，令人沉醉其中。路兄本書卻也一如戲內的那枚銀幣，洞穿錄音世界的虛妄、以及錄音如何改變了我們的賞樂文化，把芸芸「錄音癡」拉回現實。

音樂其實應該於音樂廳現場聆賞的，那種氛圍、那種聲音，以至演出者的魅力和壓場感，都不是任何高級音響系統所能傳達的，正如無論家中的電視與環迴立體聲音響如何高檔，也不能代替電影院中的觀影體驗。錄音只是一種聲音紀錄、或是一種聲音「文獻」。路德維本

書，即如此正視錄音的本質，從而審視錄音歷史的發展，及伴隨錄音而興起的電台樂團、著名樂團的自家品牌、唱片格式對賞樂的影響等，以至錄音本身如何昇華為「藝術」、這種「藝術」的商業性質和商品化，且還牽涉到政治層面上如何利用錄音作為工具等等，內容豐富多采，不啻為令古典樂迷愛不釋手的一部「奇書」──說之為「奇」，在於能以如此多維角度深入剖釋古典唱片工業的專著，實在見所未見。同樣是一張唱片，當普羅大眾只懂為之着迷，而路兄則能「眾人皆醉我獨醒」，以縱深的觀察和分析，娓娓從歷史、政治、商業、哲學等不同層面，道出其本質，是則有如禪宗之謂「道在尋常日用中」、「信手拈來處處通」，本身已是一種極具啟發性的智慧。

然而，這也不是刻意貶低錄音作為聲音紀錄的重要性。對於任何藝術和研究，「文獻」從來都是不可或缺的。就音樂而言，不論是早期有關莫扎特、貝多芬等演奏風格的文字紀錄，抑或是後來演奏家為我們留下的聲音紀錄，其對後世學人的重要性，都無容置疑。可是，文字可有誇大不實之處，音響亦可有編輯改動的餘地，這是使用文獻者所需經常警惕自己留心的地方。唱片上無懈可擊的演奏，從來都是錄音工程師的「傑作」。例如普萊亞於二○○二年推出的蕭邦《練習曲》全集錄音，當中的《冬風練習曲》(Op. 25, No. 11) 末段第八十九小節，竟然缺了其中一半的音符，其後唱片公司大概發現了此誤失，推出了宣稱為「重新混音」("remastered")、還「賣大包」多送四首即興曲的新版本，而原來漏掉的音符，卻又天衣無縫地插進原來的錄音中。這正是讓我們了解唱片上許多「零瑕疵」演奏虛妄一面的「教材」。

話雖如此，如果我們循着書中脈絡理解錄音的發展，便可意識到這種所謂「編接」(splicing) 的技術，正是組成「錄音藝術」本身的重要一

環，那就像電影無論如何令觀眾覺得真摯動人，都是由無數分鏡悉心剪接而成。錄音與現場演奏的分別，理應猶如電影與舞台劇那樣的不同，而對「錄音藝術」的衡量，亦不宜跟音樂廳內的現場演奏混為一談，更不應因為錄音而影響了我們對現場演奏的聆賞。

這樣的一部錄音導賞文集，參考資料豐富，卻不是任何人肯花時間躲進圖書館翻弄期刊書籍便可寫得出來。從撰作音樂文字的角度來看，書中不少引用的資料，應是路兄日常的「消閒讀物」，而當中不少章節，也是他長年浸淫於古典音樂世界裏而多思多想的一種總結。翻開一本書，埋首幾小時，便能領略到別人半生鑽研的心血，還有比這更划算的事情嗎？

我讀此書，特別感到親切，因為路兄跟自己一樣，於大學的「正職」跟古典音樂本來就風馬牛不相及，卻花心機時間整理出如此精彩充實的一部古典錄音「掌故」，非對音樂有其深愛而能成辦。當然，路兄眼界比我為高，非象牙塔所能困囿，他有他更高遠的理想。此外，他的序文最後，提到本書是送給他的母親，也同樣令我百般感慨，因為自己寫的第一本音樂書，也是致送給家母，還記得她讀得入神的樣子；才不過五年，她的腦筋退化，已難以集中讀我的新著。想路兄也必同意我的感嘆：時光不可倒流，神馳於錄音帶給我們往昔大師輝煌演出的同時，也別忘珍惜眼前人。

舊酒新瓶

古典樂如何還魂於現世

逝去的古典樂壇

近日所讀的雜書之中，有徐皓峰整理、李仲軒口述的《逝去的武林》。此書當然與古典音樂無關，但當中的一些觀點，卻令筆者不禁聯想到古典樂壇的所謂「黃金時期」（golden age）。

《逝》書回顧民國初年唐維祿、尚雲祥、薛顛等三位形意拳大師的日常行止、武學造詣，記述了中國武學的顛峰境界，以及武者的情操氣節。內容精彩，於雜誌連載時已轟動武術界，至結集出版，則洛陽紙貴，連許多不是習武的讀者，也為這樣一個傳統的消逝感到惋惜。負責整理的徐皓峰，亦為電影《一代宗師》的編劇之一，他於這部王家衛導演的作品中，透過「宮家六十四手」的失傳來道出《逝去的武林》同一份的唏噓。

根據徐皓峰的記述，武學既有其獨特的倫理道德標準（即所謂「武林規矩」），亦為通往佛道二家精神境界的橋樑，是故上乘的宗師都自

然散發出一股高雅氣質。然則,這樣崇高的傳統,何以會忽然消逝?書中未有明言,但總的來說,就是時代變遷,而致傳統湮沒。那當然是非常籠統的說法:究竟甚麼樣的「變遷」才能掀起這樣的「武林浩劫」?容筆者分兩方面來概括:一者,為文革時期對武學歸類為「舊思想」而全面否定,令李仲軒等習武者皆被清算;二者,文革之後,則把武學改革為「武術」,淪為套路表演,強調的是動作是否合乎「標準」、是否「優美」,已無精神境界可言,亦無個人風格發展的餘地。如此兩面夾擊,一切以表演為尚、「強身健體」為要,則過往崇尚的尊師如父、注重武德的傳統,豈有不受淘汰之理?

西方的古典音樂,同樣亦有湮沒之虞。我們今天從唱片緬懷二十年代到六十年代的所謂「黃金時期」,其實即是對「逝去的古典樂壇」的慨嘆。

「黃金時期」的湮沒,卻跟武林的逝去何其相似:西方雖然沒有「文革」,但有濃重的商業主導;幾十年來着重比賽的發展,釐定評審標準,則一如武術套路之競賽表演,令學人對音樂的理解和掌握都流於形式、追求「標準」,同樣毫無境界可言。時間久了,原來鬧得熱烘烘的音樂大賽,亦變得乏人問津。

回想一九五八年,范·克萊本贏得第一屆的柴可夫斯基大賽,回國時受到英雄式的歡迎,紐約市舉行了彩紙漫天飛舞的盛大遊行(ticker tape parade),《時代雜誌》更以克萊本為封面,譽之為「征服俄羅斯的德州佬」("The Texan Who Conquered Russia"),克氏就此一夜成名,往後的發展亦獲佳評,被視為二十世紀最偉大的鋼琴家之一。然而,此番光景已不復再。二〇一五年六月舉行的柴可夫斯基國際音樂大賽,鋼琴競賽部分,由美籍華人黎卓宇(George Li)奪得銀獎,但這份「喜訊」卻

遭到冷待，基本不見有媒體關注。《紐約時報》甚至連黎卓宇的名字也沒有提到，只於一則短短報導中，提到兩位俄羅斯人成為此次大賽的贏家。

至於大賽的小提琴部分，今屆則不頒金獎，而由台灣的曾宇謙取得銀獎，這於台灣也引起過一番熱議。但總的來說，此次大賽的真正贏家，卻是未能進入三甲的鋼琴家迪巴葛（Lucas Debargue）。他是國際傳媒唯一有興趣多加著墨的參賽者，原因在於他背後的一個故事：迪巴葛完全是自學起家的，全憑耳聽便學會彈琴，後來放棄鋼琴多年，至17歲時獲邀於一音樂節獻藝，演出震動全場，立時得到音樂學院的教授垂青，繼續栽培成家。期間，他亦有不少爵士樂的演出。

如此種種，造就迪巴葛不一樣的演奏風味，令他手下的俄羅斯作品，自有其獨特的思考和理解，帶出了作品深層的憂鬱、寂寥、浪漫、深情，展露出另一番的磅礴氣勢，成就出自家的音樂語言。

這樣深富個人風格的一位鋼琴家，居然不獲大賽評判認同，反而演出木訥而「標準」的，則獲嘉許。這種現象，不也正好顯出古典樂壇已然逝去嗎？

　　老饕嗜食，所喜每為傳統食制，對新派菜式不屑一顧。古典音樂的世界內，老樂迷念念不忘的，也是各國學派的傳統美學、及其孕育出「黃金時期」的傳奇大師，對於近時流行的演奏模式，詬病甚切。兩者不同的是，美食家還經常光顧幾間堅持以古法烹調的食店，但許多樂評卻已高喊古典音樂已死，甚至近二十年前萊布列希已為這門藝術「解剖」，細說其致命因由。

　　二十年下來，古典音樂仍是不少人的生活一部分，音樂會和唱片亦尚有市場，宣告古典音樂已死，似言之過早。但其市場急速萎縮，卻是不爭事實。古典音樂的沒落，與此門藝術的獨特「生態」有關。畢竟，能夠賣座的作曲家和曲目有限，當少人熟識的樂曲難有市場，唯有長年累月演奏或灌錄同一類「耳熟能詳」的作品時，豈有不令人卻步之理？音樂會的入座率每況愈下，主辦單位所獲贊助卻愈來愈少，再

加上樂團工會的壓力，由是近年出現的窘境，隨便一數便有底特律交響樂團與三藩市交響樂團分別於二〇一〇年及二〇一三年發生的樂手罷工、費城管弦樂團於二〇一一年的破產申請等。至於唱片，亦不復昔日風光，受到數碼下載、YouTube和Spotify等平台的多重夾擊而喘不過氣，銷量直線下跌。

然而，樂迷真正關心的，卻是演奏水平的不斷下滑——不是技術上的，而是專指音樂造詣而言。這趨勢固然與新世代器樂家或指揮的成長，與經典作品的文化背景相距太遠有關。但更實際的原因，卻是唱片公司的宣傳方針。

一九八九年，甘迺迪 (Nigel Kennedy) 灌錄了一張已有不計其數版本的韋華第 (Antonio Vivaldi)《四季》(*Four Seasons*)，EMI卻採用流行歌曲的宣傳手法，成功締造出銷售奇蹟，賣出逾二百萬張；翌年，於意大利舉行的世界盃足球賽，以巴伐洛堤聯同杜鳴高及卡拉斯 (José Carreras) 三「大」男高音攜手獻唱的音樂會，作為球賽閉幕的慶祝項目，不但全球廣播，唱片亦同樣受到古典樂迷與平常不好古典者的青睞，瞬即成為有史以來最高銷量的唱片之一。自此，古典唱片工業便明顯分成所謂「核心」(core) 與「策略」(strategic) 兩類製作：前者主要為聆賞能力較深入、品味也較傳統的樂迷而設，近年推出經典錄音的數碼復刻，以及湧現許多已故大師的「磚頭式」紀念套裝，便屬此類；後者則專攻純古典音樂以外的市場，不但曲目以通俗為主，而且亦多與其他音樂類別作「跨界」(crossover) 演出，不求深度，但求悅耳。

這樣的雙向市場，本來亦無可厚非。早於五十年代，已有黎勃拉茲以通俗手法包裝古典音樂而紅極一時，但他卻清楚自己的位置，從不企圖溜進古典音樂的殿堂。然當鋼琴家李雲迪以一身近似利伯雷斯

的閃亮「登台衣飾」，於紅磡體育館舉行一場演奏會，完全不顧傳統演奏廳的音響要求，甚至把貝多芬的奏鳴曲挑出易於入耳的選段演出，目的說是「將古典音樂層面推進更年青和普及化」，也許就是令資深樂迷慨嘆古典音樂已死的現象：把「核心」與「策略」兩線製作靠攏，就如對老饕來說把快餐混同法國高級餐宴那樣滑稽。

古典音樂轉而注重形象包裝，為的是搶佔年輕人市場，是故唱片公司力捧的，都是帥哥美女。而且，對於西裝筆挺的占士邦也嫌老套的今天，不少演奏者都捨棄了維多利亞時代優雅端嚴的領結和禮服，而盡量「潮」起來：甘迺迪就是一個英國 punk 頭；郎朗穿的是 Armani；王羽佳的那道辣身短裙，更曾惹起一輪激烈討論；巴爾的摩交響樂團，近年甚至請來帕森設計學院為樂團成員添上新衣。

從服飾潮流而見人心轉變。這股嫌棄傳統而尚變新的「文化革命」，注定把古典音樂拖離原軌。與其說此門藝術已死，不如說它因應現實、為保生存而演化，卻無奈變得面目全非。

雅俗交戰

　　近年《星球大戰》(*Star Wars*) 大熱，不但年輕人趨之若鶩，更觸動了一眾中年星戰迷對兒時的緬懷。《星戰》系列至今已拍了九集，橫跨逾四十個年頭；最新的三套，是星戰創作人佐治魯卡斯 (George Lucas) 把電影版權賣給迪士尼後的作品。久違了的韓索羅 (Han Solo)、莉亞公主 (Princess Leia)、天行者 (Luke Skywalker) 等，雖然遲暮，仍風采依然。電影除角色、劇情引人熱議，主題曲亦繼續長青。

　　各部電影的配樂，皆由約翰‧威廉士 (John Williams) 操刀。威廉士已年逾八十，但現今這部標誌着開展「後魯卡斯時代」星戰版圖的電影，仍然由他親自主理，因為威廉士創作的音樂，早已成為電影系列的靈魂。十多年前開拍的三部前傳，除一二角色外都用上了新的演員，然而前傳開映時，單是片頭奏出的出題曲，已能勾起觀眾對星戰的懷舊之情。音樂的影響力，就此可見一斑。

威廉士的電影配樂，風格萬變、技法靈活，往往能與電影情節畫面配合得絲絲入扣，而且不乏為人熟知甚或熱愛的旋律。威廉士既擅作曲，亦能指揮、彈琴演奏，近年亦有不少著名的管弦樂團，以威廉士的配樂作品作為演奏曲目。雖然如此，許多古典音樂的「衛道之士」，卻依然鄙視威廉士，認為其音樂難登「大雅之堂」。那究竟是威廉士庸俗，抑或是鄙視者品味高得過於「離地」？

　　一位近年於多倫多大學取得音樂學博士的作曲家朋友，即曾語筆者謂電影配樂長期不合理地遭受忽視，似乎甚為威廉士叫冤。然而，就我理解，朋友抱不平的原因，應僅就技術層面而言。威廉士的作曲技法成熟多姿，各種樂器的應用、和聲的處理、節奏的變化、效果的掌握，都具大家風範。坦白說，比起現今許多自矜為「古典音樂」作曲家，其對音樂技法的駕馭，委實高出不知凡幾。

　　批評的聲音，則大多指責威廉士欠缺個人風格，作品大量「剽竊」其他作曲家的創作。例如著名的《星戰》主題曲，便說是抄襲自康果爾德 (Erich Wolfgang Korngold) 於四十年代為電影《金石盟》(Kings Row) 所作的配樂；《大白鯊》那往返重複的著名半度音程，頓時令人感到危機逼近，亦被認為是出自德伏札克 (Antonín Dvořák) 的《新世界交響曲》；其餘被指源自霍爾斯特 (Gustav Holst)、佛瑞 (Gabriel Fauré)、馬勒等的例子尚有不少。這類指控，倒還可以算是見仁見智，但《星戰》中描繪塔圖因星球 (Tatooine) 沙丘海的一段音樂，筆者卻實在難以跟史特拉汶斯基 (Igor Stravinsky) 的《春之祭》第二部分序曲分別開來；至於《寶貝智多星》(Home Alone) 中一段，更像極埔柱 (Victor Borge) 戲謔柴可夫斯基 (Pyotr Ilyich Tchaikovsky) 的《胡桃夾子》(The Nutcracker) 中的俄羅斯舞曲。

藝術創作，不論是音樂抑或是文學、畫作、建築，「舊瓶新酒」都是司空見慣，其他電影配樂名家，如季默 (Hans Zimmer)、霍納 (James Horner)、莫利柯奈 (Ennio Morricone) 等，亦同樣被冠以剽竊之罪。然而，即使威廉士的古典音樂作品並不流行，但他為《星戰》、《奪寶奇兵》(*Indiana Jones*)、《哈利波特》(*Harry Potter*)、《舒特拉的名單》(*Schindler's List*) 等創作的旋律，悉家傳戶曉，甫一響起已令人聯想起戲中角色畫面，那也不得不承認其成功之處。

　　可是，威廉士作品的最大缺失，正與他合作無間的史提芬史匹堡 (Steven Spielberg) 電影一樣，技術處理精湛、場面效果懾人，唯僅得華麗外表，內涵欠奉。筆者自問屬於「衛道」之流，認為威廉士的音樂，鮮能啟發人探索人性、反思生命。喧鬧繽紛的樂聲令人易記難忘，始終掩蓋不了空洞蒼白的本質。即使技法圓熟、旋律優美，到底跟藝術的成就不成正比。細味威廉士的得與失，堪成致志文學藝術創作者的一面明鏡。

作曲與演奏的關係

舞台上搬演莎士比亞的劇作，如果演員對伊利莎白時代的英文毫無認識，甚至不諳英語，只靠一股蠻勁把台詞音節背下來，當然不會是甚麼出色的演出。但這並非不可能的任務：譬如說，在一個小學畢業的表演節目中，老師挑上對白較為精短的一兩幕，讓幾位學生硬生生地背好，再經多番排演、稍配裝飾，便是令怪獸家長拍爛手掌的「重頭戲」。

如此強迫英文程度有限的小學生，記上他們毫無理解的冗長對白，是荒謬且變態的。雖然這只是筆者隨意設想的例子，是否真的有過類似演出，不得而知，但想藉此例指出的，是現今學習古典音樂的方向，其實與此大同小異。

可不是嗎，才十一二歲的小學生，已考獲皇家音樂學院五級甚至八級文憑的，大有人在。但即使演奏時運指如飛，卻可以對音樂語言本身一竅不通，統統都是死背出來。除了已熟記的曲目外，就是徹頭

徹尾的樂盲，面對樂器甚麼都奏不出來，就像在台上演出過莎士比亞劇目的小學生，走到台下時，對剛經過的一位洋教師拍拍他的頭說的幾句嘉許說話，竟然半點也聽不明白。

事實上，作曲與演奏分家，不過是稍多於半個世紀的事情。五十年代中葉才紅起來的鋼琴家顧爾德，便創作過多部作品，包括巴松管奏鳴曲、鋼琴奏鳴曲、四聲部牧歌等。比他較早的荷洛維茲 (Vladimir Horowitz)、肯普夫、舒納堡等，也有不少作品存世；克萊斯勒 (Fritz Kreisler) 的好幾首小品，至今仍為小提琴家所深愛；海飛茲 (Jascha Heifetz) 甚至化名 Jim Hoyl，寫了一首幽怨動人的流行曲 *When You Make Love to Me (Don't Make Believe)*。

再往上推，十九、二十世紀音樂家，不少都是作曲演奏雙棲的大家，例如拉赫曼尼諾夫 (Sergei Rachmaninoff)、浦羅哥菲夫 (Sergei Prokofiev)、理查‧史特勞斯，更早的李斯特、舒曼、蕭邦、馬勒、貝多芬、孟德爾頌、布拉姆斯、德布西，以至十八世紀的莫扎特、海頓、克萊門蒂，十七世紀末的巴赫、韓德爾、史卡拉第，都是著名的演奏家，現今各支主要鋼琴派別，就是以他們為源頭流播而演化出來。他們演奏別人的作品，也為自己的作品作首演。作曲與演奏不分家，一直都是西方音樂的傳統。

視樂譜如聖典的今天，嚴格樹立作曲與演奏的主僕關係，注重演奏時一音不漏、所有譜記都必須「忠實」彈出，理論上也沒有多大須懂作曲的空間，總之把音符一一無誤彈出，也就是了。但實際上，面對一份樂譜，不懂得分析句法，也不明白和聲如何演進、對位如何錯合等音樂語言的文法，演奏就自然缺乏深度與感情——此如只靠生硬地背着莎翁名句 "If music be the food of love, play on"，卻不明所以，如何能生動演出《第十二夜》的神髓？

如今希望子女小學畢業前已考獲一定級數音樂文憑的家長，也許會奇怪巴赫竟有耐性等待長子十歲，才開始授以琴藝。巴赫着手為愛兒編訂了一套邊學樂理和聲對位法、邊學彈奏大鍵琴管風琴的教程，令他幾年間便精通琴藝與各類樂曲的創作。經典的《平均律鍵盤曲集》便是如此開演出來，往後的貝多芬、孟德爾頌、蕭邦、李斯特等，都是通過學習這曲集來鑽研作曲技法的。現今對《平均律集》「敬而遠之」的學人，又有多少有此閒暇，逐個音符理解各各前奏曲與賦格是如何寫成的？原來即使把一首樂曲背得滾瓜爛熟，也可以對之一無所知。

　　二十世紀初的幾位鋼琴大師，尚延續着這份巴赫以降的傳統。阿勞、肯普夫、巴克豪斯，年紀尚少而能隨時把任何一前奏曲與賦格，即興移調為其他的大調或小調，依仗的便是對樂曲結構、對位、和聲、句法的深刻理解。其中巴克豪斯於25歲那年，在英國布萊克普爾為葛利格 (Edvard Grieg)《a小調鋼琴協奏曲》演出作綵排時，露了驚人的一手：綵排開始時，各人驚覺音樂廳提供的鋼琴，調音上出了岔子，比標準的音高低了半度。為了爭取排演時間，巴克豪斯不待調音師來重新調音，便把整首曲即興改以比原曲高出半度的降b小調來配合樂隊作綵排；到當天晚上正式演出時，鋼琴已調回標準音高，巴克豪斯又回復以正常的a小調演出樂曲。神乎其技，令樂團眾人瞠目結舌、嘆為觀止。

　　音樂就像語言。一場出色的演講、一齣動人的舞台劇，基礎都在於對語言本身的掌握。一位音樂家的感人演出，又何嘗不是建基於對音樂語言的深刻理解，由是每個音符、每個和弦，都知其所以然而奏出？道理簡單，可惜具備這份情操的職業演奏者，卻愈來愈少矣。

「如何做你做？」

　　出席正裝宴會，最常聽見的寒暄，大概是「幸會」、「近況如何」、「很久不見」；熟朋友的私人聚會，各式各樣的打招呼方式更是層出不窮。但無論對於新知抑是舊雨，以一句「你好嗎」作為問候語，始終是非常不自然的語調。也許是筆者古板，總覺得這句「你好嗎？」像是一道配以鮮紅茨汁的 sweet and sour chicken ball 一樣，只是一種雜碎式的中文，笨拙地翻譯英語的日常用語 "How are you?" 或 "How do you do?"。然而，簡單如一句這樣的問候語，其實已帶有濃重的英語語境以及文化氛圍，那就跟法語中的 "Enchanté" 一樣，都不是搬字過紙式的翻譯可以表達出其神髓。把 "How are you" 譯為「你好嗎」，其實跟庸手把 "How do you do" 直譯為「如何做你做」一樣滑稽。

　　由此引伸，翻譯家的工作便須以文本背後的時代背景、文化思想，以至作者欲予表達的精神內涵等等作為基礎，然後才談得上如何運用精

確的用詞，把文本原來的文字轉化成另一種文字。上乘的改編音樂，講求的固然也是一種的「翻譯藝術」，但除此以外，演奏家如何把樂譜上的音符詮釋為動人心扉的音樂，亦可說為另一重的「翻譯藝術」。

　　作曲家不少都有把自己器樂協奏曲的管弦樂部分改編為鋼琴伴奏，其中大多只為流通或演奏方便而寫，一般都欠缺藝術價值。但諸如李斯特改編自巴赫管風琴樂曲、貝多芬交響曲、舒伯特藝術歌曲等專為鋼琴演奏譜寫的眾多作品，則可歸類為具備藝術成就的音樂作品，因為這些改編本身除保留了原作的韻味，最重要的是於改編的手法上，把鋼琴的演奏技術推到極致，利用各種方法令鋼琴發出猶如管風琴莊嚴肅穆的聲音，又或管弦樂團中銅管樂、弦樂、木管樂、敲擊樂等不同音色，甚至令鋼琴歌唱。當中，亦牽涉到鋼琴彈奏技術的革新，令一台八十八個琴鍵組成的「敲擊樂器」能作出弦樂的顫音效果、幻現不同樂器聲部同時呈現的炫技樂段等，都是以往作曲家純為鋼琴譜寫音樂所未曾達至的技巧層面。這便有如翻譯家能以保留原著精神的前提下，於其譯本中以深厚功力駕馭文字，不但解決了不同語言之差異而衍生的翻譯技術問題，還消除了文化的隔閡，以親切而具生命力的另一種文字重現原著。

　　翻譯家閔福德認為理想的翻譯在於「忠心、忘我的奉獻」，值得深思，也值得商榷。這翻見解用於音樂上而言，已涉及演奏者如何詮釋的問題。但僅就改編音樂而言，此可理解為改編者應盡量使用原作作曲家的創作風格，來為作品於另一獨奏樂器或樂器組合來作編寫。然若如是，則李斯特的改編也說不上是理想了，因為當中滲入了太多超越原作者的技巧和風格，而顧爾德演奏李斯特改編的貝多芬交響曲，則更不理想。誠然，此中如何抉擇，端的是個人喜好問題。但於「音樂

翻譯」而言，也不是完全沒有符合閔福德心目中的理想境地者：Dejan Lazić花了五年時間，把布拉姆斯的《小提琴協奏曲》改編成一首鋼琴協奏曲，最令人驚豔的是鋼琴部分的編寫，竟完全是布拉姆斯的風格，直如他的鋼琴作品無異，由是贏得樂評的一片掌聲。這種改編，不是光把小提琴的部分抄謄、配以和弦而由鋼琴彈出的那類「如何做你做」式的機械編寫，而是把鋼琴的特性、原作曲家的鋼琴作品風格等都細意考量，絕對「忠心」地以布拉姆斯的音樂語言重現作品。這樣「忘我的奉獻」，也許正是現今對翻譯、改編和演奏的新標準。

曲與詞

一般對歌曲的欣賞，多留意旋律是否優美、歌詞能否感人，又或演唱者唱功的高低、聲線的運用、感情的投入，以至伴奏的樂團或鋼琴是否恰如其分等。比較少人理會的，是創作的過程和美學觀。此如於歌曲而言，究竟先有旋律才填上曲詞，抑或已有詩詞文本才配上樂曲，已對該首作品的了解，起着甚大影響。

「先曲後詞」與「先詞後曲」兩種寫作方式，標誌着音樂與文字之間截然不同的互動關係。「先曲後詞」者，所填的詞為音樂賦予了特定的意境和內容。以詞牌〈水調歌頭〉為例，蘇東坡填的「明月幾時有」與辛棄疾寫「和馬叔度游月波樓」，雖然都是借月言情，卻境界迥異。其後的元曲，也是依既定曲牌的句式、字數、平仄等來寫作。然傳統中國音樂，倒並非只有「先曲後詞」一途。如粵劇音樂中，曲牌、小曲都有較固定的旋律，由撰曲者填上曲詞；至於梆簧、南音等，則講求依字行腔，屬於先有詞再配以唱音的說唱藝術。可以說，粵劇音樂兼備兩種曲詞寫作方式，而散發其獨特的風格韻味。

「先曲後詞」的優點，固然在於不受曲詞文本的限制，而於旋律創作上可享有更高自由度。但「先詞後曲」的寫作，則往往能將文字昇華，呈現出更為深邃、更堪細味的境界。雖然曲詞的限制，較難造出一聽難忘的旋律，然這種音樂與文字高度結合、融而為一的藝術創作，不乏值得玩味細賞之處，故也非常耐聽，可以愈聽愈有味道。以樂入文的寫法，多見於西方古典音樂的歌劇和歌曲，由此衍生所謂「繪詞法」（word painting）的運用。此西方古典歌曲的特色，從文藝復興時期一直沿用至今。舒伯特的藝術歌曲，便將之發揮得淋漓盡致。於《冬之旅》（Winterreise）各曲的旋律與鋼琴伴奏，其配合曲詞的細緻精巧與匠心獨運，無出其右。當中的《冰凝之淚》（Gefrorne Tränen）開首，以斷奏的鋼琴和弦，帶出凝冰淚水的意象；這個引子，其後仍然不斷伴隨主旋律出現，暗示淚水的流下與冷風的凝結，從未間歇。至於個別用字，如寫淚水的「掉下」（fallen），旋律用上一個下沉的音程來唱出；此後，以強音唱出「冰」（Eis）字，及以花音唱出「淚水」（Tränen）、「似欲溶化」（Als wolltet ihr zerschmelzen）等，都凸顯了這些穆勒（Wilhelm Müller）原詩中的關鍵用字。

中樂與西樂，由於創作意念不同，賞析角度亦互異。像粵劇《鳳閣恩仇未了情》開頭的「胡地蠻歌」，那句「一葉輕舟去」的「輕」字，麥炳榮以渾厚蒼勁的腔口唱出，雖無半分輕盈的味道，但我們卻不能以西樂的美學觀來質疑這齣戲寶的藝術成就。樂曲的賞析，亦不能僅就旋律是否搶耳上口，便依個人喜好來作評價，而需深入該首作品的文化背景，理解其創作技法上別出心裁之處、所反映的個人心境或社會狀況、對傳統有何種承傳與革新、展現的是哪一傳統的美學思想等等。本文討論曲詞二者的關涉，只為其中一環。

路德維兄於《明報月刊》專欄，以〈中國人聽西樂〉為題，探討中國人「把音樂文學化」的傾向，可謂一矢中的。我們讀傅聰先生談西方古典音樂的訪談文章，經常見到他以杜甫比擬貝多芬，以莊子概括晚期的莫扎特，於舒伯特以陶淵明喻之，蕭邦則比作李後主，都是以中國詩詞境界來灌溉西樂。

有趣的是，路兄說某次聽到的貝多芬第七號交響曲，令他想到一杯勃根第（Burgundy）佳釀，而傅聰則謂這首交響曲最後一章，其「狂」的味道猶如希臘酒神。兩人所說雖然貌似，但個中神髓卻大異：路德維的形容，乃將樂聲抽象出來，以一種品嚐葡萄酒的個人體驗，來作比附；傅聰的說法，則不離以希臘經典中戴歐尼修斯的狂放形象作為表徵。我們再比較音樂學家托維對此樂章的形容，說為「酒神的忿怒」（Bacchic fury），雖同樣以酒神為喻，但把焦點放在「忿怒」，則反而近乎路德維以直覺感觀來體會音樂，多於傅聰那種「音樂文學化」的認知。

路德維的西學訓練，令他對音樂的感知，異於傳統中國文化熏陶下成長的傅聰，反映了東西方看待西樂的不同。然反過來說，西方人習慣對樂聲抽象且抽離的處理，也令他們對中樂的聆賞，許多時着重於帶有「異國風情」的旋律而置其文化本質於不顧，跟中國人的立足點有着根本差異。

　　不論是京劇粵劇的唱做念打，抑或古箏琵琶的空靈脫俗，追求的都是由詩詞文學及佛道經典中建立的「境界」。中樂表達的，正是傳統文學經典和宗教哲思的內容。西樂中的所謂「純音樂」（absolute music），則為不受詩歌宗教畫作等影響的「絕對藝術」。因此，外國人聆聽中樂，若把樂聲與傳統詩詞文化脫離，便形成一種偏狹的鑑賞角度。

　　專研莎士比亞劇作的彭鏡禧教授，受業於台大的外文系及美國長春藤大學，於西方思想下熏陶成長。他一篇有關京劇於台灣前景的文章，大膽提出為求令京劇能更為普羅大眾受落，即使把京劇改革得面目全非亦在所不惜。這或許就是把京劇從文化中獨立出來的一種取態，罔顧這門藝術屬於整體文化景觀的其中一環。批評的文章提出重要一點：普及京劇，不應貪圖便捷，把它從藝術殿堂中硬拉出來、作戲劇化等改頭換面以令它靠近民眾，而需要從根本的、整體的文化教育入手，次第導賞和深入這門藝術的特質。說法值得深思。

何「禪」之有？

　　佛家禪宗，以靜默觀心作參悟。其所謂之「悟心」，說為一種隔絕文字語言或超脫言語縛束的「無念」境界，故有「坐禪」與「公案」兩門修行方式。如此看來，禪修跟音樂似乎拉不上關係。然而，隨着禪宗的演變，除開出五宗七派以外，尚有宗教儀注上的發展，當中即包括了禪門獨有的唱讚音樂。南宋時期臨濟宗祖師普庵 (1115–1169) 所造的《普庵咒》，為最著名的其中一首。至明代時，此闋《普庵咒》已被改編為古琴曲，或題為《釋談章》、或作《普安咒》與《普庵咒》等，有二十一段及十三段等廣略版本，曲調祥和莊嚴、古雅肅穆，其獨特結構則由每段重複出現的曲調，令全曲有着迴環往復、連綿不斷之勢，正合於宗教儀注之用。

　　禪門說及《普庵咒》這類禪樂，大都着重宗教上的語境，謂其音能令人清淨安寧、洗滌心靈，與菩薩聖者感應道交，甚至說常予持誦可

消災解難、驅除蟲鼠蚊蟻等，都與神通感應之信仰有關。然而，琴曲體裁不過為傳統的「操弄」一類、曲調亦以宮商角徵羽為基，因此若撇除宗教的玄思而言，聽起來與其他古琴樂曲，分別不大。然則，音樂本身又何「禪」之有？

古琴美學，早於六朝時期基本形成，至唐末之際，更有劉藉提出「美而不豔、哀而不傷、質而能文、辨而不詐、溫潤調暢、清迴幽奇、恬韻曲折、立聲孤秀」以作所謂「琴德」的標準。中國禪宗因背負傳統文化的包袱，是故在音樂創作之上，亦難脫離儒家中正和雅、道家清微淡遠的美學境界，反而不能突出「禪」的理趣。因此，中國禪宗一千五百多年的歷史，未曾出過一位如凱奇（John Cage）般能創新一套嶄新音樂語言來體現禪理的思想家。

凱奇師從鈴木大拙學禪。他的音樂，絕非祥和優美、音韻暢達一類，更不要以為他的「禪樂」具有令人聽後心境平和之妙用。相反，其創作理念，卻是通過完全放棄傳統音樂的知識和概念、打破既定的音樂框架與美學標準，來表達「無念」的境地。因此他的音樂，可以包含噪音與沉默兩種一般認為是「音樂」以外的兩端極致。在此基礎上，凱奇更還聲音予其「本來面目」：「聲音」與「音樂」都不以語言觀之，不以之為溝通橋樑、亦擺脫傳統和聲樂理等「文法」縛束，「聲音」就如實聽為聲音本身。他最著名的一首作品《4'33"》，演出者從頭到尾就只是靜靜坐在台上四分半鐘，偶爾翻翻空白的樂譜，作為這首說為「三個樂章」之傳奇作品的樂章轉接。那是「無聲仿有聲」嗎？當然不是。凱奇的原意，是希望通過這樣的現場演奏，讓音樂廳內的觀眾，不加主觀認知而聆聽到「當下」的種種聲響，如場館內的呼吸聲或咳嗽聲、街外的車聲等等。以此等雜音都作為作品元素，就是要打破「美醜」、「愛惡」、

「有聲無聲」等相對概念，成為戳破執着虛妄自我的契機。由此推演，一切尋常日用，都為禪機；鬱鬱黃花，無非般若。這樣的「音樂演奏」，就是體現「無為而無不為」的意趣。

凱奇作品最重要的特色，是於創作上完全放下自我，有音樂而無作者。因此，聆聽凱奇的作品，就如一種需要聽眾參悟的靈修過程，而《4'33"》也像是一個現代西方的禪宗公案。當然，凱奇的「音樂」極受爭議，不是普羅大眾所能接受。但他對西方音樂傳統的顛覆、他對音樂「核心價值」的質疑，卻讓他「名留青史」，被譽為二十世紀最具影響力的作曲家之一。

那是說《4'33"》比《普庵咒》更具「禪味」嗎？也不盡然。但通過凱奇，我們可以了解到一份作品的「禪」意，不在其形式內容，而在其背後的作意。那就如日本十三、十四世紀盛極一時的禪畫，隨筆點墨、不費裝綴，即使所畫無非一片竹林、一頭小鳥，都說為參禪證覺的方便。其關鍵，亦無非在於領悟畫師作畫時的意趣而已。

背景音樂

　　二○一七年六月下旬，應邀到日本駐加拿大領事官邸，出席一個授勳儀式。獲頒旭日中綬章的，是我從學多年的一位教授，名 David Waterhouse。教授是英國人，六十年代初於大英博物館東方文物部擔當管理工作，其後於多倫多大學東亞研究系任教授職，專研日本文化和藝術，尤以浮世繪的研究稱著，貢獻深遠。此外，教授由文化角度切入佛學研究，啟發我思想上的另一片天地，遺憾我對他擅長的版畫和手繪藝術，始終不甚了了。我與這位教授特別投緣，或多或少還是古典音樂的關係。他的音樂造詣深厚，也是演奏級的鋼琴家，師事英國名師馬泰伊一系。多年以來，跟教授的話題，總離不開音樂。

　　對於授勳一事，教授非常緊張，雖已年屆八旬，仍事事躬身打點，從邀請觀禮的名單以至每一封邀請函，都親自處理。儀式當天，教授精神矍鑠，撰寫的演講詞不亢不卑，充滿英式幽默。隨後兩天，還特

別發電郵過來，附上他的講詞，以茲留念。可是，當慶祝事宜皆圓滿結束後，教授的健康狀況旋即急轉直下，幾星期內進出醫院好幾次。至九月初往醫院探望時，他已在接受寧養服務。乍見教授倦躺病床，雙目仍炯炯有神，那睿智光芒，依然令我心折。陪他閒聊兩個小時，見他倦意漸濃，也就告辭離去。此時，鄰床的病人忽然把他的音響音量調高，傳來的段段普通話老歌，對於不是相同民族背景的教授來說，無疑喧鬧不堪。臨走前，見他從抽屜找出耳塞，看來情況已持續一段日子，我看在眼裏，決定購買一部小型音響系統，在家精選一些唱片、帶同耳機，翌日再訪，好讓他人生的最後這段路，走得自在合意一點。

如是過了一個月，昨夜跟教授夫人通電，得悉教授即使已調往私人病房，而兒子也從家中帶來了他最愛的一套巴赫《清唱劇》錄音，他還是一直堅持不肯播放那些唱片。他的原因就是「討厭背景音樂」。如此簡單的一句話，對我來說，卻如當頭棒喝，登時覺得好不慚愧。

慚愧的不是自己的「自作聰明」，而是對待音樂的態度。希臘神話奉繆思（Muse）為樂神、基督教路德宗視音樂為「最高讚美」的上帝恩賜（Donum Dei），其實都旨在警惕世人對音樂應予無限尊重。也就是說，若非可以全副精神聆聽音樂，寧可不聽。人類文明經過好幾千年的孕育，才發展出蘊含豐富哲思、超然物外的音樂境界，也讓我們可藉此藝術陶冶性情、抒發情感。如此神妙脫俗的一份文化產物，實在得來不易；以近乎宗教色彩的情操來敬仰欣賞，絕不為過。

然而，音樂於今天卻是得來太易。互聯網上，不論通過免費的影片分享網站，抑或是訂購唱片的線上零售商，要聽任何一首樂曲都只是「舉指之勞」。任何出色的音樂演出，不但不再稀有，可以隨時隨地

喚召而來，陪伴我們健身、跑步、駕駛、晚飯，而我們對音樂的量詞，也由一首首逐漸改為以多少「位元組」(byte) 的單位來計算。誰真的有需要負着128GB的音樂四處蹓躂？其荒謬處，就像以一紮多少斤作單位來賤賣書籍一般。

當有這樣的一天，我們自覺科技能蓋過音樂，而音樂不過是一種聊以消遣娛樂的附庸品，音樂便不再「神聖」，我們也不再能夠洞入音樂境界以感悟人性種種。科技為我們提供生活上各種方便的同時，也令我們無止境地自我膨脹，而於人生的體會卻也極速地萎縮。然而，這或許也僅是問題的冰山一角；日常被我們貶作為「背景」的，又豈只音樂一途？

教授提到 "background music" 這兩個英文單字，猶如鵝卵石般在心湖激起層層漣漪；他對「背景音樂」的堅決拒絕，對我而言也是一種珍貴的無言身教。

理想與現實

　　紐約愛樂交響樂協會委任指揮家梵志登為其樂團的音樂總監。消息傳出後，有人歡喜、有人失望。歡喜者，盛讚梵志登技巧紮實、音樂富動感力量，在他幾年的調校下，香港管弦樂團的演出水平有所提升。失望的，則認為他的曲目設計過於保守，演出缺乏動人心魄的人情味；而且，紐約愛樂以往有作曲指揮雙棲的大師來領導，包括馬勒、伯恩斯坦、布萊茲等傳奇名字，因此現任的駐團作曲家兼指揮家Esa-Pekka Salonen，便成為許多樂評心目中的首選。藝術品味，從來都見仁見智，本來無須過於認真。本文也無意探討現任匹茲堡交響樂團音樂總監Manfred Honeck是否比梵志登更能勝任出掌紐約愛樂，反而想從一個現實的角度，看看這類的「遴選工程」。

　　有志藝術工作或學術研究的，大都具備一份精專深研的熱情。無論是博士生，抑或是音樂學院的高材生，都胸懷理想。可是，發達國

家的教育程度愈來愈高，單在美加，每年畢業的博士生便在五萬以上；至於音樂學院及大學音樂系，每年培訓出的各類學生，亦為數驚人。如斯競爭激烈的環境下，即使具備高瞻遠矚、真知獨見，又或高超技巧、成熟風格，都完全沒有把握能獲取大學教席、錄音合約或總監要職——在這個各行各業都由「行政管理」領導的世代，一切都不及一個「錢」字了得。

因此，大學教席要求的，除豐碩學識外，更重要的是能否為該學系開源、爭取更多研究資助、建立更高的學院排名、與同儕創建出具廣泛認受性的誇學科研究等人際和實際的考量。可是，各家大學和音樂學院，卻跟充滿理想的學生同樣「天真」，仍然保持象牙塔的離地景觀，限於滿足學生追求學問的訴求，而忽略賦予待人處世、學以致用的智慧。

同理，梵志登能成為紐約愛樂的音樂總監，便不能視為是「純藝術」的決定。樂迷總認為那必然是梵志登的技藝登峰造極、冠絕同儕使然；更天真的，甚至建立他們的一套「邏輯」，以為梵大師兼掌港樂與達拉斯交響樂團，已把港樂推向國際，如今更兼任紐約愛樂音樂總監，即把港樂忽然提升至可與頂級樂團「相提並論」。這種想法，大可不必。港樂不斷進步，已是不爭事實，其演出比到訪的倫敦交響樂團更為出色，也是有目共睹，實在無須這種比較來自我滿足。

與其說這是阿Q精神，不如說是貶低了梵志登的成就。他要處理的，除樂團的訓練、與團員的溝通、曲目的平衡發展、音樂風格的探索，更困難的是籌組數以億元計的經費、處理於演出基地David Geffen Hall（即前 Avery Fisher Hall）維修期間，如何於各地繼續演出等棘手的現實問題。這類精到的行政管理，偏偏不是大部分「清高」的學者與藝術家所擅長的。

舊酒新瓶

　　筆者少時見證雷射唱片的誕生，旋即演為風潮，幾乎完全取締了黑膠唱片；三十多年後的今天，雷射唱片雖已逐漸被MP3和串流播放所淘汰，但唱片公司仍有發行雷射唱片。除新錄音外，亦多見大部頭的盒裝CD。這類「磚頭」似的唱片盒裝，愈出愈多，也愈出愈濫。每當見到大盒小盒的舊錄音推出市場，總有一種「不祥」之感，似是實體唱片滅亡前的「恐慌性拋售」。

　　實體唱片或許如卡式錄音帶、錄影帶般，即將淹沒於歷史洪流之中，但對不少稍有樂齡的樂迷而言，「全套」式的盒裝唱片，還是有它一定的吸引力。早年推出的盒裝，唱片公司還會投放不少資源，包括把舊錄音以嶄新技術作重新混音、找來著名學者或樂評撰寫長文及編纂錄音總目、輔以精美圖片和盒裝設計，甚至盒內每張唱片的紙皮封套，都分別印上該錄音第一次發行時的黑膠唱片封面設計，極盡懷舊

復古的玩味，成功為市場佔有率日少的古典音樂唱片，締造令唱片公司喜出望外的銷量。

然而近年推出的盒裝唱片，卻大都似為促銷而設，已懶得再作任何數碼修復。簡陋的紙盒內，只見一堆以薄如蟬翼的白紙封套為間隔的雷射唱片，附以一部單薄的音軌說明。除此之外，也有一些早前發行過的豪華盒裝，再度以舊酒新瓶的經濟版形式發行。但論製作誠意，明顯已今非昔比。

對於日漸萎縮的古典音樂市場，苟延殘喘的其中一個辦法，就是瞄準較有年資的樂迷，用一個盒子裝上大師的畢生錄音，來向他們傾售。這種廣東人稱為「食穀種」的做法，反映了除少數明星級演奏家外，唱片公司不願多投資於新的錄音製作。不斷重複的錄音曲目，也是一大難題。珠玉在前，市場還能容納多少套新的貝多芬或馬勒交響曲全集？而且，現今公認的大師級演奏家，其頭上光環，或多或少都由歷年的經典錄音賦予。唱片公司集中資源推出舊酒新瓶時，不免忽略了現世的年輕演奏家，減少替他們錄音的機會。半世紀後，尚有人聽古典音樂的話，這批現今的新血，還有人記得嗎？酒莊若只顧經營地窖內的陳釀，而不悉心種植葡萄、釀製新酒，荒廢的莊園土壤，往後也難再種出上佳葡萄。

二〇一七年初，傳來加拿大HMV申請破產的消息。讀《金融郵報》的報導，得悉這家營運已三十年的楓葉國最大影音店，負債近四千萬加元，而二〇一六年錄得的營業額，只及二〇一〇年的一半。隨着Sam the Record Man、Tower Records等相繼宣布破產後，HMV亦難逃此劫。自此之後，唱片店恐成絕響，難怪加國傳媒引用了麥克林（Don McLean）名曲 *American Pie* 中的歌詞 "The Day the Music Died"（音樂逝去的那一天），來形容HMV將於兩個月內把全線一百多家門店結業的噩耗。

位於多倫多市中心的HMV旗艦店，面積達二萬五千平方尺，樓高三層，最上一層闢作古典和爵士音樂專區，乃筆者往昔經常流連的地方。前兩天特意重臨，才驀然想起已有多年未曾到訪。網上消費的生活模式，對實體商店的打擊實在很大。尤其需要選購某首樂曲的特定版本時，往往只得從世界各地的網上商店蒐尋，或到線上拍賣網站競

投。實體商店存貨有限，能夠提供的每以新出或流行的貨品為主，以及遊逛購物的生活樂趣。但隨着流行的東西愈來愈偏向用完即棄、缺乏收藏價值，加上串流的普及、非法下載的普遍，都為實體唱片店帶來前所未有的打擊。

音樂當然不會因生活模式的轉變而消失，而是改變其存在形式，甚至其存在意義。對大部分現代人而言，生活節奏緊迫得喘不過氣來，連靜下來的思考空間也狹小，音樂、閱讀、電影等，大都被衍為娛樂消費。書店放在當眼處的，均以旅遊書或食譜為主，至於要求讀者咀嚼深思而得啟迪的著作，則已成「小眾趣味」。

書刊如是，電影亦然。大導演馬田史高西斯（Martin Scorsese）最近為美聯社所作的一篇訪問中，慨嘆「電影已死」，並謂「陪伴我長大和我製作的電影，已然逝去」。導演也自知這說法，像極一個食古不化的老頭子，喋喋不休地緬懷昔日風光，而對現時的綺麗景象視而不見；然他卻對此直認不諱，且指出五十、六十年代那種畢生難忘的觀影經驗，並不是近年市場偏重「主題公園」式的淺俗娛樂所能相提並論。如今觀眾難得餘暇，到戲院時也就關掉腦袋，但求官能刺激、飽笑一場。沉重嚴肅的題材，自然不是電影公司樂意投資製作的了。

若今天我們對待音樂的態度，也同樣只以娛樂為主、潮流先行，不求甚解、囫圇吞棗，尚餘的藝術空間，還有多少？演奏者或奇裝異服、或亢奮表現，以炫技譁眾的姿態演出，皆以娛樂為要，配合商品公司精心計算的商業策略，如是漸漸形成了近代古典音樂市場的一種常態。

問題倒不是出於「娛樂」。史高西斯隨便舉出他認為堪稱經典的電影，包括《沙漠梟雄》（*Lawrence of Arabia*）、《二○○一太空漫遊》（*2001: A*

Space Odyssey) 等，都是言之有物、娛樂藝術兼備的作品。但當音樂市場只能容納娛樂、鄙視藝術，唱片市場又嚴重萎縮，對古典老樂迷而言，焉能不如大導演般深深感嘆：「陪伴我長大的古典樂壇，已然逝去」？

世道恆轉、人心常變，藝術的堅持也不能抱殘守缺，唯有於商業、娛樂的隙縫中展現茁壯的生命。香港近年雖然也有華格納《指環》(*Der Ring des Nibelungen*)、伊瑟利斯大提琴演奏會等誠意製作和演出，但既然書迷也懂得不依賴每週的暢銷書榜、流行推介作為閱讀指標，樂迷也當於市場主導的唱片和音樂會以外，尋找成長和深化的空間。筆者留意到的一個好例子，是二〇一三年才於美國波士頓成立的Groupmuse，通過社交網絡作為平台，聯絡有興趣提供家居作音樂會的家庭，為年輕音樂家謀求演出機會。這類沙龍雅集，令人聯想到十七、十八世紀流行於法國的音樂風潮，可謂一種另類的「文化復興」。小型的文藝派對，為音樂家提供交流的機會；氛圍親切溫暖的家庭客廳，也比偌大的音樂廳更適合作為室樂的演出場地。短短三年間，Groupmuse已發展到美國大部分州份，以及加拿大和德國等。香港的生活環境，也許較難容許家中舉辦室樂音樂會，但筆者仍希望香港能引進這種音樂平台，幫助音樂學人搭建人際網絡，於各大院校、社區活動、私人會所等演出，通過真誠的交流和分享，為古典音樂苟延殘喘的生命打入一劑強心針，令演奏者與觀眾相得益彰。

黑膠唱片的惜物情懷

　　友人收藏古典音樂唱片多年，大都以CD為主，單是蕭邦鋼琴練習曲的藏品，便堪稱天下第一，任何曾出版全套演奏的錄音，都被他搜羅珍藏，據說凡三百套以上，還未計算其他非整套灌錄的許多唱片。但近年他的收藏目標，卻轉往附有演奏家親筆簽名的黑膠唱片。最近，他傳來了一個網上連結，是一套鋼琴家荷洛維茲「金禧演奏會」的黑膠唱片，上有荷老的簽名。這套紀念他於美國首演五十周年的現場錄音，共兩張，一為跟指揮家奧曼第合演拉赫曼尼諾夫的鋼琴協奏曲第三號，另一則為以李斯特鋼琴奏鳴曲作重頭戲的獨奏會。筆者見這套唱片的索價合理，也就隨喜購下。

　　四天後，唱片已送抵家門。打開紙皮包裝，把兩張黑膠取出細量。唱片封套有點發黃，畢竟已是四十年前的出品。獨奏會的那張，內附音樂會當天的場刊，場刊內則附上五十年前首演獨奏會的影本，

從中可見那場演奏會同樣以李斯特的鋼琴奏鳴曲為重頭曲目。至於另一張拉三鋼協的附冊，也精心製作，以黑膠封套大小的八頁篇幅，介紹了演奏曲目、鋼琴家的訪問、籌備金禧演奏會的瑣事，以及半世紀前跟指揮家畢覃合作首演的場刊剪影。

我捧着兩張唱片，端詳上面的簽名，不禁思如泉湧。簽名筆跡疾頓有致、雋秀端正，似是用心簽寫，多少反映了演奏家的脾性風致；至於兩個簽字用上同一根筆簽出，則有可能是唱片發行不久，樂迷於演奏會後帶同唱片請他簽上。雖屬胡亂猜度，但懸想手上把玩着的兩張唱片，也留有荷洛維茲的手觸，彷彿就是一種時空交錯下跟這位傳奇鋼琴家的另類交通。如此珍貴的簽名唱片，何以會有人在互聯網上以相宜的價錢兜售？那是物主已經身故，不識寶的後人拿出來賤賣套現嗎？

想得遠了，但萬千思緒卻都源自手頭的實體唱片。對於習慣數碼化影音的年輕一輩，這是難以想像和理解的一種生活情趣。當中也有一份惜物的情懷。那時一張唱片，買下就是不斷反覆細聽幾十遍以至過百遍，連唱片封套的照片，也深深烙印腦海，成為成長印記的重要部分。如今數碼音軌隨手可得、聽完即棄，情懷不再，感受也難以深植、偏向浮淺。見微知著，於此愈益喧鬧紛雜、步伐忙亂的世代，對人對事少有惜緣、人情味趨向淺薄，也從我們洋洋得意於數碼虛擬的無盡資源，窺其一二。

藝評心旅

為甚麼寫？怎樣寫？

藝評的本懷

　　歐洲發展的「藝術評論」(art criticism)，歷史僅有三百年左右。當然，它並不是偶然出現的一種寫作題材，而是因啟蒙時代 (Age of Enlightenment) 萌芽、後經浪漫主義 (Romanticism) 滋養而茁壯成長的一種文化產物。這說法並非無視人類幾千年文化中大量對各種演藝作品抒發胸懷的文字。公元前四世紀的柏拉圖 (Plato)，其《理想國》(*Republic*) 便多處見有評論藝術的段落；於中國，南北朝時期的謝赫也提出了國畫所重的「氣韻生動」等六道綱領，奠下了這門藝術的美學發展方向。然而，藝術評論得以建立為一種獨特的文字體裁，而不是僅依附於哲學、文學等著作中幾句有關藝術的論議，則是始自十八世紀初的事。[1] 如此為「藝術評論」正本清源，主

[1]　參考 James Elkins, "Art Criticism," in Jane Turner, ed. *Grove Dictionary of Art* (New York: Oxford University Press, 1996); Kerr Houston, *An Introduction to Art Criticism: Histories, Strategies, Voices* (Boston: Pearson, 2012).

要是希望藉此幫助我們思考這類文字的本質和意義。若僅就「評論」的字面義來切入藝評寫作，以為不過是對一場演出或一篇作品作出好壞高低的主觀評價，那充其量只算觸及藝術評論的狹義。

由文藝復興（the Renaissance）過渡至啟蒙時代，西方文化從僵化的神權中解脫出來，思潮趨往理想、客觀、平等、自由等價值觀邁進。正是這個契機，自十八世紀三十年代開始，英法兩地陸續舉辦免費的公開畫展，讓平民百姓也能接觸到原本只於貴族間流通的藝術作品。僅二三十年間，不少畫家的名字，已成家傳戶曉，而特別為普羅大眾撰寫的藝評，也就應運而生。同一時期開展的工業革命，亦為社會造就了一批中產階級，生活上的餘暇安逸令音樂更為普及，成為生活上幾不可缺的調節劑。隨着浪漫主義興起，音樂作品也愈來愈能扣緊大眾的情感，讓音樂和生活的關係，愈益息息相關，得到普遍人民的關注。評論音樂作品和演出的文字，也就在這樣的社會背景和更廣大的藝評氛圍下誕生。

這股具結構性和一體性的思潮，令藝術及音樂作品，得與哲學、科學、神學、文學等無縫結合，成為一個時代的象徵。反過來看，上乘的藝評，也從來不是單就一幅畫作或一場音樂演出評論其優劣，而是引導讀者了解其更全面和深層的人文意義。不少作曲家也會通過樂評作為媒介，探討音樂意義和未來發展的方向，例如舒曼、白遼士、華格納，都寫過不少精采的樂評。從這種廣義藝評的基礎，往後即發展出「音樂美學」（musical aesthetics），由是於近代造就出阿多諾、薩伊德等深富人文意義的哲思。

當然，藝評不可能只有發掘作品人文底蘊一途，而可容納僅對作品之瑕瑜作出評介。但藝評的廣狹二義，能廣者亦必能狹，唯狹隘者

卻難具廣闊的胸懷識見。狹隘者容易把評論衍為宣揚個人偏愛的平台，不論所評作品說好說壞，都與社會脫節，只有作者那份自負的無限伸延，故對藝術家和讀者都無裨益。

十八、十九世紀時，藝評家報導和評論一場大部分普羅大眾未能出席的演出，具有那個時代的社會意義。當時生活條件並不豐裕，交通往返也不方便，不容易觀看一個畫展或一場芭蕾，但這類報導卻能提供大眾關注的藝文發展的最新動態，就像電視未曾普及的年代，電台廣播員為圍在收音機旁的聽眾生動地形容一場球場，勾起他們對賽事的想像，個中趣味，非現今動輒觀看高清即時轉播的球迷所能體會。那類藝評紀錄，對後世來說，也是珍貴的文獻，我們能藉之懸思貝多芬的演奏風格為何、李斯特或帕格尼尼的琴技如何出神入化。然而，時代巨輪旋進速度培增，今天於互聯網，隨時可以找到任何一幅畫作、任何一位演奏家演奏某首樂曲的錄音（甚至演奏會後隔天在YouTube便能找到現場盜錄的錄音），一篇樂評若只限於評彈作品或演出的水平，已失去了過往同類文章所具的意義。如今報刊電子化，樂評文章的點擊率長期低企，已是報界通識，而報刊刪減這類評論，也切實反映了評論音樂會的文字已漸遭淘汰。二〇一七年底，《哈特福德新聞報》(*Hartford Courant*) 便宣布不會再刊載有關哈特福德交響樂團 (Hartford Symphony Orchestra) 的樂評文章；而今天的紐約，亦僅餘《紐約時報》(*The New York Times*) 還有評論音樂會的專欄。

這現象或許道出了現代人的心態：對於一場兩天前舉行的音樂會或芭蕾舞劇，自己既沒出席，也無錄音錄影可考，何來興趣閱讀有關這場演出的評論？書評、影評，甚至唱片樂評的性質不同，因為讀者總可以親自驗證評論所言，也可於留言區提出自己不同的觀感。但在

崇尚言論自由而且資訊爆棚的今天，對於一篇只有文章作者以及適逢在場的數百或二三千觀眾才有發言權的文章體裁，難得社會認受性和讀者共鳴，也是情理之內可以了解的。

然其更下者，則是「藝評家」根據自己對演藝者的刻板成見，連演出也沒出席便倚仗生花妙筆，堆砌滿篇的形容詞來加以「評論」。這類「偽評」，於中外皆屢見不鮮。最尷尬的，莫如評論演奏會曲目上某首樂曲的演出，卻原來演出當天已被臨時取消或以另一樂曲代替。一位沒親身往聽音樂會的樂評人，寫出一篇評論給大部分同樣沒出席的讀者閱讀，其實是非常荒唐之事。

另一種也常見的藝評，是把手頭幾本有關作品背景的資料整合，重新排比臚列。這種為讀者做功課的寫法，雖然也有一定意義，但只有硬資料的堆砌，讀的人難免感覺疏離，亦難言對作品可以產生深刻的理解或情感。

如此喋喋不休，並不是說藝評已無意義；相反，藝評其實可為文化發展帶來非常重要的影響。問題只是流水作業式的下乘藝評，不是淪為自我膨脹的平台，便只能作為一種消費指南，讀完即棄。現今流行即食文化，從社交平台到各類電子產品，令我們的生活總不缺乏娛樂，而需要時間理解和浸淫的藝術，則普遍被視為「離地」的另類嗜好。藝評若能作為橋樑，為讀者把「離地」的藝術拉近到他們的生活，啟發他們體會到藝術作品或演出所達致意言之外的深邃境界、窺見營營役役生活中從未勘破的精神領域，引領他們走進藝術殿堂，從中反思生命意義，這正是回歸藝評的本懷。

藝評本身，也可以是一門藝術。

藝評的方向

　　以中文寫作的藝評，似乎從來沒有對 art review 和 art criticism 作區分。兩者都可譯作「藝術評論」，但涵蓋的意義和深度卻有不同。Art review 較偏重對一場演出或剛推出的一部作品，為觀眾分析其優劣。由此引伸，art review 較具時限性，以評價作品或演出水平為主。通常讀到的影評，即屬此類，為考慮購票觀影的觀眾，提供一定的評分。因此，專業影評都於電影推出前後一星期左右見諸報刊或網站，電影落幕後這類文字則少人問津。至於 art criticism，則往往對作品作深度剖釋，解構該作品於藝術家整體創作上扮演的角色與位置，或分析創作意念跟文化、經濟、政治、風俗等各方面的關涉，從而評價作品的藝術特質。也因此，art criticism 較不受時間規限，此如撰寫一篇深研蔻比力克（Stanley Kubrick）電影語言的文章，便無須跟電影上映日期掛勾。

　　Art review 與 art criticism 兩者各司其職、負起不同範疇的功能。Art review 既可以寫得深入精專，一針見血地戳破作品技法的優劣、評審其

意涵是跟時代脫節抑或緊握社會脈搏，而 art criticism 卻也可以淪為學究式的程式文章，滿篇堆砌學術概念或術語，以艱深文其淺陋；反過來說，art review 亦不乏流俗膚淺者，而 art criticism 則亦見立論精闢之作。是故，兩者只有淺深之別，而無高下之分。

如此分辨 art review 與 art criticism，非謂二者涇渭分明。事實上，不少影響力最深遠的藝評家，其文字往往賅具兩者之美。例如 Roger Ebert 的影評，便不時觸及攝製技巧，甚至藉此針砭時弊、議論政事；Harold Schonberg 的樂評，稽考演奏傳統的演化，以更廣博的胸懷識見作為評論一場演出的基礎。無獨有偶，兩位以寫 reviews 聞名的藝評家，都獲頒 Criticism（「評論」）類別的普立茲獎（Pulitzer Prize）。

藝術形式推陳出新、媒體科技日新月異，藝評文字也需作出相應改進，以配合社會步伐。尤其於今天的網路世界，任何人都可以於討論區或社交媒體寫上幾句評語，而且教育普及，坊間藏龍臥虎甚多，對藝術的認識絕不亞於藝評人。如果藝評人還停留於僅對一場演出或一部作品，依據個人喜好而作褒貶的層次，而未能啟發讀者更深入的理解或更高遠的哲思，則這類文字的存在意義只有愈來愈低，難逃遭淘汰的命運。北美報刊砍掉評論音樂會的專欄，已成趨勢。問題不在於讀者對藝術不感興趣，而在於拙劣的藝評只顧自我吹捧、賣弄冷知識，以肆意的批評來抬高一己身價，由是拉闊藝術與讀者的距離，令嘗試欣賞該門藝術的普羅大眾，被如斯「高不可攀」的評論嚇怕；另一方面，這類標奇立異的言論，於識者眼中卻是不值一哂。如是，便落得於識者與不識者兩邊都不討好的局面。

常言「匠為下駟」，意謂匠氣太重、流於技術層面的作品，只屬下等；能超越形式技術而達意言之外的境界者，方為上品。藝術如是，評論藝術的文章又豈為例外？若一篇文章只顧分析演奏或創作技巧，

亦難視作上等之藝評。實際而言，對於沒能出席一場演奏會的讀者，樂評人批評一場音樂會中管弦樂團的哪個樂器走音、鋼琴家於某段樂章彈錯了哪個音符，實在意義不大；對技巧的形容，若衍為大堆形容詞的堆砌，即使妙筆生花，亦難勾起共鳴，亦對普及該門藝術無益。其更下者，則是滿篇對演奏會進程的形容，卻少涉藝術本身的深刻評論。諸如演奏會遲了多久開場、演奏家穿了甚麼顏色襪子之類，還是留待臉書上留言區作你一言我一語的八卦分享罷了，難登「藝評」的大雅之堂。

此說藝評中不應灌注八卦資訊，倒不是誇言。二○一一年《洛杉磯時報》樂評主筆 Mark Swed 對王羽佳演奏拉赫曼尼諾夫第三號鋼琴協奏曲的評論，焦點便只放於她的衣着，半帶調侃地謂「她當天的裙子既短且緊，若再穿少一點，荷里活露天劇場可能需要限制十八歲以下的音樂愛好者得成年人陪同方可進場……而她的鞋跟若再高一點，則根本不可行……」，而對於她演奏上的評論，則只道出兩點：一) 她於曲中最困難的樂段，表現更佳，尤擅於韻律的掌握，是故最後一個樂章極為出色；二) 對於曲中的抒情樂段，她採取偏慢的速度，而於快速的炫技樂段，則用上較快的速度。[1]

文章其餘部分，就只是零碎資料的湊合，例如王羽佳跟當天的指揮布漢傑 (Lionel Bringuier) 剛巧都是二十四歲；王羽佳最近發行的唱片專輯題為「Transformation」，以表彰生命與音樂的無盡蛻變；拉赫曼尼諾夫的第三鋼琴協奏曲，為電影《閃亮的風采》(Shine) 的主題音樂，

[1] Mark Swed, "Music Review: Yuja Wang and Lionel Bringuier at Hollywood Bowl," in *Los Angeles Times*, August 3, 2011.

戲中描述了這首樂曲極其艱澀的技巧要求；王羽佳跟甚麼其他指揮家合作過；文章也順道替兩個月後杜達美指揮洛杉磯愛樂（Los Angeles Philharmonic）及葛濟夫指揮馬林斯基管弦樂團（Mariinsky Orchestra）的兩場音樂會賣廣告；最後，對於布漢傑棒下的柴可夫斯基第五交響曲，就只說帶來了「特別的新鮮感和刺激」，為樂曲賦予大劑量的「抗抑鬱藥」。這種「小報」（tabloid）式的文章，對演奏者的構思為何、帶出何種面貌風格的拉赫曼尼諾夫等，全文都隻字不提，卻以王羽佳的衣着作為最吸睛的觀點，那算是甚麼「樂評」？

曾著有 *The Musician's Way: A Guide to Practice, Performance, and Wellness* 一書的北卡羅來納州大學教授 Gerald Klickstein，專研服飾、舉止等生活上小環節對演出的影響，從而指導學生作整體性的培養，而不是只顧技術上的鑽研。有鑑 Swed 那篇極具爭議的文章，Klickstein 亦馬上為王羽佳護航，指出她挑選的衣着全然忠實地反映了演藝家的個性，也適合演出的場景；因循守舊的服飾，很多時反而是為討好樂團的金主，而他們一般年紀較長、口味也較保守。另一位專研音樂與服飾的凱斯西儲大學（Case Western Reserve University）教授 Mary Davis，也同樣對 Swed 的觀點不以為然，指出一般認為時裝跟古典音樂無關實為誤解，若以為演奏者的服飾會影響觀眾投入音樂的演出更是荒謬，以王羽佳而言，「當她一坐下鋼琴前，即如着魔般彈起來，而你關注的應是她的演奏；不然，你根本就不配坐在觀眾席上」，明顯是針對 Swed 而言。[2]

2 Adam Tschorn, "Classical Gasp: Was Pianist Yuja Wang's Racy, Form-Fitting Mini-Dress at the Bowl More Appropriate for Rock Than Rachmaninoff?" *Los Angeles Times*, August 20, 2011.

若我們把視角放於古典音樂的發展史，便不難看到女演奏家從來沒有像男性燕尾禮服那種標準的演出服飾。上世紀八十年代，女小提琴家穆特 (Anne-Sophie Mutter) 便曾因挑選演出的裝束而煩惱，後來卡拉揚特別要求她到法國巴黎，找著名時裝設計師商量，而她則從 Chanel、Givenchy、Dior 一直穿來，最後以一種無肩帶的晚裝服飾設計，她感覺最舒適自然，因肩膀夾小提琴的位置，不會因布料或衣飾設計造成不便。但她「袒胸露臂」的衣着，當年還是受到不少衛道之士抨擊，一如今天的王羽佳。這種對女性「物化」、貶為「性對象」的觀點，反映了西方古典樂壇一向由男性主導下，對女性演奏家所作的性別歧視。指揮家畢勤便提起其樂團內，有團員說「若有女性樂師太吸引的話，他不能集中跟她一起演出，但若不吸引的話，則不會考慮跟她演出」。Swed 的言論，其實以同一視角，肆意批評嘲弄女性服飾，而對沿習這種長久以來的歧視態度，還無自覺。[3]

　　由此來看，Swed 這篇「樂評」，即是以無知煽動愚昧，幾年下來，雖然 Swed 當年的「歧論」於西方已被淡忘，而他近年對王羽佳的演出都讚譽有加，但 Swed 揶揄王氏窄身短裙的論說仍然於微信群組流行，引來對音樂及文化都無認識的無聊之徒孜孜不倦地指指點點，彷彿王羽佳的衣着「有辱國體」，甚至有國內中樂演奏家無限上綱，批評這是「沒有接受過傳統中國教育」的惡果、藝術境界也缺乏「中華民族真正的美」。

3 Beth Abelson Macleod, *Women Performing Music: The Emergence of American Women as Instrumentalists and Conductors* (London: McFarland & Company, Inc., 2000).

一石激起千層浪，微信上七嘴八舌的議論，原來都來自一篇文責不負的「樂評」。這類「樂評」，於提高讀者對古典音樂的認識、把讀者拉近藝術堂奧，毫無建樹。作為一個藝評人，起碼具備的功架，就是能寫出一篇有結構、有論據、有獨見而具啟發性的文章，而不是像網友那種片言隻語式的無的放矢；若論讒口囂囂，Swed甚至及不上網上留言區的尖酸刻薄。缺乏對歷史的回顧、時尚的認識，而僅憑個人喜惡便對演奏者服飾揶揄諷刺作為「樂評」內容，正好說明何謂下等之art review。當演奏會評論漸被淘汰的今天，還為一時的sound bite而寫出不經大腦的言論，只有加速樂評於主流媒體的滅亡。

國際演藝評論家協會（香港分會）的網頁上，於「發展策略」一欄提到「高質素藝評的介入是每個健康的藝術生態所必須包括的部分，透過析賞、評介、研究、梳理、存檔等各層面的工作，讓創作能夠被討論和思考，繼能在沉澱的過程中有所提升。我們深信，藝評人能夠憑藉着累積的書寫研究開拓多面向、更深層次的討論；對藝術工作者來說當具脈絡性的參考意義」。這與筆者前文探討藝評的本懷，可說不謀而合。要達到這種水平的藝評，倒非易事。或許，一個可以發展的方向，是通過深刻了解art reviews與art criticism二者，而予以糅合，於深化art review之餘，亦能貼近群眾，令他們不因理論陳意過高的art criticism而卻步。

樂評的社會意義

　　無意間讀到 Facebook 上一位音樂演奏者的帖文，大意說寫樂評的只懂批評，卻不了解演奏家長時期的苦心經營；「台上一分鐘，台下十年功」的演出，卻被整天躲在家裏聽唱片錄音的樂評人肆意抨擊，甚為叫屈。

　　這種論調，不能說是無的放矢，報刊上實不難看到不負責任的樂評；但把演出與評論建立在對立面，也並無必要，而且盲點甚多。這位演奏者在「面書」上的情緒發洩，倒也啟發我們思索有關樂評的權限。

　　我們且先將視線放闊一點，不要狹隘地只把「樂評」定義為對「音樂演奏的批評」，而視之為藝術評論的一種。只有從這樣的角度來觀察，才能讓演奏者及樂評人雙方都認識到樂評文章的意義和功能，而相得益彰。

　　二〇一六年，荷里活導演 Brett Ratner 對影評紛紛踐踏他有份投資的《蝙蝠俠對超人：正義曙光》（*Batman v Superman: Dawn of Justice*），深

表不滿，認為這種負評影響觀眾購票入場的意欲，而他們對製作團隊如何花盡心血完成一部二億五千萬的電影作品，卻一無所知。——對不起，爛電影就是爛電影，即使攝製時間拖長一倍、製作費再高十倍，都不構成觀眾對電影觀感的因素。觀賞者的評價，只反映他們對作品本身的直覺觀感，以至作品對他們的啟迪，但創作的成本與過程的辛酸，卻不會計算在評價之內。

同樣，儘管樂評人毫無演出經驗、不清楚演出者耗了多少時間籌備是次演出，也不代表他們沒資格對演出給予負面批評。況且，樂評人所寫的，也不全是負評。二〇一七年列夫席茲到香港大學演奏全套貝多芬鋼琴奏鳴曲，便獲樂評人一片讚譽之聲，那管舒納堡、巴赫豪斯、肯普夫等的經典錄音，不會是樂評人所不熟悉的。演奏者讀到一面倒的負面樂評時，不妨也檢討一下自己的演出水平。

但反過來說，藝評人卻也不應只顧炫耀相關的知識或資訊，或僅依一己喜好來對作品與演出作簡單的好壞批判。評論文章的深度，來自它的啟發性，可加深普羅大眾對該門藝術的認知和鑑賞，也可作為藝術工作者的一種鞭撻，冀令他們的作品或演出能更上層樓。Harold C. Schonberg 和 Tim Page 的樂評文章，能獲頒普立茲獎，便是因為他們清楚自己的崗位，而不借助評論平台來展現個人優越感、濫用其評賞撰作的權限。他們的文字，帶有寬廣縱深的美學觀，為讀者帶出往昔大師曾達致的偉大境地、指出當下藝術家創新和傑出的地方，也批評他們不濟或因循之處。這樣的藝評，才能對一個地方的文化發展，有所裨益。

普世的音樂語言

　　路德維兄二〇一二年於《明報月刊》的一篇文章，引用十九世紀的美國詩人朗費羅（Henry W. Longfellow）的名句「音樂乃人類的普世語言」作為開場白，討論「怎樣的音樂才算是普世語言」。本文則嘗試借此引出另一角度，審視「音樂語言」的意義。

　　朗費羅的原意，謂音樂可作為跨文化、跨語言的溝通橋樑，說法本身也真帶點詩意。問題是，百多年來不少人卻將這番說話鑿實，把音樂的意義和功能無限誇大，甚麼建立大同、締造和平等都搬出來了。然則，所謂的「普世語言」，能否清晰傳達信息？如果可以的話，其信息能否具明確內容？又或如果不可以的話，音樂怎能被稱為「普世語言」？

　　學術圈子內，不論哲學家或科學家，都對此中疑問不斷研究。就於年初，加拿大兩所大學聯同德國一間大學，發表了一篇論文，[1]就他們向非洲剛果從未接觸西

[1] Egermann, Fernando, Chuen, and McAdams, "Music Induces Universal Emotion-Related Psychophysiological Responses," *Frontiers in Psychology*, vol. 5 (Jan 2015).

方音樂的土著播放《星球大戰》(*Star Wars*)、《觸目驚心》(*Psycho*) 等電影配樂，而能為不同組別的土著引發出非常相近的心理或情緒反應，而西方人士亦由聆聽土著音樂而得出近似反應，由是歸結出音樂具備跨文化語言的溝通能力云云。但若就此即論定音樂能穿越文化語言的隔閡，未免立論粗疏，因為其中僅有概括性的生理和心理反應，例如情緒是否「高漲」(aroused)、心跳有否加快等等，並無具體內容的領會。

作曲家欲通過音樂來傳達內容，必須於某種文化框架內進行。以為人熟悉的《星球大戰》的主題音樂為例，由小號及其他銅管樂器帶出的嘹亮引子，可用英文「fanfare」來形容，節奏規律、速度平穩、氣度激昂，正是西方國家軍樂隊的音樂特色。從短短幾個小節，作曲的約翰·威廉斯 (John Williams) 已為聽眾響起戰雲密佈的預警。但從未接觸西方文化的非洲土著，又怎能體會這道簡單的信息內容？

此外，不同演奏家演奏同一部音樂作品，也能給人迥異的感受，例如福特溫格勒和卡拉揚棒下的貝多芬第九交響曲，便大異其趣，那麼所謂「普世語言」表達的，是作曲家還是演奏者的意思？而且，音樂雖能勾起千愁萬緒、喜怒哀樂，但畢竟是聽者自己的聯想使然。比方說，香港人爭取的「真普選」，可有甚麼音樂或旋律令天下人一聽就明白此訴求？沒有。早前的學運，借用音樂劇《孤星淚》(*Les Misérables*) 中 *Do You Hear the People Sing?* 一段而填上新詞，亦頗有回響，但能鼓動人參與學運的，不是音樂本身，而是歌詞以及對音樂劇中由學生領導爭取民主自由而作的自我投射。

音樂就跟各地語言一樣，為特定地域、文化與時代的產物，又談何「普世」之有？

話雖如此，倒不是要全盤反對音樂作為「普世語言」的說法，因為不論任何種族的音樂，都值得當成「語言」來研究：語言有其一定的符

號（文字）與規則（文法），此即類如音樂的音符與樂理；但語言可貴之處，除可作為溝通橋樑外，就是可依之為基礎而昇華為藝術，亦即詩詞歌賦、散文小說等文學結晶。這些作品，都有一定的體裁，如唐詩中的絕句、律詩，英詩中的斯賓塞體（Spenserian stanza）、無韻體（blank verse）以及各種音步（feet）等；同樣，以古典音樂為例，亦有各種的體裁，如巴洛克時代的各種舞曲，皆有不同的節奏韻律；又如古典時代的「奏鳴曲式」（sonata form）、浪漫時期的「主題轉化」（thematic transformation）、華格納提出的「主導動機」（leitmotiv）等，都綻放出不同的光芒、反映出不同時代的美學觀和人生觀。

所謂「體裁」，既是創作上的局限，也是觀眾體會創作者偉大之處的泉源；而所謂「藝術」，則可視為呈現符號規則與體裁背後的崇高境界。藝術家通過方寸來體現天地之寬、通過簡單的音高與和聲遞演來體現複雜的情感氣節、通過局限來體現無限，正是藝術感動人心之處。換句話說，聆聽或演奏音樂之時，如能同時體會得到音符之間的有機聯繫，復由此聯繫理解如何建構出音樂的體裁，作曲家是如何對既定體裁「入乎其內」的同時，又能「出乎其外」地衝破局限，而演奏者又是既尊重樂譜卻也不受樂譜困囿而為觀眾帶出「音樂語言」之外的離言意境，往往便是音樂的最迷人處，亦正是音樂能以「普世」的原因。

樂中有詩

「音樂語意」(musical semantics)是學術界甚具爭議的題目。對於音樂能否具有「語意」，科學家與人文學家可從不同的切入點，得出相反的結論。但唯有百家爭鳴、百花競放，學術研究才能豐富人類的思想，猶如一首壯麗動人的交響曲，也需由不同樂器、不同聲部，依靠各樣的聲音組合、和聲設計、對位法及韻律變化等交織而成。獨尊一聲，反而顯得單調無濟。

認知心理學「從資訊運算的角度剖析音樂」，由此否定音樂可以像文字般具有語意，可說是把「語意」設定為帶有具體內容、能藉以溝通的文字功能。從這個角度而言，約翰遜－萊爾德教授(Phil N. Johnson-Laird)認為音樂不帶語意，也是理所當然。然而，音樂學的學者，幾十年來卻朝着相反方向，不斷深入研討音樂的語境。這些研究，多見於象牙塔內專研音樂的學報，而把這個術語引起較為廣泛關注的，可能是指揮家伯恩斯坦(Leonard Bernstein)。

伯恩斯坦在一九七三年，於哈佛大學所作的六場講課，不但有錄音、錄影，還有文字紀錄，歷年翻印不斷。雖然評價不一，但因着他的個人魅力，無論對他的解說贊同與否，都引來一番熱議。當中第三講，就是引用語言學家喬姆斯基 (Noam Chomsky) 的論點，討論音樂的語意。伯氏通過對語言的比較，指出音樂具備的語境，是譬喻性 (metaphorical) 的，通過重複音符、句式演化等，帶出作品中隱藏的寓意。

依循這個方向來引申，所謂「語意」(semantics)，便包容可作為溝通橋樑的具體文意，也可以作為抒發個人情感的抽象語境。

具體與抽象，兩者各有表述，卻非互不相容。倘只許具體而否定抽象，那麼除了「音樂語意」外，其他如「視覺語意」(visual semantics) 等，都立刻成為子虛烏有的命題。譬如孟克 (Edvard Munch) 的名畫《吶喊》(The Scream)，我們觀看畫中血紅的天色、一張驚惶吼叫的臉，不可能獲得甚麼具體信息，卻不能否定孟克藉着畫作中的各種隱喻，抒發他對焦慮和恐懼的感觸。

余光中也經常提到，如以文字記事，他會選擇散文；如抒發情感，則會採用詩歌。二者作意不同，便不能以散文的功能來否定詩詞。他還認為，詩詞音韻的重複疊沓，包含了音樂的成分。對於畫，他也認為畫中有詩才是上品。此間提及的，便可與「音樂語意」和「視覺語意」聯繫起來。

換言之，所謂的抽象語意，可理解為作品中的「意境」。而且，不論科學如何否定音樂語境的存在，音樂家必須具備的，是深信他們的音樂創作或演奏，不是只有技法的展現、亦非徒具空洞的聲音組合，而是能藉此傳達出一份情感、一種意境。這樣的內容雖然抽象，卻也不失為一種「語意」。

由這份藝術情操來觀人生，也可帶出一番體悟 —— 一份個人信念的堅持。有時候，人生的意義，往往展現於能夠履行或完成自己的夢想，而不是計較該份堅毅可以帶來甚麼實質回報。我們姑且也可以稱此為抽象與具體兩種不同的「人生語意」。

從音樂記譜法看「繁簡之爭」

近年香港，對繁體字與簡化字之爭，似有愈演愈烈之勢。於公共場合使用簡體字的容忍度，也愈來愈低。社會磨擦，也隨着這類爭論而變得更為熾熱。然而，當爭論淪為對既定立場的竭力維護，便無可避免地趨往非理性的意氣之爭。筆者無力為此降溫，卻試圖退一大步，先把音樂記譜法看成為一種語言，由此再探討簡化記譜與標準記譜能否共存並立，循着這種抽離中國文字的客觀角度，來檢視繁簡之爭的一些理路邏輯。

說音樂作為一種「語言」，不只因為可以藉此作情感上的交流，更因為音樂有其一套語法。西方音樂由不同音高 (pitch) 的音符為基本單元、組合音符而成樂句、再組織樂句而成樂章，當中需要嚴謹的樂理來貫串，這跟組合英文字母而成單字、拼湊單字而成句子、再組合句子而成文章的道理無異，同樣需要文法作其肌理。這套「音樂文字」，具體表現在「記譜法」(musical notation) 之上。

記譜法非一成不變。現今的五線譜記譜法,是由九世紀葛里格聖詠(Gregorian chant)沒有譜線的紐姆譜(neumes)、到十三世紀的四線譜等一直發展過來,漸次完備。不同年代,可有不同標準的記譜法,並非恪守紐姆譜、四線譜或五線譜為「正統」。因此,記譜法只是一種時代產物,只有標準不標準的差別,而沒有正統不正統的問題。

如今被稱為「繁體字」的,乃自五世紀逐漸確立的漢字標準。這套沿用了千多年的文字標準,到了上世紀初,便一直受到拉丁化、廢除漢字、簡化等不同衝擊。一九六四年發表的《簡化字總表》,通過制訂一種筆畫較少的文字標準,以達到普及文字教育的目的。其實西方的記譜法,也同樣出現過類似的「簡化」運動。法國哲學家盧梭(Jean-Jacques Rousseau)率先提出簡化記譜以普及音樂,並由 Pierre Galin 等人奠定其理論基礎,於十九世紀初發展出一套以數字代替五線譜的記譜系統。

無獨有偶,數字簡譜最流行的地區,也在中國大陸。這種易學易懂的簡譜,無疑對音樂教育的普及,提供一股很大的推動力。然而,如果筆者說五線譜有其獨特美感、也有數字簡譜不能代替的功能,大概沒有人會反對;懂讀五線譜的,沒有需要特別去學簡譜記法,也是事實。因此,音樂學界可以保持兩者並行,從未試過以簡譜取代五線譜,亦沒有強迫音樂學院另闢一課專門教育學生讀寫簡譜。

京劇大師梅葆玖先生,認為繁體字包含中國文化精神,其優美傳統不但聯繫到書法、古文,對民族戲曲及傳統文化的保育,也息息相關,因而提倡「以繁體字為主、以簡體字為副」。如此從整體中國文化的角度來作考量,正戳中問題的要害。不少強為簡化字辯護的說法,譬如書寫速度較快、容易學習、減少混亂之類,其實都站不住腳,也

忽略文字對於文化傳承的重要性。今天年輕一輩執筆書寫的機會已愈來愈少，中文「書寫」都依靠各種電腦輸入法。互聯網上的聊天文化，一味貪圖簡便、快速，不講求文法、拼字或用字正確。面對這種「歪風」，還為簡化字書寫快速、易學易認而自豪，可有想過如何簡化都不及一個「繪文字」(emoji) 了得？到了教育普及的今天，學子都盡量多學英語、法語等外語，我們何以還在妄自菲薄，認為華人學習語文的能力，僅及一套半世紀前原為減少文盲而設計的簡化字？

像「數字低音」(figured bass) 一類的速寫法，自巴洛克時代已廣為應用，卻不見巴赫等音樂巨人試圖偏廢五線記譜法。盲目擁戴簡化字的學者，遍尋古籍和書法作品，偶爾見到一兩個簡體字，即欣喜莫名，以為藉着這類一時書寫之便，即可證成簡化漢字的「大趨勢」。可有想過，如果西方自巴洛克時期已推行數字簡譜，根本沒有可能出現幾百年來數之不盡的偉大古典音樂作品？

現代的「文盲」，不是目不識丁者，而是漠視文字與文化關係的「知識分子」。

　　一九七九年，小提琴家史坦（Isaac Stern）接受中國外交部長的邀請，到中國訪問和演出，成為文革結束後西方首位踏足中國的古典音樂家。為期三週的交流，拍攝成紀錄片《從毛澤東到莫扎特》（*From Mao to Mozart*），當年頗受好評。筆者前陣子重看，仍覺其有可觀之處。

　　影片前段，帶出了史坦與中國指揮家李德倫的一段對話。李氏認為，莫扎特是大時代造就的傳奇，因他身處由封建社會過渡至現代化工業社會的交接期，其作品正捕捉了這個時期的獨質。史坦則不以為然，指出莫扎特的天才，跟社會發展或經濟生活並無必然關係。兩人對音樂的本質，有着截然不同的認知。究竟音樂是歷史和社會的產物，抑或是完全脫離社會環境等外在因素的精神境界、純為作曲家天縱之資的自然流瀉？

　　兩種觀點雖然迥異，卻並非完全沒有相融互攝的可能。李德倫把莫扎特的成就歸功於濃厚資本主義色彩，固然是過火的說法，但影片

中史坦處處強調不能離開文化底蘊和作品背景等來認識音樂，似乎也道出了音樂的超然境界，其實也需要一定的文化氛圍、歷史認知作為基礎，才能得以契入。

接下來，影片特寫了不少孩童於乒乓球、體操等受訓情況，由此反映出中國社會注重的，就是這種機械式的技術訓練。鏡頭一轉，紀錄史坦於不同場合，細聽中國年輕音樂學人的表現，同樣離不開硬啃苦練的蠻勁。史坦其後總結，這些學人只懂把音符機械地彈奏出來，總是好高騖遠專挑一些快速、響亮、嘈吵的炫技作品來演奏，認為能演奏這類曲目就能確保找到一份好的工作；然而，在演奏貝多芬或莫扎特等一些層次深遠、情感複雜的樂章時，卻未能好好地了解和掌握作品中的音樂元素。

古典音樂是西方幾百年文化的結晶。文革後出生的年輕人，連自家的傳統中國文化也隔膜，難道以為每天多練幾個小時的琴，就能「超英趕美」嗎？史坦屢屢教誨國內年輕學人的，就是需要心領神會、率性表達音符背後的音樂境界，而不是停留於技術層面。

二十年後，史坦再次接受邀請到中國的演出，也拍成短片《音樂的交會》(*Musical Encounter*)。其中一幕，史坦跟管弦樂團綵排期間，忽然見到坐在輪椅的李德倫被推往台上，兩老深深一抱，場面感人。此次重訪，史坦不但跟當年指導過的學人聚舊，也聆聽了新一代音樂學人的演出。然而，演奏廳的規模是改良了、演奏的技巧也進步了，但史坦對演奏者於音樂上的理解，還是多有批評。

時光荏苒，史坦近四十年前的評語，對今天一些來自中國而「蜚聲國際」的年輕古典音樂演奏家而言，竟然依然合用。王羽佳二〇一六年於卡內基音樂廳的獨奏會，挑戰貝多芬的晚期鋼琴奏鳴曲《槌子鍵琴》("Hammerklavier")而得到頗為正面的評價，已屬異數，看得出她亟欲於

演奏中尋求深度、更臻成熟的意圖；張昊辰內斂的風格，讓他可以涉獵如舒伯特《即興曲》等需要思考感悟的作品作其演奏曲目，也是較為「另類」的中國演奏家。其餘的，則大都仍自限於「專挑一些快速、響亮、嘈吵的炫技作品」的層次。

我們詫異於四十年間中國音樂家於國際樂壇冒起之迅速，甚至連古典音樂的市場也朝往中國發展，這大概都是史坦當年意想不到的。今天在歐洲和北美的音樂廳，放眼觀眾席上，不難看到一個現象：一片銀海白髮中，點綴着年輕烏髮；白髮的大都是西方人，黑髮的則是亞洲人。不論是唱片銷量下滑、還是觀眾年齡層老化，都在在說明古典音樂於西方的黃昏景象，需要亞洲面孔來令其「苟延殘喘」。但真正能繼續為古典音樂賦予生命的，還是需要從整體認識西方文化入手。

史坦於其重訪之旅末段，指出音樂的重要，不在於培訓演奏家，而是在於建構出文明的社會。筆者認為這是睿智之言，願學人、家長、音樂學院、音樂廳的統籌和管理層以及政府部門，同共勉之。

古典音樂之眞俗

朋友說我寫音樂喜歡「拉雜談」。今篇不妨也先來分享一份私人點滴：

近月搬家，把囤積屋內之大小物事、唱片藏書等一一入箱，工程浩大。倦極之時，對堆積如山的紙箱視而不見，隨手撿起一本書，便滋味地讀起來。須臾，彷似時空粉碎，一下子回到三、四歲時。但那不是對兒時情境的回憶，而是無聲無息忽爾襲來的真切感受：當下躺在沙發上閱讀的我，與約半世紀前無聊坐看藍天白雲的小孩，霎時融而為一。這份經驗很神奇，像與久違了的自己重逢。那一刻，讓我領會已忘失的赤子之心，長時被營役喧鬧的心態所掩，甚至冥想禪修時，依然由紛亂之心主導。隨波逐流，轉眼幾十年。此番體驗，也許由平日禪修經驗催化，卻是自然而生，非刻意追尋。或許此即心理學家榮格所云之 inner child；由此深入，則為更純樸的 mystical experience。如此的「類宗教」經驗，姑且簡稱之為「真心」。

如此嘮嘮叨叨一段，無非欲藉之探討何謂「大師級演奏」。技巧超班的演奏者，可以淪為諂媚觀眾的工匠，即使運指如飛，也脫離不了販賣雜耍的層次，難登大雅之堂。我心目中的大師級演奏，卻能與真心相契、恰如其分地忠實呈現其內心，或簡樸無華、或孤獨感傷。這說法無疑流於籠統，畢竟也有演奏家堅持其角色僅為作曲家服務、展現作曲家創作的本懷，而不以個人主觀風格凌駕其上。然即使如此，秉持這種理念的演奏家，隱身於作品背後的忘我精神，本身也是一種捨離俗心的催化劑，於展現如何體會作曲家音樂世界的同時，亦可以是流露真心的演奏。

判別真俗，卻不是對演奏家的歸類。庸手偶有靈光乍現的時候，大師亦有眼高手低之演出。是故是真是俗，宜僅就個別演奏而言。至於如何判別，則唯有多聽多比較、多想多分析，漸漸建立一己的美學觀。這是一個悠長的學習過程，但也是一道必經的不二法門。此如品酒賞茶，鑑賞能力唯源自多喝多嚐，而不是去啃寫得天花龍鳳的酒書茶經，學來滿口「body」、「喉底」之類的術語便自以為懂。

當古典音樂世界愈來愈窄的今天，卻依然有不少自詡的專家達人，以狂拋冷知識為樂，一開口就是哪家唱片公司的哪個版本罕有、哪個年份的錄音質素如何，語不驚人死不休。「山不在高，有仙則名」，反過來說，古典音樂給人高不可攀的印象，正是因為有這類大言炎炎的達人而令其他人望而卻步。無論對冷知識怎樣自矜吹噓，遠離音樂藝術的「真」仍遠。

未有互聯網之前，這種版本知識或許真可嚇人。畢竟，往昔欲見識某位名家的演奏，途徑真的不多，不是親身往聽其現場演奏，便是購買其唱片，不然只有寫信到古典音樂電台點播。吾資金有涯，而錄

音版本無涯，殆矣！我從香港到多倫多讀中學那一年，得悉當地一間公立圖書館藏有大量古典黑膠唱片，經常長途跋涉轉幾重交通工具往訪，蹓躂不少時光。我早年的賞樂經驗，就是從那裏開始累積起來。

　　如今資訊隨手可得，YouTube、Spotify、Amazon Music 等提供海量的串流音樂，從正式發行專輯、被樂迷錄下的電台現場廣播，以至觀眾席盜錄的版本都有，雖然依然不能與專門的私人珍藏相比（例如我認識的音樂朋友之中，有一位特意收藏蕭邦練習曲錄音，凡三百多種版本，據說歷史上曾發行的錄音都可以在他家中找到，另外幾位則專藏馬勒交響曲版本，以能收盡天下錄音為樂），但對認識和鑽研音樂演奏，已是極大方便。

　　古典音樂演奏家之偉大，不在於他們技高一籌，而在於他們能藉演奏具感染力，於如實流露真我之際，也能喚起聽眾內心的那份「真」。所謂音樂能陶冶性情，應即此而言。

宗教樂想

　　何謂宗教經驗？是否指參與彌撒時，忽覺穹蒼之偉大、人類的渺小，深深為得到救贖而感恩？抑或是念佛拜懺之際，回首半生所作皆為無明恣縱所致，由是莫名悲慟而潸然淚下？若謂這些都不過是莊嚴肅穆的宗教氛圍下營造出來的情緒反應，那是否能直接與神佛對話，甚至親自收到神的「柯打」去參選特首選舉，才算是真實的宗教經驗？然而，聲稱懂得性交轉運的所謂茅山法師，亦可以說得到「神諭」打救一眾「嘅模」，那又如何分辨這類通靈體驗、與神對話的真偽？沃許（Neale Donald Walsch）撰寫他與神對話的暢銷系列，長寫長有，不少讀者認為讀後受到不少啟發，但也有不少基督徒視之為異端邪說。與神「對話」之說，孰真孰假？

　　以上種種問題，其實都沒有確切的答案。畢竟，所謂「魚之樂」者，非魚不能知。即使宣稱得到上帝召喚的人，亦難知自己是否出現

幻聽、精神分裂，抑或只是傲慢自大、自視為唯一神選之人，還是真的受到感召。然而，一味懷疑和否定各類宗教經驗，也容易落於偏頗。客觀細讀各各宗教的教義與發展，不難看到宗教除暴露了人性的愚昧無知、迷信反智，也展示了人類最超然脫俗、神馳物外的精神境界。

歷史上由宗教引發的戰爭、逼害、屠殺，不在少數，社會上利用宗教斂財、洗腦、騙色的事例，更是無日無之。至於自以為得神佛眷顧，如義和團般妄想「刀槍不入」而更好打，不管這類神術是否騙局，都只會令人我執更牢。但我們不能因此即全盤否定宗教的功能，可引導修行者契入深邃的人生感悟，由自私狹隘的重重我執，昇華至天人合一的坐忘境界，且由忘我而無私大愛、慈愛悲憫。因此，各種各樣的宗教經驗，浮淺如宗教儀式的一時感觸，深刻的如漆桶脫落的大徹大悟，究竟是真實還是虛幻，其實不大重要，無須執着；重要的，反而是這類宗教經驗能否對人生境界有所提升。

然而，不論是基督教所說聖靈充滿的仁愛喜樂、和平恩慈的深刻體驗；道家「與道合真」、「心與物冥」的心本自然；佛家的無我慈悲、自在放下等境界，都不是唯有通過宗教儀式或信仰才可達致。藝術可貴之處，正是能夠給予人類心靈昇華的契機。

華格納於一八八〇年出版的文章〈宗教與藝術〉，一開首便提出「當宗教變得虛偽造作時，唯有留待藝術來護存宗教的精神，以其理想的呈現方式，為我們帶出各種神話所表徵深刻而隱藏的寓意，而非如前者般僅執其文字的表面意義。神職人員想當然地把種種宗教譬喻視為實事，藝術家則不受這種羈絆，而可活潑自由地通過其創作來呈現……」。這裏所說的，便是肯定了藝術能為觀聽者帶來「類宗教經

驗」，而這種「類宗教經驗」在宗教變得日漸腐敗的時際，反而更為純粹潔淨、更貼近宗教的精神。

芸芸眾多藝術之中，以音樂與宗教的關係最為密切，亦以音樂最能體現宗教的意境。印度教以梵歌頌讚自我融入梵天的瑜伽之道；中國自周代始，儒家的「樂教」思想確立了禮樂制度，以獨特的雅樂文化影響至明、清之際，奠定了中原音樂文化的發展脈絡；中世紀基督教會，以葛里格聖詠作為禮拜儀式的一部分，並由此逐漸發展成西方的古典音樂，凡此種種，都是宗教與音樂的發展密不可分的顯例；其他如印度佛家的梵唄和西藏密宗的證道歌、錫克教拿那克宗師創造的聖歌、羅馬教廷對彌撒曲的重視等，也是以宗教結合音樂作靈修的例子。

宗教的各種崇高教義，需要的不只是概念上的認知，而是教徒的親自體驗和領悟。否則，流於文字表面的詮釋，唯有衍為僵化教條一途，這也正是宗教令人反感卻步的原因。領會教義的內涵，便需要衝破文字的藩籬，以自心親嘗個中滋味。不受詞彙語義 (lexical meaning) 限制的音樂，正好作為引導教徒深刻體會宗教哲思的最佳媒介。例如貝多芬第九交響曲第三樂章展現天堂的輕靈 (ethereal) 之美，以及第四樂章表達大愛無疆的歡樂，即使不懂德語來理解席勒原詩語句，亦當為其樂聲深深感染；《老子》說「大方無隅，大器晚成，大音希聲，大象無形，道隱無名」的自然之道、《莊子》說「天地與我並生，而萬物與我為一」的忘我境界，亦由古琴講求清美脫俗、沉穩渾厚的超然韻味來作體會，令道家追求的無為、素樸境界，悉於輕逸致遠的琴音中，得與天地和琴人融合為一；馬勒透過第九交響曲向塵世的喧鬧告別，樂聲中既瀰漫着痛苦的悲歌，也導向超越痛苦、離塵脫俗的寧靜淡泊，尚有對生命、對大地的深愛，整首交響曲就是一道靈性旅程。指揮家阿

巴多二〇一〇年於瑞士洛桑演出的馬勒第九，一曲既畢，全場鴉雀無聲良久，即使透過 DVD 於電視觀看，也能體會到那份巨大的感染力，有樂評甚至說之為 "life-changing event"，境界的深邃高遠、對生命的深刻反思，實可說之為一種宗教經驗。

事實上，對不少非教徒而言，音樂就是他們心靈歸依之處，而音樂本身也成為了一種「宗教」。這不是說音樂可以取代宗教，因為兩者相依，不少歷史上最偉大的音樂，都是受到宗教的啟發而寫成。然而，與其出席一場不好笑且老生常談的棟篤笑佈道會，又或聽某某法師譁眾取寵地以廉價的因果論來解釋如何處理小三問題，我是寧願往聽一場上佳的音樂演出了。當宗教變得庸俗、商業化，教徒唯有依賴個人的修為，從冥想、禪修、讀經、思辨中，培養自己的品格、提升人生的境界。當然，也別忘了美妙的音樂。

　　一八一七年，舒伯特(Franz Schubert)根據克勞宙斯(Matthias Claudius)的一篇八句詩寫成的藝術歌曲《死神與少女》(*Der Tod und das Mädchen*, D. 531)，只短短的兩分半鐘。樂曲先由鋼琴帶出一段低沉旋律，冰冷的和弦表徵死神正緩步逼近。琴音忽然變得急喘徬徨，少女的聲音響起，哀求死神憐憫她的花樣年華，離她而去。死神的旋律再次響起，作為間奏，帶出樂曲後半部死神對少女的誘逼哄騙。少女無力的驚懼和抵抗，過程驚心動魄，與死神巨大有力的身影恰成戲劇性的反比。最後，歌曲於幽深沉潛的琴音中結束，詭異地表達了少女的死亡。

　　樂曲寫於舒伯特盛年之時，那時他才二十歲。七年之後，舒伯特自知已無病癒的希望，悲嘆絕望中，以《死神與少女》的旋律為基調，擴寫成《d小調弦樂四重奏》(D. 180)，較原來的歌曲更添戲劇性，高低

跌宕極富張力，不但充斥着死亡臨近的忐忑不安，也洋溢着坦然以對的浪漫憧憬。克勞狄斯的原詩，無疑就是這首弦樂四重奏的潛台詞，也道出了舒伯特還不到三十歲便面對死亡的心境。

又過了七十年，馬勒於一八九四年間把舒伯特的四重奏改編給弦樂團演奏。同年，馬勒公演其中直接挪用《死神與少女》旋律的第二樂章，卻劣評如潮。在那個年代，馬勒這個猶太人，居然敢對舒伯特、貝多芬這些偉大德奧作曲家的作品「塗鴉」，可想而知當時負面回響之大。馬勒也不得不放棄對這首四重奏的改編和演出。

馬勒去世後，其女兒於遺物中，發現了他在舒伯特的四重奏樂譜上所作的改編譜註。原來馬勒的改編已近完成，只是當時的環境令他不得不放棄把全曲公演的計劃。這份譜註，後來交予兩位專研馬勒的學者整理及謄寫，一九八四年才於紐約卡內基音樂廳作首演，翌年再於英國演出，都獲高度評價。二十世紀八十年代，馬勒的好日子終於來臨了。

「死亡」與「少女」，可說是兩個極端，一者代表生命的終結，另一則為風華正茂的生命力。樂曲把少女歸向死神，固然是一種悲劇收場，但音樂把兩者相融，卻也為往後勘破生死的大愛境界，奠下了基礎。

真正把舒伯特和馬勒聯繫起來的，不是改編《死》曲的工作，而是對死亡的思索、恐懼和超越。舒伯特和馬勒都長年活在死亡的陰霾之下，令他們有機會通過音樂的創作，來思考死亡的意義。正是這種對死亡的深刻反思，把他們的成就推上了藝術的頂峰。

兩位作曲家晚年的作品，都有大死一番的感悟，超過惶恐而達到生死一如的安祥恬靜。那種把生命、愛、死亡渾然為一的坦然觀照，為作品帶來一份超越凡塵的輕靈絕美。《大地之歌》對大自然的禮讚，

既充滿了生命的深愛，也同時具備超生脫死的景觀，與舒伯特《冬之旅》（*Winterreise,* D. 911）、《天鵝之歌》（*Schwanengesang,* D. 757）等出落得聖潔出塵的旋律，相映成輝。

論語有句云：「人之將死，其言也善」，筆者則更相信臨終之時所展現的個人性情和品格，最為真實。說話文字尚容有修飾，音樂境界卻半分騙不得人。遭受鄙視白眼、病痛折磨、親友離世、死之將至等人生關口，竟能譜出這樣超塵出俗、至純極美的音樂，談何容易？舒伯特與馬勒都熱愛大自然，把灑滿陽光的青草地、林森樹影的細語呢喃、一泓月色照耀着的湍流，以至動物、鮮花、黑夜、清晨的音聲，一一融盡音樂之中。大自然既為兩位作曲家提供了創作靈感，相信也是啟發他們勘悟生死的活泉。

大自然的樂章，奏出生命的壯麗。現今的都市人，若只透過冰冷的高端音響系統來認識舒伯特和馬勒，僅僅追求音效，卻對大自然、人性、心靈、生死等隔膜不顧，無疑是捨本逐末。